修訂四版

旅　運
Travel Industry Practices and Management

經營與管理

張瑞奇／著

Travel Industry Practices and

Management

三民書局

國家圖書館出版品預行編目資料

旅運經營與管理／張瑞奇著.――修訂四版三刷.――
臺北市：三民，2024
　　面；　公分

　　ISBN 978-957-14-6513-5 （平裝）
　　1. 旅遊業管理 2. 航空運輸管理

992.2　　　　　　　　　　　　　107019234

旅運經營與管理

作　　　者	張瑞奇
創 辦 人	劉振強
發 行 人	劉仲傑
出 版 者	三民書局股份有限公司 (成立於 1953 年)

三民網路書店
https://www.sanmin.com.tw

地　　　址	臺北市復興北路 386 號　（復北門市）　(02)2500-6600 臺北市重慶南路一段 61 號 (重南門市)　(02)2361-7511
出版日期	初版一刷 2009 年 6 月 ⋮ 修訂四版一刷 2019 年 1 月 修訂四版三刷 2024 年 9 月
書籍編號	S480140
I S B N	978-957-14-6513-5

修訂四版序

臺灣出國人數於 2015 年突破千萬人次，來臺國外遊客也創新高，國民旅遊市場亦逐年成長中；每到假日，國內旅遊景點就是道路壅塞，處處可見遊客，顯見臺灣觀光旅遊市場已接近成熟期。臺灣觀光旅遊市場能有如此的進步，除了國家政策的施行與政治上的考量等因素外，旅行業者扮演極為重要之角色，他們不僅積極開發國內新的旅遊景點，更向國際宣傳臺灣，帶來觀光客源與旅遊消費，促進國內經濟發展，進而提升國家形象。

在旅行業中，服務品質好壞是一切成敗關鍵，因此人才的培訓應列入旅行業主要的行銷策略、營運重點，作者希望本書能協助旅行業者加強旅遊人才培訓，提升旅遊業者一線人員服務品質，並提升旅遊業的企業責任與建立良好之社會形象。

近年來，臺灣觀光相關產業大幅成長，尤其是外國旅客來臺市場。不可否認的是，中國大陸旅客占了很大的比例。雖然臺灣許多業者鎖定中國大陸市場所帶來的龐大商機，但也有業者發現過度依賴中國大陸市場可能招致的危機，特別是在價格惡性競爭與過度購物壓力所帶來的負面影響。而由於觀光易受政治影響，蔡政府上臺後，因政治理念不同，受中國大陸打壓，減少中國大陸人士來臺，也因此新政府實施南向政策大力推廣東南亞國家人士來臺。

觀光發展應以永續經營的角度出發，重質不重量，多元開發，吸引不同國籍觀光客，尤其是鄰近國家高消費族群。政府相關單位亦不應沉迷於數字，過度聚焦中國大陸來臺觀光客的人數。如果兩岸簽訂《服務貿易協議》，如協議中約定陸資投資臺灣觀光相關行業得以一條鞭的經營方式，此舉勢必為臺灣旅遊業者帶來新的挑戰，市場競爭將更激烈，因此政府相關單位須提出更新因應措施，以降低對產業的衝擊。另一方面，若觀光業者仍以價格作為爭奪中國大陸及東南亞市場的唯一手段，長久下來將使臺灣所有業者受害，也會賠上國家形象。

張瑞奇

2018 年 12 月

自　序

不論是否「有錢又有閒」，出國旅行已逐漸成為現代人生活的一種型態、不可或缺的生活風格，也是許多民眾追逐的夢想，希望藉此機會放鬆自己、學習新知。而旅行業是一種販賣夢想的行業，因此旅行業操作是本書撰寫的重心。旅行業務與遊客需求息息相關，多年來旅遊活動一直以歐美為重心，近年來，東亞及太平洋區域觀光市場快速成長，新的觀光人口不斷增加，新興觀光據點也不斷竄起，中國大陸市場更受矚目，無論 inbound 或 outbound 均潛力無窮。港、澳地區因中國大陸觀光客的湧入而歷久不敗，雖然臺灣至今獲利有限，但未來機會無窮，是臺灣旅遊業者的目標市場，本書亦將著墨甚多。

　　本書共分十章，內容以旅行社的業務以及旅客出國可能需要具備的旅遊常識為主。書的內容涵蓋英文專用術語，因此適用於高職、大專、大學等觀光學系及相關領域的同學使用。此外，書中也引用許多與旅遊相關的實際發生例子，及臺灣業者操作旅遊時所發生之現象，以「旅遊小品」方式呈現於書中，提供業者及遊客瞭解旅遊途中應注意及防範之事項。本書也同時整合歸納數位學者及作者的文章，如陳嘉隆老師、容繼業老師的書籍，內容兼具理論與實務運用，將與旅行社出團作業及自助旅行相關之事項做重點介紹與陳述。因此，內容涵蓋旅行社從業人員應具備的專業知識與技能。

　　本人於靜宜觀光系任教近二十年，也前後教了二十幾年的旅行社業相關課程，同時也完成了數本著作：《美洲觀光地理》、《航空客運與票務》、《觀光英文》、《領隊與導遊實務》等。此次承蒙三民書局的邀請撰寫旅行業經營管理一書，雖然內心感到惶恐，深怕寫得不盡理想、內容不夠充實完善，但覺得數十年的教學心得應該付諸於文字，提供學生及有意從事此行業者參考。此書能完成，特別要感謝同事們的鼓勵以及學生們的協助。

張瑞奇

2009 年 5 月誌於靜宜大學觀光系

旅運 經營與管理

目　次

1 觀光旅遊之發展

1. 瞭解觀光旅遊興起的原因。
2. 從各個角度去觀察觀光旅遊的演進。
3. 認識觀光資源的分類與特性。

近年來觀光業急速發展，取代許多傳統工業成為各國探討的熱門話題，主因為旅遊市場帶來巨大的經濟效益及就業機會。聯合國世界觀光組織 (UNWTO) 指出，2017 年全球國際遊客數量增至 13.26 億人，增幅 7%，其中又以南歐最為顯著。法國仍穩坐第一大旅遊國寶座，其次為西班牙與美國，而中亞太地區增幅超越全球平均值；觀光收入則以美國一枝獨秀。中國大陸成為世界最重要的觀光市場之一，2017 年出境旅遊消費額達 2,577 億美元，穩居第一；美國以 1,350 億美元居次。巴西、俄羅斯、印度等金磚國家的數據也出現快速增長，其中巴西遊客 2017 年海外消費額較去年增長 20%。另外，以海島、美食及休閒聞名的泰國，以 3,740 萬人，在 2017 年全球國際訪客量中排名第十；在收益方面，泰國也以 575 億美元居全球第四，表現亮眼。

《2017 亞洲旅遊趨勢年度報告》指出，亞太地區由於近年來經濟快速成長，旅遊活動也相應熱絡，尤其在中國大陸和印度，近十五年來每年都有超過 5% 之經濟成長率，相伴而生的大量中產階級成為了旅遊消費之新興力量。亞太國家人民之出境旅遊消費佔世界近 40%。此外，科技進展為另一影響亞太旅遊發展之重點，其中又可分為交通科技以及數位科技。交通科技方面，法規鬆綁使旅遊變得更加容易，廉價航空、高速鐵路、電動車以及郵輪之快速發展也大大降低了旅遊門檻。在數位科技方面，資訊與通信科技之演進改變了旅遊業過去的訂購模式，網路成為了現今旅遊主力——千禧世代之主要媒介，而共享經濟之興起也使旅遊時的住宿和交通模式產生重大改變。上述兩者皆深深形塑亞太近年之旅遊樣貌。

事實上，出國旅遊已成為許多人日常生活的一部分，甚至代表時髦與身分炫耀，和過去旅遊之目的迥異。故本章先探討觀光旅遊之興起及影響因素，接著介紹吸引觀光客旅行的相關觀光資源。

圖片說明：隨著經濟的發展、生活品質
　　　　　的提升，出國旅遊儼然形成
　　　　　一股風潮。
圖片來源：ShutterStock

→ 表 1–1　2017 年國際觀光客到訪人數、國際觀光收益，及旅遊支出排名

排名	國家	到訪人數（百萬人）	國家	觀光收益（十億美元）	國家	旅遊支出（十億美元）
1	法國	86.9	美國	210.7	中國大陸	257.7
2	西班牙	81.8	西班牙	68.0	美國	135.0
3	美國	76.9	法國	60.7	德國	89.1
4	中國大陸	59.3	泰國	57.5	英國	71.4
5	義大利	58.3	英國	51.2	法國	41.4
6	墨西哥	39.3	義大利	44.2	澳大利亞	34.2
7	英國	37.7	澳大利亞	41.7	加拿大	31.8
8	土耳其	37.6	德國	39.8	俄羅斯	31.1
9	德國	37.5	澳門	35.6	南韓	30.6
10	泰國	35.4	日本	34.1	義大利	27.7

資料來源：*UNWTO Tourism Highlights 2018.*

第一節

觀光旅遊之興起與演進

　　觀光旅遊活動在早期並未被當作工業在經營，但近代以來，觀光旅遊活動早已深植人們日常生活中，成為不可缺少的活動項目之一。觀光旅遊之興起受到許多因素的影響，其中又以帝國版圖擴充、文人旅遊傳記、宗教朝聖、文藝復興、工業革命及社會福利制度的影響最為深遠。

一、帝國版圖擴充

　　古代時期如中國、希臘和羅馬帝國版圖遼闊，帝王須出巡宣耀國威。在這個時期，軍隊、政府官員及商隊是主要的三大旅遊團體。帝王們為加強中央集權統治、炫耀武力以震懾各地諸侯和百姓、控制資源與貿易路線，須派遣政府官員監督和軍隊守護國土，同時帝王為滿足遊覽、享樂之慾望，

也會到各地「巡遊」。歷史上曾有許多關於帝王巡遊的記載，中國以秦始皇（十年中五次大巡遊）和漢武帝（七次登泰山、七次東巡）最具代表。古代西方帝國版圖擴充則以埃及、希臘、羅馬帝國為代表。

埃及王朝（西元前 715 年）是為人所知的第一個文化古國，成立了最早的中央政府。現代西方則以大英帝國最具代表，大英帝國早期擁有許多殖民地，至今對觀光旅遊之發展也有極大貢獻。大英帝國是一個以英國為中心的全球帝國，在 19～20 世紀初是鼎盛時期，尤其是維多利亞女王 (Queen Victoria) 統治的年代，全世界大約有四分之一的人都是該帝國的子民，靠著武力四處征伐，並奪取不少土地和財寶，美洲及亞洲均有其殖民地，即使其殖民地已紛紛獨立，但因其與舊殖民地間親友往來頻繁，並常常舉辦各項聯誼活動，帶動不少觀光商機。

衍生資料

維多利亞時期

指英國女王維多利亞統治時期（1837～1901 年），其在位期間曾發動多次戰爭，包括 1838 年對滿清政府的鴉片戰爭、1854～1856 年對俄國的克里米亞戰爭，以及 1899 年對南非的布爾戰爭。一般所稱的「大英帝國」也是在這個時期成型。

帝國版圖擴充、社會安定，帶動了商賈買賣、休閒旅遊、宗教朝聖等活動，例如：埃及人順著尼羅河遊訪首都是當時的熱門活動之一。而希臘帝國在地中海地區推廣拉丁文及流通貨幣，使希臘人成為當時最活躍的商旅。羅馬帝國早期，因政局穩定、貿易興盛，人民也有較多休閒時間去追求旅行機會。例如：羅馬人乘船從希臘到埃及尼羅河三角洲購物、欣賞沿途風景。另外，希臘人和羅馬人也喜歡

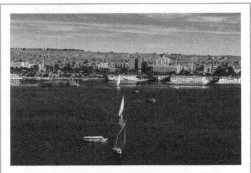

▶圖片說明：尼羅河流經非洲東部與北部，與剛果河、尼日河並列為非洲三大河流系統。
▶圖片來源：ShutterStock

參加體育和宗教朝聖活動，希臘的奧林匹克競賽、酒神節戲劇等，都吸引無數人民參與。另外，明朝宦官鄭和（1371～1433 年）七次下西洋，最遠到達沙烏地阿拉伯及非洲東岸，前後歷經二十八年，將中國航海及海外開拓史推上最高峰，

成功的打開海上交通，並且促進了東西方文化貿易，是中國歷史上最偉大的航海家。

在這古代帝國時期，「道路建立」、「錢幣流通」、「旅遊安全」是影響旅遊活動的重要因素。羅馬人為擴展帝國開始建立道路，北到蘇格蘭與德國，南到埃及與地中海，東到波斯灣（現為伊拉克與科威特），交通的建立帶來旅遊的安全與發展。蘇美人（巴比倫人）發明了錢幣，促進貿易的發展。羅馬人首先倡導縱樂觀光 (Hedonistic Tourism)，建立了競技場娛樂大眾，並開發溫泉水療 (Thermal SPA) 區，SPA 成為羅馬人健康及休閒中心。在 18 世紀，SPA 成為上流社會時尚的活動，不只因為 SPA 提供健康治療的服務，同時也作為社交、遊戲、跳舞與賭博活動的場所。羅馬人在英格蘭的城市巴斯（Bath，接近英國世界文化遺產之一的巨石陣 (Stonehenge)，史前巨石群區）建立 SPA 並開發成一個非常重要的健康與社交休憩中心。在亞洲，日本人自古也偏好泡溫泉，溫泉飯店遍布各地，是日本發展觀光產業重要的資源。

二、文人旅遊傳記

隨著國家版圖擴充，民間活動頻繁，許多文人、墨客訪遍名山大川，漫遊名勝古蹟，寫出許多膾炙人口的不朽作品，如盛唐著名詩人李白漫遊長江、黃河中下游，寫下不少描繪自然風景的詩篇。他的「蜀道之難，難於上青天」、「君不見黃河之水天上來，奔流到海不復回」、「飛流直下三千尺，疑是銀河落九天」等，形象雄偉，氣勢磅礴，都是傳誦千古的名句。清朝乾隆年間，沈復曾隨朝廷使者到過琉球，著有《浮生六記》。明朝人徐霞客縱遊全國，南北足跡遍歷中國等 16 省，所到之處，探幽尋秘，記錄觀察到的各種現象，撰成 60

萬字的《徐霞客遊記》。

13 世紀時，十七歲的馬可波羅 (Marco Polo) 從義大利的威尼斯，前往蒙古人統治的中國探險與貿易，其《馬可波羅遊記》即是描述東方見聞，使西方世界對東方備感好奇，馬可波羅也被認為是中世紀最偉大的旅行家之一，成為新思維的開拓者。

此外，在英國則有著名劇作家莎士比亞 (Shakespeare)，人稱「英國戲劇之父」，其主要作品有《羅密歐與茱麗葉》(*Romeo and Juliet*)、《哈姆雷特》(*Hamlet*) 等；作家喬納森・斯威夫特 (Jonathan Swift) 是英國啟蒙運動 (Enlightenment) 中激進民主派的創始人，是當時英國最傑出的政論家和諷刺小說家，其以《格列佛遊記》(*Gulliver's Travels*) 流傳最廣，也最為各國讀者所喜愛。該書藉由虛擬人物格列佛船長之口，敘述了周遊列國的奇特經歷。

三、宗教朝聖

世界各地均有宗教朝聖 (Pilgrimage) 行動，禪修、宗教體驗也是民間重要的信仰活動。法顯於 399 年前往天竺（現在的印度）取經，著有《佛國記》，記錄沿途風光、民情、習俗。唐僧玄奘於 629 年前往天竺，是第一個周遊印度的中國旅行家。在歐洲則有人們到雅典衛城參訪最著名的建築「帕德嫩神殿」(Parthenon)。除此之外，麥加朝聖是全球規模最大的宗教朝聖儀式，也是一項宗教義務，所有伊斯蘭教的信徒（穆斯林），無論是男是女，一生至少要前往麥加朝聖一次。耶路撒冷舊城是一座宗教聖城，是猶太教、伊斯蘭教和基督教世界三大宗教發源地，被世界三大宗教視為聖地。被譽為世界屋脊明珠的「布達拉宮」位於西藏拉薩市內，始建於 7 世紀，是藏王

松贊干布為遠嫁西藏的唐朝文成公主而建。海拔 3,700 多公尺，是當今世界上海拔最高、規模最大的宮殿式建築群。它是西藏佛教和歷代行政統治的中心，匯聚來自各地的朝聖者。

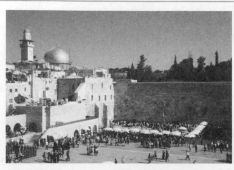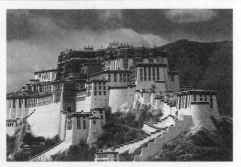

◉圖片說明：（左）耶路撒冷是猶太教、伊斯蘭教及基督教的聖地，有著各種宗教的遺跡，每年都吸引大量信徒前往朝聖。
（右）無論是建築的結構或色彩的運用，都可看出布達拉宮帶有藏傳佛教的色彩。
◉圖片來源：ShutterStock

四、文藝復興

　　義大利文藝復興 (Italian Renaissance) 開創了早期的文藝復興時代，即從 14 世紀末期～17 世紀之間。義大利文藝復興從義大利北部開始，集中在佛羅倫斯。在 15 世紀晚期達到全盛時期，文藝復興的理念散布到歐洲其他地方，開啟了北方文藝復興與英國文藝復興。義大利文藝復興在文化方面的成就最為人所知，包括佩脫拉克、旦丁、薄伽丘和馬基維利的文學作品；藝術家米開朗基羅和達文西的建築作品，還有偉大的建築物如佛羅倫斯的聖母百花大教堂和羅馬的聖伯多祿大教堂。文藝復興時期開創歷史、藝術、文化、語言、科學與哲學、雕塑、繪畫與建築、音樂等風潮。

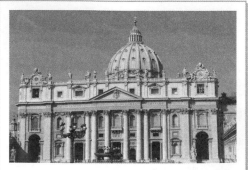

◉圖片說明：位於羅馬的聖伯多祿大教堂是世界上最大的教堂之一，也是文藝復興時期興建的偉大建築物之一。
◉圖片來源：ShutterStock

以「教育」為主的壯遊 (Grand Tour)，即為當時的產物，開始於 16 世紀，於 17 世紀達到最高峰，壯遊奠定了歐洲團體全備旅遊 (Group Inclusive Package Tour, GIPT) 的基礎。壯遊最初為英國貴族培育子女教育的方式，英國貴族子弟流行在學業結束後，與家庭教師或貼身男僕，到歐陸各文化名城遊歷，專注於教育、藝術和科學研究，體驗歐洲文化淵源並學習相關語言和生活禮儀，以期能夠在傳統文化薰陶下養成貴族氣質和恢弘見識。壯遊一般長達三年，主要造訪法國，特別是巴黎，回程經過德國與瑞士，而義大利（佛羅倫斯）則是最受喜愛的目的地。貴族子弟們於旅途中租用馬車當交通工具，透過僕役安排吃、住、拜訪旅遊景點，此流行奠定了未來觀光客租用汽車旅行的租賃制度，遊客出外旅遊時安排領隊照顧日常所需及導遊解說當地旅遊景點的旅遊護衛 (Escort) 制度亦廣為流行。

衍生資料

全備旅遊
為一種完整包裝各項需求的旅遊方式，行程的安排滿足了旅客對於交通、餐飲、住宿等一切需求。

五、工業革命

工業革命 (Industrial Revolution) 又稱產業革命，是人類的生產活動從工廠手工業邁向機器製造的階段。工業革命發源於 18 世紀中葉英格蘭中部地區，英國人詹姆斯・瓦特 (James Watt) 改良蒸汽機之後，由一系列技術革命引向動力機器生產。隨後傳播到整個歐洲大陸，19 世紀傳播到北美地區。一般認為，蒸汽機、煤、鐵和鋼是促成工業革命技術加速發展的四項主要因素。其中蒸汽機的發明，以機器代替人工或動物的力量，使交通資源及續航力大為增加，對交通工業影響甚鉅。工業革命中的重大發明，影響觀光旅遊活動有以下幾個因素。

⊕(一)豪華郵輪的演進

1807 年美國人羅伯特‧富爾頓 (Robert Fulton) 製成第一艘汽船，1819 年一艘美國輪船成功地橫渡大西洋，這種浮動旅館 (Floating Hotels) 的出現，使得由歐洲前往美國不需兩星期即可到達，並使旅途更舒適、安全，旅客不再將搭船視為畏途，反而可在船上享受各種休閒娛樂及高品質的住宿環境。

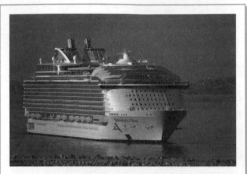

▶圖片說明：海洋交響號創新特色露天水劇場、並設有水上樂園、異國料理餐廳、健身房、購物中心等多項設施。
▶圖片來源：ShutterStock

2018 年，皇家加勒比國際郵輪公司的綠洲級郵輪 「海洋交響號」 (Symphony of the Seas)，由位於大西洋沿岸的法國聖納澤爾 STX 船廠建造，是目前世界上最大的載客郵輪。這艘郵輪長 362 公尺，寬 65.7 公尺，高 72 公尺，排水量 23 萬噸，設有 2,775 間客房，最多可承載 5,494 名旅客及 2,175 名員工，擁有 16 層客用甲板，有「海上主題樂園」的稱號。

在亞洲方面，1993 年 11 月雲頂香港集團成立「麗星郵輪」公司，致力將其打造成亞太區領導船隊，而臺灣業者也開始推廣其 Fly Cruise（飛機加郵輪）行程。近年臺灣郵輪產業蓬勃發展，郵輪旅遊滲透率占 11%，目前已經是亞洲第二大郵輪客源市場（僅次於中國，占 47%），成為國際郵輪亞洲航線的重要航點。除了麗星郵輪以外，全球市占率最高的嘉年華郵輪公司也在 2013 年於臺灣、香港、中國大陸、南韓和新加坡相繼成立了銷售據點。具有百年歷史的義大利歌詩達郵輪公司也於 2016 年在臺設立據點，以基隆港為母港。

臺灣出發的航程多以日本的沖繩、宮古島、石垣島、鹿兒島、別府、廣島、長崎、宮崎、高知及南韓的釜山為主，

是亞洲客人最愛的旅遊地，政府也開始大幅簡化搭郵輪來臺的申請程序及開放泰國、汶萊、馬來西亞和新加坡免簽，加上飛臺灣到亞洲的國際航線增加，遊客開始將臺灣當作轉接站，也快速吸引郵輪停靠，讓外國人上岸觀光，2017 年旅客突破 100 萬人次、進出港達 643 艘次，為臺灣帶來相當的經濟貢獻。

⊕㈡火車的發明

1825 年英國的第一條鐵路試車成功，許多城市因火車經過而繁榮，並帶動地方經濟及移民潮，甚至促進國家統一。東方快車 (Orient Express) 行駛巴黎至伊斯坦堡，橫貫歐洲大陸，是著名的高品質豪華旅遊列車。青藏鐵路、西伯利亞鐵路則實踐人類的夢想，使遊客得以探索人跡罕至的遙遠美麗淨土。

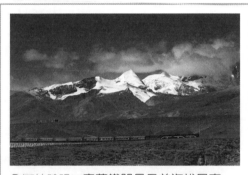

▶圖片說明：青藏鐵路是目前海拔最高、長度最長的高原鐵路。
▶圖片來源：ShutterStock

⊕㈢汽車的發明

汽車的發明使人類旅行更便捷、更便宜、更頻繁。例如 1908 年誕生的福特 T 型車，以低廉的價格使尋常百姓也能擁有汽車作為交通工具，為工業史上重要的一年，美國自此成為汽車王國。T 型車共計銷售 1,500 多萬輛，是 20 世紀世界最具影響力的汽車。演變至今，汽車已成為臺灣人家庭旅遊重要的交通工具。

⊕㈣飛機及噴射客機的發明

飛機的發明大大的縮短兩地距離，1903 年美國人萊特兄弟 (Wright Brothers) 研製飛機並試飛成功而奠定了飛行紀

元，1939 年 3 月美國的泛美航空公司 (Pan American Airline)
使用波音 314 "Clipper"，以大約二十九小時，從馬里蘭州的
巴爾的摩跨越大西洋飛行到愛爾蘭福因斯 (Foynes)。1958 年
泛美航空公司的波音 707 式客機正式啟用，創造橫渡大西洋
僅需八小時的紀錄。

　　工業革命創造更便捷的現代化交通工具，也帶來旅遊新
時代。此外，機器生產帶來的社會階層衝擊、社會福利的概
念，讓許多中產階級有多餘時間從事觀光旅遊；工會成立則
使工人有休假機會，旅遊因此更趨向大眾化。

六、社會福利制度

　　1930 年代，許多歐洲國家通過 《支薪休假》 (Paid
Holidays) 法令，除了縮短一週工作時間外，也認為勞動者須
有能力從事旅遊活動；此外，社會觀光 (Social Tourism) 也開
始興起。社會觀光通常由政府部門規劃與推行觀光活動，提
供低收入者或其他弱勢群眾協助。歐洲自 1963 年起，國際社
會觀光局 (The International Bureau of Social Tourism) 便
積極研究與推廣社會觀光的觀念。由政府部門制訂補助政策，
結合工、商、公益團體等的力量，在財務、設施上給予低收
入者協助，努力協助發展社會觀光。臺灣早期的警光山莊即
為臺灣推動社會觀光的例子。

　　隨著以上因素的影響，加上兩次世界大戰結束後，國際
政治關係改善，人權及民主主義萌芽，中產階級在戰後迅速
成長並成為觀光旅遊主要社會階層，旅遊人口逐年增加，「大
眾旅遊」 (Mass Tourism) 因此形成，並取代原先的階級旅遊
(Class Tourism)。各國也於 1960 年代開始推動大眾旅遊，尤
其是北歐國家，其中相關措施如下：

(1)加強觀光運輸並降低運費。

(2)實施旅行儲蓄、信用卡旅行制度及分期付款旅行。

(3)充實度假中心 (Holiday Center)、露營地 (Camping Site) 及
　青年招待所 (Youth Hostel) 等大眾化的平價住宿設施。

(4)提供旅行相關資訊，如旅遊網站、旅遊預警等。

(5)由中央及地方政府贊助、推行公務員旅行。

衍生資料

旅行儲蓄
建立在普通銀行儲蓄的基礎上，為存款人增加一系列的旅行便利服務，如旅行平安保險、訂房優惠等。

　　隨著時代的變化及消費習性改變，旅遊已成為國民的一種消費時尚，整體而言，影響現今大眾旅遊因素可分下列數點：

(1)可任意支配的收入 (Disposable Income) 增加。

(2)一般大眾休閒時間的增加。

(3)航空科技的演進。

(4)擁有自用汽車的家庭增加。

(5)教育提升及普及化。

(6)新興觀光據點 (New Destinations) 不斷擴展。

(7)旅行社的成長和包裝旅遊產品的價格普及化。

第二節

觀光資源

 一、觀光資源的特性

　　觀光資源 (Tourism Resources) 包括有形及無形資產。不同文化特色和景觀的文化遺產，可吸引不同地區的觀光客。理想的觀光資源是可以永遠保存、永續使用，讓使用者及資源提供者均可受惠，觀光客在欣賞之餘，可產生共鳴，進而滿足其旅遊需求。觀光資源的特性一般有：

1.觀賞與娛樂性

觀光景點應能使遊客感到賞心悅目，並具備娛樂價值。透過瞭解大自然或人文創作，培養美學觀賞的能力，以增進人生體驗、調劑身心。

2.地域性

不同地域應有獨特的人文與自然景觀，須能反映地方特色，具教育功能。

3.季節性

不同季節表現各種景色，觀光客可體驗四季變化。

4.綜合性

觀光景點須擁有多樣的自然或人文景觀，彼此相互呼應，綜合不同景觀吸引不同客群，讓觀光客有不虛此行之感受。

5.永續性

藉由政府指導及良好的經營與維護，結合當地居民產生共識，並取得觀光客支持，觀光資源得持續利用、環境得永續發展。

6.經濟性

足以吸引觀光客前來觀賞並消費，對當地有經濟貢獻。

二、觀光資源的種類

豐富及高品質的觀光資源不但吸引國內遊客，更能吸引外國觀光客賺取外匯。觀光資源依不同種類吸引不同客群，其分類有以下三種。

(一)天然資源（上帝的恩賜）

以自然形成的資源為主，如氣候（雪景）、天象（雲海）、動植物（原始森林）、地形與地質景觀（瀑布、溫泉、火山地

形等)。而擁有愈多天然資源的國家,在發展觀光旅行業方面也愈占優勢。例如美國的大峽谷、澳大利亞的大堡礁。另外,如今休閒產業日漸受重視,SPA(泡溫泉、按摩、推拿)因能使人放鬆心情,受到現代人的歡迎,尤其是女性消費者,有溫泉的國家也因此占了天然優勢。不過,要維持天然資源品質,須適當地規劃和管理,否則資源一旦耗竭,不光是子孫享受不到,資源本身也很難恢復原有的樣

▶圖片說明:臺灣著名的橫貫公路,擁有宏偉壯麗的山景,亦屬天然資源的一種。
▶圖片來源:作者自行拍攝

貌。就臺灣本身而言,福爾摩沙 (Formosa) 的別名代表著美麗景色及各類豐富自然景觀,可惜政府在這方面較缺乏長遠規劃,再加上早期政府政策以經濟為重,忽略了環境保育的重要,因此造成許多破壞,降低觀光發展的潛力。

🌐(二)人文資源(祖先的恩賜)

人文資源指的是過去祖先留給我們後代子孫們豐富的有形資產(史蹟、城市田園、藝術品、古物古書、菜餚、建築等)及無形資產(民俗、節慶、戲劇、民謠、舞蹈、歷史文化或學術上具有高度價值者)。例如許多歐洲國家因祖先留下許多資源(如城堡、宮殿、文學)得以吸引眾多國際觀光客前往欣賞。在亞洲柬埔寨的吳哥遺址及中國大陸的萬里長城也不遑多讓。臺灣雖擁有不少人文資產,如平溪放天燈、鹽水蜂炮等,但仍無法吸引眾多國際觀光客。另外,無論自然或人文資源,都極需維護與防止破壞,若資產能被國際組織,尤其是聯合國教科文組織 (United Nations

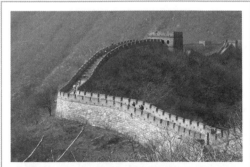

▶圖片說明:中國大陸的萬里長城是世界上最長的歷史遺跡,不僅是寶貴的文化遺產,也是現今熱門的觀光景點。
▶圖片來源:作者自行拍攝

Educational, Scientific and Cultural Organization, UNESCO) 列入世界文化遺產名錄，對吸引外國觀光客將有極大助益（例如世界七大奇觀），不但能發揚該國文化、藝術之美，也將替該國帶入豐富的外匯收入。

✈ 旅遊小品

世界遺產

世界遺產 (World Heritage) 是由聯合國支持、聯合國教科文組織負責管理，保存對人類有傑出價值的自然或文化處所。

世界遺產是由聯合國教科文組織世界遺產委員會投票開會決定的，若曾被拒絕列入《世界遺產名錄》中的遺產地將不得再次提出申請，第一屆會議始於 1976 年，往後每年在各締約國舉行一次正式會議。選出世界遺產的目的在於呼籲人類珍惜、保護、拯救和重視這些獨特的景點。世界遺產不只是一種榮譽，或是旅遊金字招牌，更是對遺產保護的鄭重承諾。一旦世界遺產受到天災、人禍等破壞時，可以即時得到全人類的力量協助救災，保存原跡，例如中國的麗江古城就曾由此受益。

世界遺產分為自然遺產 (Natural Heritage)、文化遺產 (Cultural Heritage) 和複合遺產 (Mixed Cultural and Natural Heritage) 三大類。其中的文化遺產，專指「有形」的文化遺產，包括：

紀念物 (Monuments)	指建築物、具紀念意義之雕刻及繪畫、考古物件及構造、洞穴及綜合上述而在歷史、藝術以及學術上具有傑出普世價值者。
建築群 (Groups of Buildings)	指獨立或集體的建築群，其風格樣式或地景在歷史、藝術以及學術上具有傑出普世價值者。

場所 (Sites)	包括與自然諧調的人造物及考古遺址等區域，並在歷史、藝術以及學術上具有傑出普世價值者。

一處遺產需要滿足以下 10 個條件之一方可被列入世界遺產，其中前六點是判斷文化遺產的基準，後四點是判斷自然遺產的基準：

1. 表現人類創造力的經典之作。

2. 在某段期間或某種文化圈裡對建築、技術、紀念性藝術、城鎮規劃、景觀設計之發展有巨大影響，促進人類價值的交流。

3. 呈現有關現存或者已經消失的文化傳統、文明的獨特性或稀有性之證據。

4. 呈現人類歷史重要階段的建築類型、建築及技術的組合，或景觀上的卓越典範。

5. 代表某一個或數個文化的人類傳統聚落或土地使用，提供出色的典範——特別是因為難以抗拒的歷史潮流而處於消滅危機的場合。

6. 具有顯著普遍價值的事件、活的傳統、理念、信仰、藝術及文學作品，有直接或實質的連結（世界遺產委員會認為此基準最好與其他基準共同使用）。

7. 包含出色的自然美景與美學重要性的自然現象或地區。

8. 代表生命進化的紀錄、重要且持續的地質發展過程、具有意義的地形學或地文學特色等地球歷史主要發展階段的顯著例子。

9. 在陸地、淡水、沿海及海洋生態系統及動植物群的演化與發展上，代表持續進行中的生態學及生物學過程的顯著例子。

10. 擁有最重要及顯著的多元性生物自然生態棲息地，包含從保育或科學的角度來看，符合普世價值的瀕臨絕種物種。

　　截至 2018 年為止，世界遺產共有 1,092 項，其中文化遺產

845 項，自然遺產 209 項，複合遺產 38 項，並且有 54 項遺產瀕臨危險。共有 167 個國家擁有世界遺產，其中義大利以 54 項世界遺產成為擁有最多世界遺產的國家，中國大陸位居第二（52 項），西班牙排名第三（47 項）。

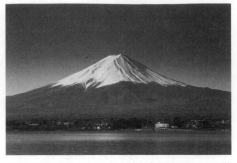

▶圖片說明：2013 年被聯合國教科文組織列入世界遺產的日本富士山。
▶圖片來源：ShutterStock

資料來源：UNESCO 聯合國教科文組織；維基百科。

✈旅遊小品

世界七大奇觀

　　世界七大奇觀（蹟），又稱世界七大遺蹟，是由人類選出世界上最具代表的七個事物，因不同的時間、需要或立場而選出。

　　最早提出古代世界七大奇觀構想的是西元前 3 世紀的腓尼基旅行家昂蒂帕克 (Antipater of Sidon)，而目前除了胡夫金字塔外，其餘皆已毀壞，流傳下來的歷史資料也相當稀少，有些建築甚至連是否曾經存在都是個謎。

古代世界七大奇觀	中古世界七大奇觀
・胡夫金字塔／埃及吉薩金字塔（埃及吉薩，仍存在） ・空中花園（伊拉克巴比倫，毀於地震） ・宙斯神像（希臘奧林匹亞，毀於火災） ・亞底米神廟（土耳其以弗所，毀於火災）	・羅馬競技場（義大利羅馬） ・亞歷山大地下陵墓（埃及亞歷山大） ・萬里長城（中國大陸） ・大報恩寺琉璃塔（中國大陸南京） ・巨石陣（英國埃姆斯伯里） ・比薩斜塔（義大利比薩）

世界新七大奇觀	世界七大工程奇觀
・摩索拉斯王陵墓（土耳其哈利卡納蘇斯，毀於地震） ・太陽神銅像（希臘羅得港，毀於地震） ・亞歷山卓燈塔（埃及亞歷山卓，毀於地震）	・聖索菲亞大教堂（土耳其伊斯坦堡）

世界新七大奇觀	世界七大工程奇觀
・萬里長城（中國大陸） ・佩特拉古城（約旦亞喀巴） ・里約熱內盧基督像（巴西里約熱內盧） ・馬丘比丘（秘魯庫斯科） ・奇琴伊察瑪雅城邦遺址（墨西哥猶加敦半島北部） ・羅馬競技場（義大利羅馬） ・泰姬瑪哈陵（印度阿格拉）	・巴拿馬運河（巴拿馬） ・北海保護工程（荷蘭） ・帝國大廈（美國紐約） ・金門大橋（美國舊金山） ・伊泰普大壩（巴西、巴拉圭交界的巴拉那河） ・加拿大國家電視塔（加拿大多倫多） ・英法海底隧道（英國多佛爾及法國加來）

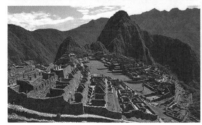 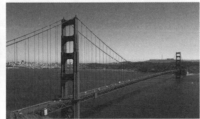

▶圖片說明：（左上）胡夫金字塔；（右上）聖索菲亞大教堂；（左下）馬丘比丘；（右下）金門大橋。
▶圖片來源：ShutterStock

資料來源：維基百科。

◉ ㈢ 自創／科技資源（自己的恩賜）

　　許多國家或地區由於缺乏觀光資源，只好透過自創或科技的方式創造人工觀光資源以吸引觀光人潮。例如各項運動比賽、美食、宏偉建築、主題樂園。美國善用科技自創許多人工觀光資源即是最好的例子。例如在沙漠中打造出的金雞母──賭城拉斯維加斯 (Las Vegas)、迪士尼主題樂園 (Disneyland)、超級室內購物中心（如 Mall of America）、巨蛋體育館 (Superdome) 等。阿拉伯聯合大公國的杜拜 (Dubai) 也

◉ 圖片說明：諾丁山嘉年華會每年約於 8 月底舉辦，總是吸引相當多遊客前來朝聖。
◉ 圖片來源：ShutterStock

不落人後，挾著雄厚的石油經濟實力，興建各式各樣奇特建築物及人工島，其中如杜拜的帆船飯店名聞遐邇。其他地區如英國倫敦諾丁山 (Notting Hill) 因電影「新娘百分百」及每年一次的著名嘉年華會而聞名、曾是世界最高樓的臺北 101 大樓等。臺灣雖然藉由科技發展觀光不遺餘力，可惜在規模與人力上均無法與國際主題樂園或設備分庭抗禮，只能吸引國內住民前往，難以持久經營，經濟效益有限。

✈ 旅遊小品

杜拜──人工打造之觀光大城

　　杜拜為世界上發展最快的國家之一，杜拜政府從依賴石油轉向服務、觀光業，致力使經濟多元化，大力發展商業以增加財政收入來源，使得杜拜不動產升值，建築業快速增長，讓城市建設經歷了前所未有的發展。旅遊業隨著杜拜樂園及其他主題公園、度假勝地、體育場地等旅遊基礎設施的建造得到了快速發展。從 2000 年

起，杜拜政府開始了大規模的建設與計畫，興建各式世界頂尖摩登建築。以下列舉四項具代表性建築進行說明：

· 帆船酒店 (Burj Al Arab)

又稱為阿拉伯塔，坐落於一座人工小島之上的頂級飯店，常被稱作 「世界唯一的七星級飯店」，也曾經是世界上最高的飯店。帆船酒店始建於 1994 年，於 1999 年對外開放。顧名思義，帆船酒店的外型有如一艘揚起風帆的單桅三角帆船，相當具有杜拜特色。

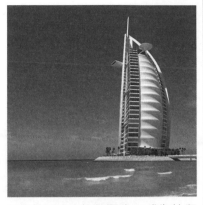

▶圖片說明：帆船酒店已成為杜拜的著名地標之一。
▶圖片來源：ShutterStock

· 朱美拉棕櫚島 (Palm Jumeirah)

杜拜原本計畫於沿岸建造三座人工島嶼群，分別為朱美拉棕櫚島 (Palm Jumeirah)、傑貝爾阿里棕櫚島 (Palm Jebel Ali) 以及戴拉棕櫚島 (Palm Deira)，另外還有一項「世界島」(The World) 計畫。

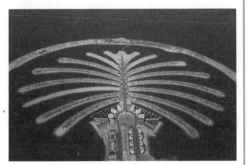

▶圖片說明：圖為杜拜政府為促進當地觀光發展所建立的朱美拉棕櫚島。
▶圖片來源：ShutterStock

棕櫚島之用途主要為休閒度假及私人住宅使用。朱美拉棕櫚島於 2001 年 6 月始建，2006 年完工且居民遷入，2008 年豪華酒店亞特蘭提斯 (Atlantis Hotel) 於島上開始營運。然而傑貝爾阿里棕櫚島以及戴拉棕櫚島因 2008 年金融危機之故，目前仍處於擱置階段。

・哈里發塔 (Burj Khalifa)

原名為杜拜塔，後更名為哈里發塔。哈里發塔是為一座融合飯店、住宅以及購物中心之複合型摩天大樓，樓高 828 公尺，總樓層 169 層，為現今世界上最高的建築。其造價高達 15 億美元，於 2010 年正式啟用，是杜拜的著名地標之一。

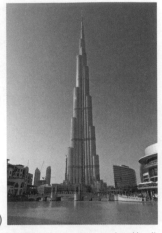

▶圖片說明：2010 年 落 成的哈里發塔為目前世界第一高樓。
▶圖片來源：ShutterStock

・杜拜奇蹟花園 (Dubai Miracle Garden)

奇蹟花園於 2013 年情人節當天開幕，占地超過 72 萬平方公尺，具有超過 1 億株花朵，以回收之廢水透過滴灌之方式種植，是為目前世界上最大的自然花園。2015 年世界最大的杜拜蝴蝶花園於其內開幕，超過 15 萬隻蝴蝶棲息其內。

資料來源：維基百科。

▶圖片說明：奇蹟花園是目前世界上最大的自然花園。
▶圖片來源：ShutterStock

自我評量

一、選擇題

（　） 1.以「教育」為主的壯遊始於 16 世紀，其最初為何國貴族培育子女教育的方式？　(A)美國　(B)德國　(C)

英國　(D)中國

（　）　2.哪個年代歐洲許多國家通過支薪休假 (Paid Holidays) 法令，除了縮短一週工作時間外，也認為勞動者應有機會從事旅遊活動，社會觀光也開始興起？　(A) 1930 年代　(B) 1940 年代　(C) 1950 年代　(D) 1960 年代

（　）　3.古代時期如中國、希臘和羅馬帝國版圖遼闊，帝王須出巡宣耀國威。在這個時期，主要的三大旅遊團體不包含下列何者？　(A)軍隊　(B)傳教士　(C)政府官員　(D)商隊

（　）　4.以下何處為猶太教、伊斯蘭教和基督教世界三大宗教發源地，被世界三大宗教視為聖地？　(A)麥加　(B)耶路撒冷　(C)雅典　(D)拉薩

（　）　5.哪個國家的人首先倡導享（縱）樂觀光 (Hedonistic Tourism)，並建立了競技場娛樂大眾、開發 Thermal SPA 區，成為健康及休閒中心？　(A)希臘人　(B)羅馬人　(C)埃及人　(D)日本人

（　）　6.現代西方以哪一帝國最具代表，早期因擁有許多殖民地，至今對觀光旅遊之發展有極大貢獻？　(A)希臘　(B)羅馬　(C)中國　(D)大英帝國

（　）　7.古代帝國時期，影響旅遊活動的重要因素不包含下列何者？　(A)火車發明　(B)道路建立　(C)錢幣流通　(D)旅遊安全

（　）　8. SPA 提供健康治療的服務，同時也提供社交、遊戲、跳舞與賭博活動的場所，SPA 是哪個世紀上流社會的時尚活動？　(A) 14 世紀　(B) 16 世紀　(C) 18 世紀　(D) 19 世紀

() 9.下列何者行駛巴黎至伊斯坦堡，橫貫歐洲大陸，是
著名的高品質豪華旅遊列車？ (A)西伯利亞鐵路
(B)歐洲之星 (C)東方快車 (D)青藏鐵路

() 10.觀光景點須擁有多樣的自然或其他人文景觀，彼此
相互呼應，以吸引不同客群，此為哪一觀光資源的
特性？ (A)綜合性 (B)地域性 (C)觀賞與娛樂性
(D)經濟性

二、問答題

1. 試說明觀光資源的特性一般為何？

2. 觀光資源主要分為哪三類？說明其特性並舉例。

3. 試說明歐洲之社會福利制度如何影響其觀光發展？

4. 請論述發展觀光所帶來之益處為何？

5. 工業革命中的重大發明中，影響觀光旅遊活動之幾個重要
因素為何？

note

2 臺灣觀光旅遊發展過程

1. 瞭解何謂國際觀光客入境旅遊及其在臺灣的發展演進。
2. 瞭解何謂國民旅遊，以及政府推動的相關措施。
3. 瞭解何謂出國旅遊，以及未來的發展趨勢。
4. 認識臺灣觀光發展的相關重要組織。

歷史的演進、經濟的發展、政府政策與外交關係都影響到臺灣旅行業的營運方向和操作。1945 年，日本政府撤出臺灣。1949 年，國民黨政府撤退到臺灣，臺北成為新的政府中心。臺灣距離中國大陸最近約 130 公里，同時與日本相距不遠。由於日本殖民臺灣五十年，這種歷史背景和地緣關係使日本、中國大陸與臺灣關係密切。

　　臺灣的特殊地形景觀提供豐富的自然資源和各式各樣的戶外休閒娛樂活動。唯一可惜的是下雪機會低，冬季活動受限。1949 年大量的中國大陸移民，加上島內原住民，人口快速成長，人民生活呈現多樣化，飲食文化豐富。由於臺灣是島嶼國家，出國活動容易因交通工具而受限，因此國內旅遊活動頻繁。儘管目前臺灣與中國大陸關係敏感、外交政治受打壓，然而經濟發展促進了人們外國旅行的意願，在世界各處均可見到臺灣遊客，成為財富商標、各國歡迎的對象。

　　近年來，臺灣的觀光政策由被動開放國外觀光轉為主動吸引國際觀光客來臺、鼓勵國內旅遊。為此觀光局每年都提出不同政策以行銷臺灣，如：2011 年的「觀光拔尖領航方案」與「旅行臺灣‧感動 100」；2012 年則以打造臺灣成為「亞洲觀光之心（星）」為目標；2013 年以「旅行臺灣，就是現在」作為行銷主軸，希望能讓來自全球的旅客體驗臺灣的美食、美景與美德；2015 年推動「觀光大國行動方案」，欲提升國際觀光競爭力；2016 年深化「Time for Taiwan 旅行臺灣，就是現在」的行銷主軸，以優質、特色、智慧、永續為執行策略；2017 年為「國際永續觀光發展年」，倡導環境資源、產業發展、文化價值、社福經濟的永續旅遊發展；2018 年推動「Tourism 2020 臺灣永續觀光發展方案」，以創新永續、打造在地幸福產業、多元開拓，創造觀光附加價值、安全安心，落實旅遊社會責任為目標。

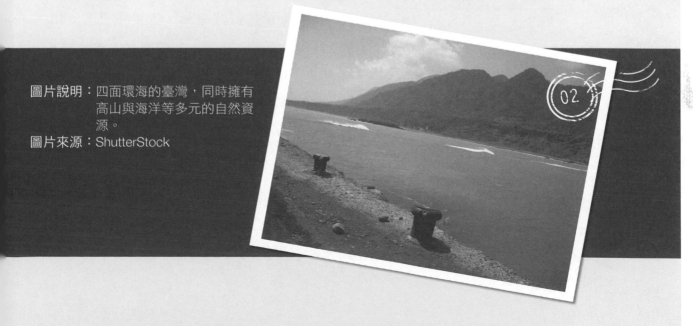

圖片說明：四面環海的臺灣，同時擁有高山與海洋等多元的自然資源。

圖片來源：ShutterStock

第一節

國際觀光客入境旅遊

　　一國觀光旅行業市場可分三個類型：國際觀光客入境旅遊 (Inbound)、出國旅遊 (Outbound) 和國內旅遊 (Domestic)。在 1970 年代之前，由於受到海峽兩岸軍事緊張、經濟不振、外交關係受掣肘及政府政策的影響，旅行業的發展百廢待興，國際觀光客入境旅遊是唯一的旅行業市場。

> ▶圖片說明：交通部觀光局的網站上有非常豐富的觀光資源，包括著名景點介紹、美食導覽及行程規劃等。
> ▶圖片來源：交通部觀光局網站

　　觀光局成立於 1971 年，隸屬於交通部，主要職責為監督以及推廣臺灣觀光市場。早期臺灣觀光市場以吸引外國來的觀光客，尤其是華僑為主。但不幸在 1971 年，臺灣政府決定退出聯合國，1972 年臺灣政府與日本斷絕外交關係，此二項外交政策對來臺觀光客的成長造成很大的負面衝擊。所幸政府努力經營並配合民間力量，觀光市場逐漸回升，再加上國內經濟逐漸好轉、外匯存底增加，政府於是開放旅行社執照，藉此促進觀光市場發展，但當時旅行社以經營海外旅遊市場為主（在這之前，旅行社的主要業務是吸引外來的觀光客）。為了因應急速增加的出入境觀光旅客，新的桃園國際機場興建完工，於 1979 年 2 月 26 日啟用，取代舊有的松山機場，成為當時亞洲最現代化的國際機場之一。

　　1979 年臺灣觀光市場又遭受到另一個衝擊，主因是中國大陸對外開放觀光，價格便宜，觀光文化更多樣化，觀光資源更多，因此中國大陸市場便逐漸取代了臺灣觀光市場，成

為外國觀光客的主要目的地。其他造成臺灣觀光客源下滑的因素有：

⑴亞洲國家的競爭。

⑵臺灣飛行國際航線班次受限。

⑶臺灣國內旅行成本居高不下（新臺幣升值）。

⑷觀光設施開發不足等問題。

　　1989 年來臺觀光客首度超過 200 萬人次，但後來臺觀光客人數又下滑。直到 1994 年再度超過 200 萬人次，成長因素主要是由於政府對 18 個國家開放十四天入境免簽證的措施（2018 年開放旅客停留期限十四天、三十天或九十天之國家已達 63 國）。總之，在 1990 年代，來臺觀光客人數的成長不如臺灣人出國旅遊成長的速度。

　　臺灣雖然有一些觀光資源足以吸引國際觀光客，例如：臺北的故宮博物院、夜生活及多樣化的美食、太魯閣的峽谷美景、日月潭的湖光山色、墾丁的熱帶海洋風光，但整體來講，相較於其他亞太地區國家，臺灣並沒有吸引非常多的國際觀光客，也並非重要的觀光目的地，反而是以商務客居多。但是觀光產業是無煙囪工業，也是世界各國普遍重視的 21 世紀明星產業，在創造就業機會及賺取外匯的功能上具有明顯效益。行政院因此在 2002 年推出「觀光客倍增計畫」，訂定 2008 年國際來臺旅客成長目標為觀光客倍增 200 萬人次，來臺旅遊突破 500 萬人次（此目標並未達成，2008 年只吸引約 384 萬人次的旅客，直到臺灣開放大量中國大陸旅客來臺觀光後，才於 2010 年突破 500 萬人次）。為達到持續吸引國際觀光客的目標，今後觀光建設應本「顧客導向」之思維、「套裝旅遊」之架構、「目標管理」之手段，選擇重點、集中力量，有效地進行整合與推動。因此，採取的推動策略為：

衍生資料

觀光客倍增計畫

「觀光客倍增計畫」是行政院推行的「挑戰 2008——國家發展重點計畫」之一。其餘尚包括：Ｅ世代人才培育計畫、文化創意產業發展計畫、國際創新研發基地計畫、產業高值化計畫、數位臺灣計畫、營運總部計畫、全島運輸骨幹整建計畫、水與綠建設計畫、新故鄉社區營造計畫等共十項。

(1)整備現有套裝旅遊路線。

(2)開發新興套裝旅遊路線及新景點。

(3)建置觀光旅遊服務網。

(4)國際觀光宣傳推廣。

　　開拓客源市場時，必須針對目標市場加強研擬配套行銷措施，如深耕日本、香港、東南亞及美國等既有的主要目標市場，延長商務旅客停留時間，訂定「日本銀髮族來臺過冬計畫」，加強中、上年齡層日本客源之開拓，如長期停留 (Long Stay) 及年輕人、女性、修學旅行、華裔等新客源之拓展計畫。次要目標市場則以英、法、德、澳、紐等國為重點。此外，舉辦臺灣國際會展，發展會議展覽產業（Meetings, Incentives, Conventions, Exhibitions, MICE，包括公司會議、獎勵旅遊、大型企業會議及商品展覽），積極參加並舉辦國際會展，並設立十五個駐外辦公室（表 2–1）招徠並推廣臺灣觀光。

衍生資料

獎勵旅遊

獎勵旅遊是指企業為了慰勞達成甚至超越公司目標的績優員工，所特別規劃的旅遊，預算通常較一般的旅遊高，常見於直銷公司。 如 2009 年中國大陸的安利直銷公司，便大規模舉辦了共九個梯次的獎勵旅遊，招待該公司約 12,000 名的優秀業務員來臺旅遊，臺灣的觀光局及觀光業者皆樂見這股龐大商機。

✈旅遊小品

觀光市場行銷策略──Long Stay

　　Long Stay 是一種到國外進行長時間休閒度假的作法。隨著退休老人的增加，其休閒旅遊需求也逐漸受到重視，以日本為例，目前約有數百萬位有錢有閒且身體健康的退休人員 ，成為一個巨大的潛在市場。此族群偏好前往氣候溫暖、物價低廉且安全的地區 Lnog Stay。菲律賓、馬來西亞、泰國等國家都積極瞄準長期停留的市場。臺灣也看好這廣大市場，在行政院農委會支持下，臺灣長者休閒發展協會於 2006 年誕生 ，成為臺灣推動 Long Stay 的窗口。

資料來源：《中廣新聞》；《民生報》。

→表 2-1　臺灣駐外推廣觀光單位

1.臺灣觀光協會日本東京事務所（設立於 1970 年 6 月 1 日） Taiwan Visitors Association, Tokyo Office
2.臺灣觀光協會日本東京事務所中部資訊服務站（設立於 2015 年 4 月 23 日） Taiwan Visitors Association, Nagoya Liaison Office
3.臺灣觀光協會日本大阪事務所（設立於 1999 年 5 月 6 日） Taiwan Visitors Association, Osaka Office
4.臺灣觀光協會首爾事務所（設立於 1990 年 4 月 18 日） Taiwan Visitors Association, Seoul Office
5.臺灣觀光協會首爾事務所釜山服務站（設立於 2016 年 7 月 1 日） Busan Office, Taiwan Tourism Bureau
6.臺灣觀光協會新加坡辦事處（設立於 1978 年 8 月 1 日） Taiwan Visitors Association, SingaPore Office
7.臺灣觀光協會吉隆坡辦事處（設立於 2007 年 10 月 2 日） Taiwan Visitors Association, Kuala LumPur Office
8.駐紐約臺北經濟文化辦事處觀光組（設立於 1978 年 4 月 1 日） Tourism RePresentative, Travel Section, TaiPei Economic and Cultural Office in New York
9.駐舊金山臺北經濟文化辦事處觀光組（設立於 1970 年 4 月 24 日） Tourism RePresentative, Travel Section, TaiPei Economic and Cultural Office in San Francisco
10.駐洛杉磯臺北經濟文化辦事處觀光組（設立於 1999 年 11 月 29 日） Tourism RePresentative, Travel Section, TaiPei Economic and Cultural Office in Los Angeles
11.駐德國臺北觀光辦事處（設立於 1971 年 7 月 1 日） TaiPei Tourism Office, Federal RePublic of Germany
12.臺灣觀光協會香港辦事處（設立於 1995 年 11 月 20 日） Taiwan Visitors Association HK Office
13.臺灣海峽兩岸觀光旅遊協會北京辦事處（設立於 2010 年 5 月 4 日） Taiwan Straight Tourism Association, Beijing Office
14.臺灣海峽兩岸觀光旅遊協會上海辦事分處（設立於 2012 年 11 月 15 日） Taiwan Straight Tourism Association, Shanghai Branch Office
15.臺灣海峽兩岸觀光旅遊協會上海辦事分處福州辦公室（設立於 2015 年 11 月 18 日） Taiwan Straight Tourism Association Shanghai Branch Fuzhou Office

資料來源：交通部觀光局 (2018)。

　　臺灣政府戮力於推展國際觀光，表 2–2、表 2–3 說明臺灣
出國人數及花費與外國觀光客來臺人數的成長及花費。 在
2017 年，來臺觀光的旅客總共有 1,073 萬人次，中國大陸觀
光客最多（273 萬人次），日本觀光客居次（189 萬人次），港
澳觀光客佔第三位（169 萬人次）。來臺的目的有 71.2% 為旅
遊，7% 商務客，4.2% 拜訪親戚朋友。

➡表 2–2　1996～2017 年臺灣出國人數及花
費統計

年分	人數	成長率 (%)	觀光外匯支出（百萬美元）
1996	5,713,535	10.1	6,493
1997	6,161,932	7.8	5,670
1998	5,912,383	−4.0	5,050
1999	6,558,663	10.9	5,635
2000	7,328,784	11.7	6,376
2001	7,152,877	−2.4	6,346
2002	7,319,466	2.3	6,956
2003	5,923,072	−19.1	6,480
2004	7,780,652	31.4	8,170
2005	8,208,125	5.5	8,682
2006	8,671,375	5.6	8,746
2007	8,963,712	3.4	9,070
2008	8,465,172	−5.6	8,451
2009	8,142,946	−3.8	7,800
2010	9,415,074	15.6	9,357
2011	9,583,873	1.8	10,112
2012	10,239,760	6.8	10,630
2013	11,052,908	7.9	12,304
2014	11,844,635	7.2	13,998
2015	13,182,976	11.3	–
2016	14,588,923	10.66	16,574
2017	15,654,579	–	–

資料來源：交通部觀光局 (2018)。

→表 2-3　1996～2017 年外國人來臺人數及消費統計

年分	人數（萬人）	觀光外匯收入（百萬美元）	成長率 (%)	每一旅客平均在臺消費額（美元）	每一旅客每日平均消費額（美元）
1996	236	3,636	10.7	1,542	208.39
1997	237	3,402	−6.4	1,434	193.56
1998	230	3,372	−0.9	1,467	190.25
1999	241	3,571	5.9	1,481	191.35
2000	262	3,738	4.7	1,425	192.52
2001	283	4,335	16.0	1,531	207.77
2002	298	4,584	5.7	1,539	204.15
2003	225	2,976	−35.1	1,324	166.08
2004	295	4,053	36.2	1,374	180.52
2005	338	4,977	22.8	1,473	207.50
2006	352	5,136	3.2	1,459	210.87
2007	372	5,214	1.5	1,403	215.21
2008	385	5,936	13.9	1,544	211.46
2009	440	6,816	14.8	1,551	216.30
2010	557	8,719	27.9	1,566	221.84
2011	609	11,065	26.9	1,818	257.82
2012	731	11,769	6.4	1,610	234.31
2013	802	12,322	9.6	1,537	224.07
2014	991	14,615	23.6	1,475	221.76
2015	1,044	14,388	−1.55	1,378	207.87
2016	1,069	13,374	−7.05	1,251	192.77
2017	1,074	12,315	13.15	1,147	185.44

資料來源：交通部觀光局 (2018)。

　　調查顯示，絕大部分觀光客認為美食是吸引他們來臺的最大因素，其次為美麗的風景。歷年觀光客平均停留 6.4 個晚上，每人平均花費 1,146 美元，以停留在臺北為主（參考表 2-4）。未來市場的目標，除了與私人觀光產業密切合作，共同吸引日本、南韓、香港、新加坡的觀光客以外，由於中國大陸經濟發展迅速，人民收入大幅提高，中國大陸政府也開

◯圖片說明：載著中國大陸旅客的飛機，
　　　　　也承載了臺灣觀光旅行業的
　　　　　新希望。
◯圖片來源：ShutterStock

放人民海外旅遊，中國大陸旅客已成為各國積極爭取的重要對象，臺灣旅行業也將中國大陸旅客列為一個重要的推廣目標。

　　過去海峽兩岸的政治隔離，限制了兩岸旅行業的合作與發展。近年來，海峽兩岸在經濟上往來密切，臺灣產業結構改變，許多產業外移，國內經濟受到極大衝擊。因此，政府在臺灣旅行業的殷切期盼下，如期於 2002 年開放第三類中國大陸人士來臺（即旅居港、澳及國外四年以上，並取得工作證的中國大陸人士），同年又開放第二類中國大陸人士（即赴國外旅遊或海外商務考察的中國大陸人士）。2008 年則開放第一類中國大陸人士（即經香港、澳門來臺觀光的中國大陸人士）來臺。

➡表 2-4　　2017 年外國觀光客來臺主要參訪景點

名次	遊覽景點	相對次數（人次／每百人次）
1	夜市	81.98
2	臺北 101	52.99
3	九份	37.50
4	故宮博物院	35.68
5	西門町	35.59
6	中正紀念堂	35.34
7	日月潭	22.72
8	淡水	22.43
9	艋舺龍山寺	20.38
10	野柳	18.70

資料來源：交通部觀光局 (2018)。

　　中國大陸已於 2006 年 4 月公布《大陸人民赴臺觀光旅遊管理辦法》，將臺灣列為可前往觀光旅遊的地區。但現行經營中國大陸地區旅客來臺業務之旅行社，其規模、制度較不健全，也造成削價競爭、額外購物和自費行程等爭議，進而影響中國大陸遊客的權利。為保障中國大陸遊客之權益，中華民國旅行業全聯會於 2006 年訂定《大陸地區人民來臺觀光旅遊團品質各級規範》，最低接待標準為每人每天至少 80 美元，團費包括住宿、餐食、交通、導遊酬勞、門票、雜支等及業者合理利潤，並禁止業者安排未經旅客同意之購物及自費行程，以改善部分旅行業者惡性削價競爭、以購物佣金彌補團費情形，如有未達上列最低接待標準者，該會得依《大陸地區人民來臺從事觀光活動許可辦法》所訂自律公約，不予核發接待之旅行業者接待數額。但此規定於 2011 年修正，將最低接待費用降至每日 60 美元。即使如此，仍有不少旅行社未能遵守此項規定，有些旅行團甚至降到 20 美元，中國大陸團的旅遊品質仍讓人憂慮。

　　目前臺商在中國大陸投資甚多，兩岸直航一直是大家關心的議題，也將影響兩岸觀光旅遊的發展。過去來往中國大陸需繞道香港或澳門，進而使得旅費偏高、時間浪費。如今兩岸直接三通後，可由松山、桃園、臺中、高雄等機場直接飛抵中國大陸各城市。如從桃園機場到上海浦東機場只要九十分鐘，不但減少搭機時間，也可減少交通費用。馬政府執政後積極推動兩岸直航，例如設立 300 億元「觀光產業發展基金」；逐步增加入出境地點，推動中國大陸、金馬、澎湖、臺灣四站「四進四出」路徑。2008 年 7 月 4 日開放直航後第一個月，申請來臺的中國大陸旅客只有 193 團、5,389 人，遠不及政府預期的每天 3,000 人，讓旅行業者、航空業者及許多

商家大為失望。為了滿足業者需求及符合國家政策，政府相關機關簡化中國大陸人士來臺申請手續及鬆綁法規，於 2011 年開放中國大陸旅客來臺自由行，並於 2013 年將自由行每日配額上限由 500 人調高至 1,000 人。同時政府也於 2013 年將中國大陸觀光團每日平均來臺配額由 4,000 人調高為 5,000 人。2017 年臺灣總統蔡英文執政之後兩岸關係降溫，造成陸客赴臺人數減少，嚴重影響觀光業。因應陸客減縮，政府除持續關注中國大陸政府政策及陸客來臺情形外，針對中國大陸市場以「開發多元特色產品、擴大爭取自由行旅客來臺、補助地方政府及民間協會赴陸推廣、加強產業轉型與輔導」等四大方向努力。

為了彌補陸客減少之經濟衝擊，蔡政府提出「新南向政策」，放寬東協及南亞國家來臺觀光簽證；增加駐點宣傳多元觀光，提高導遊質量，建立穆斯林旅遊之友善環境，穩定來臺人數。新南向政策是分散市場的機會，政府除大力宣傳外也積極與旅遊業者配合及補助業者，由於推廣時間尚短，到目前為止觀光效益尚未能十足呈現。有關新南向政策觀光計畫執行策略如下：

(1)簡化來臺簽證，便利旅客來臺。

(2)連結新住民、僑外生，增補服務人力——如舉辦稀少語人員導遊考照培訓。

(3)結盟部會、縣市及民間多層面推廣。

(4)區隔目標客群，多元創新行銷。

(5)增設駐外據點。

(6)加強穆斯林接待環境。

(7)積極推動郵輪市場發展——如提供獎勵措施，吸引國際郵輪靠港，鼓勵國際郵輪以高雄為母港，開闢南向航線。

國民旅遊

雖然國民旅遊是國人主要的觀光旅遊活動，但在 1985 年，臺灣省旅遊局才正式成立，負責國民旅遊的推廣，但國民旅遊的品質仍需加強，因為早期政府並沒有花很多心思去開發自然資源及規劃休閒活動以滿足國民旅遊的需求。但近二十年來由於國內經濟的發展，政府逐漸重視國民旅遊市場，因此設立許多國家風景區，並陸續成立「墾丁國家公園」、「玉山國家公園」、「陽明山國家公園」、「太魯閣國家公園」、「雪霸國家公園」、「金門國家公園」、「東沙環礁國家公園」、「台江國家公園」、「澎湖南方四島國家公園」等 9 個國家公園。政府也鼓勵私人企業參與投資休閒產業及相關設施，如推廣民宿 (Bed and Breakfast, B&B)。為提升國民旅遊品質，在 2000 年，中華民國國民旅遊領團解說員協會成立，同時為了鼓勵國人留在國內旅遊，從 2000 年開始，每一位公務人員在非假日從事國民旅遊每年最高可獲得新臺幣 16,000 元的旅遊津貼。政府也居中協助設計國民旅遊兩天的各項行程，1998 年 1 月 1 日實施隔週休二日制，推展國民旅遊業務，帶動國人在國內旅遊之風潮。政府以上的措施雖提升國人休閒旅遊活動的意願，但也造成週末旅遊人潮湧現、交通阻塞（無限制的發展休閒旅遊，造成山區公路過度鋪設，大型巴士行駛山區，破壞環境生態、險象環生、意外頻繁）、週末旅遊房價高漲、旅遊設施不足，國內旅遊品質因而

▶ 圖片說明：東沙環礁國家公園擁有美麗的自然生態景觀。
▶ 圖片來源：東沙環礁國家公園網站

下降的結果，反而刺激國人出國旅遊，加速國外旅遊的發展。此外，服務是旅行業競爭的關鍵，但臺灣各地旅遊產品過於類似、重疊性高、部分商家服務差（缺少笑容、無公德心）、攤販林立且髒亂，因而降低國民旅遊的意願，國民旅遊品質也因此提升緩慢。

民　宿

政府開放民宿的設立是為了促進經濟發展、提升國民旅遊，結果民宿一窩蜂地設立，雖然有助提高旅遊體驗、降低旅遊開銷，但不少業者違法經營，並投入大量資金專門經營民宿，而非當副業來經營，排擠合法業者並衝擊到飯店業經營。根據 2001 年頒布的《民宿管理辦法》，民宿指利用自用住宅空閒房間，結合當地人文、自然景觀、生態、環境資源及農林漁牧生產活動，以家庭副業方式經營，提供旅客住宿及早餐的場所。在臺灣，民宿之主管機關，在中央為交通部，在直轄市為直轄市政府，在縣（市）為縣（市）政府。民宿分一般民宿及特色民宿，合法民宿有統一標章。

法規補充

民宿管理辦法第十條

民宿之申請登記應符合下列規定：
一、建築物使用用途以住宅為限。但第六條第一項但書規定地區，並得以農舍供作民宿使用。
二、由建築物實際使用人自行經營。但離島地區經當地政府委託經營之民宿不在此限。
三、不得設於集合住宅。
四、不得設於地下樓層。

1.一般民宿

依最新 2017 年民宿管理辦法，民宿之經營規模，應為客房數 8 間以下（2017 年之前為 5 間以下），且客房總樓地板面積 240 平方公尺以下。

2.特色民宿

客房數 15 間以下，且總樓地板面積在 200 平方公尺以下。

根據交通部觀光局統計，截至 2018 年 4 月全臺合法民宿共約 8,012 家、32,723 間房，非法民宿共 614 家，臺北市已有一家合法民宿。全臺合法民

▶ 圖片說明：民宿亦為旅客住宿的選項之一。
▶ 圖片來源：ShutterStock

宿家數排名依序為：

(1)花蓮縣 1,777 家，房間數為 6,902 間。

(2)宜蘭縣 1,403 家，房間數為 5,428 間。

(3)臺東縣 1,205 家，房間數為 5,142 間。

(4)屏東縣 698 家，房間數為 2,893 間。

(5)南投縣 627 家，房間數為 2,979 間。

(6)澎湖縣 625 家，房間數為 2,961 間。

(一)設置地點

　　民宿之設置，以下列地區為限，並須符合相關土地使用管制法令之規定：

(1)風景特定區。

(2)觀光地區。

(3)國家公園區。

(4)原住民地區。

(5)偏遠地區。

(6)離島地區。

(7)經農業主管機關核發經營許可登記證之休閒農場或經農業

　　主管機關劃定之休閒農業區。

(8)金門特定區計畫自然村。

(9)非都市土地。

(二)登記證

　　民宿登記證應記載下列事項：

(1)民宿名稱。

(2)民宿地址。

(3)經營者姓名。

▶ 圖片說明：合法民宿標章，旅客在選擇
　　民宿時應先確認其是否為合
　　法民宿。

▶ 圖片來源：交通部觀光局

⑷核准登記日期、文號及登記證編號。

⑸其他經主管機關指定事項。

民宿登記證之格式，由中央主管機關規定，當地主管機關自行印製。

⊕㈢責任險

民宿經營者應投保責任保險之範圍及最低金額如下：

⑴每一個人身體傷亡：200 萬元。

⑵每一事故身體傷亡：1,000 萬元。

⑶每一事故財產損失：200 萬元。

⑷保險期間總保險金額：2,400 萬元。

⊕㈣定　價

民宿客房之定價，由經營者自行訂定，並報請當地主管機關備查；變更時亦同。民宿經營者，應於每年 1 月及 7 月底前，將前半年每月客房住用率、住宿人數、經營收入等統計資料，呈報當地主管機關。前項資料，當地主管機關應於次月底前，呈報交通部觀光局。民宿經營者應備置旅客資料登記簿，將每日住宿旅客資料依式登記備查，並傳送該管派出所。

《民宿管理辦法》自 2001 年公布施行以來，合法登記之民宿家數快速增加，已成為臺灣旅客出外旅遊住宿的重要選項之一，也逐漸引起國外遊客的注意。由於民宿經營門檻低，市場需求高，因此違法經營之民宿屢見不鮮，其中以屏東縣最多，常見的狀況除了未領取民宿登記證違法經營以外，還有非法擴大營業等問題。其次是南投縣，以清境農場附近地區為例，2016 年當地民宿高達 91% 均有違法增建或擴建及

違章建築，由於清境位處山坡地上，若不改善濫墾、濫建等情況，當發生地震、豪大雨等災害時，恐引發坡地滑動釀災，威脅住客安全。

有鑑於此，觀光局為提升臺灣民宿的形象及經營管理，積極輔導合法民宿提升服務品質，特自民國 100 年起舉辦好客民宿遴選活動，選出具有親切、友善、乾淨、衛生及安心等特質的民宿，由交通部觀光局頒給「好客民宿 Taiwan Host 標章」，協助行銷推廣，以提供國內外旅客優質的住宿環境選擇。

▶圖片說明：「好客民宿」的主要精神是要讓旅客有回到家的感覺。
▶圖片來源：桃園觀光導覽網

✈旅遊小品

臺灣民宿背後亂象

民宿在 19 世紀的歐洲，原本只是主人提供遊客住宿與早餐的客房服務，讓遊客能體驗不同地方的生活；但開民宿在臺灣卻變成一種行業，不少退休族、年輕夫妻將開民宿視為圓夢、追夢的途徑，臺灣也因此成為全世界民宿密度最高的國家。

近年來，國內民宿數量迅速成長，民宿風格也千變萬化，巴洛克、希臘式、地中海等皆有，有的民宿豪華程度甚至不輸國際觀光飯店，不過國內民宿不合法的比率高，大多未取得營業登記證。違法民宿能有恃無恐繼續營業，全因各縣市政府縱容、未嚴格執行違法民宿查報及處罰，因為「民宿發展與各地觀光產業的關係脣齒相依，有很多毫無觀光資源的鄉鎮，是靠特色民宿才帶進龐大旅遊業收入，地方官員有必要擋自己財路嗎？」花蓮縣一位合法旅館業者指出。

除了不合法比率高，國內民宿業還有下列問題：

·地目不符使用規定

根據《民宿管理辦法》，民宿只能設置在非都市土地、都市計畫範圍內的特定地區（例如風景特定區、觀光地區等等），以及國家公園區。而臺灣的非法民宿，有 80% 是因為土地與建築物不符合土地使用管制規定，才無法取得營業登記。

·地方政府放任開發

過去臺灣極少出現違法民宿遭主管機關開罰甚或勒令停業的案例，政府認為是因為管理人力不足，才無法全面監控，但根據前文，民間認為這是地方政府有意而為的結果。不管如何，地方政府的無作為讓原本號稱是結合當地人文景觀與自然地貌提供旅客住宿的民宿，成為破壞生態的元凶。

·切割經營規避繳稅

民宿的房間數依不同地區有不同的規定數量，若高於數字上限，業者應申請設立一般旅館。但為了規避一般旅館的消防、建管與營業所得稅規範，民宿業者常利用人頭將十餘間房間分割為數家民宿經營。

資料來源：〈臺灣民宿年賺二十億背後的三大亂象〉《今周刊》。

第三節

出國旅遊

傳統上，大多數國家的觀光政策以吸引國際觀光客、賺取外匯為主，但是早期臺灣政府發展觀光政策與日本類似——因為日本有大量的外匯存底，並希望能夠增進國際外交關係，所以鼓勵日本國民出國旅遊。雖然臺灣政府並沒有直接鼓勵國人出國旅遊，但是出國旅遊已成為一種風氣，政府

不得不重視海外旅遊的品質及安全。在好奇心及象徵個人地位等因素驅使下，促使國人出國旅遊熱絡，在 1979 年，臺灣政府首次開放國人以觀光為目的出國（以前國人出國目的均以商務考察或依親、探親為主，以觀光為出國目的是不被允許的），此一政策對臺灣出國觀光發展產生重大的影響，從此出國觀光人數大幅增加，海外旅遊支出劇增，領隊的角色突顯。

早期出國旅遊手續繁雜，由於新臺幣是弱勢貨幣（1985 年間美元與新臺幣比例約為 1：40），出國旅遊費用高，一般人無法負擔出國旅遊的費用，出國旅遊不易。國人出國旅遊常藉商務之名行觀光之實，由於政府的經濟困境，貨幣交換受到管制，出國結匯美元受到限制，也因此造成黑市買賣活絡，旅行社之從業人員也從事黑市美元買賣，獲利很高。

臺灣與中國大陸的政治衝突也影響到海外旅遊市場，1992 年中國大陸與南韓建交，造成臺灣與南韓之間的航班減少，兩國之間的觀光客劇減，1996 年適逢臺灣總統選舉，中國大陸政府以軍事威脅臺灣，造成兩岸局勢緊張，也多多少少影響到出國觀光客人數，儘管存在許多不利因素，但國人出國旅遊的意願並未因此而降低，因素如下：

(1)臺灣地窄人稠，觀光資源有限。

(2)臺灣經濟穩定發展，國際貿易順差，國人生活水準提高，收入增加，出國旅遊形成一種趨勢。

(3)週休二日讓一般民眾有更多休閒旅遊時間。

(4)出國旅遊手續簡化，出國限制放寬，觀光簽證容易取得（如役齡男子可出國）。

(5)開放中國大陸探親及觀光 （原先入境中國

▶圖片說明：經濟成長為國人提高出國旅遊意願的因素之一。
▶圖片來源：ShutterStock

大陸之前必須先經過香港）。

(6)新臺幣兌美元升值。

(7)開放天空，由臺灣直飛海外各大城市的航空公司及班機增加，價格降低（1987 年，我國政府開放天空政策，允許其他航空公司加入經營國際航空市場，早期以華航為主要飛國際航線的公司，開放天空後，長榮航空加入，航線及航班擴充，讓國人出國旅遊更形方便）。

　　2017 年，國人出國總人次達 1,565 萬人（參考表 2–5），一年出國總人數與臺灣總人口比較，平均每 1.5 人中有 1 人出國，比例高於許多亞洲國家。國人出國目的地以亞洲地區為主，日本第一，約 461 萬人次；中國大陸占第二，約 392 萬人次；香港占第三，約 177 萬人次；接著是南韓（約 89 萬人次）、澳門（約 59 萬人次）及越南（約 56 萬人次）。

衍生資料

開放天空政策

航空運輸業為國家整體運輸之一環，常被視為公共運輸事業而施以諸多管制，所謂開放天空 (Open Sky) 是指政府完全解除或部分放寬規定之作法。我國之「開放天空政策」乃指自民國 76 年起，放寬國內航空運輸新業者加入，並允許業者增闢航線的管制。

✈ 旅遊小品

中國大陸旅遊市場開放沿革

　　中國大陸開始注意發展觀光所帶來之效益，於 1978 年開始發展入境旅遊，但因當時兩岸關係仍呈現緊張對峙，臺灣政府態度保留，並未鼓勵，僅有少數民眾甘冒風險經香港進入中國大陸，而後臺灣政府基於務實與人道考量，乃於 1987 年 11 月正式開放民眾赴中國大陸探親（非觀光旅遊），開啟兩岸民間交流之新紀元，當時為保障赴中國大陸探親旅客之權益，由政府訂定《旅行業協辦臺灣人民赴大陸探親作業須知》，協助旅客辦理赴中國大陸之手續、交通及行程安排。開放初期雖然允許民眾前往中國大陸探親，但多數民眾卻以探親名義行旅遊與洽商之實，政府雖知有此現象，卻採漠視、姑息態度，直到發生浦田車禍與白雲機場事件後，政府才在 1992 年通過相關規定，使得臺灣民眾可前往中國大陸旅行，包括

探親、考察、訪問、參展等各項活動，但當年因機位不足，經常發生大批探親旅客滯留香港機場，加上臺灣組團旅行社是委託第三地區之香港旅行業中介，再交給中國大陸旅行社負責接待，在三方對服務品質認知不同之情況下，旅遊糾紛頻頻發生，而赴中國大陸旅行團體之旅行意外事故亦屢見不鮮，在當時不斷有中國大陸接待旅行社，因團費糾紛而強行扣留旅客和領隊之情事，但究其原因是兩岸旅行業未能直接往來，彼此瞭解不足且缺乏管道溝通所致。因此政府在 1994 年發布《在大陸地區從事商業行為許可辦法》後，兩岸旅行業得經許可直接往來，旅遊糾紛亦逐漸減少，但旅遊品質仍需加強。2003 年以前，前往中國大陸依規定需先向政府申請許可方得進入，2004 年 3 月 1 日政府宣布未具公務人員或特殊身分之人民，進入中國大陸不需再報備，只需依一般出境查驗程序即可，這項政策使得實施十二年的「許可制」得以結束，前往中國大陸之申請走向完全開放制。

從早期臺灣赴中國大陸旅遊發生之浦田車禍事件、白雲機場事件及 1994 年 3 月 31 日之千島湖事件，以及因欠款而扣團或扣人事件等，兩岸旅行雖然安全許多，但仍存在許多問題，兩岸旅遊市場上的不誠信，主要來自價格與服務的不對稱，由於資訊不夠公開且服務不人性化，消費者不清楚所付的價格與服務是否相符，許多赴中國大陸之低價行程有安排數站購物行程，臺灣旅客被強迫購物，因而引發許多購物及服務糾紛。

中國大陸已是全球關注的觀光市場，也是亞洲最大觀光市場，臺灣與香港、澳門，皆為對中國大陸總入境旅遊人次貢獻重大的市場。雙方旅行業者應深思熟慮、長遠規劃，切忌殺雞取卵，貪一時之快，旅遊業者也應自立自強，避免價格競爭。

資料來源：〈海峽兩岸觀光旅遊之發展與合作願景〉《外交部 NGO 雙語網》。

衍生資料

浦田車禍事件
1991 年臺灣旅遊團在中國大陸福州山上發生車禍，車子翻到浦田水庫裡，25 人全部溺斃，只撈出 12 具屍體。

白雲機場事件
1990 年由廈門飛往廣東的廈門航空公司波音 737 客機，起飛後被劫持，於廣州白雲機場緊急降落，因飛行員與劫持者搏鬥，飛機降落時衝出跑道，撞擊另外 2 架停在停機坪上的飛機，導致 28 人死亡，52 人受傷。

千島湖事件
1994 年臺灣旅客於中國大陸浙江千島湖地區搭乘遊湖船時，遇到搶劫縱火殺人案，參加此次旅遊的 24 名臺灣旅客連同當地 2 名導遊及 6 名中國大陸船員全數罹難。

　　若以長程旅遊而言,美國是最受臺灣觀光客歡迎的地區,但這幾年,前往美國觀光旅遊的臺灣遊客並未顯著增加。雖然歐洲是臺灣遊客夢想中的旅遊地區 , 但即使免申根簽證 (Schengen) 待遇簡化了歐洲簽證手續,臺灣人到歐洲旅遊的比例並不高,主因是飛行時間過久、旅遊成本過高。但隨著東歐共產國家的民主改革,以及對歐洲國家的認識,前往歐洲國家的臺灣遊客勢必逐年增加。近幾年來,臺灣的觀光收入呈現嚴重的赤字,在 2017 年,國人出國花費達約 245 億美元,平均每一位出國遊客花費 1,569 美元,平均出國停留夜數為 7.97 夜 (2007 年為 9.8 夜),男性比女性出國次數多。現今臺灣觀光旅遊市場必須考慮到社會和經濟結構的改變,國人出國旅遊勢必增加,尤其是年輕的女性客群。由於語言上的障礙,透過旅行社安排出國旅行的團體遊客約占出國人數的 68%,但因資訊科技的進步,透過旅行社安排的人數將會降低,半自助旅行將會增加,隨著國人出國旅遊目的的改變以及運動、教育、社會因素,特別興趣旅遊 (Special Interest Tours) 將逐漸受到重視。

衍生資料

特別興趣旅遊

特別興趣旅遊是指依個人興趣來規劃行程的旅遊活動,例如以幫忙災後重建、輔導偏遠地區孩童課業等的志工旅行 (Volunteer Toursim);以從事健康檢查、疾病治療等醫療活動為目的的健康旅行 (Health Toursim)。

➡ 表 2–5　2009～2017 年中華民國國民出國目的地人數統計

		2009	2010	2011	2012	2013	2014	2015	2016	2017
亞洲地區	香港	2,261,001	2,308,633	2,156,760	2,021,212	2,038,732	2,018,129	2,008,153	1,902,647	1,773,252
	中國大陸	1,516,087	2,424,242	2,846,572	3,139,055	3,072,327	3,267,238	3,403,920	3,685,477	3,928,352
	日本	1,113,857	1,377,957	1,136,394	1,560,300	2,346,007	2,971,846	3,797,879	4,295,240	4,615,873
	南韓	388,806	406,290	423,266	532,729	518,528	626,694	500,100	808,420	888,526
	新加坡	137,348	166,126	207,808	241,893	297,588	283,925	318,516	319,915	326,634
	馬來西亞	153,695	212,509	209,164	193,170	226,919	198,902	201,631	245,298	296,370
	泰國	258,449	350,074	382,635	306,746	507,616	419,133	599,523	532,787	553,804
	菲律賓	97,372	139,762	178,876	211,385	129,361	133,583	180,091	231,801	236,597
	印尼	173,429	179,845	212,826	198,893	166,378	170,301	176,478	175,738	177,960
	汶萊	216	714	1,628	1,100	2,411	298	285	540	801
	越南	264,819	313,987	318,587	341,511	361,957	339,107	409,013	465,944	564,002
	澳門	739,263	667,910	587,633	527,050	514,701	493,188	527,144	598,850	589,147

	緬甸	11,570	14,097	16,263	18,380	23,864	22,817	19,999	25,196	26,200
	柬埔寨	–	–	–	65,599	61,338	69,195	66,593	67,281	82,888
	亞洲其他地區	63,519	80,531	83,802	8,574	121,210	81,308	143,963	183,933	193,356
	亞洲合計	7,179,431	8,642,677	8,762,214	9,367,597	10,388,937	11,095,664	12,353,288	13,539,067	14,253,762
美洲地區	美國	415,465	436,233	404,848	469,568	381,374	425,138	477,156	527,099	574,512
	加拿大	61,893	63,002	67,733	66,614	65,086	70,285	71,079	93,405	114,828
	美洲其他地區	110	283	678	832	135	56	32	2,687	8,021
	美洲合計	477,468	499,518	473,259	537,014	446,595	495,479	548,267	623,191	697,361
歐洲地區	法國	23,518	23,960	31,337	30,132	33,000	39,126	41,185	46,461	66,720
	德國	32,797	31,975	35,378	36,271	41,122	44,251	53,043	66,454	95,850
	義大利	9,726	7,719	9,355	12,718	70	0	14	13,054	47,346
	荷蘭	84,535	43,955	85,238	83,253	22,102	22,749	30,906	32,851	66,332
	瑞士	565	919	1,414	64	0	0	0	5,529	15,463
	英國	50,621	36,142	36,376	38,002	1	0	0	16,321	47,797
	奧地利	34,829	26,081	35,901	39,734	23,487	26,256	32,835	41,934	59,479
	歐洲其他地區	191	1,654	4,063	586	18	1,295	3,546	35,483	97,542
	歐洲合計	236,782	172,405	239,062	240,760	119,800	133,677	161,529	258,087	496,529
大洋洲	澳大利亞	89,793	74,787	54,889	49,986	69,824	85,745	103,806	139,501	165,938
	紐西蘭	1	997	15,962	1,621	6	0	3	2,804	6,846
	帛琉	13,264	19,951	30,079	37,512	27,164	30,471	14,421	14,203	9,884
	大洋洲其他地區	57	110	684	47	126	126	160	1,218	1,649
	大洋洲合計	103,115	95,845	101,614	89,166	97,120	116,342	118,390	157,726	184,317
非洲	南非	–	–	1	6	2	8	16	1,397	3,154
	非洲其他地區	–	–	–	–	12	5	14	3,809	13,586
	非洲合計	2,838	1,110	238	1,826	14	13	30	5,206	16,740
	其他	143,312	3,519	7,486	3,397	442	3,460	1,472	5,646	5,870
	總計	8,142,946	9,415,074	9,583,873	10,239,760	11,052,908	11,844,635	13,182,976	14,588,923	15,654,579

資料來源：交通部觀光局 (2018)。

→ 表 2-6　臺灣觀光發展相關重要事件

年分	重要事件
1956	臺灣觀光協會成立，最早的觀光社團。
1959	加入亞太旅行協會 (PATA) 成為正式會員；日本航空公司首航臺北松山機場，開啟臺日觀光交流。
1960	臺灣旅行社核准成立，同年全省有 8 家旅行社成立；公布《獎勵投資條例》，將國際觀光旅館列為獎勵事業類別，可申請連續五年免徵營利事業所得稅，或固定資產加速折舊以減少稅收，提升民間投資意願。
1964	導遊甄試 40 名。
1971	臺灣省觀光事業委員會改組為觀光局。
1979	開放出國觀光。

1987	開放大陸探親；開放天空市場，使航空業者能夠自由競爭。
1988	開放旅行社分類為綜合、甲種、乙種旅行社。
1989	只辦普通護照，1 人 1 照，六年效期；成立旅行業品質保障協會 ； 新臺幣升值 （新臺幣兌美元從 1:40 到 1:30)；來臺觀光旅客再突破 200 萬人次。
1990	廢出境證，引進機位電腦訂位系統 (CRS)，開立代收轉付憑證。
1991	長榮航空加入定期航線。
1994	泛達旅行社倒閉 ； 國人於中國大陸旅遊發生千島湖事件。
1995	12 國十四日來華免簽證；明訂責任及履約險；高雄餐旅專科成立；綜合、甲種旅行業之戰（綜合及甲種旅行社業務區分不明）；申根 7 國單一簽證。
1998	實施隔週休二日。
2000	中華民國國民旅遊領團解說員協會成立。
2001	實施週休二日。
2002	推出「觀光客倍增計畫」，訂定 2008 年觀光客達 500 萬人次。
2003	外籍旅客購物退稅。
2005	國人到日本觀光免簽證。
2007	高鐵通車。
2008	7 月正式開放中國大陸觀光客來臺 ， 來臺觀光客突破 500 萬人次。
2011	開放大陸觀光客自由行。
2012	國人到美國從事商務或觀光旅行免簽證。
2015	來臺觀光客突破 1,000 萬人次。
2016	蔡政府上任，陸客團縮減，下半年中國大陸旅客來臺人數不斷下跌，地方觀光業者生計造成相當大的影響。華航空服員發起臺灣史上第一場罷工行動。政府推動「新南向政策─擴大觀光客來臺具體規劃」。

資料來源：作者自行整理。

衍生資料

外籍旅客購物退稅

外籍旅客在同一天，向同一家核准貼有銷售特定貨物退稅標誌 (TRS) 的商店，購買退稅範圍內貨物達 3,000 元（新臺幣）以上，並在三十天內將貨物攜帶出境者，即可在出境時申請退還營業稅。

第四節
臺灣觀光發展相關重要組織

發展觀光必須依賴一些官方或民間觀光組織來推動。觀光組織負責市場推廣、內部行政管理及旅客服務。除了觀光局及各縣市觀光單位及旅遊公會外,臺灣發展觀光的相關組織如下。

1.中華民國旅行業品質保障協會

中華民國旅行業品質保障協會 (Travel Quality Assurance Association, R.O.C.),簡稱旅行業品保協會。旅行業品保協會成立於 1989 年 10 月,是一個由旅行業組織成立來保護旅遊消費者的自律性社會公益團體。旅行業品保協會現有會員旅行社,合計 2,832 家,約占臺灣地區所有旅行社總數 90%。

旅行業品質保障協會成立的宗旨在於提升旅遊品質,保障旅遊消費者權益。因此,當旅遊消費者參加了它的會員旅行社所承辦的旅遊,而旅行社違反旅遊契約,致使旅遊消費者權益受損時,得向旅行業品保協會提出申訴,經過旅遊糾紛調處委員會的調處後,如承辦旅行社確實有違反旅遊契約而應負起賠償責任時,該承辦旅行社就應於十日內支付賠償金,逾期未支付者,由旅行業品保協會就旅遊品質保障金預先給予代償,再向該承辦旅行社追償。

▶ 圖片說明:TQAA 也建立了旅行購物保障制度,以維護消費者之權益。
▶ 圖片來源:TQAA 網站

2.中華民國旅行業經理人協會

中華民國旅行業經理人協會 (Certified Travel Councilor Association, R.O.C.) 成立於 1992 年 1 月 11 日,由具備旅行

業經理人資格之人員籌組而成，其宗旨為樹立旅行業經理人權威性、互助創業、服務社會，並協調旅行業同業關係及旅行業經理人業務交流，提升旅遊品質，增進社會共同利益。該會之重要工作為：接受觀光局委託辦理旅行業經理人講習課程；舉辦各類相關之旅行業專題講座；參與兩岸及國際間舉辦之學術或業界研討會。

3. 中華民國國民旅遊領團解說員協會

中華民國國民旅遊領團解說員協會 (Association of National Tour Escort, R.O.C.) 成立於 2000 年 12 月 12 日，宗旨為砥礪領團解說員品德、促進同業合作、提升同業服務素養、增進同業知識技術、謀求同業福利，以配合國家政策，發展觀光產業，提升全國國民旅遊品質。

4. 中華民國觀光領隊協會

中華民國觀光領隊協會 (Association of Tour Managers, R.O.C.) 於 1986 年 6 月 30 日由一群資深領隊籌組成立，以促進旅行業出國觀光團契領隊之合作聯繫，砥礪品德及增進專業知識、提升服務品性、配合國家政策、發展觀光事業及促進國際交流為宗旨。

5. 中華民國觀光導遊協會

中華民國觀光導遊協會 (Tourist Guide Association, R.O.C.) 宗旨在於促進同業合作、砥礪同業品德、增進知識技能、提升服務修養、謀求業界福利、配合國家政策、發展觀光事業。該會任務為著重研究觀光學術、舉辦在職訓練、出版專業刊物、促進會員就業，且其會員均是有照導遊，主要接待外國來臺旅客。

6. 中華民國旅行商業同業公會全國聯合會

中華民國旅行商業同業公會全國聯合會 (Travel Agent

Association of R.O.C. Taiwan) 之角色與功能為凝聚整合旅行業團結力量的全國性組織，作為溝通政府政策及民間基層業者橋樑，使觀光政策推動能符合業界需求，創造更蓬勃發展的旅遊市場；協助業者提升旅遊競爭力，並且維護旅遊商業秩序，謹防惡性競爭，保障合法業者權益。此會同時承辦中國大陸來臺觀光業務。

7.社團法人臺灣國際郵輪協會

社團法人臺灣國際郵輪協會 (International Cruise Council, Taiwan)，臺灣國際郵輪協會成立於 2014 年 11 月，協會宗旨任務為戮力推動人才培育、完善相關法規、促進港口建設以及接軌國際市場。

自我評量

一、選擇題

() 1.在哪一年的時候政府准許臺灣人通過第三國到中國大陸旅行，臺灣人蜂擁到中國大陸參觀旅行或拜訪親戚朋友，香港和中國大陸成為臺灣遊客主要目的地？ (A) 1982 年 (B) 1985 年 (C) 1986 年 (D) 1987 年

() 2.據調查統計，2017 年觀光客來臺目的有 71.2% 為觀光，7% 為商務，4.2% 拜訪親戚朋友，而臺灣下列何種吸引力是絕大部分觀光客來臺的最大因素？ (A)風景 (B)美食 (C)節慶活動 (D)文化古蹟

() 3. 2000 年時，政府為了鼓勵國人留在國內旅遊，每一位公務人員在非假日從事國民旅遊每年最高可獲得多少旅遊津貼之補助？ (A) 12,000 元 (B) 15,000

元　(C) 16,000 元　(D) 18,000 元

（　　）4.一旦發生旅遊糾紛，消費者的申訴管道不包括下列
何者？　(A)消費者文教基金會　(B)旅遊品質保障協
會　(C)旅遊業同業公會　(D)觀光局

（　　）5.全臺哪一縣市的合法民宿數量最多？　(A)花蓮縣
(B)南投縣　(C)宜蘭縣　(D)新竹縣

（　　）6.觀光局隸屬於交通部，主要功能為監督以及推廣臺
灣觀光市場，其成立時間為何？　(A) 1971 年　(B)
1972 年　(C) 1973 年　(D) 1974 年

（　　）7.由於政府對 18 個國家開放十四天入境免簽證的措
施，1994 年來臺觀光客再度超過 200 萬人次，2017
年全年來臺觀光客最接近？　(A) 700 萬　(B) 800 萬
(C) 900 萬　(D) 1000 萬

（　　）8.關於民宿之描述，下列何者為非？　(A)指利用自用
住宅空閒房間結合當地資源與活動的住宿場所　(B)
其相關經營管理規定列於 2005 年頒布的《民宿管理
辦法》中　(C)民宿因提供旅客住宿與早餐，因此在
歐洲被稱為 B&B　(D)民宿的主管機關在中央為交
通部，在地方為縣（市）政府

（　　）9.民宿之設置須符合相關土地使用管制法令之規定，
其設置地區不包含下列何者？　(A)偏遠地區　(B)離
島地區　(C)原住民地區　(D)都市土地

（　　）10.關於民宿經營者應投保責任保險之範圍及最低金
額，何者為誤？　(A)每一個人身體傷亡：500 萬元
(B)每一事故身體傷亡：1,000 萬元　(C)每一事故財產
損失：200 萬元　(D)保險期間總保險金額：2,400 萬
元

二、問答題

1. 1979 年中國大陸對外開放觀光，使中國大陸市場取代了臺灣觀光市場，成為外國觀光客的主要目的地。除此之外，還有哪些因素造成臺灣觀光客源下滑？

2. 交通部觀光局每年都會推動不同的方案來行銷臺灣、促進觀光。試問 2018 年政府所推動的觀光方案為何？

3. 根據 2001 年頒布的《民宿管理辦法》，民宿之定義為何？臺灣民宿之中央及直轄市所屬主管機關分別為何？

4. 臺灣與中國大陸的政治衝突會影響海外旅遊市場，中國大陸與南韓建交，造成臺灣與南韓之間的航班減少，兩國間觀光客劇減；1996 年臺灣總統選舉，中國大陸以軍事威脅臺灣，多少影響出國觀光客人數。儘管存在許多不利因素，但國人出國旅遊的意願並未因此而降低之因素為何？

5. 何謂國民旅遊？且為推動國民旅遊，政府推動的相關措施有哪些？

3 旅行業之歷史沿革

1. 瞭解旅行業的定義、特性及相關名詞。
2. 瞭解各國旅行業的發展過程。
3. 認識臺灣旅行業的種類及其服務範疇。
4. 掌握旅行業未來的趨勢發展。

產品的行銷過程中，如何將產品銷售給需要的消費者是重要的議題之一。其中涉及銷售的產品、銷售的管道、如何包裝、由誰來銷售及銷售或代理的資格。世界各國因國情不同，旅遊需求與活動相異，有的國家重視吸引國際觀光客前來，有的以該國國人出國到海外旅遊為主，由於旅遊市場需求與目的不同，旅行業的發展與經營方式也不同，當然所使用的名稱、營運範圍及工作類別也相異。

　　本質上，旅行社是中間商，具有仲介的角色，早期以代售遊客旅遊需求的產品為主（如機票），藉以賺取佣金。隨著時代演進，遊客的需求更多元化，旅行社提供的服務項目也相對增加，旅行社的仲介角色逐漸改變，不但開始投資其他相關旅遊服務業或與異業結合，也開始包裝各項旅遊需求，化繁為簡，直接銷售服務給遊客，不再以賺取佣金為目標。

　　旅行社的角色轉換也會影響消費者的購買意願，因此本章將探討旅行業的沿革，包括旅行業的定義、特性、相關國家旅行業的發展過程及營業走向。

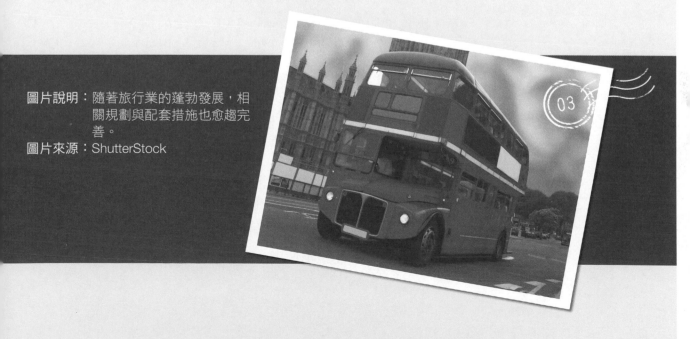

圖片說明：隨著旅行業的蓬勃發展，相
　　　　　關規劃與配套措施也愈趨完
　　　　　善。
圖片來源：ShutterStock

第一節

旅行業的定義

▶圖片說明：旅行業囊括了各式旅遊相關
　　　　　業務，包括行程設計、食宿安
　　　　　排等。
▶圖片來源：ShutterStock

旅行業指為旅客代辦出入境手續、簽證
業務、訂位開票、旅遊安排、食宿需求、行
程設計、提供旅遊資訊等相關服務而收取報
酬之事業；或指代售旅遊產品如機位、飯店
客房、遊樂區門票等而向供應商收取佣金之
旅遊經紀人。就英文細分，旅行業可分下列
名詞與定義。

一、旅行代理人（店）

旅行代理人（店）(Travel Agents)，位於旅行業者／旅
遊供應商與旅客間，從事旅遊銷售的中間商，代理特定旅行
業者／旅遊供應商，中介旅行業務銷售及服務，並從中收取
佣金（收入來源非從顧客）；旅行代理人並沒有自己的旅遊產
品。小型或專業的旅行業不會透過旅行代理人銷售他們的產
品，因為他們無法支付旅行代理人所要求的佣金。

二、旅行社

一般旅行社 (Travel Agency) 銷售自己包裝的旅遊產品
及當供應商代表、代為銷售產品，因此，與以收取佣金為主
要收入的零售業／旅行代理人不同。

通濟隆 (Thomas Cook) 為世界最早成立的旅行社。旅行
社的營運項目包括安排交通運輸（例如機票、火車票、船票）、
套裝行程、旅行保險銷售與旅行證件（例如護照、簽證）的

諮詢代辦。有些旅行社也提供一般的旅遊服務給國外的旅客。旅行社的規模差異懸殊，小至只有 1 人，大至分店遍布全球。旅行社也可扮演旅遊承攬業者 (Tour Operator) 或躉售旅行業者 (Tour Wholesaler) 的角色。1920 年代因商務旅遊及航空飛行的蓬勃發展使旅行社業務廣為普及。起初，旅行社主要接待中產階級旅客，但二次戰後旅遊蓬勃發展（曾參與二次大戰者回返戰區）、包裝旅遊盛行，也使得旅行社在英國、美國得以持續發展。

三、旅遊承攬業者

旅遊承攬業者 (Tour Operator) 專營包裝旅遊，包括個人或團體遊程，業務可分直接或間接銷售（批售業務），旅遊承攬業者必須投入大筆保證金給供應商（例如旅館、航空公司、餐廳、巴士公司、郵輪、表演業者等）以確保商品品質，事先取得供應商的可用資源並與供應商建立良好關係。旅遊承攬業者的目的並非收取佣金，而是包裝產品後加價賺取額外利潤。基本上旅遊承攬業者兼具批發商與零售商的地位。

▶圖片說明：旅遊承攬業者必須與周邊的供應商保持良好的關係。
▶圖片來源：ShutterStock

四、躉售旅行業者／批售業者

躉售旅行業者 (Tour Wholesaler)，具有批發商的地位，將旅行及相關要素加以組合，經由多種管道將旅遊行程商品賣出。如日本最大旅行社——日本交通公社 (Japan Travel Bureau, JTB)、臺灣的雄獅旅行社等。躉售旅行業的套裝行程 (Ready-made Package Tours; Tailor-made Package Tours) 能提供比個人自行安排旅遊更低的價錢，因為躉售旅行社以折扣

價向供應商大量買進。薑售旅行業者事先將價格及套裝行程規劃好，透過旅行代理人銷售，需大量現金流通，並須承擔匯率及其他不可預測的風險。

另外，薑售旅行業者又可分成三種不同的類型：跨國性、區域性和國內性。跨國性旅行業由數個國家連鎖組成，通常為國際性的企業集團所有（例如 Thomson Holidays 現為 TUI 德國跨國公司的子公司）；區域性的薑售旅行社通常經營一個特別或利基市場；小型的國內性薑售旅行業者通常設在一國內某些特定的地區。

 旅遊小品

COSMOS 旅行團

COSMOS 是歐洲巴士旅遊的知名品牌，隸屬於 Globus 集團，創立於 1928 年，起初為瑞士盧加諾一個小型家族公司。與一般旅行團不同的是，COSMOS 兼具了「自由行」的高自由度，以及「跟團旅遊」的便利性。

舉例來說，自由行雖然可以自己規劃行程，但也有很多風險，例如交通不便、住宿自理、語言不通等；而跟團雖然有導遊帶領，吃住也都事先安排好，但為了配合行程，通常是走馬看花，無法深入體驗當地文化特色，也因此年輕人大多選擇自由行，年長者或語言不通者通常較偏好跟團。

COSMOS 正好結合兩者的優點，除了交通與住宿是固定的地方與時間，其他的時間全都可以自行彈性運用，若希望自由度高，可以只買 COSMOS 的交通與住宿行程；若希望有人幫忙安排好，也可以加購各式特色行程或地方美食饗宴，而且也有隨車導遊提供講解與諮詢。此種旅遊方式符合各年齡層的需求，也成為愈來愈

多人旅遊的另一種選擇。基本上 COSMOS 安排飯店住宿都是雙人
房型，如果是一個人參團的遊客，COSMOS 會幫忙安排同性別的
其他遊客一同入住，若要求住單人房的話則須要補房間差價

資料來源：背包客棧自助旅行論壇。

第二節

旅行業的特性

　　旅行業為「旅遊中間商」，是組合旅遊相關產業資源，提
供無形產品及相關旅遊服務給遊客的行業。由於旅行業無法
單獨生產旅遊產品，並受到上游事業（如交通、食宿及其他
觀光單位或組織）及同業競爭與行銷通路的牽制，加上社會、
經濟、政治、文化各方面影響，因此除了服務業的特性外，
也含有其他方面的特性，概述如下。

1. 無形性 (Intangibility)

　　旅遊產品是「無形」的，在購買前無法看到、摸到、感
受到，在銷售產品的同時無法鉅細靡遺的描述產品內容，服
務成本也很難計算，此外，旅遊產品不像一般
實體產品可以試吃或試用，因此旅遊產品的
形象及聲譽更形重要。

2. 不可儲存性 (Perishability)

　　旅遊產品非完全實體，但具有時效性，必
須在期限內使用完畢，過期就會失去效力。例
如旅館隔日的房間不可再售，過期機票不能
再使用等，一旦飛機起飛，沒賣出的座位就等
於損失，不像冰箱可等隔年再拿出來賣。因此

▶圖片說明：不可儲存性是指同一個飯店
　　　　　房間在不同時間點代表不同
　　　　　產品，這次的空房無法列為
　　　　　存貨保留到以後販售。
▶圖片來源：ShutterStock

如何在時效內將旅遊產品適時賣出是業者的重要目標。

3.不可分割性 (Inseparability)

旅遊產品是先出售再生產,產品可分實質與服務,兩者依附共生,生產與消費經常同時進行。旅客必須介入整個生產過程,因此服務人員與旅客之間的互動相當頻繁;在多次服務接觸下,服務品質較難控制。由於服務人員與旅客均為人,人對周遭情境的感受易受環境影響,因此員工本身的素質、訓練以及「人性化」服務顯得格外重要。

4.季節性 (Seasonality)

旅遊活動具有季節性,一般觀光旅遊活動多集中於夏季。旅遊活動易受季節,如氣候,或當地活動,如學校寒暑假、運動比賽或節慶的影響,造成淡、旺季分明,觀光供需不平衡。臺灣因是島嶼國家,對外交通仰賴航空運輸,由於機位有限,無論是淡季或旺季,業者在旅遊操作上均有一定的困難度;

▶ 圖片說明:在旅遊活動中, 某些行程或
地點會受到季節的限制。
▶ 圖片來源:ShutterStock

淡季有機位但沒客人,旺季有客人但沒機位的狀況屢見不鮮。因此如何在淡季時創造旅遊需求則格外重要。

5.專業性 (Professionalism)

旅行業的作業過程複雜,包含為旅客規劃行程、代訂機票、旅館、辦理旅遊相關證件、提供旅遊常識與忠告等,因此須具備正確的專業知識與經驗,提供服務時才能得心應手。許多國家要求專業旅遊經紀人須有專業認證才能營業。現今消費者意識抬頭、旅遊訴訟案例增加,旅行業人員的專業性更顯得重要。

6.不穩定性 (Instability)

旅遊活動常受外在因素影響產生變化,例如經濟不穩定、

匯率變動、通貨膨脹或觀光目的地的政局不穩或社會動亂，而影響旅客對旅遊的需求。相同的旅遊產品也會隨時間、環境與人為因素變動而不穩定；旅遊服務由人來執行，旅遊品質可能因不同的服務人員而產生差異，即使相同服務人員提供的服務也可能因時間、地點與旅客的不同而有差異；旅行團價格也會隨季節而變動，旅客的感受也會不同。

7.競爭性 (Competitiveness)

旅行業的資源容易獲取，好的行程容易受到同業抄襲，缺乏智慧財產權的保護，造成市面上產品同質性高，競爭激烈。由於旅遊產品同質性、取代性皆高，但銷售制度並不完善，旅客對旅遊產品無絕對的忠誠度，使得旅行業者常以削價作為競爭手段，造成經營成本增加，利潤較低。

8.整體性 (Interdependence)

人的素質是旅行業的重心，人才是旅行業最重要的資產，並非人人都適合從事旅行業，親切的態度及適當的談吐是第一線人員必備條件。品牌形象不是靠廣告，而是依賴員工良好的服務。旅行業是勞力密集產業，需要優質的團隊合作，依賴眾人的力量配合，包含旅遊相關行業的相互合作，來完成一個包裝遊程。每一個環節、角色都相當重要，缺一不可。

▶圖片說明：旅行業是勞力密集產業，須仰賴優質的人才與團隊合作。
▶圖片來源：ShutterStock

第三節

旅行業的發展過程

隨著知識與教育的提升、收入及休閒時間增加，在好奇心的驅使下，人類開始有了旅遊的慾望，也促成了旅行業的

興起。有關外國旅行業及臺灣旅行業的發展過程概述如下。

一、外國旅行業的發展

19 世紀工業革命後，交通興盛，是旅行業興起的重要時期。英國出現藉由鐵路交通辦理團體旅遊的英國通濟隆公司 (Thomas Cook)；而在美國則有以郵政起家的美國運通公司 (American Express)，現今這兩大公司已成為世界知名的旅行業。在亞洲，有日本交通公社 (Japan Travel Bureau, JTB)，該旅行社集團創建於 1912 年，是日本最大的旅行社。

(一)英國的旅行業發展

湯瑪斯·庫克 (Thomas Cook) 對旅行業的發展影響甚巨，後人稱他為旅行業始祖。庫克出生於 1808 年英國的德比郡 (Derbyshire)。他幼年失學在教會上班，1841 年他以火車當交通工具，為 570 人安排禁酒運動特別活動，全程來回 22 英里，費用加起來每人只要 1 先令（1/20 鎊），當中包含樂隊演奏、來回火車票、以及兩日的住宿及餐飲。他結合有領隊服務的旅遊方式和商業行為，以團體全包旅遊方式 (Inclusive Tour)，開創旅行業市場先機。

1845 年，庫克設立「英國通濟隆公司」，與鐵路公司簽訂了代售客票協定後，開始開展旅行團旅行的業務，成為世界上最早的旅行社。庫克發行 Cook 旅遊憑券，持有憑券的旅客便能享有住宿和餐飲服務，他出版交通工具時刻表，使旅客有充分的旅

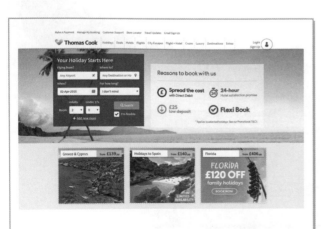

▶圖片說明：世界上第一家旅行社，現在也躍上網路，以因應旅遊消費趨勢。
▶圖片來源：Thomas Cook 網站

遊資訊，他又承辦旅行支票 (Traveler's Cheque)，降低攜帶現金之風險，讓遊客在旅行時更為方便。庫克親自參與旅遊帶團工作，深獲旅客的信賴，此舉也是提供領隊導遊服務的起源。庫克後來與他兒子合作，公司改名為 Thomas Cook and Son 旅行社。在 2007 年與市場勁敵 MyTravel 合併改名 Cook Group PLC，股票上市。

英國的旅行社可分為三種類型：複合型 (Multiples)、小型 (Miniples) 和獨立型 (Independent)。複合型為國際連鎖旅行業，通常為國際集團所擁有，如 Thomas Cook 和 Thomas Holidays 都屬於該類型。

⊕ (二)美國的旅行業發展

美國的旅行社皆為美洲旅行業協會 (American Society of Travel Agents, ASTA) 的會員，也會加入國際航空運輸協會 (International Air Transport Association, IATA) 以便販售機票。美國的旅行社分為四種型態：大型 (Mega)、地區型 (Regional)、財團型 (Consortium) 和獨立型 (Independent)。美國運通 (American Express) 和美國汽車協會 (American Automobile Association, AAA) 是大型旅行業的代表。

美國運通是一間總部位於美國紐約市的金融服務公司。該公司最著名的業務是信用卡 (Credit Card)、簽帳卡 (Charge Card) 以及旅行支票。美國運通於 1850 年在紐約州的水牛城成立。早期從事郵政服務，由 3 間不同的快遞公司合併組成，分別是亨利·威爾斯 (Henry Wells, Wells & Company)、威廉·法格 (William Fargo, Fargo & Company) 和約翰·巴特菲爾德 (John Butterfield)。在 1888～1890 年間，美國運通公司的總裁詹姆士·法格 (James Fargo) 在一趟歐洲之行後感到

衍生資料

美國運通在臺灣

臺灣美國運通國際股份有限公司成立於 1971 年，目的在提供臺灣消費者高品質的信用卡與旅遊相關服務，1996 年該公司的旅遊服務部獲 ISO 9002 認證，為臺灣第一家獲得認證的旅行社。值得一提的是，亞都麗緻大飯店總裁——嚴長壽先生是第一位出任該公司總經理職務的本地人，他更曾獲選為美國運通世界十大傑出經理。

十分洩氣和憤怒。他攜帶著傳統的信用狀 (Letter of Credit)，卻發現除了在主要的大城市之外，想要取得現金十分困難。1891 年，法格和馬西魯士・貝瑞 (Marcellus Berry) 發明了美國運通旅行支票，旅行支票的發行讓美國運通成為一間真正的跨國公司。1915 年成立旅遊部，不久之後他們就成立了集團的第一間旅行社。1987 年發行信用卡。該公司的營運範圍除旅行業之外尚有銀行、信用卡、信託投資、發行債券、證券、保險、外幣兌換及買賣、發行國際電話卡、旅館等。2003年美國運通成功收購了全球第三大旅行社「美國羅森布魯斯公司」(Rosenbluth Travel) 後，美國運通公司成為世界最大的旅行社。美國運通股票已上市，在全世界許多國家設有辦公室服務遊客 （2013 年，全美營收最高之旅行社為 Expedia，其次依序為美國運通、卡爾森・瓦根利特旅行公司 (Carlson Wagonlit Travel, CWT)）。美國的旅行社在經營上存在明顯的兩極化現象。

⊕㈢中國大陸的旅行業發展

　　中國大陸政府基於對外接待海外僑胞歸國探親，和觀光旅遊，建立了「國旅」（其任務包括承辦外國政府代表團、外賓在中國大陸的食、住、行、遊等生活接待，以及外國自費旅遊者的接待工作）、「中旅」（原華僑旅行社，1974 年改名為中國旅行社，接待對象為海外華僑、外籍華人、港澳及臺灣人民）兩大旅行社系統。中國大陸第一家對外國遊客開展國際業務的旅行社，中國國際旅行社 (China International Travel Service) 於 1954 年在北京成立，是第一批獲得國家特許經營出境旅遊的旅行社，也是目前中國大陸規模最大、實力最強的旅行社，在海外多個國家和地區設有 14 家分社，

總資產達 50 億人民幣。1980 年「中青旅」（中國青年旅行社）成立，中國大陸形成由國旅、中旅、中青旅 3 家壟斷經營的局面。如今國旅、中旅、中青旅、神舟、中信是中國大陸五大旅行社。1984 年，中國國務院對旅行社的體制做出兩項決定：一是打破壟斷，在一定條件下開放旅行社經營；二是規定旅行社應由行政或事業單位改為企業。中國大陸現有旅行社 6,000 多家。北京的旅行社目前仍以提供觀光型旅遊產品為主（團體包價旅遊），而以散客方式經營的觀光休閒、探親訪友、商務旅遊、會展旅遊等大型市場，卻著墨不夠。歐美和日本的大旅行社已在中國大陸以合資或外商獨資經營方式經營旅行社，如美國運通、英國 BTI (Business Travel International)、美國羅森布魯斯、CWT 集團、德國漢莎等。

二、臺灣旅行業的發展過程

上海商業儲蓄銀行為了協助行員到各地公務出差，在 1927 年由陳光甫先生在上海正式成立「中國旅行社」，1946 年臺灣分公司成立，1949 年中國旅行社隨政府遷臺，1951 年改為「臺灣中國旅行社」（臺灣第一家旅行社），辦理上海、香港與臺灣之客貨運業務，並投資天祥招待所（位於花蓮天祥）。1997 年中國旅行社與臺北晶華酒店合夥，斥資 15 億元建立天祥晶華酒店（現為太魯閣晶英酒店）。

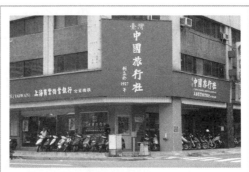

▶ 圖片說明：臺灣中國旅行社，現址位於臺北市林森北路。
▶ 圖片來源：張本怡拍攝

中國旅行社在臺設立之前，日本人已在臺灣成立「東亞交通公社臺灣支部」，專賣各種交通客票，為臺灣首家專業旅行業。臺灣光復後，國民政府接管東亞交通公社臺灣支部，改為「臺灣旅行社」；1948 年將臺灣旅行社改組為「臺灣旅行

社股份有限公司」，隸屬於臺灣省政府交通處，屬於公營之旅行業，經營業務除原有之鐵路旅行服務外，亦包含全臺其他旅遊設施、國際相關旅遊業務和國民旅遊之推廣。之後歐亞、遠東旅行社相繼成立，與臺灣旅行社、中國旅行社，成為臺灣最早的 4 家旅行社。

臺灣於 1956 年成立「臺灣觀光協會」。同年開始積極發展觀光事業，1960 年 5 月臺灣的旅行社開放民營，同年臺灣全國有 8 家旅行社成立，曾任臺灣光復後第一家臺灣旅行社總經理的李有福先生，在 1961 年創立了東南旅行社，它曾是臺灣規模最大的旅行社，此後民間旅行業發展快速成長，為臺灣旅行業種下根基。

初期來臺觀光以美國人為主，1964 年日本開放國民海外旅遊，大量日本觀光客來臺觀光，刺激臺灣新的旅行社成立，至 1966 年臺灣已經有 50 家旅行社成立。1967 年以後，日本觀光客人數首次超過美國，此後日本觀光客一直為我國旅行業主要之客源國，至 1976 年，臺灣旅行業家數已達 355 家。

旅行業原來分為甲、乙、丙三種，1968 年改分為甲、乙兩種。1969 年成立「臺北市旅行業同業公會」。1971 年，來臺觀光人數突破百萬，政府為有效管理觀光業，同年將臺灣省觀光事業委員會改組為「交通部觀光局」。但在 1978 年，因為旅行業過度膨脹惡性競爭，產生旅遊糾紛，因此政府決定暫停甲種旅行業申請。此政策造成旅行業執照奇貨可居、黑市買賣價格高漲，「靠行」旅行社氾濫。1979 年開放國民出國觀光，在此之前，旅行業以接待日籍旅客及海外華僑為主，由於政治與經濟的限制，國人只能以商務、探親、留學等名義出國，甚為不便。

1987 年 11 月政府開放國人赴中國大陸探親，我國出國

人口更急速成長，旅行業家數達 439 家。1988 年 1 月政府重新開放旅行業執照申請，並將旅行業區分為綜合旅行業、甲種和乙種旅行業三類。旅遊業務發展迅速，旅行業家數達 711 家。1989 年旅行業籌組「中華民國旅行業品質保障協會」，確保旅遊品質。由於臺灣在開放天空政策後，航空自由化的效應，開拓更多國際航線，航空市場人口大增，加上電腦科技的運用，旅遊市場逐漸產生結構性變化，例如消費行為的改變，信用卡的行銷模式及消費者自主性大增後應運而生的自由行產品，使旅行業的業務經營更多元化，旅行業的數量於 2018 年含分公司共達到 3,901 家。

✈ 旅遊小品

靠　行

　　臺灣旅行業的特殊現象，就是一人或多人依附在一家旅行社內承辦個人旅遊相關業務。這些人通常具有承辦旅遊業務經驗，有相當的客源及旅遊業務招攬能力，但因一些因素沒有自己開業經營旅行業務，只好在別家旅行社內租一張或數張桌子經營旅行業務，因財務獨立、電話獨立、業務獨立、個人每個月的開銷低，常以低團價招攬業務，造成市場價格競爭、旅遊品質低落。由於靠行是無登記的旅行社，只是由被依附的旅行社報上員工名冊異動給觀光局，無法替消費者購買履約及責任險，一旦發生旅遊糾紛，被依附的旅行社推卸責任，消費者無保障。部分旅行業者願意被靠行原因有二：1. 分租辦公設備可減少固定成本開銷；2. 靠行業者可協助該旅行社湊人數出團。靠行旅行社理論上是違法的，但觀光局縱使知道也很難查證。

資料來源：作者自行整理。

三、臺灣旅行業的經營與業務

旅行業的分類依國家而定。

1.歐　美

(1)旅程躉售業。

(2)旅程承攬業。

(3)零售旅行業。

(4)獎勵公司。

2.日　本

(1)第一種旅行業。

(2)第二種旅行業。

(3)第三種旅行業。

3.中國大陸

(1)國際旅行社。

(2)國內旅行社。

4.臺　灣

(1)綜合旅行業。

(2)甲種旅行業。

(3)乙種旅行業。

臺灣的旅行社實際上都屬於旅遊經營商，沒有真正的旅行代理商。各類簡介及營業範圍如下。

(一)綜合旅行業

綜合旅行業 (Wholesaler) 可自行組團，並可委託甲種旅行業招攬國內外業務，屬於旅遊批發商，其營業範圍包括：

(1)接受委託代售國內外海、陸、空運輸事業之客票或代旅客購買國內外客票、託運行李。

⑵接受旅客委託代辦出、入國境及簽證手續。

⑶招攬或接待國內外觀光旅客並安排旅遊、食宿及交通。

⑷以包辦旅遊方式或自行組團，安排旅客國內外觀光旅遊、食宿、交通及提供有關服務。

⑸委託甲種旅行業代為招攬第⑷款業務。

⑹委託乙種旅行業代為招攬國內團體旅遊業務。

⑺代理外國旅行業辦理聯絡、推廣、報價等業務。

⑻設計國內外旅程，安排導遊人員或領隊人員。

⑼提供國內外旅遊諮詢服務。

◉(二)甲種旅行業

甲種旅行業經營業務大致與綜合旅行業雷同，但不具備有批發商的性質，不可委託其他同業（甲種旅行業）招攬國內外業務。其營業範圍包括：

⑴接受委託代售國內外海、陸、空運輸事業之客票或代旅客購買國內外客票、託運行李。

⑵接受旅客委託代辦出、入國境及簽證手續。

⑶招攬或接待國內外觀光旅客並安排旅遊、食宿及交通。

⑷自行組團安排旅客出國觀光旅遊、食宿、交通及提供有關服務。

⑸代理綜合旅行業招攬業務。

⑹代理外國旅行業辦理聯絡、推廣、報價等業務。

⑺設計國內外旅程，安排導遊人員或領隊人員。

⑻提供國內外旅遊諮詢服務。

◉(三)乙種旅行業

乙種旅行業只限經營國內旅遊相關業務（不可招攬外國

來臺旅客)。其營業範圍包括：

⑴接受委託代售國內海、陸、空運輸事業之客票或代旅客購買國內客票、託運行李。

⑵招攬或接待本國觀光旅客國內旅遊、食宿、交通及提供有關服務。

⑶代理綜合旅行業招攬國內團體旅遊業務。

⑷設計國內旅程。

⑸提供國內旅遊諮詢服務。

㈣各類旅行業之差異分析

1.甲種與綜合旅行業

綜合旅行業可自行或委託甲種旅行業者招徠，但甲種旅行業不得委託其他甲、乙種旅行業代為招攬業務。為此，甲種旅行業者認為他們的業務受到綜合旅行業者的侵犯，市場上難以生存，PAK（同業結盟）的概念乃應運而生。

PAK 最先為甲種旅行業自立合組、與航空公司聯合推廣 Package Tour 的聯營組織型態。PAK 可充分整合資源，開拓通路管道，針對旅遊團體做市場推廣、聯合銷售、集中作業以及利益共享。操作時，可先在 PAK 成員中選定 1 家旅行社為作業中心，通常以操作經驗豐富的旅行社為首，再以實績分配利潤，PAK 的運作若要推展順利，需有航空公司的支持。PAK 的缺點是，運作期間公平性難以顧全，如果參與的業者有私心，將會造成弊端使利潤分配不均。

2.乙種與甲種旅行業

乙種旅行業不得接受代辦出入國境證照業務、不得接待國外觀光客、不得自行組團或代理出國業務，以及不得代售或代購國外交通客票等。

　　而現今旅行業分布大多集中在臺北市、高雄市、臺中市等地區。2018 年旅行業家數統計如下表 3-1 及表 3-2。

➜ 表 3-1　　2018 年臺灣旅行業家數總計

	綜合	甲種	乙種	合計
總公司	136	2,643	261	3,040
分公司	479	381	1	861
合計	615	3,024	262	3,901

資料來源：交通部觀光局 (2018)。

➜ 表 3-2　　2018 年臺灣各縣市旅行業家數統計

	綜合		甲種		乙種		合計	
	總公司	分公司	總公司	分公司	總公司	分公司	總公司	分公司
臺北市	111	60	1,240	57	11	0	1,362	117
新北市	1	51	104	15	22	1	127	67
桃園市	0	50	153	24	18	0	171	74
基隆市	0	4	7	4	4	0	11	8
新竹市	0	21	40	9	5	0	45	30
新竹縣	0	7	25	7	1	0	26	14
苗栗縣	0	8	32	9	2	0	34	17
花蓮縣	0	5	32	6	6	0	38	11
宜蘭縣	0	9	30	4	12	0	42	13
臺中市	7	87	308	77	18	0	333	164
彰化縣	0	17	50	10	6	0	56	27
南投縣	0	4	19	6	2	0	21	10
嘉義市	0	16	49	14	7	0	56	30
嘉義縣	0	2	8	1	6	0	14	3
雲林縣	0	5	19	5	4	0	23	10
臺南市	1	47	139	31	8	0	148	77
澎湖縣	1	0	34	11	78	0	113	11
高雄市	15	72	299	63	20	0	334	135
屏東縣	0	7	12	5	4	0	16	12
金門縣	0	5	27	20	0	0	27	25
連江縣	0	0	8	1	0	0	8	1
臺東縣	0	2	8	2	27	0	35	4
合計	136	479	2,643	381	261	1	3,040	861

資料來源：交通部觀光局 (2018)。

四、未來挑戰與趨勢

㈠旅行業的銷售通路改變

　　傳統旅行業銷售通路是透過同業、直客（直接向一般消費者招徠）、電視、報紙、雜誌等提供旅客所需的服務商品，而現今旅行業趨向網路行銷、電視購物頻道，銷售通路更多元化。

▶圖片說明：易飛網 (ezfly) 為國內第一家網路旅行社，於 2000 年 1 月正式開站。
▶圖片來源：易飛網網站

　　電子商務是旅行業發展的趨勢，為旅行業與消費者帶來許多便利，旅行業利用網路銷售各類產品，使產品更透明化。在網路上進行買賣，與消費者直接互動，與顧客建立更好的關係，並可利用網路資源蒐集消費者資料，對未來行銷策略與產品發展有莫大助益；此外，旅行社的資訊及產品均可利用網路供應消費者，根據消費者特性提供客製化資訊。網路提供寬廣的行銷通路，降低時間與空間的限制，更具便利性；且由於少了中間商的銷售費用及其他管銷費用，價格比傳統銷售價格低；此外顧客因產品及價格的透明化，可貨比三家，選擇最適合的產品。

　　此外，以販賣機販售旅遊產品也可能是未來的趨勢，在國外利用販賣機販售機票已存在，透過便利商店販售簡易旅遊產品也可能逐漸受到歡迎。機票是否可透過便利商店販售，曾在臺灣引起一番討論，雖然無下文，但臺灣高鐵於 2010 年與便利商店合作，推出二十四小時取票服務。臺灣鐵路管理局也於 2012 年與郵局及便利商店合作，提供取票服務。

🌐 ㈡未來挑戰與趨勢

數年來西歐和北美一直為國際觀光客集中的地區。歐洲單一市場及單一貨幣的策略有利於觀光事業的發展，讓歐洲觀光市場仍立於不敗之地。但在美國遭受 911 事件後，美洲的國際觀光客人次已呈現萎縮的現象。反之，東亞及太平洋區域觀光市場成長快速，新的觀光人口不斷增加，新興觀光據點不斷竄起。港、澳因中國大陸觀光客的湧入而歷久

▶圖片說明：歐洲單一貨幣政策所帶來的
便利性，促進歐洲的觀光。
▶圖片來源：ShutterStock

不敗，臺灣也因開放中國大陸人士來臺觀光，觀光收益大增。接待中國大陸旅客的旅行社也增加了許多。

美國旅行業主要由四類旅行社構成，大規模旅行社數量僅占 13%，但營業收入卻占行業總額相當高，他們都是旅遊承攬業，以招攬國外旅遊及國內旅遊兩大市場為主。美國的美國運通旅行社、英國湯姆森旅行社，均通過橫向兼併大量旅遊零售商，縱向收購航空公司（或與航空公司合作，經營部分航線），市場占有率大幅提高，最終成為行業龍頭企業。中國大陸國內最大的 3 家旅行社——國旅、中旅、中青旅的市場占有率逐年提高，預測未來旅行市場將出現由數家大旅行社壟斷市場，其餘由小型旅行經紀人分食的現象。

在臺灣的出國旅遊業務中，雖有超過 85% 的旅客委託旅行社辦理，在全部出國人口中，僅有 35% 的人加入了團體包辦旅行，顯然傳統的「組團」旅遊模式逐漸喪失了優勢，「散客旅遊」已漸成為一種主要的旅遊模式。未來臺灣人出國旅遊，以小團體型態（不足 15 人）出國數量將增加，旅行社在成本考量下，將不派遣領隊隨行，而由當地導遊在機場接團，

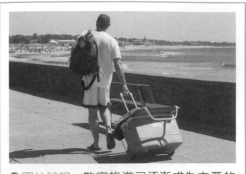

▶圖片說明：散客旅遊已逐漸成為主要的
　　　　　旅遊模式。
▶圖片來源：ShutterStock

此舉雖違反旅行業規定，但在市場潮流下，已逐漸明朗化。從已開發國家的統計數據來看，團體旅遊只占 30%，而剩餘的 70% 是散客旅遊，未來旅行經紀人所扮演的角色更吃重。散客化、客製化將是未來世界旅遊的主要型態。

未來觀光資訊科技將受到各旅遊供應商重視，旅行社透過資訊科技 (Information Technology) 及網路科技，使消費者取得更多消費指引，觀光發展將更全球化、生活化，但旅行社產品價格也更競爭化。旅行社須提出更好的服務策略、區隔市場，甚至爭取會展市場，以取得競爭優勢，否則將面臨被淘汰的命運。

✈旅遊小品

旅遊業新創，崛起！

資訊科技日新月異，可說是幾乎沒有一項產業不受到影響，只是多和少的差別而已。大家熟知的 Expedia.com（機票、飯店預定等）、Trip Advisor（旅遊評論、飯店預定等）、Airbnb（房屋共享），這些平臺往往甫推出就在旅遊

▶圖片說明：資訊科技之發展大大改變了
　　　　　人們旅遊的模式，便利性與
　　　　　即時性的服務成為重要關
　　　　　鍵。
▶圖片來源：ShutterStock

業內掀起巨浪。臺灣則在 2000 年由易飛網開線上訂票平臺之先河，而當智慧型手機成為了市場主流後，主打便利、即時、客製的旅遊新創公司更是如雨後春筍般地冒出，試圖填補各個市場缺口進而開啟了旅遊業的戰國時代。以下為大家介紹 4 個亞洲目前正

崛起的旅遊新創公司。

・KKday

2014 年成立，2015 年 1 月正式開站，是為臺灣人所創立的遊程供應平臺。由公司專業人員設計並實際嘗試遊程，而後將特色短期遊程放上網站 ，使遊客可以放心的體驗全世界最有當地風味的遊程。旅客可以透過網站直接購買遊程，並線上付款，達到安全性以及即時性，無縫整合獲得更佳的旅遊體驗。

・KLOOK

於 2014 年 9 月正式開站，是為一家總部在香港的遊程供應平臺，與 KKday 性質相似，主要之差別為 KLOOK 目前專精於亞太國家之旅遊服務。

・wogogo

為一在地導遊媒合平臺 ， 提供優質且專業的導遊為旅客提供客製化行程，在臺灣目前由沃科國際旅行社代理。wogogo 公司進行導遊的篩選以及訓練工作，並訂立價格，同時也整合租車等周邊服務。

・AsiaYO

成立於 2013 年 6 月，願景是成為亞洲地區短租、民宿、房間分享最棒的訂房平臺。AsiaYO 於 2015 年 7 月正式加入 Traveler 集團，目前公司總部設立於臺北。與 Airbnb 不同的是，AsiaYO 主要鎖定華語市場，且主打真人客服，在住宿時遇到交通或是糾紛問題，AsiaYO 都能夠協助處理。

除了上述公司，新崛起的旅遊新創可說是族繁不及備載。面對來勢洶洶的新創公司，傳統旅行業該如何面對？旅行社真的會就此倒閉嗎？其實一切都還很難說。根據觀光局的統計資料，旅行社（總公司）的家數甚至是逐年增加的 ，從 2015 年的 2,661 家上升至 2018 年的 3,040 家，來臺觀光的旅客人次也是屢創新高。傳統旅

行社和新創公司各有千秋，前者對於市場以及法規的有較深入的耕耘；後者則在於趨勢以及網路方面較占優勢。臺灣的旅行社業者和新創公司之間與其競爭，不如某種程度上的合作或許會對彼此更有利，畢竟外面可是還有許多跨國的旅遊巨頭試圖攻城掠地呢。

資料來源：〈2017 新興旅創業的發展與爭議〉《旅遊研究所》；〈新的時代，臺灣旅遊新創抓對了這些趨勢〉《數位時代》；〈五張圖表看懂臺灣旅遊產業〉《科技報橘》；交通部觀光局；各旅遊平臺網站；維基百科。

自我評量

一、選擇題

（　）1. 1927 年，陳光甫先生在何處正式成立中國旅行社？
　　(A)北京　(B)上海　(C)天津　(D)重慶

（　）2. 員工依附在別人的旅行社上班，以非法方式經營旅行社，這種情形稱為？　(A)黃牛　(B)靠行　(C)人頭　(D)地下旅行社

（　）3. 初期來臺觀光以美國人為主，但何國於 1964 年開放國民海外旅遊，吸引大量觀光客來臺觀光，1967 年以後，一直為我國旅行業最主要之客源國？　(A)日本　(B)南韓　(C)香港　(D)中國大陸

（　）4. 專營包裝旅遊，且具有批發商與零售商的地位者為？
　　(A) Travel Agent　(B) Tour Wholesaler　(C) Tour Operator　(D) Ground Operator

（　）5. 下列何者不為旅行業之特性之一？　(A)整體性　(B)競爭性　(C)專業性　(D)穩定性

（　）6.關於旅行社之相關敘述，何者為非？　(A)早期旅行社非以代售遊客旅遊需求的產品如機票為主　(B)本質上旅行社是中間商，具有仲介的角色　(C)隨遊客需求更多元，旅行社提供的服務項目也相對增加　(D)旅行社也開始投資相關旅遊服務業或與異業結合

（　）7. 1920 年代歐洲因哪一類型旅遊及航空飛行的蓬勃發展，使旅行社業務廣為普及？　(A)國民旅遊　(B)商務旅遊　(C)出境旅遊　(D)一日旅遊

（　）8.下列何者不是躉售旅行業者之分類類型？　(A)跨國性　(B)國內性　(C)綜合性　(D)地區性

（　）9.下列關於旅行業之敘述，何者正確？　(A)人才是旅行業最重要資產，人人皆適合從事旅行業　(B)親切的態度及適當的談吐是第一線人員必備條件　(C)品牌形象須依賴廣告　(D)旅行業是低勞力密集產業

（　）10. American Express 是總部位於美國紐約市的金融服務公司，下列何者不是該公司最著名的業務？　(A)簽帳卡　(B)旅行支票　(C)信用卡　(D)股票買賣

二、問答題

1.試比較旅遊承攬業者 (Tour Operator) 與躉售旅行業者 (Tour Wholesaler) 之差異為何？

2.試說明旅行業之特性為何？

3.湯瑪斯・庫克對旅行業的發展影響甚鉅，更被稱為旅行業始祖，其對旅行業之發展有何重要貢獻？

4.臺灣的旅行社之分類與其營業範圍分別為何？試比較其營業之差異性？

5.論述旅行業的銷售通路及未來挑戰與趨勢為何？

4 旅行社的申請設立

1. 瞭解設立旅行社的申請流程。
2. 瞭解旅行社的組織架構與各部門的功能。
3. 瞭解臺灣旅行業的經營範圍。
4. 學習相關從業人員應有的特性。

旅行社 (Travel Agency; Travel Service) 服務項目包括國民旅遊、承辦海外旅遊及國外觀光客來國內觀光，也可承辦訂房、訂車、訂機位等相關業務。每一個國家的旅行業區分方式均不相同。

　　在我國，旅行業可區分為綜合旅行業、甲種旅行業及乙種旅行業三種，為特許行業，旅行業應專業經營並以公司組織為限，並應於公司名稱上標明旅行社字樣，且必須先經過相關部門 (觀光局) 根據特許條件核准籌設，向政府申請營業登記，始准營業。旅行社的申請設立細節可參考交通部觀光局行政資訊網 (http://admin.taiwan.net.tw) 旅行社的申請籌設、註冊流程及說明，本章僅簡要說明其流程。

圖片說明：不同種類的旅行社所囊括的業務不盡相同，但基本上都提供旅客代辦簽證、機票等服務。

圖片來源：ShutterStock

第一節
旅行社的申請流程

 旅行社申請籌設程序與登記流程

1.發起人籌組公司

旅行社籌組可分為有限公司及股份有限公司。

2.向經濟部商業司辦理公司設立登記預查名稱

主要是審查公司名稱，避免名稱與其他旅行社重複或刻意誤導侵害別家旅行社的權益。

3.覓妥營業處所

同一營業處所內不得為 2 家營利事業共同使用。

4.申請籌設

檢附各項申請文件如經理人名冊及證書。

5.向經濟部辦理公司設立登記

6.旅行社向觀光局申請註冊登記

此時須繳交表 4-1 之費用以取得旅行業執照。

依經理人、資本額、保證金、履約保證金等區分，將旅行社分類如表 4-1。

→表 4-1　各類旅行社之基本資料　　　　　　單位：新臺幣

旅行社分類		經理人	資本額	註冊費	保證金	履約保證金
綜合	總公司	不得少於 1 人	3,000 萬	按資本額的千分之一繳納	1,000 萬	6,000 萬
	分公司		150 萬		30 萬	400 萬
甲種	總公司		600 萬		150 萬	2,000 萬
	分公司		100 萬		30 萬	400 萬
乙種	總公司		300 萬		60 萬	800 萬
	分公司		75 萬		15 萬	200 萬

7. 全體職員報備任職

利用網路申報，旅行社職員有異動必須馬上向觀光局報備，以防止靠行及職員責任釐清。

8. 向觀光局報備開業

✈ 旅遊小品

參團旅遊應注意事項

與旅行社交易時

1. 慎選合法旅行社辦理旅遊活動。
2. 確認承辦旅行社已投保履約保證保險及責任保險。此外，旅客亦可自行投保旅遊平安保險並斟酌附加疾病醫療保險。
3. 在簽約、繳付定金或團費前，應親至旅行社營業處所瞭解該旅行社營業狀況；若是在外與業務員洽談旅遊行程時，應先與旅行社確認其身分。
 - 若發現有團費明顯偏低情形，應特別審慎考慮；可參考中華民國旅行業品質保障協會（以下稱品保協會）每季公布的旅行團參考售價。
 - 應確認團費包含之項目及是否有「自費行程」，並詳閱契約內容。
 - 宜親至旅行社繳交費用，注意旅行社內人員互動關係。並記得索取旅行社開立之「代收轉付收據」；若以匯款方式繳費，應確認匯款帳戶為公司帳戶。
4. 向旅行社確認代辦之護照、簽證、機位及旅館等是否辦妥，參加行前說明會及確認旅行社派遣合格領隊隨團服務。
5. 旅客因故無法成行，應立即通知旅行社解除契約，並依旅遊契約規定繳交證照費用與賠償相關費用。
6. 因颱風、地震等天災致旅遊無法成行時，應立即通知旅行社取消行程，旅行社扣除必要費用後將餘款退還。
7. 遇承辦旅行社發生倒閉情事之處理方式：
 - 若旅行社於旅遊活動開始前倒閉，旅客可備具旅行社代收轉付收據及契約書，向品保協會申訴登記。
 - 若旅行社於旅遊活動進行中倒閉，依《旅行業承辦出國旅行團體行程一部無法完成履約保證保險處理作業要點》規定，領隊應即通報交通部觀光局及品保協會請求協助，避免當地接待社再向旅客收取團費。

旅遊期間	1.入境他國時，應具實填寫入境資料。 2.應注意隨身財物、護照及證件，慎防失竊。 3.從事陸上或水上遊憩活動時，應遵守規定，聽從人員解說及指示。 4.切勿攜帶違禁品、毒品、仿冒品或替陌生人攜帶物品。 5.為防範疾病傳染，可由下列事項著手： 　・切勿生飲生食，保持良好衛生習慣，避免蚊蟲叮咬。 　・如出現身體不適，應告知領隊盡速於當地就醫，回國時主動向機上空服人員或發燒篩檢站檢疫人員索取並填寫「傳染病防制調查表」。 6.購物消費時，應慎防商家訛詐，購買高單價物品時，應特別審慎考慮。
其他	1.國外旅遊警示相關資訊： 　・外交部領事事務局制定「國外旅遊警示分級表」，將對旅客旅遊安全有影響之國家及地區分為以下四種： 　\| 紅色警示 \| 不宜前往 \| 　\| 橙色警示 \| 高度小心，避免非必要旅行 \| 　\| 黃色警示 \| 特別注意旅遊安全並檢討應否前往 \| 　\| 灰色警示 \| 提醒注意 \| 　・「旅外國人急難救助」全球免付費專線電話：800-0885-0885（您幫幫我、您幫幫我）。 2.各國疫情資訊：可於衛生福利部疾病管制署網站 (www.cdc.gov.tw) 或撥打疫情專線1922，查詢最新狀況。 3.如果發生旅遊糾紛，旅客應盡量蒐集照片、錄音等相關資料，以便向交通部觀光局、品保協會、中華民國消費者文教基金會（簡稱消基會）及各縣市政府消費者服務中心等單位投訴，請求協助處理。 上述單位的角色只是居中調處，協助雙方達成和解。如果無法達成和解，或旅客對旅行社的賠償數額及條件不滿意，可另循司法途徑請求救濟。

資料來源：交通部觀光局。

第二節
旅行社的組織架構與各部門功能

　　旅行業的組織架構會依旅行社營業範圍（綜合、甲種、乙種）、營業方向 (Inbound、Outbound、Domestic)、服務區別（團體、票務、躉售、直售）產生不同組織型態。其架構調整，大致分為對外營業功能和對內管理功能，如下圖所示。

➡旅行社組織架構範例

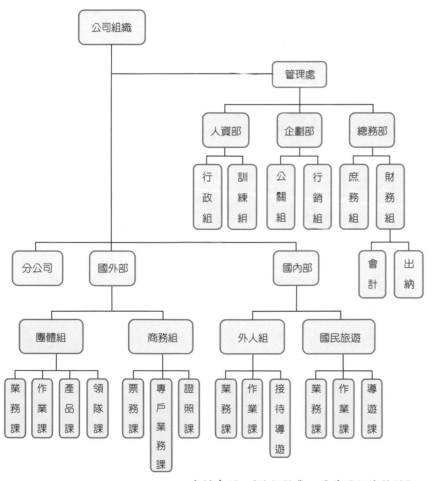

資料來源：《旅行從業人員基礎訓練教材》。

▶ 實例說明

新台旅行社（2015 年被長榮集團併購，更名為長汎旅行社）

該旅行社於 1996 年成立為綜合旅行社，公司組織設有：

▪ 對內管理部門

(1)監理部。

(2)企劃部。

(3)網路企劃部。

(4)資訊部。

(5)行銷部。

▪ 對外營業部門

(1)國旅部。

(2)票務部：票務中心。

(3)團體部：業務後勤人員 (Operate, OP)，業務代表。

(4)團體專案部。

▪ 主要商品及服務項目

(1)量身訂做的國內外旅遊產品，與同業薑售業務（含各種行程及機票團體、個人旅遊)。

(2)廠商、學校、特殊交流訪問、開會、獎勵等旅遊產品。

(3)世界各國之簽證與訂房中心。

(4)與旅遊相關之國內／外業務承攬。

資料來源：新台旅行社。

▶ 實例說明

百順旅行社

該旅行社於 1991 年創立。1995 年申請成為「綜合旅行

社」，總公司在臺北，含專業導遊。百順旅行社主要代理長榮航空及國泰航空業務，專營國內、外團體旅遊、個人自助旅行、商務機票訂位，全球訂房、公司行號獎勵旅遊、代辦護照、簽證等旅遊諮詢。其公司組織可分為：

▪ 對內管理部門

(1)企劃部：負責創新、公司形象包裝、行銷通路、文宣、推廣、網站站務，並負責資訊設備維護。

(2)財務管理部：分財務組（負責公司財務規劃、預測、報表分析及一般會計事務）及管理組（負責公司人力資源管理、行政規章、法務、總務及採購事宜）。

(3)國際領隊部。

(4)日本導遊部。

▪ 對外營業部門

(1)團體業務部：負責行銷同業，為同業安排適宜之旅遊產品，並安排特殊行程規劃、報價，旅遊行程解說，旅遊訊息提供等各項同業服務。

(2)直客業務部：如商務、散客旅遊 (F.I.T.)。直客業務部為旅客及公司行號、學生等，提供各項團體旅遊、代訂機票、商務、考察、公司或個人及團體國內、外旅遊之推薦規劃、代辦護照、簽證、代訂國內外飯店住宿、辦理旅遊保險等旅行事宜之諮詢及辦理。

(3)團控部：東北亞。

(4)團控部：東南亞。

(5)團控部：負責國內旅遊，國內旅遊行程規劃，並處理國內旅遊所有相關事宜。

(6)團控 OP 部門：負責旅客團體出發、行程確認、日期確認、

旅館訂房、分房、辦理團體旅客出國的護照和簽證手續、派遣領隊及交代事項、航空公司機位安排、確認航空公司的機位狀況、行前說明會的準備工作、聯繫旅遊目的地的旅行業,安排導遊等事項。

資料來源:百順旅行社。

▶實例說明

東南旅行社

　　東南旅行社是老牌的旅行社,總公司位於臺北,成立於 1961 年,現為綜合旅行社。東南旅行社為國內規模及旅遊業務量最大的旅行業之一,有十四大主要部門。另有關係企業東南遊覽汽車股份有限公司、BEST 教育中心在臺辦事處、東南留學服務股份有限公司、天馬旅行社股份有限公司、日朋旅行社股份有限公司、臺日旅行社股份有限公司、一起旅遊雜誌社有限公司。其十四大主要部門為:

- 管理事業本部

　　公司內部各部門員工管理、教育訓練、財務狀況、運作調整,旗下包含了人事、總務、會計、電腦等四部門。

- 海外旅行事業本部

　　海外旅行部於 1976 年成立,旗下包含營業一部、營業二部及營業三部。

- 外人旅行事業部

　　於 1989 年 10 月 1 日成立,為來自日本、南韓及歐美等國際觀光旅遊團體服務。

- 票務事業本部

　　提供最便捷的票務及訂房服務,細分為票務部及商務

部，專為自由行、國內外廠商、公司行號商務旅遊服務。

- 同業行銷事業本部

 在優惠的合作方案及利潤回饋下，承辦同業間的銷售。

- 企業行銷部

 開發企業的關係活動，包括員工獎勵旅遊、國外會議行程規劃等。

- 商務部

 為國內、外廠商提供商務遊程規劃。

- 旅館部

 代訂國內、外飯店，代售國內、外景點門票及車票等。

- 大陸部

 承辦所有大陸線團體，不管是特殊團體或招待獎勵旅遊及團體票務業務等，為所有飛航大陸線的主要代理商（例如：國泰航空、港龍航空、澳門航空、中國三大民航系統）。

- 日本部

 開發日本行程，讓旅客體驗日本味的豐富旅程。

- 國內旅行事業本部

 以臺灣本島國民旅遊為主。

- 歐美紐澳部

 開發歐洲、美洲和紐澳行程及景點。

- 東南亞部

 承辦及開發東南亞行程。

- 網路行銷事業本部

 提供最新的旅遊資訊，及安全的線上交易。

資料來源：東南旅行社。

▶ 實例說明

臺灣中國旅行社

　　1923 年上海商業儲蓄銀行旅行部在總行正式宣告成立，為現今中國旅行社前身。1927 年獨立創立中國旅行社，並獲國民政府交通部頒發中國大陸第一張旅行業執照。自此「旅行社」名稱被後來同業者廣為吸納選用，成為旅行代理機構的一個專用名詞。至 1937 年陸續增加的分社和辦事處達 51 所。於 1946 年即來臺成立臺北分社及臺北招待所，是為臺灣第一家旅行社。1950 年依國民政府頒布之法令，中國旅行社臺北分社以獨立公司重行登記，且在名稱上冠以「臺灣」兩字，重新改組為「臺灣中國旅行社」。該社從 1923 年至今已經歷九十多年，中國旅行社的歷史亦堪稱為「中國的旅行史」。臺灣除了臺北總公司以外，在基隆、臺中、高雄也設立分公司。其公司組織架構如下：

- 總公司客運部：

　　會展 (MICE) 獎勵旅遊、商務差旅、醫學會議、自組員工旅遊、中國朝聖旅遊、會議參訪旅遊、商務差旅機票、旅遊諮詢等。

- 總公司入境觀光部：

　　大陸觀光旅遊服務諮詢。

- 總公司入境商務部：

　　大陸商務參訪服務諮詢。

- 總公司 inbound 入境部門：

　　外籍旅客事務。

- 基隆分公司：

　　該地區旅遊業務處理、進出口報價、報關事務諮詢、

貨物通關業務等。

- 臺中分公司：

 該地區旅遊業務處理。

- 高雄分公司：

 該地區旅遊業務處理、進出口報價、報關事務諮詢、
貨物通關業務等。

資料來源：臺灣中國旅行社。

第三節

臺灣旅行社的經營範圍

 出國旅遊業務

出國旅遊業務 (Outbound Travel Business) 的主要業務為
安排國人出國觀光，代辦旅客出入境手續。依市場現況分為：

1.躉售業務 (Wholesale)

躉售業務規劃籌組套裝行程，透過零售旅行業出售給旅
客，一般來說不直接對旅客服務。此外也作機票躉售業務：
販售航空公司機票給同業，也稱為票務中心 (Ticket Center,
TC)。有的 TC 代理一家航空公司機票，也有的 TC 代理多家
航空公司機票。TC 相當於航空公司票務櫃檯的延伸。

2.直售業務 (Retail Agent)

直售業務的特色是自行籌組規劃出國團體，直接對旅客
服務，產品大多是訂製遊程 (Tailor-made Package Tours)。如
替旅客代辦出國手續含：出入境手續、簽證業務、臺胞證以
及相關票務。

▶圖片說明：出入境手續也可交由旅行社
　　　　　代為辦理。
▶圖片來源：ShutterStock

3.簽證中心 (Visa Center)

代理旅行社申辦各國簽證或入境手續的營業單位。旅行社往往將團體簽證手續委託簽證中心處理，統一送件以節省簽證作業花費的時間。而簽證中心的特色為：統一代辦節省作業成本、專業的服務減少申辦錯失、提供各簽證辦理準備資料說明等。由於各國積極爭取觀光客源、放寬簽證手續，簽證中心業務逐漸萎縮。

4.旅館代訂業務中心 (Hotel Reservation Center)

介於旅客與旅館間的仲介，提供國內、外各旅館及度假村等代訂房的業務，旅客付款後持「旅館住宿憑證」(Hotel Voucher) 前往消費。

5.國外旅行業在臺代理商

接受國外旅行業者委託，承接旅遊業務。

6.代理國外旅遊局業務

代理國外地區或國家觀光機構的委託，如早期代理澳洲旅遊局，推展澳洲觀光活動或推廣澳洲特定產品，吸引國人前往當地旅遊，類似公關行銷。

7.代理航空公司以及郵輪業務 (General Sales Agent, GSA)

旅行業接受國內、外航空公司及郵輪委託，代理國內、外航空公司及國際郵輪在臺各項業務推廣，其中包含企業行銷、機位、船位銷售、訂位、開票和管理。

8.代理租車業務

替個人或商務客代定國內外租車，如 Avis、Hertz、Dollars、National、Enterprise、Alamo、Thrifty、Budget 等。

國外租車必須有信用卡，租車一定要買保險。

9. 接待來臺旅客旅遊業務 (Inbound Tour Business)

專門接待來臺的國際觀光旅客，包含旅遊、食宿、交通等相關服務。目前旅行業者以接待中國大陸觀光客最多，其次依序為日本、港澳及南韓觀光客，而近年來東南亞遊客人數也在快速成長中。中國大陸人士來臺觀光已經開放，國內旅行業者普遍受益，但由於諸多旅行社對於中國大陸觀光客市場採取低價競爭策略，也讓不少業者對於這種狀況的未來發展感到憂心。

10. 國民旅遊業務

旅行社與遊覽車公司、航空公司、鐵路局配合，安排本國旅客從事國內旅遊、食宿的安排，俗稱國民旅遊。近年來國內民間旅遊風氣日增，可從許多公司設立獎勵旅遊或招待旅行、學生畢業旅行形成風氣、國內休閒度假設施迅速成長等現象看出，國民旅遊業務在週休二日實施後更具潛力。由於政府法令規定，公家單位旅遊支出超過 100 萬元須對外公開招標，造成國民旅遊招標業務活絡。

▶ 圖片說明：週休二日制度實施後，國內旅遊蓬勃發展，如圖中的臺南市赤崁樓即為熱門景點之一。

▶ 圖片來源：ShutterStock

11. 異業結盟

旅行業販售旅遊周邊產品、參與訂房、餐旅、遊憩設施等投資事業、經營航空貨運、報關、貿易及各項旅客與貨運等運送業務，或與移民公司合作經營移民業務及其他特殊簽證業務、代辦遊學業務（旅行社不得從事旅遊以外的安排，應以遊學公司主導，旅行社配合遊程進行）。

12. 太空旅遊 (Space Tourism)

阿姆斯壯登陸月球是一個新的太空突破，開啟了人類的

▶ 圖片說明：對於許多人而言，神秘的外太空擁有致命的吸引力。
▶ 圖片來源：ShutterStock

全新想像，使航向太空不再只是神話傳說。時至今日，不僅只有太空人有機會一睹地球風采，給一般人參加的太空旅遊更是逐漸萌芽，目前有兩家公司提供商業太空旅遊服務，分別為英國維珍集團創辦人「老頑童」理查・布蘭森 (Richard Branson) 所投資之「維珍銀河公司」(Virgin Galactic)，以及將工程師丹尼斯・蒂托 (Dennis Tito) 送上太空成為第一位太空旅客的「太空探險公司」(Space Adventures)。目前，單次太空旅行之費用約 25 萬美元，雖然對一般民眾來說仍所費不貲，但普及化的一天指日可待。

此外，企業大亨特斯拉汽車 (Tesla Inc.) 創辦人伊隆・馬斯克 (Elon Musk) 和亞馬遜公司 (Amazon.com Inc.) 創辦人傑夫・貝佐斯 (Jeff Bezos) 也分別成立了 Space X 和藍色起源 (Blue Origin) 公司，競逐太空領域相關研究和設備開發。

✗ 旅遊小品

兩岸服務貿易協議

2013 年，中國大陸與臺灣擬簽署《兩岸服務貿易協議》，此協議將對臺灣旅遊相關業者造成衝擊。至於是正面或負面影響則莫衷一是，意見分歧。政府機關認為有助擴大臺灣旅行業者的市場，但有些業者認為臺灣的市場將被中國大陸業者瓜分。下列報導可供我們思考未來服務貿易協議可能帶來的影響力：

・持支持立場的意見

兩岸服務貿易協議中約定：中國大陸開放臺灣旅行業者至中國大陸開設旅行社，且不限家數與地點，且可經營在中國大陸及香

港等地旅遊業務；臺灣開放中國大陸業者來臺開設乙種旅行社，則以三家為限，且每家只可設立一個據點。從協議內容可看出，對於臺灣旅行業較為有利，業者不僅可在臺灣賺陸客的觀光財，更可直接到中國大陸境內與當地旅行業者爭奪市場大餅。

‧持反對立場的意見

臺灣的旅行社多屬中小企業、資本額小，且中國大陸資金早已介入臺灣的旅行社、飯店等旅遊相關產業，一旦中國大陸旅行業者來臺執業，只是將一切行為「檯面化」，若觀光局無法針對這種狀況提出相應的配套措施，僅表面上限制家數與業務範圍，中國大陸的觀光商機也只能拱手讓人。此外，開放中國大陸旅行社來臺後，旅行社將可得到旅客的保險資料，個人資料外流的風險性大大提高。

資料來源：〈臺報：兩岸服貿協議讓臺業者在大陸開創另一片天〉《中國新聞網》；〈旅行社開放　觀光局：臺占優勢〉《中央通訊社》；〈兩岸服貿協議　臺政府樂觀業者憂〉《大紀元時報》；〈併吞臺灣市場　中客觀光變中國拿光〉《自由時報》。

第四節
旅行業從業人員應有的特性

要成為成功的旅行業從業人員，必須有一個重要的觀念：「對待你的客人要如同對待你的親朋好友」。過去歷史背景及部分不肖業者的不良示範，讓許多消費者認為旅行業從業人員位卑、言輕、社經地位不高，但旅行業從業人員不應妄自菲薄，事實上旅行業工作負有機會教育及啟迪民智的任務，旅行業經營成功端賴具有高專業、高素質的工作人員，提供高水準的專業服務以贏得客人尊敬。

　　旅行社的工作可分經營、管理、執行三階層，一般新進人員工作為執行階層，含OP、業務（分直售及同業）、票務、領隊。無論何種工作性質，應具備下列的特質：

1.同理心

　　許多研究發現，遊客對服務品質好壞的認知，多數來自於旅行業從業人員是否具備同情心、同理心。能設身處地的瞭解消費者心理、適時掌握客人的需求，並滿足遊客的需求可提升遊客的滿意度。例如搭機時有些遊客希望坐靠窗的位子以便欣賞空中景色，旅行社若能貼心安排必能得到遊客感激。

2.耐　心

　　旅遊安排涉及許多意外狀況，消費者未必樣樣瞭解，免不了會當面質疑甚至於口出惡言，服務人員面對打擊易受其情緒影響而反彈或結論反覆無常，招致更大糾紛。由於從業人員隨時都得承受不同壓力（如領隊須面對參團遊客及當地導遊的購物壓力），故要有彈性不拘泥己見，切忌心浮氣躁任意發脾氣。

3.責任心

　　面對錯誤時要有責任心，即使非自己之錯也應勇敢負責、耐心解釋並馬上解決。根據作者研究發現，絕大多數的旅行社希望他們的領隊在帶團時，若旅客有抱怨應馬上解決，不要將問題帶回旅行社。此外，從業人員應嚴守時間觀念，尤其是領隊與導遊務必準時抵達集合地點，數分鐘的遲到可能造成難以挽救的損失。

4.細　心

　　粗心大意往往是產生旅遊糾紛的主因，出國旅行涉及許多小細節及多次服務接觸，從業人員須細心檢查，充滿好奇，具有豐富的想像力、敏銳的育覺力，預先防範問題發生。根

據旅行業品保協會旅遊糾紛統計，排前三名的旅遊糾紛與從業人員的細心程度有關，包括行程內容問題（如任意取消或變更旅遊行程未知會旅客、國外餐食口味不如國內未預先告知旅客，造成餐食不佳的抱怨），班機問題（如機位未訂妥未及時處理）以及證照問題（如出境申辦手續或護照未辦妥、證照遺失）。可見細心安排遊客出國事宜是非常重要的。

5.溝通能力

此外，溝通問題也是引起旅遊糾紛的導火線。旅客因出國經驗不足，對於旅程充滿想像，而旅行業者則因接觸頻繁而將旅程相關事項視為理所當然，容易各自表述而造成雙方想法上的落差。因此反省檢討自己的行為、適時的掌握溝通技巧、主動積極的告知與服務可減少糾紛，加強消費者的信心。

6.道德觀念

旅行業是個大染缸，接觸面廣易受他人影響而產生偏差行為，如混雜的男女曖昧關係、強索小費、強迫購物或哄抬產品價格。旅行從業人員經常經手旅客交辦的鉅額金錢、個人證件等資訊，應秉持誠信原則與基本職業道德，保護客戶權益。此外應注意自身言談舉止與禮儀表現，並適時規勸參團遊客在國外時的不當表現，以維護國家形象。

✈旅遊小品

地下旅行社有哪些特徵？

地下旅行社花招百出的問題屢見不鮮，不過常見的地下旅行社經營特徵有兩種：第一種是以「靠行」的方式招攬，也就是以金錢交易的方式借用合法旅行社的名義，然後明目張膽的招攬旅客，

一旦發生旅遊糾紛，這些靠行者與旅行社就互相推諉責任，使旅客投訴無門。另一種是以「牛頭」的方式招攬消費者，其明顯的特徵就是單槍匹馬的用一對一方式招攬旅客，最主要是以自己的人脈關係作為生意範圍，消費者在抱持著對朋友信任的情形下，多以電話來確定行程或完全交由「牛頭」辦理，而不會親自去公司造訪，所以可能在不知不覺中就上當受騙。因此參團時，消費者選擇合法經營的旅行社是較有保障的。

資料來源：交通部觀光局。

自我評量

一、選擇題

（　）1. 直售業務的範圍不包含下列何者？　(A)代辦出入境手續　(B)代辦臺胞證　(C)簽證業務　(D)代為兌換外幣

（　）2. 代理國外旅遊局業務，負責國外地區或國家觀光機構的委託，推展該國觀光活動或推廣該國特定產品，以吸引本國人前往當地旅遊，是哪一部門的業務？　(A)財務部門　(B)公關行銷部門　(C)企劃部門　(D)業務部門

（　）3. 我國旅行業可區分為綜合旅行業、甲種旅行業及乙種旅行業三種，而資本額最多者為哪一種？　(A)綜合旅行業　(B)甲種旅行業　(C)乙種旅行業　(D)皆相同

（　）4. 承上題，綜合旅行業、甲種旅行業及乙種旅行業三種，履約保證金最少者為哪一種？　(A)綜合旅行業　(B)甲種旅行業　(C)乙種旅行業　(D)皆相同

（ ） 5. 躉售業務包含機票躉售業務：販售航空公司機票給
同業，因此也可被稱為？　(A) AC　(B) NC　(C) TC
(D) SC

（ ） 6. 代理航空公司業務 (GSA) 中，旅行業接受國內、外
航空公司委託，代理國內、外航空公司在臺各項業
務推廣之相關作業不包含何者？　(A)企業行銷　(B)
機位銷售　(C)開票　(D)簽證

（ ） 7. 旅行社的工作可分經營、管理、執行三階層，一般
新進人員工作為哪一階層？　(A)執行　(B)經營　(C)
管理　(D)以上皆可

（ ） 8. 執行階層通常不包含下列何種職稱？　(A) OP　(B)
公關　(C)票務　(D)領隊

（ ） 9. 有關 Space Tourism 之敘述，何者為非？　(A)已有數
名遊客參加太空旅遊　(B)一趟約新臺幣 10 億元
(C)素有「老頑童」之稱的理查·布蘭森創辦「維京
銀河公司」　(D)特斯拉汽車創辦人伊隆·馬斯克和
亞馬遜創辦人傑夫·貝佐斯也競相成立太空相關科
技公司。

（ ） 10. 綜合旅行社的申請設立，須至少有幾位經理人？　(A)
1　(B) 2　(C) 3　(D) 4

二、問答題

1. 請簡述旅行業從業人員應具備哪些特質？
2. 請簡述申請旅行社之流程為何？
3. 試說明簽證中心之營業職責及其特色為何？
4. 說明國民旅遊業務具潛力之因素可能為何？
5. 請說明何謂異業結盟？

5

產品、遊程規劃，
出團作業與估價

1. 瞭解旅行業的產品規劃與遊程設計。
2. 瞭解出團作業的細節及流程。
3. 瞭解行程的估價與售價。

旅遊產品在推出之前須考慮適合的包裝形式、推出時間、預計銷售數量以及銷售對象等問題。套裝團體旅遊行程規劃並非一成不變，許多因素會影響到團體行程之包裝，如季節、當地幣值及當地節慶等。

　　傳統的產品 (Product)、價格 (Price)、通路 (Place)、推廣 (Promotion) 所組成的 4P 行銷策略組合 (Marketing Mix) 已不符市場需求，不少學者建議 8P 的行銷組合，也就是再加上消費者 (People)、規劃 (Programming)、合作關係 (Partnership) 以及包裝 (Packing)。除此之外，旅遊產品包括實體產品 (Physical Goods) 及人的服務品質 (Service Quality)，因此 8P 的行銷組合在旅行業上的運用更形重要。

　　觀光市場分析特別注重市場區隔，但過去團體套裝旅遊產品包裝卻甚少考慮市場區隔的重要性與消費者的需求，也因此造成不少旅客的抱怨。本章將先介紹如何規劃、設計團體套裝旅遊產品，再介紹遊程設計原則、出團說明及團體估價原則。

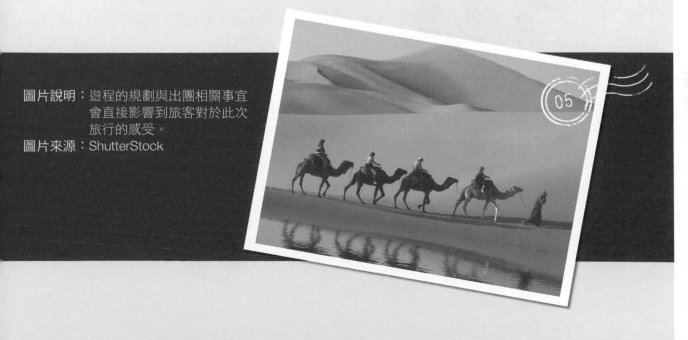

圖片說明：遊程的規劃與出團相關事宜
　　　　　會直接影響到旅客對於此次
　　　　　旅行的感受。
圖片來源：ShutterStock

第一節
產品規劃與遊程設計

一、產品規劃考量

產品規劃需充分發揮特色，在市場競爭壓力下，遊程設計的創意和多元化，成為未來旅遊發展的趨勢。旅遊行程首重安全性、注重衛生，並需考量方便性、經濟性與市場性。好的遊程設計需周詳，每個細節環環相扣，不能有疏忽之虞，主要考慮內容包含下列幾項：

(1)出團最低人數及利潤。

(2)出發日期及時間：早去晚回對消費者最經濟划算。

(3)出發時期當地氣候：北半球的冬季是南半球的夏季。

(4)行程天數。

(5)沿途參觀地點、娛樂節目、食宿安排、是否有當地特殊節慶。

(6)旅遊特色及遊程的重點。

(7)航空公司的選擇（如：航線及中途停留點、班次多寡、轉機時間、進出城市），機票的票價、效期（如：最低團體人數及優惠票）與機位的供應。

(8)旅遊費用接受度。

(9)當地幣值匯率：由於政治及經濟的不穩定，旅行社須特別注意匯率風險。

(10)相關證件的取得：注意簽證所須準備之資料及時間。

(11)旅遊安全性：如治安、罷工、疫情、恐攻活動。

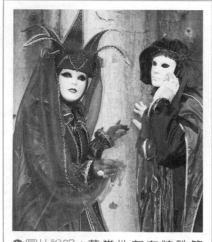

○圖片說明：若當地存在特殊節慶，亦可排入行程。本圖為威尼斯嘉年華會。

○圖片來源：ShutterStock

(12)當地代理商 (Local Agents) 的配合度及服務品質。

(13)目標市場是否易尋、行銷手法及市場反應度是否可接受。

(14)專業領隊的派遣。

　　團體旅遊產品可分一般事先規劃好、現成的套裝團體行程 (Ready-made Tours) 和為個人團體量身訂製的旅遊行程 (Tailor-made Tours)。 一般現成的套裝遊程規劃依賴兩個原則：

(1)市場需求。

(2)旅行社本身的專長及實力。

　　在規劃不同目標時，因對象不同亦有不同的操作手法。遊程規劃有時間性，必須有效的配合季節及時間，滿足遊客的生理與心理的需求。

二、在市場需求方面的規劃原則

(一)市場趨向

　　多加觀察目前國際市場的趨勢或新興的觀光目的地，如東歐開放觀光後美麗的城市風貌大受各國歡迎；西伯利亞及西藏的美麗風光配合火車之旅也逐漸引人注目。

(二)市場區隔與需求

　　遊程規劃應審慎考慮不同背景的遊客 (年齡、性別等) 的旅遊動機及生理與心理需求，並注意新興的族群，如身心障礙族群的旅遊需求、參加國際球賽、運動族群、退休人士旅遊市場，以及以美容及健康為目的的女性族群。

▶圖片說明：東歐的神祕風光對於觀光客而言具有相當的吸引力。 本圖為克羅埃西亞亞得里亞海沿岸城市一景。

▶圖片來源：ShutterStock

以下為幾種較常見的市場區隔方式：

1. 居住地區市場區隔 (Geographic Segmentation)

如居住國家、省、城市等地區變項。這是最簡單、最古老的市場區隔方式。

2. 人口統計市場區隔 (Demographic Segmentation)

如性別、年齡、職業、教育水準、收入及家庭狀況。這是最常使用的市場區隔變項。

3. 心理市場區隔 (Psychological Segmentation)

根據社會階級、個人生活型態、人格特質等來探測他們的消費行為，主要包括消費者如何支配休閒時間（活動——Activities）、何種興趣對他們最重要（興趣——Interests）、對人生及世界有何看法 （事情看法——Opinions），一般俗稱 AIO 市場區隔。

4. 產品相關市場區隔 (Product-related Segmentation)

如購買此產品可能帶來的好處、產品使用的次數、對產品的忠誠度。

(三)市場價格

旅遊價格擬訂必須考慮同業競爭、季節、客群以及消費者的接受度（例如是否應將小費內含於團費中；增加自費行程，將市場售價表面上降低）。影響價格擬訂的重要因素如下：

1. 季節及時段

出發地與旅遊目的地的淡旺季可能不同，旅遊成本也不同，此外一天中團體出團時段也影響價格（配合航空公司，早晨出發班機票價較貴，夜晚出發班機較便宜），因此在淡季時或冷門飛行時段如何創造需求是旅行業者必須深思的問題。

2.幣　值

目的國的經濟狀況會影響觀光客的旅遊意願及消費金額，尤其是貨幣兌換比率影響甚巨，如新臺幣升值促進國人出國意願，但不利外國觀光客來臺。而當日圓貶值時，國人前往日本觀光的意願大大提高。

3.油料成本

臺灣對外交通以航空運輸為主，油價成本往往反映在機票價格上，而機票價格往往占旅遊費用 30～50% 之間。

4.產品競爭性

熱門航線或行程因競爭者多，易造成價格競爭；反之冷門之行程因包裝不易無法以量來制價，當地代理商難配合，價格缺乏彈性。

(四)旅行社本身的專長及實力

旅行社本身的專長及實力也會影響未來公司產品的規劃方向。

1.旅行社本身的財力與組織架構

綜合旅行社資本雄厚、產品較多樣化，甲種旅行社則著重專業化產品、行程路線安排較個性化。

2.旅行社本身的研發能力

旅遊產品同質性高，創新及不斷研發新產品以區隔市場有其必要性。但旅遊產品無專利，新的產品或具市場潛力的新開發路線很容易被複製，因此新產品價格擬訂格外重要。資本雄厚的旅行社可考慮對新產品採低價政策，讓競爭者覺得無利可圖不願加入競爭。研發能力強的旅行社則可不斷創新產品並採高價政策，迅速將成本回收後脫離競爭。

● 圖片說明：行程的規劃與開發可依據員
　　　　　　工的特殊專長來設計。
● 圖片來源：ShutterStock

衍生資料

Early Bird

正所謂早起的鳥兒有蟲吃，
Early Bird 是指航空公司為
了鼓勵旅客早日將行程確
定，提早完成開票的動作，
而提供價格上的優惠。

3. 旅行社的員工專長

　　根據員工專長開發新產品或新的旅遊路線。如有員工俄語能力強或與該國有良好人際關係，旅行社的俄國團在操作上則占有較大優勢。又如員工中有滑雪或高爾夫球高手，旅行社可考慮承辦冬季滑雪團或高爾夫球團，較有說服力。

4. 行銷策略

　　如有良好的銷售通路與網路、優惠折讓方式（早鳥 (Early Bird) 優惠）、認同卡發行、爭取會展獎勵旅遊市場、同業關係與同業或異業聯盟等。

三、遊程設計的原則及注意事項

　　遊程內容 (Itinerary) 設計的原則及注意事項非常多。遊程規劃應能滿足遊客的期望，其內容須有主題、創意、避免重複，且考慮遊客精神及體力負荷。以下所列為設計遊程內容主要考慮原則。

1. 行程步調 (Pacing)

　　規劃行程步調時，應考慮團員的屬性，快慢適中，活動據點間應有適當的緩衝休息空間。交通的連接轉換，尤其是轉機不要太急，以免造成心理的緊張或趕不上的壓力，但也不要讓整團團員在機場候機過久。

2. 內容平衡 (Balance)

　　行程內容需考慮各項活動的屬性，應考量多樣性與趣味性，兼顧動態與靜態的節目，並衡量節目安排與餐飲的平衡。

3. 夜間活動 (Evening Activities)

　　國人出國旅遊特別重視夜間活動，花錢出國分秒必爭，

鮮少早早就寢。領隊須考慮團員的夜間活動需求，與其任由團員自行外出衍生意外問題，領隊不妨安排團體夜間活動。

🔍 4.第一天及最後一天晚會 (First and Last Days Dinner Parties)

社交活動及認識新朋友是參加團體旅遊的重要目的之一，因此安排歡迎晚會讓團員互相認識是有其必要性的，此外安排再見晚會可促進團員間的感情，提高旅客滿意度與對領隊的信心。

🔍 5.自費行程 (Optional Tours)

除了既定的活動外，應提供部分活動讓團員自由選擇是否參加，使行程更具彈性。但不宜太多以免讓消費者懷疑行程偷工減料。

🔍 6.飯店選擇 (Hotel Selection)

依不同的對象、季節與氣候，選擇不同的住宿設備。飯店的地點影響旅遊品質，市區飯店較貴，但對團員外出自由行較方便；反之，市郊飯店較便宜，但不利團員夜晚外出逛街。此外在歐美地區因夏季實施夏令節約時間，白天特別長；反之冬季下午三點天色即暗，因此夏季行程安排須不同於冬季的安排。此外若行程安排是讓團員早點回飯店休息，最好安排附屬設備較多的飯店，讓團員可盡情使用飯店設施。

▶圖片說明：有些景點在夜晚會有不同的風貌，可安排夜間活動。本圖為美國拉斯維加斯的夜景。

▶圖片來源：ShutterStock

▶圖片說明：飯店的品質也會影響團員對於旅遊行程的滿意度。

▶圖片來源：作者自行拍攝

🕊 四、未來旅遊產品及行程規劃走向

由於工業社會工作壓力增加，需要更多的休閒度假，在出國旅遊人口快速成長下，旅遊型態也逐漸改變中。

1. 短程旅遊增加

由於教育水準提高、旅遊觀念改變，且因週休二日，上班族出國人口增加，導致遊程的時間和目的地也變動，逐漸趨向三至五天的短程旅遊。

2. 機票加飯店住宿的包裝行程漸受歡迎

由航空公司包裝再由旅行社代售機加酒的包裝行程 (Package Tours)，由於機票和住宿價格較一般散客旅遊 (F.I.T.) 便宜，並兼顧自由、彈性的優點 (可自由選擇飯店)，因此廣受歡迎。

3. 旅遊深度增加

過去出國不易，安排的遊程大多數是密集式的長途跋涉或走馬看花的參觀，行程大都以大城市為主。現今旅客傾向精緻及知性之旅，旅遊目的地不再限制於大城市，對目的地的人、事、物也較願花長時間去瞭解，定點式旅遊型態增加。

4. 產品多樣化

配合不同消費族群需求及特別興趣團體的增加，旅遊產品也隨之多樣化。

5. 價格平民化

一般民眾出遊機率大增，出國旅遊不再是特定族群的專利，旅行業為適應此類消費者，並配合自由旅行的觀念，成本估算及價格走向平民化、大眾化，以吸引更廣的消費族群。

6. 直接銷售增加

由於傳播媒體 (Media) 及網路 (Internet) 的普及，旅遊供應商可將產品資訊及優惠價格迅速傳遞給消費者，由於消費者知識水準提高、旅遊常識豐富，在產品及價格透明化下，消費者在價格誘因下，也較願透過傳播媒體及網路直接購物。

衍生資料

散客旅遊 (F.I.T.)

一般指自助旅行，如背包客 (Backpacker) 或半自助旅行，沒有領隊隨團照應。其特色為行動自由，出發日期、回國日期、目的地、日數、行程完全自由決定。但缺點在於自己籌劃旅行事宜較為費時，且無法享受團體優惠價。半自助旅行則由旅行社或航空公司主導形成企劃，特色為兩人即可成行，出發日期固定但行程可自行安排且可享優惠價格，目前各大航空公司均有此類產品。

7.使用包機 (Charter Flight)

使用包機安排團體旅行有成長趨勢，在歐洲，業者包機到度假區旅行已蔚成風氣，其好處是彈性高、風險低，由數家旅行社合作、共同分擔風險，只經營旺季。例如臺灣業者冬季包機到日本北海道的滑雪團。

8.不派遣領隊

受到產品多樣化之影響，以小團體形式出國的旅客增加，且國人出國旅遊經驗日漸豐富，逐漸可接受出國沒有領隊之旅遊方式，旅行業也因成本考量，對小團體出國將不派遣領隊隨團，僅由當地導遊做全程之解說及領團服務。

> **衍生資料**
>
> **兩岸包機**
>
> 兩岸包機始於 2003 年。2003 年及 2005 年，搭乘旅客僅限臺商及其家屬；2006 年，搭乘的對象拓展至持合法證件的臺灣居民，同年並於春節、清明、端午、中秋等四大節日進行包機；2008 年，進而擴大搭乘對象至非臺灣居民搭乘，並於同年年底使兩岸包機常態化。

第二節

出團作業

一、出團作業細節

團體出團作業靠團隊合作，不論業務部門、證照部門、作業部門、票務部門等都要全力配合支援，才能將團體作業各項事宜辦理妥當。團體出團作業細節含：

1.前置作業

前置作業是指成團前之預備工作，包括建立團號、機位及海外遊程相關事宜之準備，如海外代理商報價及比價。

2.組團作業（合團作業）

即招攬旅客，業務銷售可分同業招攬（限綜合旅行社）及直客招攬（不透過任何中間業者，自己招攬客人）。接受旅客報名時需詳細說明應準備資料、收訂金及簽旅遊契約書，收件時別忘了開立收件證明。

3.團控作業

團控作業既繁雜又重要，舉凡旅客證照、機位的控管均須特別小心。旅客增減影響出團與否，必須隨時與旅客、航空公司及海外代理商保持聯繫。

4.出團作業

準備出團時，最重要的工作為舉辦出團說明會及安排出團事宜。

二、出團說明會

(一)功能與時機

「出團說明會」用來確定本團正確的參團人數，並做出房間分配表。此時應詢問團員，是否有旅客全程均需使用單人房，如有此情況，旅客應補足雙人房報價費用之差額，稱之「單人房附加費」(Single Supplement, S/S)。另調查團體中有多少旅客需素食，並將結果轉告海外代理商及航空公司及早作安排。如果行程內容有更改、甚至價格變動等，說明會是對團員溝通作成決定的最好時機。並應簽訂旅遊契約（應在繳交報名費時簽訂），旅遊契約書是交通部觀光局核定實施的定型化契約書，應由旅行社主動與旅客簽約，其目的是保障旅客的權益與維護公平交易，契約內容關係雙方的權利與義務，務必於行前簽妥，並注意簽約的乙方（旅行社）是否加蓋公司印章及具負責人簽名蓋章和填寫旅行業之註冊編號。

出團說明會一般在行程出發前七天內舉行，以確認旅客名單、機票及食宿的安排（如是否需要單人房或素食），最重要是收尾款，介紹領隊、說明行程內容及注意事項。因此領隊及旅客都要參加，事先瞭解最新情況，保障自身權益。

◉(二)說明會內容

由領隊針對組團狀況及出國注意事項提出完整報告，內容包含：

⑴領隊自我介紹及聯絡電話。

⑵團名、團友人數、出發日期及時間、集合地點、交通工具。

⑶班機起飛及機場報到時間、出境手續、海關檢查應注意事項（準備入出境申報單）。

⑷遊程沿線據點、遊程天數、遊覽內容、住宿的飯店與等級、餐飲方式。

⑸旅遊目的地的氣候、治安、風俗民情、法令制度及行程地圖。

⑹個人必須攜帶的衣物、外幣（各國錢幣兌換表）及個人醫藥用品。

⑺團體標誌、行李牌、胸章、團員名錄。

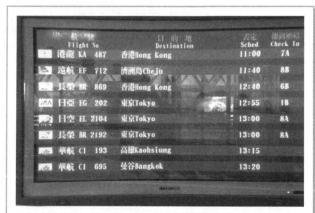

▶圖片說明：說明會時領隊須提醒團員班機起飛及機場報到時間。
▶圖片來源：作者自行拍攝

第三節
團體行程估價與售價

一、團體旅遊估價方式

團體行程估價與售價 (Costing and Pricing) 可分為以下兩種計算方式：

1.計算每人單價

將成本分項計算，各項總成本除以人數後再加總，此方法適用於一般市面行程之報價。

2.計算整團費用

計算固定成本（Fixed Costs——如遊覽車、廣告費用、人事費用）加上變動成本（Variable Costs——隨著人數變動而變動的成本）。此方法適用於公司行號的客製化行程。

二、計算每人單價的團體行程估價與售價

以國民旅遊現成套裝旅行團為例：

1.交　通

當計算每人需分攤車價時，估算人數不可以座位的總數來計算，以遊覽車為例，一般以 30～35 人當作損益平衡點 (Break-even Point) 來考慮一個適合的價格。例如：8,000 元 × 三天 / 30 人 = 800 元（每人需分攤車資）。

2.餐　飲

中式餐飲一般為合菜的形式，個人單價會較西式餐飲便宜。而在西式餐飲中，則多採用有固定菜色搭配及價格的套餐方式 (table d'hôte)，而非每道菜餚分開點用與計費的單點方式 (à la carte)。

3.住　宿

飯店報價全程以 2 人一室為原則，如需全程使用單人房，須補單人房價差。

例如：四天三夜行程，雙人房一間 4,000 元，單人房一間 3,500 元。

單人房價差為 3,500 元 × 三夜 − 4,000 元 / 2 × 三夜 = 4,500 元。

4.司機及領團（領隊）費用（再除以人數）

例如：三天二夜行程，(1,500 元（司機）× 三天 + 1,500 元（領團）× 三天) / 30 人 = 300 元。

5. 過路、過橋、停車費（再除以人數）

6. 個人各種門票費用

7. 個人保險費用

　　除了法定履約險及責任險外，是否幫旅客另投旅遊平安保險可自行決定，旅遊平安保險是針對出國旅行途中可能發生的各種意外事故所做的保障（不含疾病、外科手術、自殺、戰事變亂、職業性運動競賽與故意行為）。另外，旅客也可自行投保旅遊平安保險。根據 1995 年 7 月 1 日實施的新版《旅行業管理規則》，旅行業必須投保責任保險和履約保險才能出團（詳細內容將在第六章介紹，旅行平安保險與旅行業契約責任保險的比較請參考表 5-1）。

➡表 5-1　「旅遊平安保險」與「旅行業契約責任保險」之比較

項目	旅遊平安保險	旅行業契約責任保險
保險種類	人身傷害保險	財產保險之責任保險
保險人	人壽保險公司	財產保險公司
要保人	被保險人本人或對被保險人具有保險利益之人（不得以旅行業為要保人）	旅行業（經中央觀光主管機關核准註冊發給執照之旅行業者）
被保險人／受益人	旅客	旅行業
保險標的	人身 保障對象：被保險人本人	責任 保障對象：旅遊團員（指任何參加由被保險人所安排或組團旅遊且經被保險人載名於團員名冊內並經保險人複核之旅客（含經由被保險人指派之領隊））
保險費	旅客負擔	旅行業自行負擔（不得轉嫁給旅客團員）
保險範圍	被保險人於契約有效期間內，因遭受意外傷害事故，致其身體蒙受傷害而至殘廢或死亡時，保險人依契約約定給付保險金。（「意外傷害事故」，是指非由疾病所引起之外來突發事故）	1. 被保險人所安排之旅遊期間內，因發生意外事故致旅遊團員身體傷害或殘廢或因而死亡，依照旅遊契約之約定，應由被保險人負責賠償責任，而受賠償請求時，保險人依照保險契約條款或批單之約定，對被保險人負賠償責任。 2. 保險契約所載「每一個人意外死亡或殘廢之保險金額」，是指在任何一次意外事故內，對每一個人殘廢或死亡個別

		所負之最高賠償責任而言。但仍受被保險人申報之團員名冊所載「每一個人意外死亡或殘廢保險金額」之限制。 3.前項「意外死亡或殘廢」，意謂旅遊團員因遭遇外來突發意外事故，並以此意外事故為直接且單獨原因，致其身體蒙受傷害因而殘廢或死亡。
保險期間	以保單上所載時日為準。（保單上所載時日以中原標準時間為準）	「旅遊期間」。指旅遊團員自離開居住處所開始旅遊起，至旅遊團員結束該次旅遊直接返回其居住處所，或至被保險人所申報回國日期為止，以先發生者為準。（前項旅遊團員若於申報回國日之深夜返抵機場，保險契約將自動延長至旅遊團員直接返回其居住處所而終止）
保險期間之延長	被保險人以乘客身分搭乘領有載客執照之交通工具，該交通工具之預定抵達時刻是在保險期間內，因故延遲抵達而非被保險人所能控制者，保險單自動延長有效期限至被保險人終止乘客身分時為止，但延長之期限不得超過二十四小時。	「旅遊期間之延長」。指旅程因故無法控制而必須延長者，但延長期限不得超過二十四小時。（若旅遊團員所搭乘之飛機遭劫持，且若於被劫持中保險期間已終止，保險契約將自動延長至旅遊團員完全脫離被劫持之狀況為主）

資料來源：作者自行整理。

8.稅　金

營業稅、機場稅等。

9.服務費

一般為總價的 5～10%。

前面七項相加起來是每人分擔成本，再加上稅金及服務費之後為售價。個人的售價與成本之差異稱為 Mark-up。若交通工具裡有含機票在內，機票價格應直接加在售價，而非直接放在交通項目內，避免重複收費（開立機票有佣金）造成售價偏高。

三、國外旅遊估價與售價

當估算國外團體旅行時，尚需考慮下列成本：

(1)簽證護照費用。

(2)機場稅、燃油稅。

(3)當地導遊及司機的費用。

(4)機場、飯店行李服務費（高齡團可安排行李服務，由飯店行李員將團員行李送入房內）。

(5)國內外由出發地到機場間的接送服務。

一般旅館房間內的小費 (Tips) 是不包含在團費內，由旅客自己付約一天 1 美元或 1 歐元，依地方而定。領隊、司機、當地導遊服務費或小費一般是由旅行社向旅客建議金額，在遊程中或結束的最後一天給領隊。歐美團一般建議小費為每人每天 8～10 美元或歐元。亞洲地區建議小費則為每人每天 200～500 元（新臺幣）（目前臺灣去中國大陸的旅遊團，因當地導遊及司機是以標團方式來承攬臺灣團，他們事實上並沒拿到小費），但領隊服務費含於團費內可能為未來的趨勢，大部分的公司行號客製團，小費傾向於包含在團費中，旅客需注意服務費是否包含於團費內或者需另外付費。

實務上，在估算國外團體旅行成本時，一般作法是將成本分成兩部分：(1)從辦理出國文件到買機票踏出國門的成本（以新臺幣支付）；(2)國外旅行成本（以外幣支付），由海外代理商報價。其中房間的報價說明可分為以下幾種：

(1)美式計價 (American Plan, AP; Full Board)：房價加早、中、晚三餐。

(2)修正美式計價 (Modified American Plan, MAP; Half Board)：

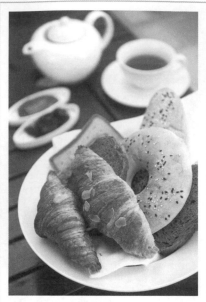

◐ 圖片說明：大陸式早餐。
◐ 圖片來源：ShutterStock

房價加早、晚兩餐。

(3)歐式計價 (European Plan, EP)：房價。

(4)歐陸式計價 (Continental Plan, CP)：房價加大陸式早餐。

(5)百慕達式計價 (Bermuda Plan, BP)：房價加美式早餐。

　如今，團體旅行以房價加早餐的報價方式居多。定點式的自由行度假則以房價加早、晚餐的報價居多。飯店早餐形式則皆是自助餐式 (Buffet)，但會依地區而提供具有當地特色的菜餚。

✗ 旅遊小品

旅行，說走就走！

　旅行可以拓展視野、交流文化，有助於自身生命底蘊的厚實，對於時間充裕的學生來說是再好不過的投資，然而其中機票和飯店的高昂價格卻總令人望之怯步。面對這樣的問題，國際上已有許多機構試圖提供協助，以下簡單介紹國際青年旅遊組織和國際學生證，這兩個項目對於學生而言可說是相當好用，人人都能夠隨時來趟說走就走的旅行。

・國際青年旅遊組織 (STA Travel)

　STA Travel 於 1979 年在澳大利亞創立，其概念源自於兩位剛旅行歸國的青年學生，他們受到旅行時的人事物所啟發，希望這樣的感動能有更多人可以體會，因而創辦此機構。有鑑於當時出國旅行相當昂貴，而致力提供青年學生們負擔得起的機票和旅遊行程。STA Travel 目前在 12 個國家設有超過 200 個據點，雇用超過 2,000 名員工，並且在 48 個國家擁有合作夥伴。

臺灣學生可以自行前往官方網站，也可以前往合作夥伴金展旅行社之網站進行訂票，學生只要憑國際學生證便可以享受到比市價便宜 10～30% 的機票價格。此外也可以透過旅行社網站申請國際學生證 (ISIC)、青年旅館證 (YHA) 等實用證件。

· 國際學生證 (ISIC)

國際學生證 (International Student Identity Card, ISIC) 由非營利組織「國際學生證協會」(International Student Identity Card Association) 所發行，是目前唯一一張國際通用（美國除外）的學生身分證明卡片。國際學生證創立於 1953 年，目前已在超過 130 個國家發行，並與各國的企業合作，在學生旅行時可能使用到的大眾運輸工具、博物館、美術館、劇院、餐廳、書店等單位提供折扣，全球持卡人數超過 450 萬。

在臺灣，國際學生證（以及其他旅遊卡證如 IYTC 國際青年證、ITIC 國際教師證）由康文文教基金會認證發行，學生只要付 400 元的規費，透過簡便的流程即可申請。

資料來源：STA 官方網站；金展旅行社網站；ISIC 官方網站；康文文教基金會網站。

衍生資料

判斷行程價格是否合理的方法

1. 價格除以天數：每日費用介於 5,000～6,000 元者為中價團。
2. 注意出發時間和回國的時間：早出晚歸的行程最經濟，但未必為最好，因為早班飛機可能影響遊客睡眠品質。
3. 住宿飯店等級與地點：飯店離市區愈近，通常也愈貴，但住宿品質未必較好，只是交通較方便；飯店等級愈高，價格愈貴。
4. 中式或西式用餐：西式餐點以人頭計算，一般較以桌計算的中式餐點精緻，價格較高。
5. 自費行程多寡：自費行程、自由活動時間愈多，團費雖不會較高，但旅客實際的旅遊支出可能會比預計的高。
6. 是否聘僱當地導遊：聘僱愈多當地導遊所需的費用較高，但能得到較為詳細的景點解說。
7. 是否有購物行程：購物行程的安排須考慮旅客的需求，並避免壓縮到旅客參訪的時間。

自我評量

一、選擇題

(　　) 1. 油價成本往往反映在機票價格上，請問機票價格通常占旅遊費用的百分之幾？　(A) 10～30%　(B) 20～40%　(C) 30～50%　(D) 50～70%

(　　) 2. 教育水準提高、旅遊觀念改變，且因週休二日，上班族出國人口增加，導致遊程的時間和目的地也變動，逐漸趨向幾天的短程旅遊？　(A)一至三天　(B)三至五天　(C)四至六天　(D)五至七天

(　　) 3. 團體出團之何項作業既繁雜又重要，舉凡旅客證照、機位的控管均須特別小心？　(A)出團作業　(B)團控作業　(C)前置作業　(D)組團作業

(　　) 4. 關於出團說明會的目的，下列何者為非？　(A)確認旅客名單、機票及食宿的安排　(B)收尾款　(C)介紹領隊、說明行程內容及應注意事項　(D)與旅客簽約

(　　) 5. 房價加大陸式早餐為何種報價方式？　(A)歐陸式計價　(B)百慕達式計價　(C)美式計價　(D)修正美式計價

(　　) 6. 就產品行銷而言，傳統的 4P 不含下列何者？　(A) People　(B) Product　(C) Place　(D) Promotion

(　　) 7. 關於旅遊產品規劃考量之主要考慮內容，何者為非？　(A)早去晚回　(B)出團最高人數及利潤　(C)專業領隊的派遣　(D)當地幣值匯率

(　　) 8. 遊程設計的原則及注意事項中，關於 Hotel Selection 之敘述何者正確？　(A)會依不同的遊客選擇不同的住宿設備　(B)市郊飯店價格相對較高　(C)夏季行程

安排與冬季無異　(D)最好安排附屬設備少而簡單的
飯店，以讓團員早回飯店好好休息

()　9.工業社會工作壓力增加，需要更多的休閒度假，旅
遊型態也逐漸改變，未來旅遊產品及行程規劃走向，
不包含下列何者？　(A)旅遊深度增加　(B)長程旅遊
增加　(C)價格平民化　(D)直接銷售增加

()　10.心理市場區隔中，下列何者非為區隔要素？　(A)活
動　(B)興趣　(C)人格特質　(D)產品忠誠度

二、問答題

1. 產品規劃在市場競爭壓力下，遊程設計的創意和多元化，
成為未來旅遊發展趨勢，其主要考量內容為何？

2. 遊程規劃應考慮不同背景的遊客之旅遊動機及生理與心理
需求、注意新興的族群，試論述常見之市場區隔方式為何？

3. 旅遊價格擬訂必須考慮同業競爭、季節、客群以及消費者
的接受度，而影響價格擬訂的重要因素為何？

4. 說明團體行程估價時，何謂變動成本及固定成本？

5. 試說明當估算國外團體遊程時，需考慮哪些成本？

6 護照、簽證及其他相關作業

1. 瞭解申辦護照與簽證的相關流程及注意事項。
2. 瞭解政府提供哪些海外急難救助的管道。
3. 瞭解出國前應做好哪些疾病預防。
4. 瞭解結匯及旅遊保險的內容。

護照 (Passport) 及簽證 (Visa) 是國際間旅行必備之證件。任何人旅行時，必須準備護照，依據該國外交關係決定是否須辦理簽證，至於預防接種證明 (Shot) 則視地區而定，並非每個地區都要求預防接種。以臺灣人出國而言，一般國人出國須先買機票（船票）、辦護照、簽證、購買外幣、保險（購買旅行平安及醫藥保險，或綜合保險），或申辦國際駕駛執照。各國機場入出境的查驗採取 C.I.Q 制度 （入出境手續的統稱）。C 指海關 (Custom)，負責貨物進出口的管制及旅客行李的檢查；I 指入出境管理、證照查驗 (Immigration)，負責人員進出的管制與證照查驗；Q 指檢疫 (Quarantine)，負責入境人員及進出口動植物的檢疫工作。

圖片說明：在出國旅行、踏上登機門之前，有相當多的手續需要辦理。
圖片來源：ShutterStock

申辦護照

◑圖片說明：中華民國外交部的網站上關
於護照與簽證的相關事項，
整理得相當清楚。
◑圖片來源：中華民國外交部網站

護照是通過國境（包括機場、港口、邊界）的合法身分證件，由自己國家政府機關（我國為外交部）發給，有效證明護照持有人的國籍身分。護照是遊客在國外旅行的身分證明。基於平等互惠原則，各國的有關當局，如海關、警局會給予護照持有人通行便利、法律保護與相關旅遊安全協助。因此，出國旅客必須先領取本國護照才能出國。護照內容含護照號碼、持有人的照片、簽名、國籍、其他個人身分證明資料和空白頁面。目前許多國家正在發展生物識別技術，方便有效確認護照的出示人是否為合法持有人。

一、護照的種類

◑圖片說明：生物識別技術是指利用人體
的生物特徵來進行身分驗
證。每個人的生物特徵（如聲
紋、虹膜、氣味等）都是獨一
無二，因此可運用於判定一
個人的真實身分。
◑圖片來源：ShutterStock

臺灣將護照區分為以下三種：

1. 外交護照 (Diplomatic Passport)

發給外交官或因公赴國外辦理與外交事宜有關的外交代表。效期為五年。外交護照適用對象為：

(1)總統、副總統及其眷屬。

(2)外交、領事人員與眷屬（所謂眷屬，以配偶、父母及未婚子女為限）及駐外使領館、代表處、辦事處主管之隨從。

(3)中央政府派往國外負有外交性質任務之人

員與其眷屬及經核准之隨從。

⑷外交公文專差。

2.公務護照 (Official Passport)

發給政府派往國外執行政府公務的人員，但不具有外交官資格或外交身分。公務護照效期為五年。公務護照適用對象為：

⑴各級政府機關因公派駐國外之人員及其眷屬。

⑵各級政府機關因公出國之人員及其同行之配偶。

⑶政府間國際組織之中華民國籍職員及其眷屬。

3.普通護照 (Ordinary Passport)

發給申請出國的一般民眾。普通護照由主管機關（外交部）或駐外使領館、代表處、辦事處、其他外交部授權機構核發，效期為十年，但未滿十四歲者之普通護照、在國內之尚未履行兵役男子護照效期，以五年為限（參考表6–1）。護照期滿，不得延期，需重新申請換發新護照。護照申請人不得與他人申請合領一本護照；非因特殊理由，並經主管機關核准者，持照人不得同時持用超過一本之護照。護照之頁數由主管機關定之，空白內頁不足時，得加頁使用，但以二次為限。此外依國際慣例，護照有效期限須半年以上始可入境其他國家。

二、護照的申請

(一)首次申請者

首次申請普通護照民眾，須親自至外交部領事事務局或外交部中部、雲嘉南、南部、東部辦事處辦理（倘遇急難救助情況，可於桃園國際機場辦事處尋求協助）。若本人因故無

法規補充

護照條例施行細則第四條

本條例第六條所稱具有我國國籍者，應檢附下列各款文件之一，以為證明：

一、戶籍謄本。

二、國民身分證。

三、戶口名簿。

四、護照。

五、國籍證明書。

六、華僑登記證。

七、華僑身分證明書。

八、父母一方具有我國國籍證明及本人出生證明。

九、其他經內政部認定之證明文件。

法規補充

護照條例第二十三條

護照申請人有下列情形之一者，主管機關或駐外館處應不予核發護照：

一、冒用身分，申請資料虛偽不實或以不法取得、偽造、變造之證件申請。

二、經司法或軍法機關通知主管機關。

三、經內政部移民署依法律限制或禁止申請人出國並通知主管機關。

四、未依第二十一條第一項規定期限補正或到場說明。

✕旅遊小品

護 照

　　護照是國外旅行身分證明文件，未來護照將隨著科技的進步而有所改變，許多國家將使用生物特徵護照 (Biometric Passport) 或電子護照來取代一般護照。歐盟成員國、美國、香港、新加坡等國家將利用人臉識別、指紋識別或簽名、虹膜掃描等功能來證明旅行證件持有人的國籍身分。在護照內置入非接觸式晶片，儲存數位簽章及個人資料，並加入了許多種防偽特徵。

　　但不少人權活動人士擔心護照晶片所儲存資料可能被有心人士盜取及誤用，並質疑生物特徵護照的正當性，假如其資料未經加密處理，則可能對個人造成嚴重損害。

　　中華民國外交部已於 2008 年 12 月 29 日正式發行晶片護照，所有駐外館處也將同步實施。晶片護照是在護照底頁植入一枚非接觸式晶片，儲存個人相關資料及持照人照片，但目前晶片內不會包括指紋、虹膜等生物特徵，此種護照大幅提升護照防偽功能，提高中華民國護照在國際間的公信力。

資料來源：外交部領事事務局。

法親自辦理，仍可委託代理人辦理，但本人須先至戶政事務所辦理「人別確認」。

　　首次申請普通護照者，應備下列文件（參考表 6-1）：

1. 護照用照片二張（2 吋光面白色背景彩色照片）
2. 普通護照申請書
3. 國民身分證正本及影本各一份

　　但未滿十四歲且未請領國民身分證者，應付含詳細記事之戶口名簿正本並附繳影本一份或最近三個月內戶籍謄本正、影本一份，以及父或母或監護人之身分證正本及正、反

面影本各一份。護照應由本人親自簽名；無法簽名者，得按指印（護照到期，重新申請須附上舊護照）。

4.護照規費 1,300 元

工作天數一般件為四個工作天；遺失補發為五個工作天。對於前述申辦護照案件要求速件處理者，應加收速件處理費，其費額如下：

(1)提前一個工作日製發者，加收 300 元。

(2)提前二個工作日製發者，加收 600 元。

(3)提前三個工作日製發者，加收 900 元。

(二)一般申請者

護照之申請應由本人親自或委任代理人辦理。代理人並應提示身分證件及委任證明。向領事事務局或其分支機構申請護照者，前項代理人以下列為限：

(1)申請人之親屬。

(2)與申請人屬同一機關、學校、公司或團體之人員。

(3)交通部觀光局核准之綜合或甲種旅行業。

(4)其他經領事事務局或外交部各辦事處同意者。

法規補充

護照條例第十四條

外交護照及公務護照免費。普通護照除因公務需要經主管機關核准外，應徵收規費；但護照自核發之日起三個月內因護照號碼諧音或特殊情形經主管機關依第十九條第二項第三款同意換發者，得予減徵；其收費標準，由主管機關定之。

(1)、(2)之代理人應附相關身分證明文件。(3)之旅行業應持憑規定之專任送件人員識別證及送件簿送件，並在護照申請書上加蓋旅行業名稱、電話、註冊編號及負責人、送件人章戳；其受(3)之旅行業委託辦理者，應併加蓋該旅行業之同式章戳。如非上述委任代辦情形者，代理人須出具經公證之申請人委任書，始得代為申請。本人申請護照，在國外得以郵寄方式向鄰近駐外館處辦理；其以郵寄方式申請者，除親自領取者外，應附回郵或相當之郵遞費用。

4.5公分

應介於 3.2公分 至 3.6公分 之間

3.5公分

▶ 圖片說明：民眾請務必遵守照片尺寸規定，以免影響自身權益。
▶ 圖片來源：外交部領事事務局

◉ (三)護照用照片

護照用照片的規格及標準如下：

(1)應使用最近六個月內拍攝之 2 吋光面白色背景、脫帽、五官清晰、正面半身彩色照片。一張黏貼，另一張浮貼於申請書。

(2)因宗教理由使用戴頭巾之照片，其頭巾不得遮蓋面容。

(3)不得使用戴墨鏡照片，但視障者，不在此限。

(4)不得使用合成照片。

◉ (四)護照外文姓名的記載方式

(1)護照外文姓名應以英文字母記載，非屬英文字母者，應翻譯為英文字母。

(2)申請人首次申請護照時，無外文姓名者，以中文姓名之國語讀音依順序逐字音譯英文字母。但已回復傳統姓名之原住民，其外文姓名得不區分姓、名，直接依中文音譯。

(3)外文姓名之排列方式，姓在前、名在後。

(4)已婚婦女，其外文姓名之加冠夫姓，依其戶籍登記資料為準。但其戶籍資料未冠夫姓者，亦得申請加冠。

◉ (五)護照遺失的補發申辦手續

🔖 1.在國內遺失

由本人持身分證明文件親自向遺失地或戶籍地警局報案，繳交已報案之護照遺失作廢申報表，依正常手續申請新護照。自民國 100 年 5 月 22 日起，護照經申報遺失後尋獲

者，該護照仍視為遺失，不得申請撤案，亦不得再使用。惟倘持前項護照申請補發者，得依原護照所餘效期補發，如所餘效期不足五年，則發給五年效期之護照。

2.在國外遺失

立刻向當地警察機關報案，持身分證件報案證明書及個人照片等文件，向我駐外館處辦理補發，以便返國。護照經申報遺失後尋獲者，該護照仍視為遺失，不得申請撤案，亦不得再使用。

(六)換發護照

有下列情形之一者，應申請換發護照：

(1)護照汙損不堪使用。

(2)持照人之相貌變更，與護照照片不符。

(3)護照資料頁記載事項變更。

(4)持照人取得國民身分證統一編號。

(5)護照製作有瑕疵。

(6)護照內植晶片無法讀取。

有下列情形之一者，得申請換發護照：

(1)護照所餘效期不足一年。

(2)所持護照非屬現行最新式樣。

(3)持照人認有必要，並經主管機關同意者。

▶圖片說明：護照汙損不堪使用時，應申請換發。
▶圖片來源：ShutterStock

➡表 6-1　申請護照的各項規定

項目	工作天	效期	費用	準備資料
一般人民（年滿十四歲或未滿十四歲已領身分證）	四	十年	1,300	1.身分證正本及正、反面影本。 2. 2吋相片二張（規格同新版身分證）。 3.舊護照（有舊護照者）。 4.未婚且未滿十八歲，須附上父或母或監護人的身分證正本及正、反面影本。 5.男性須附兵役證明文件（註 1）。
	三		1,600	
	二		1,900	
	一		2,200	

孩童 （未滿十四歲且未領身分證）	四	五年	900	1.戶口名簿或戶籍謄本正本。 2. 2吋相片二張（規格同新版身分證）。 3.舊護照（有舊護照者）。 4.父或母或監護人的身分證正本及正、反面影本。
尚未履行兵役義務男子（十六到三十六歲）	四	五年	900	1.身分證正本及正、反面影本。 2. 2吋相片二張（規格同新版身分證）。 3.舊護照（有舊護照者）。 4.未婚且未滿十八歲，需附上父或母或監護人的身分證正本及正、反面影本。 5.兵役證明文件（註1）。
		十年	1,300	
國軍人員（含文、教職，學生及聘雇人員）	四	十年	1,300	1.身分證正本及正、反面影本。 2. 2吋相片二張（規格同新版身分證）。 3.舊護照（有舊護照者）。 4.國軍人員身分證正本及正、反面影本。
遺失護照者	五（註2）	五年（註2）	1,300	1.身分證正本及正、反面影本（無身分證者檢附其他相關證件，如當地居留證等）。 2. 2吋相片二張（規格同新版身分證）。 3.護照遺失相關證明文件（註3）。 4.其他文件（駐外館處依地區或申請人個別情形所規定之證明文件）。

註1　兵役身分之區分及應繳證件如下：

a.「接近役齡」是指十六歲之當年1月1日起，至屆滿十八歲當年12月31日止；免附兵役證件。

b.「役男」是指十九歲之當年1月1日起，至屆滿三十六歲當年12月31日止；未附兵役證件者均為役男。

c.「服替代役役男、有戶籍僑民役男、替代備役」請檢附相關證明文件。如身分證役別欄有載明役別者，免附。

d.「國民兵」檢附國民兵身分證明書、待訓國民兵證明書正本或丙等體位證明書（驗畢退還）。如身分證役別欄有載明役別者，免附。

e.「免役」者檢附免役證明書正本（驗畢退還）或丁等體位證明書（不能以殘障手冊替代）或經直轄市、縣（市）政府核定或鄉（鎮、市、區）公所證明為免服兵役之公文。如身分證役別欄有載明役別者，免附。

f.「禁役」者附禁役證明書。

※具有以上六項身分之一之申請人請於送件前，先至內政部派駐本局之兵役櫃檯審查證件並於申請書上加蓋兵役戳記。

g.「後備軍人」依《後備軍人管理規則》第十五條第三項規定「初次申請出境，除依一般申請出境規定辦理外，應同時檢附退（除）役證件向國防部後備司令部派駐外交部領事事務局人員辦理」，故需檢附退伍令正本（驗畢退還）。如身分證役別欄有載明役別者，免附。

h.「國軍人員」（含文、教職，學生及聘雇人員）檢附國軍人員身分證明正本，並將正、反面影本黏貼於護照申請書背面，正本驗畢退還。

i.「轉役、停役、補充兵」檢附轉役證明書、因病停役令或補充兵證明書等相關證明文件正本（驗畢退還）。如身分證役別欄有載明役別者，免附。

※ g.、 h.、 i項申請人請於送件前，先至國防部派駐本局之兵役櫃檯審查證件並於申請書加蓋兵役戳記。

註2　在國內遺失補發為五個工作天（自繳費之次半日起算），在國外請逕洽駐外館處。未滿十四歲、接近役齡及役男遺失護照，補發之護照效期以三年為限。

註3　相關證明文件如下：

a.國內遺失者：警察機關核發之護照遺失申請表。

b.國外遺失國外申請者：當地警察機關遺失報案證明文件。（當地警察機關尚未發給或不發給遺失報案證明，得以遺失護照說明書代替）

c.國外遺失返國申請者：入國證明書正本、附記核發事由為「遺失護照」之入國許可證副本或已辦理戶籍遷入登錄之戶籍謄本正本。（國外包含中國大陸以及香港、澳門地區）

資料來源：外交部領事事務局。

✈旅遊小品

旅遊時應如何保管護照及相關證照？

　　消費者參加旅行團時，不管是繳交身分證或其他證件，都應索取收據；另外，若需要繳交身分證影本代辦簽證手續或作為購票證明時，可同時在身分證正反兩面緊鄰文字的空白處註明用途，如「此影本僅供購票證明之用」等，並加蓋印章（印章須蓋在影本文字與加簽文字之上），以防止被不肖業者作為他用（如冒請手機、信用卡等）。而旅行業者代辦出入國或簽證手續時，應合理收費並妥慎保管各項證照，於辦完手續後儘速將證件交還旅客，若發生遺失或毀損，消費者可要求業者負責補辦及賠償損失。

　　在國外旅行，護照乃身分證明文件，旅客應隨身攜帶、保管，非有必要，不須交由業者集中保管；且在行前應自行影印備份，萬一不幸正本遺失才有補救之道。

資料來源：交通部觀光局。

第二節

申辦簽證

　　簽證為一國之入境許可，是國家基於國際間平等互惠原則，提供人民國際間相互往來的便利，在入境者的護照上加上簽註或另外發行旅行簽證，允許合法入境的證明文件。依國際法，一個國家並無准許外國人入境之義務，簽證之准許或拒發是國家主權行為，故各國政府有權拒絕透露拒發簽證之原因。為了兼顧國內安全與公共秩序，各國核發簽證的規定不同。在國際間，有邦交國家的人民往返，會給予免簽證或多次入境的優惠，而前往無邦交國家大多需要取得簽證，

◉ 圖片說明：這是專門給中國大陸及港澳地區人民使用的，與一般簽證不同。
◉ 圖片來源：ShutterStock

有些國家規定較嚴格，例如需要保證人才能發出允許入境的簽證，且申請人所持有的本國護照，效期至少需要六個月以上並備妥相關之證明文件。至於作廢後舊護照上的有效簽證可否與新護照合併使用，各國規定並不相同。

一、簽證的種類

㈠依入境次數區分

1.單次入境簽證 (Single Entry Visa)

　　在簽證效期內只能入境一次。

2.多次入境簽證 (Multiple Entry Visa)

　　在簽證效期內可入境多次，但每次入境停留時間不定。

㈡依入境目的區分

1.落地簽證 (Grand Upon Arrival Visa)

　　目前仍有國家在一定條件下，針對他國採落地簽證，一般須檢附護照、簽證申請書及費用。例如國人前往印尼，可持中華民國護照，辦理落地簽證。以臺灣為例，又稱「臨時入境停留」，適用對象須準備回程機票或次一目的地之機票及有效簽證，其機票應訂妥離境日期班次之機位。

2.觀光簽證 (Tourist Visa)

　　例如越南觀光簽證，若經由旅行社組團並由旅行社代為申請觀光簽證者，由旅行社提供保證、提供觀光團旅行行程、出示團員來回機票。

3. 過境免簽證 (Transit Without Visa, TWOV)

過境免簽證是為便利持有確認回（續）程機票及前往第三地有效簽證的轉機旅客，一般國家多要求所持護照需有六個月以上效期，過境免簽證一般並不適用持候補機位者。

4. 打工度假簽證 (Working Holiday Visa)

政府推動打工度假計畫旨在促進國與國間青年之互動交流與瞭解，申請人之目的在於度假或體驗生活，打工可賺取旅遊生活費，附帶使度假期限延長。目前已與我國簽署相關協定並已生效之國家有紐西蘭、澳洲、日本、加拿大、德國、南韓、英國、愛爾蘭、比利時、斯洛伐克、波蘭、匈牙利、奧地利、捷克、法國等。

5. 申根免簽證 (European Schengen Visa Free)

早期歐洲的申根簽證目的以旅遊或商務為主，由 7 個歐洲國家發起。在簽證效期內，旅客可在申根區域內停留九十天。如今加入歐盟的國家已實施申根免簽證措施，臺灣民眾到這些國家已不須事先辦理簽證。

6. 其他

除了上述幾種簽證之外，尚有停留簽證 (Visitor Visa)、居留簽證 (Resident Visa)、外交簽證 (Diplomatic Visa)、禮遇簽證 (Courtesy Visa)、免簽證 (Visa Free)、個人簽證 (Individual Visa)、商務簽證 (Business Visa)、就業簽證 (Employment Visa)、移民簽證 (Immigration Visa)、非移民簽證 (Non Immigration Visa)、學生簽證 (Student Visa)、過境簽證 (Transit Visa) 等不同的簽證類型。

衍生資料

香港免費電子簽證

2012 年，香港政府為方便臺灣民眾到香港經商旅遊，促進港臺兩地的交流，放寬臺灣民眾到香港的入境手續。自 2012 年 9 月 1 日起，臺灣民眾只須持臺胞證即可入境香港，停留期限由七天延長至三十天；若沒有臺胞證，也可自行上網免費辦理赴港簽證，不需再透過航空公司或旅遊業者，但須特別注意申請香港簽證時，護照效期須在六個月以上。

二、我國適用免簽證的國家或地區

(一)以免簽證方式前往之國家／地區

國家	可停留時間	備註
庫克群島、印尼、吉里巴斯、澳門、馬來西亞、密克羅尼西亞聯邦、諾魯、紐埃、新加坡、吐瓦魯、安奎拉、阿魯巴、維京群島、開曼群島、古巴、古拉索、多明尼加、聖文森、土克凱可群島	三十天	1. 前往古巴需事先購買觀光卡。 2. 前往印尼請參閱外交部簽證及入境須知。 3. 前往澳門請上大陸委員會網站查詢最新資訊。
聖露西亞	四十二天	
關島、北馬里安納群島	四十五天	前往關島尚有其他規定，請上外交部網站查詢。
薩摩亞	六十天	
瓜地馬拉	三十至九十天	
日本、南韓、紐西蘭、新喀里多尼亞*、法屬玻里尼西亞*、瓦利斯群島和富圖納群島*、以色列、貝里斯、百慕達、智利、哥倫比亞、哥斯大黎加、多米尼克、厄瓜多、薩爾瓦多、格瑞那達、瓜地洛普*、圭亞那*、海地、宏都拉斯、馬丁尼克*、尼加拉瓜、巴拉圭、聖巴瑟米*、波奈、沙巴、聖修達斯、聖克里斯多福及尼維斯、聖馬丁（荷屬）、聖馬丁（法屬）*、聖皮埃與密克隆群島*、美國、直布羅陀、愛爾蘭、科索沃、甘比亞、馬約特島*、留尼旺島*、索馬利蘭、史瓦蒂尼、烏拉圭	九十天	1. 法國海外特別行政區（加註 * 者）停留日數與歐洲申根區停留日數合併計算。 2. 波奈、沙巴、聖佑達修斯為一個共同行政區，停留天數合併計算。 3. 美國之定義為美國本土、夏威夷、阿拉斯加、波多黎各、關島、美屬維京群島及美屬北馬里亞納群島。停留天數自入境當天起算，須事先上網取得旅行授權電子系統(ESTA) 授權許可。 4. 前往科索沃需先向其駐外使館通報。
申根以及相關地區（安道爾、奧地利、比利時、捷克、丹麥、丹麥法羅群島、丹麥格陵蘭島、芬蘭、愛沙尼亞、法國、德國、希臘、梵諦岡、匈牙利、冰島、義大利、拉脫維亞、列支敦斯登、立陶宛、盧森堡、馬爾他、摩納哥、荷蘭、	每六個月期間內可停留至多九十天	1. 申根以及其相關地區停留日數合併計算。 2. 馬其頓之簽證規定至 2019 年 3 月 31 日止。

挪威、波蘭、葡萄牙、聖馬利諾、斯洛伐克、斯洛維尼亞、西班牙、瑞典、瑞士）、阿爾巴尼亞、波士尼亞與赫塞哥維納、保加利亞、克羅埃西亞、賽浦勒斯、馬其頓、蒙特內哥羅、羅馬尼亞		
加拿大、蒙哲臘、巴拿馬、祕魯、英國	六個月	前往加拿大自 2016 年 11 月 10 日起，必須事先上網申請電子旅行證 (eTA)。
福克蘭群島（英國海外領地）	十二個月	連續二十四個月內至多可累計停留十二個月。

🌐 (二)以落地簽證方式前往之國家／地區

國家	可停留時間	備註
多哥	七天	尚有其他規定，請上外交部網站查詢。
葛摩聯盟、汶萊	十四天	
泰國	十五天	可事先上網填寫申請表。
布吉納法索、賴比瑞亞	七至三十天	
寮國、伊朗	十四至三十天	入境伊朗商務目的最多可單次停留十四日，觀光目的可單次停留十五至三十日。
孟加拉、柬埔寨、馬爾地夫、馬紹爾群島、尼泊爾、帛琉、東帝汶、萬那杜、約旦、哈薩克*、吉爾吉斯*、黎巴嫩*、卡達、維德角、吉布地、埃及、衣索比亞、馬達加斯加、馬拉威、茅利塔尼亞、莫三比克、喀麥隆、賽席爾、牙買加	三十天	1.有 * 註記之國家於入境需先辦理預審制落地簽，詳情參閱外交部簽證及入境須知。 2.前往卡達請參閱外交部簽證及入境須知。 3.入境喀麥隆需先辦理落地簽證函。 4.賽席爾無簽證制度，旅客落地後須獲核發入境許可始可入境。
塔吉克	四十五天	商務落地簽證須出具邀請公司或組織邀請函。
巴布亞紐幾內亞	六十天	

索羅門群島、聖海蓮娜、坦尚尼亞、烏干達	九十天	
亞美尼亞	四個月	
烏茲別克		需先辦理預審制落地簽。

⊕㈢以電子簽證方式前往之國家／地區

國家	可停留時間	備註
印度	三十天	自 2015 年 8 月 15 日起，國人持效期至少六個月以上之中華民國護照前往印度觀光、洽商等，均可於預定啟程前至少四天上網申請電子簽證，費用為每人 60 美元，每年最多僅得使用電子簽證入境印度兩次。
菲律賓	三十天	菲國對中華民國國民實施電子旅遊憑證 (ETA)，國人可於線上申獲該憑證並列印後持憑入境菲國。
土耳其	三十天	可選擇首都安卡拉的愛森伯加、伊斯坦堡的阿塔托克或薩比哈格克琴等 3 個國際機場入境。
阿曼	三十天	相關資訊參閱外交部簽證及入境須知。
巴林	十四至九十天	巴林政府自 2016 年 11 月 20 日起大幅放寬國人電子簽證待遇，國人在巴林境外，持憑效期六個月以上之普通護照，備妥護照照片資料頁及回（次）程機票影本，可登入巴林政府網站申辦。簽證依不同類型於以不同停留時間： 1. 單次商務或觀光簽證：效期一個月，停留期限十四天。 2. 多次觀光簽證：效期三個月，停留期限三十天。 3. 多次商務或觀光簽證：效期一年，停留期限九十天。 4. 單次投資簽證：效期一個月，停留期限九十天。
澳大利亞	九十天	我國護照持有人，可透過指定旅行社代為申辦並當場取得一年多次電子簽證。
加彭	九十天	國人持憑六個月以上效期之中華民國護照，需檢附事先於該國移民署電子系統取得之入境許可、來回或前往第三國機票、旅館訂房紀錄（或邀請函），可於抵達加彭國境時申辦效期九十天之落地簽證，規費 70 歐元。

象牙海岸	九十天	國人申請象國電子簽證，需於行前上網登記、上傳基本資料及繳費（簽證規費 73 歐元），收到該國國土管制局以電子郵件寄發之入境核可條碼後，持用該條碼及相關證明文件於該國阿必尚國際機場申辦電子簽證。
肯亞		肯亞自 2015 年 9 月 1 日起全面實施電子簽證，不再受理落地簽證。持中華民國普通護照之國人，請上肯亞 ecitizen 網站註冊個人帳號，並依所示填載資料及繳費。
緬甸		國人因觀光或商務前往緬甸，得憑效期六個月以上之普通護照上網付費申辦電子簽證。
阿拉伯聯合大公國		凡國人全程皆搭乘阿聯航空並經杜拜轉機超過四小時，可於該航空公司網站申辦九十六小時過境電子簽證。相關資訊參閱外交部簽證及入境須知。
斯里蘭卡		國人前往斯里蘭卡觀光、商務或轉機可先行上網申辦電子簽證 (ETA)。
聖多美普林西比		相關資訊參閱該國政府網站。
賴索托、盧安達、烏干達、尚比亞、安地卡及巴布達、卡達		相關資訊參閱外交部簽證及入境須知。

資料來源：外交部領事事務局 (2018)。

三、我國發給外國人簽證種類

1. 停留簽證 (Visitor Visa)

　　屬於短期簽證，在臺停留期間 (Duration of Stay) 在六個月內。（分為十四、三十、六十及九十天四種），從事過境、觀光、探親、訪問、考察、參加國際會議、商務、研習、聘僱、傳教弘法及其他經外交部核准之活動。

　　停留簽證之效期一般為三個月至一年，對於訂有互惠協議國家之人民，依協議之規定辦理。停留期限為六十天或九十天且無「不得延期」字樣註記者，抵臺後倘須作超過原停留期限之停留，得於期限屆滿前，檢具有關文件向停留地內

政部移民署各縣（市）服務站申請延長停留，最長得延期至六個月為限。

2.居留簽證 (Resident Visa)

屬於長期簽證，在臺停留期間為六個月以上，從事依親、就學、應聘、受僱、投資、傳教弘法、執行公務、國際交流及外交部核准或其他相關中央目的事業主管機關許可之活動。

居留簽證一般效期為三個月。持居留簽證來臺者，須於入境次日起十五天內向居留地之內政部移民署各縣（市）服務站申請外僑居留證及重入國許可 (Re-entry Permit)。居留效期則依所持外僑居留證所載期限。

3.外交簽證 (Diplomatic Visa)

適用持有外交護照或元首通行證之對象。外交簽證效期最長不得超過五年，入境次數及停留期限，依申請人需要及來我國目的核定之。未加註停留期限者，入境後停留期限不予限制，但不得逾其來我國執行任務所需之期限。

4.禮遇簽證 (Courtesy Visa)

適用持有外交、公務、普通護照或其他旅行證件之對象。禮遇簽證效期最長不得超過五年，入境次數及停留期限，依申請人需要及來我國目的核定之。未加註停留期限者，入境後停留期限不予限制，但不得逾其來我國執行任務所需之期限。

旅遊小品

入境臺灣報關須知

· 申報

紅線通關 入境旅客攜帶管制或限制輸入之行李物品，或有下列應申報事項者，應填寫「中華民國海關申報單」向海關申報，並經「應申報檯」通關：

	・行李物品總價值逾免稅限額新臺幣 20,000 元或菸、酒逾免稅限量。 ・外幣現鈔總值逾等值 10,000 美元。 ・新臺幣逾 10 萬元。 ・人民幣逾 20,000 元。 ・有價證券逾 10,000 美元。 ・黃金價值逾 20,000 美元。 ・超越自用之鑽石、寶石及白金總價逾新臺幣 50 萬元。 ・超量水產品或動植物及其產品。 ・超量管制藥品。 ・有不隨身行李。
綠線通關	未有上述情形之旅客，可免填寫申報單，持憑護照選擇「免申報檯」通關。

・免稅物品之範圍及數量

行李（以合於本人自用及家用者為限）	・酒 1 公升，捲菸 200 支或雪茄 25 支或菸絲 1 磅，但限滿二十歲之成年旅客始得適用。 ・非屬管制進口，並已使用過之行李物品，其單件或一組之完稅價格在新臺幣 10,000 元以下者。 ・上列兩項以外之行李物品（管制品及菸酒除外），其完稅價格總值在新臺幣 20,000 元以下者。
貨樣	新臺幣 12,000 元以下者。

・禁止攜帶物品

　　⑴毒品危害防制條例所列毒品（如海洛因、嗎啡、鴉片、古柯鹼、大麻、安非他命等）。

　　⑵槍砲彈藥刀械管制條例所列槍砲（如獵槍、空氣槍、魚槍等）、彈藥（如砲彈、子彈、炸彈、爆裂物等）及刀械。

　　⑶未經行政院農業委員會許可之野生動物之活體及保育類野生動植物及其產製品；屬華盛頓公約 (CITES) 列管者，需檢附 CITES 許可證並向海關申報查驗。

　　⑷侵害專利權、商標權及著作權之物品。

　　⑸偽造或變造之貨幣、有價證券及印製偽幣印模。

　　⑹所有非醫師處方或非醫療性之管制物品及藥物。

(7)其他法律規定不得進口或禁止輸入之物品。

·注意事項

(1)切勿替他人攜帶物品：若所攜帶的物品是禁止、管制或需繳稅物品，旅客必須為這些物品負責。

◉圖片說明：入境各國如有需要請確實填寫海關申報單，並確實遵守各國違禁品限制。

◉圖片來源：ShutterStock

(2)攜帶錄音帶、錄影帶、唱片、影音光碟及電腦軟體、8釐米影片、書刊文件等著作重製物入境者，每一著作以一份為限。

(3)紅綠線檯通關檢查：入境旅客必須自行決定應該使用哪個通道通關，選擇綠線檯將被視為未攜帶任何須申報物品。入出境旅客如對攜帶之行李物品應否申報無法確定時，請於通關前向海關關員洽詢，以免觸犯法令規定。

(4)入境行李檢查：旅客自行打開行李供海關檢查，並在檢查完後收拾行李。

(5)毒品、槍械、彈藥、保育類野生動物及其產製品，禁止攜帶入出境，違反規定經查獲者，將依毒品危害防制條例、槍砲彈藥刀械管制條例、野生動物保育法、海關緝私條例等相關規定懲處。

資料來源：財政部關務署(2018)。

四、外籍人士來臺簽證適用國家或地區

政府積極推行觀光並實施新南向政策，希望能吸引更多觀光客來臺，給予觀光客免簽證是爭取觀光客源最佳策略，

尤其是亞洲鄰近國家或觀光大國。下列是來臺免簽證及落地
簽證之國家。

◉㈠以免簽證方式來臺之國家／地區

國家	可停留時間	備註
菲律賓、汶萊、泰國、俄羅斯	十四天	試辦至 2019 年 7 月 31 日止。
馬來西亞、新加坡、諾魯、貝里斯、多明尼加、聖克里斯多福及尼維斯、聖露西亞、聖文森	三十天	
美國、日本、加拿大、南韓、紐西蘭、吐瓦魯、澳大利亞、以色列、智利、薩爾瓦多、瓜地馬拉、海地、宏都拉斯、尼加拉瓜、巴拉圭、英國、愛爾蘭、奧地利、比利時、克羅埃西亞、丹麥、芬蘭、法國、德國、希臘、冰島、義大利、列支敦斯登、盧森堡、馬其頓、馬爾他、摩納哥、荷蘭、挪威、葡萄牙、西班牙、瑞典、瑞士、捷克、波蘭、斯洛伐克、匈牙利、立陶宛、愛沙尼亞、拉脫維亞、斯洛維尼亞、梵蒂岡城國、保加利亞、羅馬尼亞、賽普勒斯、安道爾、聖馬利諾	九十天	1.澳大利亞試辦至 2018 年 12 月 31 日止。 2.馬其頓試辦至 2019 年 3 月 31 日止。

資料來源：外交部領事事務局 (2018)。

◉㈡以落地簽證方式來臺之國家／地區

國家	可停留時間	備註
1.護照效期在六個月以上之土耳其籍人士 2.適用免簽證來台國家之國民（美國除外）持用緊急或臨時護照、且效期六個月以上者	三十天	持落地簽證之外籍人士在臺停留期滿後不得申請延期及改換其他停留期限之停留或居留簽證，但因罹患急性重病、遭遇天災等重大不可抗力事故者不在此限。

資料來源：外交部領事事務局 (2018)。

第三節

海外急難救助

　　國人出國旅遊前宜考慮投保涵蓋醫療服務之旅遊險，並且注意保單上不給付之項目，以免一旦在國外遭遇急難而送醫，須自費負擔鉅額醫療費用。我國駐外館處每年處理國人旅遊突發狀況平均 2,000 多件，其中多半都是護照遺失或遭遇偷、搶、騙，不但損失財物，甚至危及人身安全，故出國時應隨時提高警覺、預先防範，以確保旅途平安。

◉ 圖片說明：出國旅遊一定要注意隨身攜帶的貴重物品，尤其是在治安較差、竊案頻傳的地方。
◉ 圖片來源：ShutterStock

　　如果國人在國外不幸發生急難，可以利用「中華民國駐外館處通訊錄」緊急向我駐外人員求助。一般護照遺失或被竊案件，先向當地警察局報案並取得報案證明；通常駐外館處僅能在上班時間，依據報案證明補辦護照或核發返國旅行文件。如果一時聯絡不上駐外館處，可透過國內親友與本部「旅外國人急難救助聯繫中心」聯絡，電話為 0800–085–095（諧音為您幫我，您救我），若由國外發話則撥（當地國際電碼）+886–800–085–095。該中心二十四小時服務。外交部自 2001 年 7 月 1 日起在領事事務局臺灣桃園國際機場辦事處增設「旅外國人急難救助全球免付費專線」電話為 800–0885–0885（諧音為「您幫幫我、您幫幫我」），自 2003 年起將該專線列入「旅外國人急難救助聯繫中心」常設電話。

　　駐外館處通常能提供之服務：

⑴受理護照申請，補（換）發護照及各項加簽或核發入國證

明書，以供持憑返國。

⑵提供遭遇急難事件或重病之旅外國人必要之協助，如：聯絡親友、墊支臨時小額借款、協助代購返國或返居所地之機票或車票。

⑶探視慰問被捕、拘禁或繫獄國人，必要時並得應請代薦律師或翻譯人員。

⑷辦理文件之公證、認證或驗證。

⑸協助尋找失去聯絡之親友。

⑹協助旅外國人辦理向駐在國政府當局之依法聯絡交涉事項。

第四節

預防注射

　　為預防傳染病和生物病菌入侵，各國在國際機場及港口均設置檢疫單位，旅客出入疫區國家時，必須接種疫苗，接種後便發給「國際預防接種證明書」，因證明書為黃色的封面，又稱「黃皮書」。有些國家會要求入境旅客出示黃皮書。由於世界各地入境所須接種的預防疫苗，視地區性流行病例不同而時有變更，因此出國前最好先做準備，事先向衛生局和區衛生所洽詢，提前接種疫苗，以免影響行程。

　　目前國際間檢疫傳染病項目眾多，以下列舉霍亂、鼠疫、黃熱病、流行性腦脊髓膜炎等四項常見疾病進行簡介。

衍生資料

霍　亂

在臺灣，霍亂自民國以後發
生了四次大流行，分別為民
國 4 年、8～9 年、35 年及 51
年。在前三次的大流行中，
死亡率平均為 64%，但由於
醫療的進步，最後一次的死
亡率大幅降低為 6%。近年
來，隨著生活環境提升、下
水道及公共衛生設備改善、
自來水供應普及，霍亂在臺
灣多為零星個案，未曾引發
大流行。

一、霍　亂

◉(一)感染途徑

　　霍亂是急性細菌腸道疾病，霍亂弧菌可長期生
存於汙水中，其感染途徑主要是誤食遭感染者的糞
便、嘔吐物汙染過的水或食物，或生食受到霍亂弧
菌汙染域捕獲的水產品。主要症狀為突發無痛性大
量腹瀉、嘔吐、急速脫水、甚至代謝性中毒等，感
染霍亂的潛伏期為數小時到五天，一般為二至三
天。霍亂疫苗需接種二劑，至少應於出國十四天以
前接種第一劑，隔一星期接種第二劑。疫情地區含
非洲地區、中南美洲地區、亞太地區。

◉(二)預防方式

　　由於霍亂弧菌對胃酸的抵抗力低，通常需吃入大量細菌
才會致病，因此，只要注意下列事項，即可預防霍亂等腸道
傳染病發生。
(1)喝煮沸過的水或購買罐裝飲料飲用。
(2)出國注意飲食衛生，不吃生冷的食物，海鮮類要煮熟。
(3)保持良好衛生習慣，飯前便後勤洗手。
(4)不食用路邊攤販出售的食品、水果、冰品。

二、鼠　疫

◉(一)感染途徑

　　鼠疫為人畜共通的傳染病，由被感染跳蚤叮咬或人類不

慎接觸被感染動物的膿液，經由血液感染身體各部位。腺鼠疫為跳蚤咬傷部位鄰近的淋巴腺發炎，經常發生於鼠蹊部，受感染的淋巴腺發炎、紅腫、壓痛且可能流膿，通常會有發燒現象。肺鼠疫和咽鼠疫藉由空氣散播，吸入感染者的飛沫而感染，潛伏期通常為一至七天，原發性肺鼠疫為一至四天。

(二)預防方式

避免被跳蚤叮咬，防止囓齒類動物進入住屋並避免接觸及處理其屍體。清除鼠類及蚤類，滅蚤須在滅鼠之前或同時進行。另外，接種疫苗可提供數月防護力，適用於高發病率地區的居民、旅客、處理鼠疫桿菌或被感染動物的實驗室人員或防疫人員，且須與其他防護方法一併使用。

三、黃熱病

(一)感染途徑

黃熱病是一種急性病毒性發熱疾病，主要是由帶有黃熱病病毒之埃及斑蚊叮咬而感染，主要症狀有發燒、肌肉痛、頭痛、背痛、噁心、嘔吐、黃疸、出血等，嚴重者常損害肝臟、腎臟及心臟而導致死亡。黃熱病的潛伏期為三到六天。可傳染期為發燒前至發病後三到五天，病人的血液可使蚊子感染，蚊子一被感染後終生保持傳染力，病人復原後即有長效免疫力。

(二)預防方式

前往疫區者必須事先接種疫苗，黃熱病發生地區以非洲國家最多，其次是中南美洲。出國十天以前接種一劑，接種

▶圖片說明：黃熱病以埃及斑蚊為傳染媒介，必要時噴灑防蚊液是很好的保護措施。
▶圖片來源：ShutterStock

後五至十二天可能會有頭痛、肌肉痛及輕微發燒的症狀，經過一至兩天即消失。接種免疫力可維持十年。但國際衛生條例要求出入疫區旅客每十年有必要再接種一次，但懷孕初期及六個月以下嬰兒禁打。前往流行地區除了接種疫苗外，外出時應著長袖、長褲、皮膚上可擦防蚊藥膏等。

四、流行性腦脊髓膜炎

(一)感染途徑

流行性腦脊髓膜炎是由腦膜炎雙球菌感染，經由接觸病人或帶菌者的飛沫及鼻咽部的分泌物感染。其潛伏期為二至十天，主要症狀有發燒、劇烈頭痛、噁心、嘔吐、頸肌僵硬、點狀瘀血、紫斑甚至意識不清及嗜睡等。

(二)預防方式

避免接觸病人或帶菌者的鼻咽分泌物、飛沫。旅遊外出時盡量避免到擁擠通風不良的場所。作息正常，提升自身免疫力。若出現上呼吸道感染、發高燒、頸部僵硬等症狀，應盡速就醫。出國七天以前接種一劑。接種一劑免疫力可維持三年。流行地區有非洲地區及沙烏地阿拉伯。

第五節
結匯、旅遊保險與國際駕照

一、結 匯

結匯是指購買外國貨幣（Foreign Currencies，簡稱外幣）或旅行支票，以應付出國旅遊所需。臺灣曾是外匯管制國家，1930～1960 年代的三十年間，臺灣外匯嚴重短缺，當局為了累積外匯，乃採行嚴格的外匯管制措施，所有的外匯都由中央銀行統籌運用，出國旅行所需的外幣，必須由中央銀行指定辦理外匯業務的銀行來辦理結匯。從 1987 年起，臺灣雖然對個人與公司匯出與匯入外匯的金額仍有限制，但已鬆綁許多。國人出國結匯時，應注意下列三點事項：

(1)凡是年滿二十歲的國民，得在填妥結購外匯申報書，到外匯指定銀行辦理出國結匯。

(2)出國結匯的限額，個人為一年內 500 萬美元或等值外幣(非現金)。

(3)出國旅遊，攜帶外幣現鈔出境，每人不得超過 10,000 美元或等值外幣。

(一)目前國際間主要的流通貨幣

貨幣	英文名稱	縮寫
澳幣	Australian Dollar	AUD
紐元	New Zealand Dollar	NZD
新臺幣	New Taiwan Dollar	TWD
新加坡幣	Singapore Dollar	SGD
日圓	Japanese Yen	JPY

衍生資料

為配合陸客來臺觀光，中央銀行於 2008 年 6 月 30 日開放臺銀、土銀、中信等 14 家銀行開辦人民幣兌換業務。不僅如此，旅館業、百貨公司亦可辦理收兌(買入)業務。

衍生資料

克 朗

克朗是一種貨幣單位，意思是王冠(同英語的 "Crown")，在以下貨幣使用：
1. 丹麥克朗。
2. 挪威克朗。
3. 瑞典克朗。
4. 冰島克朗。
5. 捷克克朗。

韓元	Korean Won	KRW
越南盾	Vietnamese Dong	VND
菲律賓披索	Philippine Peso	PHP
馬來西亞幣	Malaysian Ringgit	MYR
泰幣	Thai Baht	THB
印度盧比	Indian Rupee	INR
港幣	Hong Kong Dollar	HKD
人民幣	Ren Min Bi	RMB
美元	US Dollar	USD
加拿大幣	Canadian Dollar	CAD
墨西哥披索	Mexican Peso	MX
俄羅斯盧布	Russian Rouble	RUB
捷克克朗	Czechish Koruna	CZK
匈牙利福林	Hungarian Forint	HUF
英鎊	British Pound	GBP
瑞士法郎	Swiss Franc	CHF
歐元	Euro	EUR
丹麥克朗	Danish Krone	DKK
挪威克朗	Norwegian Krone	NOK
瑞典克朗	Swedish Krona	SEK
埃及鎊	Egyptian Pound	EGP
南非蘭特	South African Rand	ZAR

(二)旅行支票

旅行支票也能像現金一樣流通於世界，可在當地政府的指定外匯銀行兌換。其優點在於沒有攜帶現金額度限制，若是遺失後可辦理掛失。購買旅行支票須立即在支票右上方簽名，下方空白處等要使用時再簽名。若旅行支票上下方同時簽名，將視同現金，遺失無法補發。支票號碼及存根應另外分開登記存放，遺失時可確知支票金額及號碼，可加快處理掛失補發作業。使用旅行支票支付時，簽名筆跡須與購買時的指定簽名筆跡相同。

通常購買旅行支票的銀行僅做代售服務，如果旅行支票遺失或被竊，必須找旅行支票發行公司處理。購買合約的背面會有全球掛失止付電話及詳細說明，可依照指示持護照、購買支票收據副本、旅行支票紀錄卡、剩餘支票的號碼，到旅行支票發行公司或代辦處辦理掛失止付。

二、旅遊保險

㈠旅行社保證金制度

保證金的目的在於維護旅客權益，由於旅行業先向旅客收取團費再提供服務，旅行業有可能不履行旅遊責任，因此為了旅客的權益，旅行業者必須依規定繳納保證金。交通部觀光局在 1989 年成立品保協會，旅行社加入品保協會後，旅遊糾紛由品保協會負責調解、代償。旅行業繳納保證金，將影響旅行社資金運用，為了讓保證金可以適度調整減輕旅行社資金壓力，旅行業經營滿兩年，無重大違規，旅行業可申請退還九成保證金。此外為了更進一步確保旅客的消費權益，經營旅行社須向保險公司購買履約保證保險及責任保險。

㈡履約保證保險

旅行業辦理旅遊業務，應投保「履約保證保險」，一旦旅行業在旅客出發前，因財務問題導致無法履約時，由保險公司在投保金額範圍內負責理賠旅客所繳的團費，投保最低金額如下：

⑴綜合旅行社 6,000 萬元，分公司 400 萬元。

⑵甲種旅行社 2,000 萬元，分公司 400 萬元。

⑶乙種旅行社 800 萬元，分公司 200 萬元。

⊕ (三)責任保險

交通部觀光局明訂旅行業舉辦旅遊業務，應投保責任保險，無論是否因旅行業過失而導致旅客傷亡，旅客仍然能獲得保障，責任保險的最低投保金額範圍如下：

(1)每一旅客意外死亡 200 萬元。

(2)每一旅客因意外事故所致體傷之醫療費用 10 萬元。

(3)旅客家屬前往海外或來臺處理善後所必須支出之費用 10 萬元（國內旅遊善後處理費用 50,000 元）。

(4)每一旅客證件遺失之損害賠償費用 2,000 元。

⊕ (四)旅遊平安保險

國外旅遊可能遭偷、搶、騙。責任保險賠償金額有限，觀光局鼓勵旅客自行投保平安險。平安險宜考慮涵蓋醫療服務之旅遊險，國人出國旅遊投保相關醫療險等之觀念並未普及，一旦在國外遭遇急難而送醫，往往須自費負擔鉅額醫療費用。因此旅行業有告知旅客須自行投保旅遊平安保險的義務。目前旅遊平安保險種類逐漸多元化，有壽險公司、產險公司推出的保險等。

投保旅遊平安保險時，首先應確定保險金額及保障項目，詳細填寫被保險人姓名、身分證字號、生日、電話、目的地以及交通工具等，並仔細閱讀保單條款內容，才能在緊急時刻獲得應有的保障。另外，若行程變更，必須更動出入境的時間，一定要通知保險公司，以確保自身的權益。

✈旅遊小品

國際旅行應注意事項

　　入境美國倘有攜帶總額超過 10,000 美元之現金、債券或旅行支票時，均應據實填具相關表格向海關申報，切勿因便宜行事，觸犯當地法令，導致困擾並遭罰。

　　日前發生國人出國旅遊，將現金置於行李箱內交付託運，事後發現密碼鎖已遭破壞，現金遭竊事件，鑑於國際航空行李託運之規定，航空業者僅負責行李運送，對行李中貴重物品之遺失或遭竊並不負賠償之責。國人出國旅遊時，應將貴重物品隨身攜帶，避免放置於託運行李中，以免個人財務遭受損失。

資料來源：外交部領事事務局。

三、國際駕照

　　備妥相關文件後，至各監理所、站、處辦理，但需注意目的地國家是否接受我國國際駕照，詳細介紹如下。

🌐(一)應備文件

(1)國民身分證正本或僑民居留證明。

(2)原領之各級駕駛執照正本（有效期限內或未逾期審驗）。

(3)護照影本（或自行提供與護照相同之英文姓名）。

(4)本人最近六個月內拍攝之兩吋光面素色背景、脫帽、五官清晰、正面半身 2 吋同樣式照片二張，並不得使用合成照片。

(5)駕駛執照規費 250 元。

◉ (二)注意事項

(1)駕駛人應於駕照有效期限屆滿前一個月內申請換發新照。

(2)如有違規、道安講習案件未結清請先結清，才可辦理換照（國內駕照被吊銷或註銷者，不得申請國際駕照）。

(3)若國內駕照已逾有效日期，建議先行辦理換照，再申請國際駕照，以避免國外監理機關或執法單位質疑駕照有效性引發爭議，造成不便。

(4)職業駕駛人審驗到期者須先辦理駕照審驗。

(5)駕照地址與身分證不同者，應同時辦妥變更手續。

◉ (三)目前接受我國國際駕照的國家

🔍 1.亞洲地區

土耳其、不丹、香港、澳門、巴布亞紐幾內亞、以色列、卡達、尼泊爾、伊朗、印尼、印度、沙烏地阿拉伯、孟加拉、俄羅斯聯邦、柬埔寨、約旦、泰國、馬來西亞、斯里蘭卡、菲律賓、越南、新加坡、寮國、緬甸。

🔍 2.澳大利亞及大洋洲地區

東加、索羅門群島、紐西蘭、馬紹爾群島共和國、斐濟、萬那杜、澳大利亞、諾魯共和國、薩摩亞、帛琉、密克羅尼西亞聯邦。

🔍 3.歐洲地區

丹麥、比利時、立陶宛、匈牙利、西班牙、希臘、拉脫維亞、波蘭、法國、芬蘭、英國、挪威、捷克、荷蘭、斯洛伐克、奧地利、愛爾蘭、瑞士、瑞典、義大利、葡萄牙、德國、盧森堡、克羅埃西亞。

4.北美洲地區

　　加拿大、美國（不包括加州、紐約州、奧克拉荷馬州、麻薩諸塞州）。

5.中南美洲地區

　　巴哈馬、聖文森、千里達、厄瓜多、巴拉圭、尼加拉瓜、哥斯大黎加、巴拿馬、聖克里斯多福、智利、瓜地馬拉、委內瑞拉、多明尼加、宏都拉斯、貝里斯、阿根廷、烏拉圭、玻利維亞、哥倫比亞、海地共和國、秘魯、薩爾瓦多。

6.非洲地區

　　尼日、安哥拉、利比亞、南非共和國、查德、馬拉威、馬達加斯加、聖多美普林西比、模里西斯、賴比瑞亞、賴索托王國。

備註：

⑴資料來源：交通部公路總局 (2018)。

⑵以上資料僅將資料以簡潔之方式列出，使讀者具備大致概念。國際駕照在各國之使用詳細條件（如使用期限、換發方式及條件等），讀者在前往該國前仍建議再次查閱交通部網站或親自向有關單位進行確認。

自我評量

一、選擇題

（　）1.臺灣民眾出國旅行，一般入境國家會要求護照效期至少須多久以上才可成行？　(A)二個月　(B)三個月　(C)四個月　(D)六個月

（　）2.下列何者在臺灣，稱做「臨時入境停留」，且適用對象須準備回程機票或次一目的地之機票及有效簽證，其機票應訂妥離境日期班次之機位？　(A)觀光簽證　(B)申根免簽證　(C)團體簽證　(D)落地簽證

（　）3.停留簽證 (Visitor Visa) 屬於短期簽證，是指在臺停留期間 (Duration of Stay) 不超過？　(A)五個月　(B)六個月　(C)七個月　(D)八個月

（　）4.關於「履約保證保險」，一旦旅行業在旅客出發前，因財務問題導致無法履約時，由保險公司在投保金額範圍內負責理賠旅客所繳的團費。以下有關投保最低金額之敘述，何者錯誤？　(A)綜合旅行社：6,000萬元　(B)乙種旅行社：1,000萬元　(C)甲種旅行社：2,000萬元　(D)乙種旅行社：800萬元

（　）5.交通部觀光局明訂旅行業舉辦旅遊業務，應投保責任保險，下列有關最低投保金額範圍之敘述，何者為非？　(A)每一旅客意外死亡：500萬元　(B)每一旅客因意外事故所致體傷之醫療費用：10萬元　(C)旅客家屬前往海外處理善後之費用：10萬元　(D)每一旅客證件遺失之損害賠償費用：2,000元

（　）6. Baht 是哪一個國家的貨幣名稱？　(A)捷克　(B)泰國　(C)南韓　(D)馬來西亞

（　）7.我國護照是由哪一機關所發給？　(A)交通部　(B)外交部　(C)內政部　(D)經濟部

（　）8.公務護照適用對象非為下列何者？　(A)因公派駐國外之外交官　(B)因公派駐國外之人員及其眷屬　(C)因公出國之人員及其同行之配偶　(D)政府間國際組織之中華民國籍職員及其眷屬

（　）9.各國在國際機場及港口均設置檢疫單位，旅客出入疫區國家時，必須實施接種疫苗，接種後便發給「國際預防接種證明書」，其又稱為？　(A)白皮書　(B)牛皮書　(C)黃皮書　(D)紅皮書

（　）10.便利持有確認回（續）程機票及前往第三地有效簽證的轉機旅客，此為下列何種簽證所要求？　(A) Group Visa　(B) Grand Upon Arrival Visa　(C) TWOV　(D) Tourist Visa

二、問答題

1. 於國內及國外，其護照遺失的補發申辦手續分別為何？
2. 試說明何謂結匯、國人出國相關結匯條件與金額之限制？
3. 試比較外交護照、公務護照、普通護照之差異為何？
4. 請表述我國駐外館處一般能提供之服務職掌為何？
5. 機場出入境的查驗順序 C.I.Q. 所指意義為何？並舉例說明何物為限制攜帶物品。

7 旅館、餐飲服務業

1. 瞭解旅館的分類及其相關業務。
2. 瞭解餐飲業的相關業務。
3. 認識東、西方不同的餐飲模式。

旅館及餐飲服務是外出旅遊中重要服務項目之一。旅遊目的不同,對住宿及餐飲品質的要求相對的也不一樣。商務旅客對住宿及飯店相關設施要求較高;以短暫休閒為目的的遊客對飯店及餐飲價格較敏感;自助旅遊者對飯店設施要求低,住宿以民宿或三星級以下的飯店為主。出國旅行則以安全第一,一般遊客會選擇熟悉的飯店或餐飲品牌,臺灣人旅遊經驗豐富,海外團體套裝旅遊所使用飯店等級以四、五星居多,也較重視飲食品質。

　　本章首先探討旅館住宿的種類及相關業務,接下來說明相關餐食名稱與內容、飲料的分類與內容,最後則說明餐廳服務類別與特性。

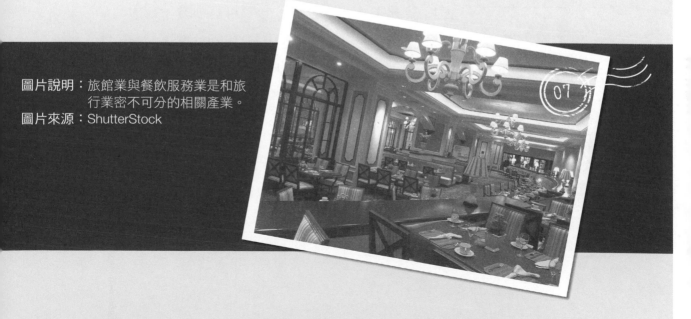

圖片說明:旅館業與餐飲服務業是和旅
　　　　　行業密不可分的相關產業。
圖片來源:ShutterStock

第一節

旅館住宿業務

　　旅館業從簡單的提供住宿、餐飲到今日提供各項休閒娛樂設備及社交聚會，同時隨著其功能的多樣化，飯店的設備在電腦科技協助下，也變得更新潮、更奢華、更人性化。只提供基本溫飽已不能滿足一般住客需求，它同時須滿足住客對時尚、品味、身分的追求。

一、住宿旅館分類

　　遊客住宿，隨著旅遊目的及預算考量，會做不同選擇，住宿業者依市場區隔，將住宿設施分級分類，如五星級分類法，以實體設備及服務品質來評選。根據美國飯店協會(American Hotel & Lodging Association, AH&LA)，住宿業者可分成「限制型服務的低價汽車旅館」、「限制型服務的經濟型汽車旅館」、「全服務中價位的汽車旅館或飯店」、「全服務高價位的飯店」、「豪華飯店」、「套房式飯店」、「長期居住飯店」。實務上，住宿分級、分類可更細分，茲說明如下：

1. 寄宿家庭 (Home Stay; Host Family)

　　通稱「寄宿家庭」，就是讓外國人住到自己家裡。在國外，尤其是歐洲非常盛行。費用包括住宿、早晚餐、水電費用，因價廉很受遊學或短期留學生歡迎。缺點是生活起居受限，有時需配合寄宿家庭生活起居及餐飲習慣。

▶圖片說明：寄宿家庭深受短期留學生的歡迎，在歐洲尤為盛行。
▶圖片來源：作者自行拍攝

2.民宿 (Bed and Breakfast, B&B)

民宿為個人住宅,將其一部分起居室,以副業、家庭式經營為主,提供給一般遊客使用。房間數通常不多,未必每間房均有衛浴設備,通常位在郊外、風景區或觀光地區。費用較飯店低廉,有的民宿主人會供應自己做的早餐,讓投宿者感受到濃厚的人情味和家的溫馨感覺。

3.青年旅舍／青年旅館 (Youth Hostel)

提供旅客短期住宿,以年輕人居多,現在幾乎都沒有年齡限制,只需申請會員卡即可住宿。青年旅舍的設備及活動不像飯店那麼正式,價格也比較低廉,是預算有限的自助旅遊者及背包族最常考慮的住宿地點之一。一般設有交誼廳和廚房等公共區域,可以與他人有更多的互動,以及「通鋪」或「上下鋪」的團體房間可供選擇。青年旅舍最大壞處是偷竊,但現今大多旅舍都有提供個人鎖櫃,或貴重物品儲放系統,因此大幅降低偷竊的可能性,此外隱私及噪音也是一大問題。

▶圖片說明:青年旅舍可提供旅客短期住宿,現已無年齡限制,只需申請會員即可住宿。
▶圖片來源:ShutterStock

在都會區裡,由於住宿費用高,但為了滿足低預算房客需求,有業者推出膠囊旅館,其最大的特色就是方便且價格便宜;但是空間狹小,由鑄模塑膠或玻璃纖維製成,須與他人共用衛浴,附設電視及電子娛樂設備。

4.汽車旅館 (Motel)

汽車旅館是 Motor Hotel 的縮寫,在美國最為流行,與一般旅館最大的不同點,在於汽車旅館提供房前的停車位,直接與房間相連。在國外,汽車旅

▶圖片說明:膠囊旅館。
▶圖片來源:ShutterStock

✈旅遊小品

膠囊旅館

　　膠囊旅館源於日本，在日本以外的國家也漸漸開始流行。膠囊旅館最大特色就是較一般旅館便宜，當初設立的目的在於滿足晚歸的通勤族需求，因此多半選在車站附近設點，近來因愈來愈多背包客 (Backpackers) 為了節省旅費，或是想體驗不一樣的住宿經驗，遂使得這種類型的旅館愈來愈受歡迎。在膠囊旅館住一晚，大約 4,000～5,000 元日幣，對於物價相當昂貴的日本來說，能以這個價錢換得一晚的棲身處，可以說是相當便宜；旅館除了提供毛巾、沐浴用品等基本備品以外，有些甚至提供免費的澡堂、三溫暖等設施供住客使用。相對地，膠囊旅館也有缺點，例如空間使用受限、隔音效果差等。目前在臺灣、新加坡、中國大陸、泰國等地都可以看到膠囊旅館的身影。

資料來源：維基百科。

▶圖片說明：客棧發源於歐洲，功能與汽車旅館類似，設備較汽車旅館多。
▶圖片來源：ShutterStock

　　館多位在高速公路交流道附近，或是公路離城鎮較偏遠處，方便以汽車為旅行工具的旅客投宿，一般沒有提供餐飲服務，有些汽車旅館也有提供廚房，可長期住宿。**Motel** 是美國最便宜的旅館類型。在過去臺灣的汽車旅館給人的印象是提供限時短暫住房（休息）的服務，如今臺灣汽車旅館的開設位置也由市郊逐漸往市區內移動，經營走向休閒的方式，裝潢設計達到或甚至超越高級飯店的水準，還有主題式的房間設計，又稱為「精品 (汽車) 旅館」。

5.客棧 (Inn)

　　客棧發源於歐洲，在北美洲，功能與汽車旅館類似，但相關設備較汽車旅館多，如附附餐廳提供

餐食飲料（酒精類）服務。

6. 分時度假公寓 (Timeshare Resort Condominiums)

Condominium（簡稱 Condo）是指屬於私人擁有，類似公寓性質的集合住宿單位，通常位於度假區。此公寓可度假兼投資。分時度假是指一個人在每年的特定時期對某個度假資產（一般是公寓）所擁有的使用權。亦即購買者可分享某個度假資產的不同時段。這種分享可以是每年一週 (1/52 share)，或者是兩年一週 (1/104 share)，甚至是每年四週 (1/13 share)。分時度假資產擁有者可以選擇在預定的期間停留在他們所擁有的資產裡，也可以按星期出租他們的度假資產，或者按週交換他們的度假資產，或透過代理商在世界選擇交換對象。75% 的分時度假時段銷售來自主要的酒店業者（例如：希爾頓、萬豪、迪士尼等）。分時度假的概念最早起源於 1960 年代的歐洲，一個在法國阿爾卑斯山脈的滑雪場開發商改變了雪場經營的理念，他們鼓勵客戶將「租一間旅館」變成「買一間旅館」，結果在市場上廣受歡迎，並且經營獲得成功。分時度假的概念也迅速在世界上傳播開來。Resort Condominiums International (RCI) 則是世界最大的國際休閒度假交換聯盟之一。

7. 旅館／飯店／酒店 (Hotel)

飯店提供安全、舒適的生活空間，令使用者得到短期的休息或睡眠。現在的飯店除主要為遊客提供住宿服務外，亦提供餐飲、遊戲娛樂（游泳池、健身房）、購物、宴會及會議廳等設施。飯店設備較其他住宿型態更多樣化及豪華。目前金氏世界紀錄最大之飯店為馬來西亞的「第一大酒店」(First World Hotel & Plaza)，該飯店擁有 7,351 間房間，若每天住一間，要花足足二十年才能將所有房間住完。而目前仍在興建

衍生資料

金氏世界紀錄大全

1951 年，健力士酒廠的董事休‧比佛爵士與朋友爭論哪種鳥飛的最快時，鑒於當時資料不足無法回答此問題，促使他想出版一本世界之最的書，於是由諾里斯‧麥克沃特與羅斯‧麥克沃特編輯，於 1955 年首次發行，為一本記載世界之最的書。

中的沙烏地阿拉伯飯店「Abraj Kudai」，更是號稱將具有超過 10,000 間房間。

✈ 旅遊小品

酒　吧

　　酒吧 (Pub) 是一間專賣酒精飲料的店鋪，一般在夜裡營業，有些有舞池可跳舞，部分酒吧也提供食物。有些酒吧只是其他餐館或娛樂場所的一部分。香港的蘭桂坊是一條世界著名的酒吧街，幾乎街上每一間店鋪都是酒吧。傳統的英式酒吧也提供各樣食物，一般在中午開始營業，並一直播放背景音樂，或打開電視看球賽，讓喝酒的客人看電視打發時光。英式酒吧散布各地及鄉間，它往往是當地居民重要的聚會、休閒活動場所。

資料來源：作者自行整理。

二、飯店的種類

　　飯店依經營方式及服務對象與功能可分成許多類別，如：

1. 公寓式旅館 (Apartment Hotel)

　　有簡單的廚房設備，可供長期住宿。

2. 商務飯店 (Commercial Hotel)

　　以商務客為主要對象，設置地點以市區或商務地區為主。為了方便商務客從事業務會談，房間內設有客廳的套房式飯店 (Suite Hotel) 應運而生。

3. 機場飯店 (Airport Hotel)

　　位於機場附近，對象為搭機、轉機旅客，因交通方便，有些附有會議廳，成為大型會

▶ 圖片說明：度假飯店提供度假者另一種
　　　　　　不同的選擇。
▶ 圖片來源：作者自行拍攝

議場所 (Conference Center)。

4. 度假飯店 (Resort Hotel)

以健康休閒、放鬆心情為主，位於風景區、溫泉區、山區避暑地帶、高山滑雪區、海邊等地。內有游泳池、蒸氣浴設施、露天咖啡吧、遊戲間、棋藝室、大型 KTV 套房包廂、運動設施等相關娛樂設備。如地中海俱樂部 (Club Med)，是一種全包式的旅遊度假概念，最早是一個法國公司開設的旅遊度假村，設立在地中海附近，住客付一次費用可使用度假村內所有的設施，相當受各年齡層消費者歡迎。村內服務人員稱作 GO (Guest Officer)，負責帶領、陪伴、安排住客各種村內活動。

5. 賭場飯店 (Casino Hotel)

賭場飯店是可以在飯店內進行賭博的飯店，以吃角子老虎 (Slot Machine) 居多。1931 年，內華達州通過「賭博合法化」的法令，發展至今，拉斯維加斯的賭場文化全球知名，各賭場飯店的投資愈來愈大，裝潢也愈顯豪華，包括各類餐廳、戲院、夜總會和兒童遊樂等娛樂中心。為了吸引客人上門，不少賭場旅館爭相推出價廉物美的餐飲。拉斯維加斯市的賭場飯店不只吸引賭客上門也吸引家庭親子同遊。西風東漸，澳門如今已成為亞洲的拉斯維加斯，擁有許多大型賭場旅館，如澳門銀河綜合度假城 (Galaxy Macau)，由麗思卡爾頓酒店 (The Ritz-Carlton)、悅榕庄 (Banyan Tree)、JW 萬豪酒店 (JW Marriott Hotel)、大倉酒店 (Hotel Okura)、銀河酒店

▶ 圖片說明：澳門威尼斯人酒店以具有威尼斯特色的運河、小船及石板路等打造，讓旅客有置身於威尼斯城的錯覺。
▶ 圖片來源：ShutterStock

(Galaxy Hotel)、百老匯酒店 (Broadway Hotel) 6 家飯店結合而成，擁有 3,600 間客房、套房及別墅。2016 年開幕的澳門永利皇宮 (Wynn Palace)，斥資 41 億美元興建，樓高 28 層共 1,706 間客房，擁有水舞表演池與空中纜車；澳門賭場「威尼斯人」(Venetian)，則仿造威尼斯城搭建起運河，遊客可乘小舟 (Gondola)，在打扮成船夫的男女舵手悅揚的樂聲中輕盈地漂遊在運河上。「威尼斯人」另有一個 5,000 個座位的綜藝館、一座 39 層高（3,000 間房間）的旅館，它擁有 3,400 臺吃角子老虎和驚人的 870 張賭桌；2018 年開幕的美獅美高梅 (MGM COTAI) 斥資 34 億美元打造，獨特的珠寶盒外觀設計，樓高 35 層近 1,400 間客房及套房，擁有足球場大小之視博廣場及亞洲首座多元化動感劇院，能容納 2,000 名觀眾。

▶圖片說明：西班牙隆達 (Ronda) 的國營旅館，座落於山崖之上相當具有觀光特色。
▶圖片來源：ShutterStock

📍 6. 國營旅館 (Parador)

Parador 是將中古城堡、修道院、豪邸等具有歷史性建築物改建而成的旅館，主要見於西班牙，多屬國家經營。

✕ 旅遊小品

飯店分級

在國際間，星級為主要的飯店評等方式。品質以一到五星級表示，星級數越高則表示飯店在櫃檯接待、人員服務、房間設備、食物供應、休閒設施等方面之品質越優良。通常星級越高的飯店規模越大，然而相應的價格也越高。由於各國國情之不同，目前世界上尚未產生統一的評等標準，因此常出現同一星等卻在不同國家產生嚴重的品質落差之狀況，旅客需要特別注意。

　　臺灣的飯店過去以梅花來分級，後來為了與國際接軌，觀光局於 2009 年開始對臺灣的飯店進行旅館星級評鑑計畫。 評鑑分為「建築設備」與「服務品質」兩階段辦理。「建築設備」為飯店之建築物外觀及空間設計、整體環境及景觀、公共區域、停車設備、餐廳及宴會設施、運動休憩設施、客房設備、衛浴設備、安全及機電設施、綠建築環保設施等十大項。而「服務品質」為總機服務、訂房服務、櫃檯服務、網路服務、服務中心、客房整理品質、房務服務、客房餐飲服務、餐廳服務、用餐品質、運動休憩設施服務等十一大項。由建築師、旅館經營管理專家（非現職旅館從業人員）、學者、 旅遊媒體等相關領域專家學者擔任評鑑委員進行星級之給定。

資料來源：維基百科；交通部星級旅館評鑑計畫。

三、飯店的相關業務

　　觀光飯店規模大，營業項目繁多，一般可分兩大部門：客房部與餐飲部，飯店內之客房部與觀光客互動頻繁，又可分客務 (Front Office)、房務 (Housekeeping)。以下介紹組織單位中客房、餐飲各相關單位及人員中、英文專有名詞。

(一)飯店相關單位專有名詞

1.訂房組 (Reservation)

　　接受飯店訂房，須確保旅客所訂房間資料正確，索取旅客連絡電話，並告知旅客其權利及義務。

2.前檯 (Front Desk)

　　辦理進住手續、行李服務、旅館設施說明、退房手續、出納與會計、失物招領等相關業務。

衍生資料

前　場
飯店的營業單位，如客房部與餐飲部等，直接提供客人相關的服務，即為前場，也可稱為外場或前檯。

後　場
與前場相對，指的是負責支援的行政單位，如人事、總務部門等，也稱內場、後勤。

3. 總機 (Operator)

電話服務，需會聽、說英語，具備接聽電話的禮節。一般以聲音甜美的女性為總機，提供 Morning Call（有些飯店很貼心，會隔幾秒再 Morning Call 一次以確保客人有起床）。

4. 服務中心／詢問中心 (Information Center)

含門房 (Doorman)、行李員 (Bell Man/Porter) 等迎接客人、搬運行李的服務人員。Bell Captain 則是 Bell Man 的領班。

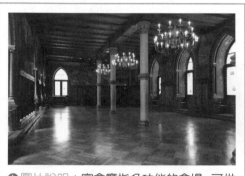

▶ 圖片說明：宴會廳指多功能的會場，可供
　　　　　　會議、酒會或舞會等使用。
▶ 圖片來源：ShutterStock

5. 酒吧 (Bar)

喝酒、交誼的地方，有酒保 (Bartender) 負責調酒服務。

6. 宴會廳 (Ballroom)

多功能的會場，可供會議、酒會或舞會等使用。

7. 衣帽間 (Cloakroom)

設在門廳或玄關附近，保管客人外套或大衣。

8. 櫃檯接待 (Reception)

辦理房客 Check in 和 Check out，提供相關資訊。

9. 免稅商店 (Duty Free Shop)

免稅商店販售免稅商品，販售項目以高價商品為主，但飯店內免稅商店較少販售菸、酒等。

10. 健身房 (Gym) 與三溫暖 (Sauna)

提供房客放鬆身心、增進身體健康的場所，通常設有重量訓練室、冷熱水澡沖洗室及蒸汽室等。

11. 代客泊車 (Valet Parking)

設有代客泊車服務。

⊕ ㈡飯店相關人員專有名詞

1. 客房部經理 (Front Office Manager)

負責客務部業務，如訂房、旅客接待、抱怨處理。

2. 大廳副理 (Lobby Assistant Manager)

負責大廳內一切顧客問題，可分三班制。

3. 夜間經理 (Night Manager)

處理夜間業務。

4. 夜間稽核 (Night Auditor)

於夜間整理會計帳目者。

5. 服務檯 (Concierge)

法語，用於歐洲，專門替客人解決各項問題，如行李處理、資訊提供，類似 **Information Center**、**Bell Man/Bell Captain** 的工作。

6. 旅遊聯絡員 (Tour Coordinator)

飯店內負責接待及安排遊覽活動的工作人員。

7. 客房服務員 (Room Maid; Chamber Maid)

清潔客房的人員。

8. 管家 (Butler Service)

一般在高級飯店內專門服務入住貴賓房的客人。

9. 保姆 (Baby Sitter)

幫忙照顧小孩的人。

10. 助理服務員／練習生 (Busboy)

餐廳服務生助理，協助服務生清理、擺設桌面及服務客人。

▣ (三)客房相關專有名詞

🔖 1.單人房 (Single Room)

只限一人入住的房間。床的大小依地區及飯店等級略有不同，有 90 × 188 公分及 105 × 188 公分等不同尺寸，在美國有可能是用皇后尺寸（Queen Size，150 × 188 公分）或國王尺寸（King Size，200 × 200 公分）的床。

▶ 圖片說明：兩床分開的雙人房。
▶ 圖片來源：ShutterStock

🔖 2.雙人房 (Double Room; Twin Room)

指限兩人一房的房間，房內只有一床的房型稱為 Double Room；有兩張床的房型稱為 Twin Room。

🔖 3.套房 (Suite Room)

指另有客廳的房間。

🔖 4.小套房 (Studio Room)

指房內有沙發，晚上可當床用之客房。

🔖 5.連通房 (Connecting Room)

指兩個房間相連接，中間有門可以互通。

🔖 6.相鄰房 (Adjoining Room)

指兩個房間相連接，但中間無門可以互通。

🔖 7.內景房 (Inside Room)

靠內面的房間，視野較差。

🔖 8.外景房 (Outside Room)

窗戶面向海洋、山脈、公園、街道等的房間，視野較好。

🔖 9.招待房間 (Complimentary Room)

免費提供住宿的客房。

◉ ㈣飯店房間報價專有名詞

📍 1. 客房定價 (Rack Rate)

飯店未打折前的表定房價，又稱 Published Rate，價格最高。

📍 2. 統一價格 (Flat Rate; Run of the House Rate)

不同價格的客房以同一價格出售。

📍 3. 商務價 (Commercial Rate)

與飯店簽約的公司特別價，一般不管何種房間均以 Flat Rate 計價。

📍 4. 淨價 (Net Rate)

一般提供給簽約的旅行社業者，價格低，此價一般已內含服務費及稅金，但旅行社業者須配合一定的業績。

📍 5. 白天價格 (Day Rate)

有折扣的房間只用白天不過夜，如白天用來展示商品的房間使用到下午五點以前。

📍 6. 雙人房每人單價 (Double Occupancy Rate)

每人每房（房間為兩人一房）應付的價格（以人計價）。

📍 7. 雙人房價格 (Double Room Rate)

一間兩人房的房價（以房計價）。

◉ ㈤其他專有名詞

⑴客房服務 (Room Service)。

⑵退房 (Check out)。

⑶找人 (Paging)。

⑷訂房憑證／旅遊券 (Voucher)。

⑸佣金 (Commission)。

⑹帳單個別計算 (Separate Account)：又稱 Separate Bill。

⑺個人支票 (Personal Check)。

⑻信用卡 (Credit Card)。

⑼萬用鑰匙 (Master Key)。

⑽未預期散客 (Walk-in Customers)：未事先訂房，直接前來投宿的旅客。

◉ 圖片說明：在一些旅館的浴室內會備有淨身器。

◉ 圖片來源：ShutterStock

⑾淨身器 (Bidet)：法語，指長得像馬桶的淨身器，一種可供熱、冷水洗滌人體排泄器官的衛生設備。有些歐洲旅館浴室內會設置此設備供女性專用。

⑿供小孩睡的床鋪 (Crib)：床鋪周圍有欄杆。

⒀免治馬桶 (Electronic Bidet)：日本地區的飯店幾乎全面使用免治馬桶，臺灣飯店也逐漸開始採用。

✈旅遊小品

住宿飯店房客絕不該做的事

有鑑於旅遊風氣之日益興盛，入住飯店已成為不可避免之事。然而各國民情有異，一個不注意便容易在飯店鬧出笑話，嚴重甚至會衍生法律問題，同時也丟盡國家顏面。以下簡單列出幾項不應該在飯店內做的行為，確實遵守可以保護自己，也是良好的國民外交。

1.私自帶走飯店貴重物品

當然，某些飯店附的消耗品的確可以帶走，如洗髮精、沐浴乳、乳液、梳子甚至是原子筆等小東西，但拿走如浴袍、床單、電子用品甚至是藝術品等，便有可能被飯店加收額外費用，甚至是被列為

拒絕往來戶。

2.打碎玻璃或損壞房間內物品卻不告知

請盡量不要破壞或汙損房間用品,注意自身的彩妝如染髮、指甲油等。但當然意外在所難免,如打破玻璃或摔壞遙控器,請立刻通知飯店人員 , 否則此行為可能會傷害到飯店清潔人員或是下一位房客。

3.蓋住煙霧警報器

請勿為了個人抽菸的方便而蓋住煙霧警報器好在房間吞雲吐霧,如有需要請洽詢飯店是否有吸菸房。蓋住警報器可能威脅到全飯店旅客的生命安全,是絕對不被允許的。

4.偷吃飯店冰箱內付費商品卻裝作不知道

愛吃無罪,乖乖付費。千萬不要心存僥倖,實際案例中多數人還是會被抓到的。

5.將衣物掛在消防灑水系統之上

此行為可能誤觸灑水系統,也導致房間溼答答。

6.偷帶寵物進飯店

如果飯店不准攜帶寵物,那就死了這條心吧!不要嘗試偷帶毛小孩進房,否則可能會面臨相當高額的清潔費用。

7.大聲喧嘩或製造噪音

出遊很開心,但生存在這人口爆炸的社會,很容易便會不自覺的影響到他人。下榻飯店時請注意自身音量,如電視、音樂、交談甚至是走路聲,尊重需要休息的人,做個人人歡迎的好房客。

除此之外,也要尊重且體恤辛苦的飯店人員,不要讓自己成了別人眼中的「奧客」!

資料來源："15 Things You Should Never, Ever Do in a Hotel Room" *Reader's Digest.*

第二節

餐飲業

一、餐飲形式

旅行業和餐飲業關係密切，旅遊行程中相關餐飲服務涉及下列三項：飛機上之餐飲、西式餐飲及中式餐飲，茲說明如下。

㈠飛機上之餐飲

1.飲　料

飛機上供應酒類和冷飲，常見的有威士忌 (Whisky)、白蘭地 (Brandy)、紅、白葡萄酒 (Wine)、啤酒 (Beer) 和各類無酒精飲料 (Soft Drink)，如可樂、果汁、七喜等。

2.正　餐

航空公司按飛行時間和實際需要，分別在旅客到達目的地之前提供早餐、午餐和晚餐。頭等艙和商務艙的餐點有較多的選擇並較精緻，經濟艙除了主菜可按航空公司提供之類別由客人挑選外（通常二選一），其餘配菜皆為固定的。正餐之飲料，除了無酒精飲料之外，以葡萄酒為最普遍之佐餐酒。餐後提供咖啡或茶，也有提供白蘭地作為餐後酒的。

㈡西式餐飲

1.早　餐

早餐會因團體等級及地區不同而有些許差異。如在旅館內用餐一般為 Buffet 式，通常旅館內之用餐內容和方式，都

比外面的**餐廳講究**，海外旅行常見之用餐方式簡介如下：

⑴美式早餐 (American Breakfast)

● 果汁 (Fruit Juice)、美式咖啡 (Coffee) 或茶 (Tea)

不加奶糖和奶精的咖啡稱為 Black Coffee，反之稱為 White Coffee，用機器煮的濃縮咖啡與熱牛奶混合者稱為 Cappuccino，而較濃不加牛奶且較小杯者稱為 Espresso。

● 穀類 (Cereals)

歐美人早餐習慣吃冷穀類粥，如燕麥粥 (Oatmeal) 加牛奶。

◉ 圖片說明：一般西式早餐。
◉ 圖片來源：ShutterStock

● 蛋　類

通常在菜單 (Menu) 上面寫著 "Egg to Order" 表示可按客人要求供應各式的蛋，蛋作法可分為下列數種：

　　⒜水煮蛋 (Boiled Eggs)——連殼放入熱開水中煮沸。

　　⒝煎蛋 (Fried Eggs)——如荷包蛋，另外如 Sunny Side-up 指只煎一面，蛋黃朝上，還是液狀的。半生熟（煎兩邊，不過蛋黃未熟）的則為 Over Easy，全熟（煎兩邊，蛋黃熟）為 Over Hard。

　　⒞水波蛋 (Poached Eggs)——將蛋去殼，水煮三至五分鐘。

　　⒟炒蛋 (Scrambled Eggs)——將蛋攪碎炒之。

　　⒠煎蛋捲 (Omelette)——含火腿的稱為 Ham Omelette，另有火腿起士煎蛋捲 (Ham and Cheese Omelette)。

● 肉　類

火腿 (Ham) 或培根 (Bacon)。

● 土司 (Toast)

有白土司 (White Toast)、全麥土司 (Wheat Toast)，有微

衍生資料

溏心蛋
是種簡便但非常美味的早餐料理，只需將雞蛋放入微滾的熱水中約六分鐘，取出後將最上方的一圈蛋殼移除，灑上一點鹽巴或抹上一點奶油，即可上桌。

衍生資料

土　司

無論是單純的烤吐司或者夾上不同配料的三明治，土司在早餐中扮演非常重要的角色。但在 16 世紀的英國，土司並不單純為食物，而是加入酒中以增添其風味及養分，因為那時的人們認為水可能有害健康，而搭配早餐的啤酒或葡萄酒也可能受到汙染，所以才想出這個方法。

烤土司 (Light Brown Toast)、烤較多的土司 (Dark Brown Toast) 等，亦有肉桂土司 (Cinnamon Toast)、奶油土司 (Buttered Toast)、法國土司 (French Toast) 等。

● 新鮮水果 (Fresh Fruits)

⑵大陸式早餐 (Continental Breakfast)

　　種類較少，部分地區人不習慣早餐吃太多，僅以咖啡或牛乳為主要飲料加上牛角麵包 (Croissant) 或法國麵包塗抹奶油或果醬。

⑶自助式早餐 (Buffet)

　　目前飯店多採取自助式早餐，中西式（依地區）、熱冷菜色齊全，水果點心皆有，內容豐富選擇性多。

2.正餐（含午餐及晚餐）

　　團體之午、晚餐如果使用西式餐飲，均會使用套餐之方式 (Table d'Hote) 或稱為 Set Menu，因為點菜的方式並不適合團體之運作。然而歐美的正餐，尤其以晚餐可含三至十二道菜，出餐的次序如下：

⑴前菜（法文為 Entrée，英文為 Starter）

　　含湯 (Soup)（有時沒有前菜而以湯為第一道菜，有濃湯 (Potage) 如玉米濃湯和清湯 (Consomme) 如蔬菜清湯之分），或沙拉 (Salad)（單用一種蔬菜的稱為 Plain Salad，多種混合的則稱為 Mixed Salad）。

⑵正餐 (Entrée)（在美國的英文為主菜）

　　以牛肉最受歡迎。此菜為消費者最期待之主菜，其中以烤牛肉 (Roast Beef) 為最高級之牛排，其次如菲力 (Fillet Streak)、肋眼牛排 (Rib Eye) 和沙朗 (Sirloin) 等。其他主菜有雞、

◉ 圖片說明：牛肉是非常受歡迎的主菜，隨著烹調部位、方式的不同也有多種選擇。
◉ 圖片來源：ShutterStock

鴨、魚類等。

⑶點心 (Dessert)

可分為：派 (Pie)、蛋糕 (Cake)、布丁 (Pudding)、水果 (Fruit)、果凍 (Jelly)、冰淇淋 (Ice Cream)、沙碧 (Sorbet) 等。

⑷飲料 (Beverage)

包含咖啡、茶及各類酒品。

⊕(三)中式餐飲

團體旅遊當中，中式之膳食多在旅館外的餐廳。臺灣團偏重中式餐飲，除了行程時間之控制和口味之偏好外，成本也是一項重要的考慮因素。海外之中餐廳，大多為海外華人所經營，烹調口味與臺灣本土料理不盡相同，服務品質與料理口味只能說差強人意而已，一般以圓桌用餐，六至八道菜，以茶為主要飲料。

⊕(四)特色餐飲

隨著旅行產品之多樣化，行程上會安排許多地方之風味餐，如德國之慕尼黑豬腳大餐、瑞士起司火鍋、義大利卡布里島 (Capri) 之風味餐、法式田螺風味餐、北京之「御膳」、杭州西湖醋魚風味餐、四川豆腐、西安餃子宴等，讓客人嚐到當地特色餐，可增添旅遊特色讓人回味無窮。

▶圖片說明：法式田螺風味餐是常見的異國料理之一。
▶圖片來源：ShutterStock

二、飲料之分類

原則上飲料並不包含在正式餐食內，視個人需要額外消費。在餐廳用餐，如果不點酒精飲料或無酒精飲料而只要喝

水可能不受歡迎，點瓶裝的礦泉水 (Mineral Water) 也需付費。餐前點酒，尤其是葡萄酒在西方飲食文化中有重要的地位，在國外旅遊能品嚐當地的酒亦是一種情趣，故對各種飲料有基本的認識是有必要的。

飲料依其成份可大略分為酒精飲料 (Liquor) 與無酒精飲料兩大類。酒精飲料有釀造酒 (Fermented Alcoholic Beverage)、蒸餾酒 (Distilled Alcoholic Beverage) 及再製酒 (Compounded Alcoholic Beverage) 三種。若把兩種或兩種以上飲料加以混合即成混合飲料 (Mixed Drink)，茲簡介如下。

㈠釀造酒

釀造酒是以水果或穀物為原料，經發酵與儲存成熟後而製成的酒類。餐廳中常見的釀造酒有下列數種。

1. 葡萄酒 (Wine)

◉ 圖片說明：法國波爾多的葡萄酒相當有名。
◉ 圖片來源：ShutterStock

許多國家都有生產葡萄酒，如法國的波爾多 (Bordeaux)、勃根地 (Burgundy) 及香檳 (Champagne)、美國的加州納帕谷 (Napa Valley)、澳洲的巴羅莎谷 (Barossa Valley)，其中以法國產的最知名。

⑴不起泡葡萄酒

由葡萄釀造而成，是西洋傳統餐廳的主要餐桌飲料，主要分有紅葡萄酒 (Red Wine)、白葡萄酒 (White Wine) 與玫瑰紅酒 (Rose Wine) 三種。

⑵氣泡葡萄酒

即含二氧化碳的葡萄酒，以法國香檳區所產的最著名。

⑶加度葡萄酒 (Fortified Wine)

通常添加白蘭地來增強其酒精度，加度葡萄酒的酒精度

大約在 18～23% 之間，例如西班牙的雪利酒 (Sherry) 與葡萄牙的波特酒 (Port Wine)。澳大利亞最為人稱道的加度葡萄酒是著名的利口麝香 (Liqueur Muscat)。

2.麥芽酒 (Malt Beverage)

⑴啤　酒

　　由麥芽加啤酒花釀造而成。如生啤酒、黑啤酒、淡啤酒。

⑵紹興酒

　　由米釀造而成。

㈡蒸餾酒

　　蒸餾酒係以水果或穀物釀造成酒精後，經蒸餾與儲存而製的酒類。蒸餾酒又稱為烈酒 (Spirits)。常見的蒸餾酒如：威士忌 (Whisky)、白蘭地 (Brandy)、伏特加 (Vodka)、蘭姆酒 (Rum)、龍舌蘭 (Tequila)、琴酒 (Gin)。

㈢再製酒

　　以蒸餾酒摻配植物性藥材、動物性藥材等物質，經過調味配製而成的酒稱再製酒。再製酒是將蒸餾酒加工製成的酒類，又稱「加味烈酒」(Flavored Spirits)，餐廳中常見的有以下二大類。

1.香甜酒 (Liqueur)

　　由烈酒泡調味料再加糖漿而成，其種類因調味料而各不相同，如薄荷酒、柑橘酒、咖啡酒等。

2.苦酒 (Bitter)

　　由烈酒泡苦藥草而成，其種類因藥草而各不相同。

衍生資料

水果與香甜酒

新鮮的當季水果搭配上適合的香甜酒就會成為一道美味的甜點，常見的組合有以下幾種：
1. 柳橙搭配香橙甜酒。
2. 蘋果搭配卡巴杜斯蘋果酒。
3. 梨子搭配白蘭地。
4. 草莓搭配香橙甜酒或是櫻桃白蘭地。

◉㈣無酒精飲料

餐廳中常見的無酒精飲料如下：

⑴沖泡飲料：如茶、咖啡、可可亞、阿華田等。

⑵果汁：各類新鮮或罐裝果汁。

⑶牛乳：以新鮮牛乳為主。

⑷碳酸飲料：如可樂、汽水等。

⑸水：礦泉水、氣泡水等。

◉㈤混合飲料

用酒精飲料 (Liquor) 與無酒精飲料為材料而混合出來的飲料即混合飲料，口味繁多，風格千變萬化，含酒精的混合飲料稱雞尾酒 (Cocktail)，種類非常多，它起源於美國，通常在酒吧或酒廊中飲用，美國人也常在餐桌或 Party 上飲用，因此雞尾酒在美國是餐廳中主要飲料。 在飛機機艙上空服員調出的雞尾酒有曼哈頓（Manhattan，威士忌加甜型苦艾酒）、馬丁尼（Martini，琴酒或伏特加加甜型苦艾酒）、螺絲起子（Screwdriver，伏特加加上柳橙汁）及血腥瑪莉（Bloody Mary，伏特加加番茄汁及調味料） 等數種。

▶圖片說明：色彩鮮豔且多變化的雞尾酒。
▶圖片來源：ShutterStock

衍生資料

血腥瑪莉

一般認為血腥瑪莉名稱來自於蘇格蘭的瑪莉皇后，但也有人認為是取自一位在「血桶」酒吧工作的女孩名字。其調法主要為番茄汁與伏特加以二比一的比例混合，然後再加上少許的檸檬汁、烏斯特郡醬、塔巴斯科辣醬、鹽及胡椒等。

三、酒與用餐

酒精飲料亦因用餐而分為餐前酒、佐餐酒及餐後酒三類。

◉㈠餐前酒

餐前酒皆被稱為 Apéritif，主要是為促進食慾而飲用。如苦艾酒、雪利酒、大茴香酒和苦酒。法國人對於吃飯前的「前

奏」一點也不馬虎。美國人喜歡選用雞尾酒為餐前酒，英國人喜歡選用雪利酒。另外像是香檳也是很好的開胃酒。不過要注意的是餐前最好不要飲用太甜或過量的雞尾酒。

(二)佐餐酒

最常見的佐餐酒為一般葡萄酒，中餐則以紹興酒為主。啤酒以及雞尾酒也很適合當佐餐酒。

(三)餐後酒

用完餐後，喝一些餐後酒，不但有消除油膩的感覺，也可以幫助消化。喝餐後酒是西方的習俗，常見的餐後酒有點心葡萄酒 (Dessert Wine)、白蘭地、櫻桃烈酒 (Cherry Liqueur)、冰酒 (Ice Wine)。機艙上所提供的餐後酒多半是干邑白蘭地 (Cognac)、波特酒 (Port)、甜葡萄酒或香甜酒（Liqueur，或稱利口酒）。

四、餐廳服務分類

團體用餐單點的方式較少，以套餐的安排為主，偶爾亦有自助餐，旅遊中餐廳較常安排的服務方式簡介如下。

(一)餐桌服務 (Table service)

1.美國式服務 (American Service)

又稱為「餐桌盤服務」(Plate Service)，菜式在廚房內由廚師裝盤妥當後，由服務員端至餐廳上桌，國內西餐大都採用這種服務方式。歐洲的餐飲業者認為這種是簡單的服務方式，僅適用於速食餐館。

2. 法國式服務 (French Service)

菜式在廚房內由廚師做大致的烹調處理，以半成品狀態由服務人員端放在現場烹調手推車上，再將手推車推到顧客旁邊，在顧客面前完成最後一道的烹調手續或加熱，裝盤在餐盤中後，就可以端給客人享用。又稱為手推車服務 (Trolly Service; Guéridon Service)。

3. 英國式服務 (English Service)

廚師將烹調後的餐食盛於大銀盤，服務人員以左手端銀盤呈向客人左邊，右手夾菜送至客人面前的餐盤，為宴會所採用的方式。

4. 俄國式服務 (Russian Service)

廚師將烹調後的餐食盛於大銀盤，由服務員將熱的空盤與大銀盤搬到桌邊的輔助桌上，依順時鐘方向，由客人右側用右手安置空盤，把大銀盤端給主人及客人過目後，反時鐘方向，由客人左側以右手供應餐食，這種方式在歐洲很流行。

5. 中國式服務 (Chinese Service)

所有菜盤皆同時出菜放於餐桌上，由客人自行分菜，歐洲人稱之為「菜盤上桌式」。

(二) 自助餐式服務

自助餐式服務 (Buffet Service) 是一種 All You Can Eat 的方式，不分早、午、晚餐。1893 年由一位叫做 John Kruger 的美國人在芝加哥首創這種餐廳。自助餐式服務即指客人就座後可隨時前往自助餐檯選取食物。餐盤擺於餐檯的前端，菜餚以菜單順序擺放，通常由客人自由拿取，有時亦可由服務員代

▶ 圖片說明：自助餐式服務可讓顧客自由選擇想要的餐點與分量。
▶ 圖片來源：ShutterStock

為夾菜,以增進取菜的速度,有時爐烤菜由服務人員當場表演切割服務。至於餐具有的是將每道菜所需要的餐具分別擺在每道菜的前面,由客人取用,有的統一擺在餐檯的末端由客人自行選取,有的則已擺放在餐桌上,客人吃完一盤還可重新取用。自助餐式服務在臺灣頗為流行,便宜又大碗的「吃到飽」最受年輕人喜愛,但也往往造成浪費及超食。

自我評量

一、選擇題

() 1. 飯店設備較其他住宿型態更多樣化及豪華,而被收錄於《金氏世界紀錄大全》,且為世界上面積最大的飯店是下列何者? (A)泰國「龍王」飯店 (B)阿拉伯「杜拜帆船」 (C)臺北「圓山」飯店 (D)馬來西亞「第一大酒店」

() 2. 辦理進住手續、行李服務、旅館設施說明、退房手續、出納與會計、失物招領等,為飯店哪一單位之業務職掌? (A) Front Desk (B) Information Center (C) Reservation (D) Operator

() 3. 指限兩人一房的房間,但房內有兩床可分開睡的為下列何者? (A) Double Room (B) Suite Room (C) Twin Room (D) Adjoining Room

() 4. 何種飯店房間報價方式,已內含服務費及稅金? (A) Published Rate (B) Commercial Rate (C) Double Occupancy Rate (D) Net Rate

() 5. 被歐洲餐飲業者視為簡單的服務方式,且菜是在廚房內由廚師裝盤妥當後,由服務員端至餐廳上桌,

此為何種服務方式？　(A) English Service　(B) Plate Service　(C) Chinese Service　(D) Russian Service

（　）6. 自助旅遊者對飯店設施要求低，住宿以民宿或幾星級以下的飯店為主？　(A)五星級　(B)四星級　(C)三星級　(D)二星級

（　）7. 臺灣汽車旅館的經營走向休閒的方式，裝潢設計達到或甚至超越高級飯店的水準，還有主題式的房間設計，因而又被稱為？　(A)精品旅館　(B)休閒旅館　(C)主題旅館　(D)高級旅館

（　）8. 分時度假的概念最早起源於 1960 年代的哪一地區？　(A)美洲　(B)歐洲　(C)亞洲　(D)大洋洲

（　）9. 地中海俱樂部 (Club Med)，是一種全包式的旅遊度假概念，其分屬於哪一類飯店？　(A) Airport Hotel　(B) Apartment Hotel　(C) Casino Hotel　(D) Resort Hotel

（　）10. 含酒精飲料亦因搭配用餐順序而分為餐前酒、佐餐酒及餐後酒三類，而其中餐前酒被稱為？　(A) Cognac　(B) Dessert Wine　(C) Liqueur　(D) Aperitif

二、問答題

1. 試說明何謂 Bed & Breakfast？與一般飯店有何區別？

2. 試說明何謂「分時度假公寓」？

3. 何謂 Casino Hotel？有何特色？其行銷方式為何？

4. 試比較 American Service、English Service 及 Russian Service 之差異與其服務方式。

5. 根據美國飯店協會 (American Hotel Lodging Association, AHLA) 的分類，住宿業者主要可分為哪幾種？

note

8 領隊與導遊

1. 瞭解領隊與導遊的分類以及所需具備的條件。
2. 學習基本的國際禮儀。
3. 瞭解造成旅遊糾紛的主要因素及如何處理。

旅遊大眾化的結果，讓有領隊帶領的團體旅行也逐漸普及化，旅行業的人才需求也大增，領隊和導遊是團體旅行安排的關鍵人物，他們將知識和服務提供給旅客，滿足旅客在旅遊時的語言、風俗、文化等需求。領隊人員代表公司執行任務、與旅客接觸最頻繁，往往是影響旅客是否再次購買的因素，在旅行業占有舉足輕重的地位。

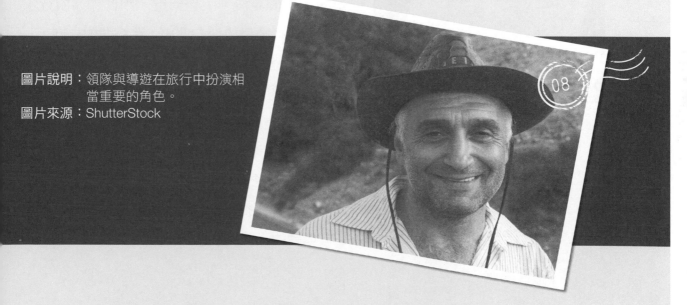

圖片說明：領隊與導遊在旅行中扮演相
　　　　　當重要的角色。
圖片來源：ShutterStock

08

第一節

領　隊

領隊又稱為 Tour Escort、Tour Conductor、Tour Leader、Tour Director 或 Tour Manager。根據臺灣觀光局定義，領隊人員是指執行引導出國觀光旅客團體旅遊業務而收取報酬之服務人員。領隊是旅行社在組團出國時，派遣擔任團體旅遊服務及旅程管理的人員，從出發至結束，代表公司執行旅遊契約內所記載的義務，負責帶領團體旅客到旅遊目的地，保障並照顧團員權益。稱職的領隊會在適當時機做翻譯或解說工作，另外安排自費行程或購物及自由活動等，讓旅遊活動多彩多姿，領隊需隨時注意旅客安全、健康，使旅客無後顧之憂，放心的享受旅遊行程，也為公司及國家樹立良好形象。

▶圖片說明：給予領隊的小費通常會裝在
　　　　　　信封袋裡。
▶圖片來源：ShutterStock

領隊工作由機場集合的那一刻開始，直至行程結束，團員在機場解散或將團員送回到家為止，才算是任務完成。由於領隊需要經常在戶外工作，帶領團員四處遊覽，晚睡早起，勞碌奔波，工作繁重。因此作為旅行團領隊，必須對旅遊有興趣，性格開朗外向，表達能力強、能溝通，做事靈活圓滑，細心而善於應變。此外，談吐有禮、風趣幽默、樂於與人相處、有耐心也是必要的條件。外語能力是領隊必備條件，若要開擴帶團的範圍，增加帶團機會，最好擁有多國語言能力。雖然領隊工作多姿多彩，可四處遊覽，增廣見聞，收入也高，最佳狀況有出差費、自費行程佣金、購物佣金、小費（領隊是有尊嚴的工作，不應有強索小費情況發生，

有信心的領隊會以信封來收小費），但領隊的工作同時亦十分辛苦，尤其是在旅遊的高峰期，更難得與親人及友好共敘，因此工作期有限，通常不會工作至太大的年紀。女性從事此行有優勢，女性比較細心，善解人意，男團員會比較喜歡女性領隊，但往往受限於體力及家庭因素，男性比女性更容易適應。

 一、領隊的分類

1. 依旅行業管理規則分類

過去臺灣領隊依政府規定可分為兩大類：

⑴專任領隊 (Full Time Tour Leader)

經由任職旅行社向交通部觀光局申領領隊執業證，而執行領隊業務之旅行業職員。

⑵特約領隊 (Part Time Tour Leader)

經由中華民國觀光領隊協會向交通部觀光局申領領隊執業證，而臨時受僱旅行業執行領隊業務人員。

但自 2012 年起，政府刪除領隊人員區分為「專任」及「特約」的規定。同時也刪除非領隊人員非法執行領隊業務者於三年內不可充任領隊之規定。

2. 依旅遊實務操作分類

⑴專業領隊

具有合法領隊資格，以帶團為主要職業，並富有經驗者。若領隊帶團全程獨立作業無當地導遊 (Local Guide) 幫忙，業界又稱 Through Guide。目前歐美、日本、紐澳旅遊線，有許多旅行業者是採這種由 Through Guide 一團帶到底的方式。

⑵非專業領隊

由旅行業人員兼任。旅行業相關人員，例如旅行社的會

計、業務、團控等,雖具有合法領隊執照資格,但不以帶團為主,只有在旅遊旺季或特殊情況時,領隊人手不足,臨時客串兼任。

3.依旅遊地區分類

(1)外語領隊

領取外語領隊人員執業證者,得執行引導國人出國及赴香港、澳門、中國大陸旅行團體旅遊業務。

(2)華語領隊

領取華語領隊人員執業證者,得執行引導國人赴香港、澳門、中國大陸旅行團體旅遊業務,但不得執行引導國人出國旅行團體業務。

4.依旅遊距離分類

(1)長程團領隊

如歐洲團、美加團、中、南美洲團、紐、澳團等。長程團領隊須負較多責任,帶團的困難度也相對提高,因此長程團領隊通常有較足夠的經驗及外語能力,旅遊知識也較豐富。

(2)短程團領隊

指東北亞、東南亞或中國大陸地區的旅遊團。由於遊程近、時間短,且在當地均有當地旅行社安排導遊協助,因此短程團領隊帶團的工作困難度較低,通常由經驗不足、需磨練之見習人員或新鮮人擔任短程團領隊,然而短程團卻也是邁向長程團領隊的開始。

※國民旅遊領團人員是經由旅行社自行招募或旅行社職員執行國民旅遊領隊業務之人員,無須考試。

二、領隊應具備的條件

觀光局認為從事領隊工作須具備下列要件:

(1)豐富的旅遊專業知識、良好的外語表達能力。

(2)服務時扮演各種不同的角色。

(3)強健的體魄、端莊的儀容與穿著。

(4)良好的操守、誠懇的態度。

(5)吸收新知、掌握局勢、隨機應變。

此外旅行社認為領隊的職責有：

(1)提供旅遊相關訊息供旅客參考。

(2)執行公司託付的工作，如確保海外代理商執行其應盡之責任，完成既定行程。

(3)與團員建立良好互動關係，協助團員解決問題。

(4)確保旅途中整個旅行團的生命財產安全。

(5)立即解決旅客問題，勿將旅客抱怨帶回國。

(6)確保旅客滿意度，建立旅客忠誠度，以達到再次銷售之目的。

三、領隊人員之任用與管理

臺灣的領隊人員須通過考試及訓練，始得合法執業，自 2003 年 7 月 1 日起，領隊人員甄試納入「專門職業及技術人員考試」，由考選部規劃辦理，有關甄試應考資格如下：

(一)領隊人員考試應考資格

(1)公立或立案之私立高級中學或高級職業學校以上學校畢業，領有畢業證書者。

(2)初等考試或相當等級之特種考試及格，並曾任有關職務滿四年，有證明文件者。

(3)高等或普通檢定考試及格者。

⊕ (二)及格標準

本考試及格方式，以應試科目總成績滿 60 分及格。前項應試科目總成績之計算，以各科目成績平均計算之。本考試應試科目有一科成績為 0 分，或外國語科目成績未滿 50 分，均不予及格。缺考之科目，以 0 分計算。

⊕ (三)應試科目

依領隊人員考試規則，本考試華語領隊人員考試科目為三科，外語領隊人員類科考試應試科目，分為下列四科，差別只在於華語領隊不考外語，但要考香港澳門關係條例。應試科目之試題題型，均採測驗式試題。

🔔 1.領隊實務（一）

包括領隊技巧、航空票務、急救常識、旅遊安全與緊急事件處理、國際禮儀。

🔔 2.領隊實務（二）

包括觀光法規、入出境相關法規、外匯常識、民法債編旅遊專節與國外定型化旅遊契約、臺灣地區與大陸地區人民關係條例、兩岸現況認識。

🔔 3.觀光資源概要

包括世界歷史、世界地理、觀光資源維護。

🔔 4.外國語

分英語、日語、法語、德語、西班牙語等五種，由應考人任選一種應試。

▶圖片說明：領隊應具備隨機應變的能力。
▶圖片來源：ShutterStock

經領隊人員考試及格，須參加職前訓練，應檢附考試及格證書影本、繳納訓練費用，向交通部觀光局或其委託之有關團體、學校申請，並依排定之訓練時間報到接受訓練。受

訓人員未報到參加訓練者，其所繳納之費用，不予退還。但因產假、重病或其他正當事由無法接受訓練者，得申請全額退費。

領隊人員執業證有效期間為三年，期滿前應向交通部觀光局或其委託之有關團體申請換發。

領隊人員執行業務時，應佩掛領隊執業證於胸前明顯處，尤其在機場執行業務時，以便旅客聯繫服務並備交通部觀光局查核。觀光局要求查核時，領隊人員不得拒絕。領隊人員取得結業證書或執業證後，連續三年未執行領隊業務者，應依規定重行參加訓練結業，領取或換領執業證後，始得繼續執行領隊業務。

領隊人員執行業務時，應遵守旅遊地相關法令規定，維護專業榮譽，並應預防有下列行為：

(1)遇有旅客患病時，未予妥善照料，或於旅遊途中未注意旅客之安全。

(2)誘導旅客採購物品並收受回扣、向旅客額外索求費用、向旅客兜售或收購物品、要求旅客攜貨牟利、私自增收旅遊費用、強索旅客小費、中途改變旅遊行程或中途「放鴿子」等現象。

(3)將執業證借給他人使用、擅自委託他人代為執業、停止執行領隊業務期間擅自執業、擅自經營旅行業務。

(4)擅離團體或擅自將旅客解散、使用非法交通工具、遊樂及住宿設施。

(5)非經旅客同意、無正當理由要求保管旅客證照，或遺失旅客委託保管之證照、機票等重要文件。

(6)執行領隊業務時，言行不當有損國家形象。

✗ 旅遊小品

國際領隊帶團收入

　　國際領隊工作相當辛苦，相對的，薪資收入也不差，尤其是長程線，若參團人數眾多，單單小費收入就相當可觀。但別忘了領隊是具有專業知識的，是個有尊嚴的工作，別褻瀆這個專業。收小費時，別用您的空手直接向客人收取小費，用信封吧！

　　根據作者任職於旅行業以及相關政府部門之經歷，國際領隊之收入結構大致如下：

1. 出差費 (Per Diem)

　　除了特殊團或主題團外，大部分旅行社已經不給出差費了，若有也是給 Freelancer（自由或契約領隊）一天約為 1,000～2,000元。

2. 佣金收入 (Commissions)

　　需與導遊及旅行社均分，一般佣金為 10～15%，鐘錶珠寶與鑽石則有退佣 15～30%。

3. 小費 (Tips)

　　以帶團之人頭計算，依地區而不同，目前領隊小費（一般須分一半給導遊及司機除非是領隊兼導遊）短線每天 200 元，日本線250 元；長程線 10 美元或 10 歐元。目前日本線及長程線大都是領隊兼導遊。

4. 賣自費行程 (Optional tours)

　　不可否認，華語領隊收入不會太高，因為天數少，主控權在導遊。外語領隊相對較難，需更多帶團技巧與語言實力，有主控權，以一個月平均約帶二至三團計算，月收入在 100,000～200,000 元之間是可以達到的，目前不少臺灣資深領隊在中國大陸執業，帶中國大陸遊客出國，收入更高。

資料來源：作者自行整理。

🎈四、領隊帶團守則❶

　　旅遊令人既期待又興奮，但許多旅客心情過於放鬆，忽略了安全及注意事項，導致意外事件發生，為旅途增添不愉快。保護旅客的生命財產是旅行業及領隊的重責大任，出發前旅行業及領隊應蒐集旅遊目的地消息資訊，告知旅客安全注意事項，隨時注意旅遊地區的情況，即使可能導致無法成行，為維護旅客旅遊安全，也應據實以告。

　　旅遊途中多少存在一些風險，所以旅客參加旅遊活動時，領隊應隨時注意團員的安全，並提醒遊客注意自身及其他團員安全。

⑴注意交通工具、旅遊地點、遊樂設施的合法性及安全性。

⑵注意觀光區、餐廳、飯店、遊樂設施等各種場所的注意事項或警告標示，並應聽從服務人員的解說指示。

⑶玩水上活動時，提醒遊客確實穿著救生衣；搭乘快艇須扶緊坐穩，勿任意移動；海邊戲水，勿超越安全警戒線；游泳池未開放時間，勿擅自入池，並切記提醒遊客勿單獨入池。

⑷貴重物品最好置於飯店保險箱，如需隨身攜帶，切勿離手，小心扒手就在身旁。地鐵站、地下道、暗巷等，是盜賊出沒的地方，更須小心。

⑸住宿飯店時隨時加扣安全鎖，勿將衣物披在燈上或在床上抽煙，聽到警報器響時，由緊急出口迅速離開。

▶圖片說明：飯店房內通常設有保險箱，供旅客放置貴重物品。
▶圖片來源：ShutterStock

⑹許多飯店不提供牙刷、牙膏、拖鞋等相關盥

❶　資料來源：交通部觀光局；旅行業品質保障協會。

洗用具，提醒遊客需自行準備。

(7)夜間不要單獨一人外出；夜間或自由活動時間自行外出，最好告知領隊或團員，應特別注意安全，並攜帶飯店名片。

(8)行程中或自費活動若為刺激性活動，身體狀況不佳者，請勿參加。搭車時勿任意更換座位；頭、手勿伸出窗外，上下車時，請注意來車方向以免發生危險。

(9)下車時請注意車型、車號及集合地點、時間。並提醒遊客務必於規定時間內集合上車，以免耽誤旅遊行程。

(10)團體活動時單獨離隊，請徵詢領隊同意，以免發生意外。

(11)自由活動時確實說明集合時間及地點。最好告訴團員領隊或當地導遊手機號碼，萬一團員走失或迷路時可聯絡。

(12)切勿在公共場合露財，購物時也勿當眾清數鈔票。

(13)旅遊時避免引起注意，不要穿金戴玉，招搖露白。

(14)不要涉足不正當場所、言行舉止小心、避免大聲喧嘩，以免惹事生非。

(15)勿任意施捨，免得乞丐蜂擁而至難以脫身，甚至引來小偷或盜匪的跟蹤。

(16)除飯店外，盡量不飲用非罐裝之冷飲、冰塊及路邊剝好皮之水果。

(17)準備重要證件之影本，遺失時可以應急。

(18)攜帶急難救助卡、駐當地之臺灣辦事處電話。

(19)注意當地之特殊法規。如至新加坡旅遊應注意保持市容清潔，亂丟垃圾將受重罰，新加坡全面禁售、禁食口香糖。行人任意穿越馬路亦會被處以罰金。

► 圖片說明：旅客可在旅遊前至外交部網站先行下載急難救助卡，以備不時之需。

► 圖片來源：外交部領事事務局

✈ 旅遊小品

領隊專業不足、亂開玩笑，旅遊變調！

甲旅客與其未婚夫規劃前往歐洲度蜜月，於是透過親人的安排，報名參加乙旅行社舉辦的法、瑞、義十二天旅行團。但過程中發生的狀況，讓甲旅客對於此次旅行留下了相當不愉快的印象。

在搭了十幾個小時的飛機後抵達法國，隨即展開參觀行程。因為時差的影響，部分年紀較大的團員感到疲憊而希望能回飯店休息；但因為行程安排明天就離開法國，且晚餐後已安排自費觀賞表演秀的行程，因此甲旅客希望可以利用這段時間逛街。但領隊在未經其他團員同意下，就直接帶團員回飯店休息，此舉讓甲旅客覺得很不受尊重。除此之外，原定晚上九點自費觀賞的紅磨坊秀，因為當天領隊接洽後發現門票已售罄，於是更改為十點的麗都秀。團員得知後只能勉為其難接受，但因為表演內容與旅客的預期有相當程度上的落差，因此甲旅客對於領隊擅自改變行程的作法相當不滿。

在行前接洽旅行社時，甲旅客即已告知乙旅行社此次旅行是蜜月旅行（但這部份乙旅行社表示並不知情），其他同樣是參加蜜月旅行的團員，在飛機上都有獲贈新婚酒，但卻獨漏了他們。更讓甲旅客不愉快的是，旅行社竟安排二張單人床的房間給他們，雖然當下甲旅客即向領隊反應，要求領隊向公司請求協助，但當時領隊自認應該可以順利解決，所以未向公司反應，但後來甲旅客和其丈夫還是繼續住在二張單人床的房間，破壞了蜜月的氣氛。

除此之外，在帶團過程中，甲旅客認為受到領隊言語上的侵犯，個性較為拘謹的甲旅客回國後向中華民國旅行業品質保障協會提出申訴。

資料來源：旅行業品質保障協會。

第二節

導　遊

導遊稱為 Tour Guide，就是執行接待外國人或引導外國人來本國觀光旅遊業務，而收取報酬之服務人員。導遊主要的工作是介紹當地歷史、文化、遺跡給外國人瞭解。國外導遊依執業地區範圍分為地區導遊 (Local Guide)、全區導遊 (Through Guide; Official Guide) 及特殊導遊 (Special Guide) 三類。而中國大陸將導遊分為全程陪同（全陪）、地方陪同（地陪）及定點陪同（講解員）三類。

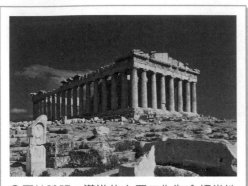

▶圖片說明：導遊的主要工作為介紹當地的歷史文化與遺跡，本圖為希臘的帕德嫩神廟。
▶圖片來源：維基百科

導遊人員肩負的責任重大，是旅遊目的地與旅客的第一線接觸人員，代表國家及接待旅行社的形象。導遊要友善親切、對旅遊地有專業知識，能介紹當地景點特色、安排娛樂節目等。

一、導遊的分類

過去導遊人員分為專任導遊及特約導遊二類：

1.專任導遊 (Full Time Guide)

專任導遊是指長期受僱於旅行業執行導遊業務之人員，其執業證之請領是由任職的旅行社代為向交通部觀光局或其委託之團體辦理。限受僱一家旅行社。其為公司組織成員，除了負責接待旅客，也能處理旅行社一般業務，擁有基本底薪和優先帶團權利。

2.特約導遊 (Part Time Guide)

特約導遊是指臨時受僱於旅行業或受政府機關、團體之臨時招請而執行導遊業務之人員，其執業證之請領是由導遊向交通部觀光局或其委託之團體辦理。特約導遊，其導遊工作為副業，通常掛名於旅行社，無固定底薪，按帶團工作內容論酬。

但政府單位為簡化手續，於 2012 年起刪除導遊人員區分為「專任」及「特約」的規定。同時也刪除非導遊人員非法執行導遊業務者於三年內不可充任導遊之限制。

導遊執業需合格導遊執照，自 2003 年 7 月 1 日起，導遊人員甄試納入「專門職業及技術人員考試」，由考選部規劃辦理。

二、導遊人員考試

(一)應考資格

(1)公立或立案之私立高級中學或高級職業學校以上學校畢業，領有畢業證書者。

(2)初等考試或相當等級之特種考試及格，並曾任有關職務滿四年，有證明文件者。

(3)高等或普通檢定考試及格者。

(二)及格標準

依導遊人員考試規則，本考試及格方式，以考試總成績滿 60 分及格。外語導遊人員類科第一試筆試成績滿 60 分為錄取標準，其筆試成績之計算，以各科目成績平均計算之。第二試口試成績，以口試委員評分總和之平均成績計算之。

筆試成績占總成績 75%，第二試口試成績占 25%，合併計算為考試總成績。華語導遊人員類科以各科目成績平均計算之。本考試外語導遊人員類科第一試筆試及華語導遊人員類科應試科目有一科成績為 0 分，或外國語科目成績未滿 50 分，或外語導遊人員類科第二試口試成績未滿 60 分者，均不予錄取。缺考之科目，以 0 分計算。第一試筆試應試科目之試題題型，均採測驗式試題。

⊕㈢應試科目

外語導遊人員類科考試第一試筆試應試科目，分為下列四科。

🔖 1.導遊實務（一）

包括導覽解說、旅遊安全與緊急事件處理、觀光心理與行為、航空票務、急救常識、國際禮儀。

🔖 2.導遊實務（二）

包括觀光行政與法規、臺灣地區與大陸地區人民關係條例、兩岸現況認識。

🔖 3.觀光資源概要

包括臺灣歷史、臺灣地理、觀光資源維護。

🔖 4.外國語

分英語、日語、法語、德語、西班牙語、韓語、泰語、阿拉伯語、俄語、義大利語、越南語、印度語、馬來語等十三種，由應考人任選一種應試。

第二試口試，採外語個別口試，就應考人選考之外國語舉行個別口試，並依外語口試規則之規定辦理。

✕ 旅遊小品

新南向政策帶動導遊需求

新南向政策帶動東南亞旅客來臺，2017 年東南亞旅客來臺觀光達 228 萬人次，成長近三成，超過 47 萬人，其中以越南成長 94.94% 增幅最大，其次是菲律賓及泰國。不過國內越南語、泰語、印尼語等東南亞語導遊人數卻供不應求，觀光局公布最新資料，領有泰語導遊執照只有 75 人、印尼語 47 人、越南語 47 人、馬來西亞語 13 人。

為此，政府祭出幾項措施因應：

1. 積極推動培訓課程

鎖定熟悉語言又瞭解兩地民情的東南亞新住民，輔導他們參加導遊培訓課程，同時也可幫助新住民就業。

2. 開放華語導遊搭配翻譯

修正《旅行業管理規則》及《導遊人員管理規則》，未來華語導遊搭配稀少語翻譯人員也可帶團。旅行社可自訓翻譯，也可以聘用由觀光導遊協會訓練的稀少語旅遊輔助人員，借重東南亞地區的新住民、僑外生的語言優勢，協助導遊做翻譯導覽。

觀光局指出，許多新住民因家庭因素，時間較沒有彈性，無法與導遊一樣全程跟團，加上報考導遊需有高中以上學歷，許多新住民未達門檻，因此修正法規是比較折衷的作法。

資料來源：〈交通部修法　華語導遊配翻譯可帶東南亞〉《聯合報》；〈東南亞遊客增「新住民」考導遊拚觀光〉《TVBS 新聞網》。

至於華語導遊人員類科考試應試科目，除不考外語以及口試之外，與外語導遊人員相同。

導遊人員應經考試主管機關或其委託之有關機關考試及訓練合格，在取得結訓證書後，須自己向旅行社應徵，當受

法規補充

導遊人員管理規則第五條

本規則民國 90 年 3 月 22 日修正發布前已測驗訓練合格之導遊人員,應參加交通部觀光局或其委託之團體舉辦之接待或引導中國大陸地區旅客訓練結業,始可接待或引導中國大陸地區旅客。

旅行業僱用時(或受政府機關、團體為舉辦國際性活動而接待國際觀光旅客的臨時招請),要先向交通部觀光局或其委託之團體請領導遊人員執業證,才能執行導遊工作。

根據觀光局的統計,2018 年錄取外語領隊人員有 4,702 人,人數比往年增加;華語領隊 6,090 人,錄取率也大幅增加;至於外語導遊共 2,874 人,華語導遊 6,021 人,錄取人數也都有提升。雖然今年各項考試錄取人數增加不少,但是否能實際上場工作帶團,需進一步驗證,尤其是外語導遊口試錄取率達 80% 以上,其口語表達能力是否真有實力,讓人懷疑(如表 8–1)。

表 8–1　2015～2018 年甄訓合格導遊及領隊人員統計表

			報考人數				錄取或及格人數				錄取或及格率 (%)			
年分			2015	2016	2017	2018	2015	2016	2017	2018	2015	2016	2017	2018
導遊人員	外語	英語	2,747	2,661	2,330	2,492	944	1,046	733	1,501	46.27	51.83	41.34	73.65
		日語	1,206	1,175	980	1,040	177	312	122	508	18.63	33.73	15.97	56.26
		法語	28	24	24	31	7	7	13	13	28.00	33.33	59.09	52.00
		德語	24	29	28	43	9	10	8	24	47.37	47.62	34.78	64.86
		西班牙語	34	33	22	37	10	9	7	22	41.67	37.50	38.89	75.86
		韓語	243	290	259	347	58	65	34	184	29.29	26.42	16.35	59.16
		泰語	55	43	145	169	15	11	26	63	34.88	36.67	21.67	45.00
		阿拉伯語	3	4	3	9	2	2	1	3	66.67	50.00	33.33	50.00
		俄語	22	13	12	9	8	6	4	8	42.11	54.55	40.00	88.89
		義大利語	14	8	12	15	9	5	7	7	81.82	71.43	63.64	53.85
		越南語	44	60	167	302	14	10	29	74	37.84	20.41	21.48	27.41
		印尼語	43	32	69	95	16	11	25	47	44.44	40.74	43.86	54.65
		馬來語	15	19	17	28	2	7	6	19	14.29	41.18	37.50	76.00
		小計	4,478	4,391	4,068	4,617	1,271	1,501	1,015	2,473	37.17	44.15	32.12	63.54
	華語		20,134	19,362	12,415	11,698	5,482	4,499	1,938	6,021	33.85	28.71	19.06	60.55
領隊人員	外語	英語	9,061	9,067	8,084	8,109	1,894	2,077	2,211	3,803	26.88	29.22	34.81	55.39
		日語	2,274	2,451	2,039	1,964	353	469	314	736	19.42	23.70	19.30	43.78
		法語	53	59	44	71	20	20	18	46	45.45	45.45	48.65	70.77
		德語	65	64	59	71	27	32	31	53	51.92	62.75	65.96	89.83
		西班牙語	85	77	53	89	28	30	23	64	41.18	50.00	58.97	84.21
		小計	11,538	11,718	10,279	10,304	2,322	2,628	2,597	4,702	25.72	28.43	32.05	53.76
	華語		15,483	15,789	11,016	11,647	2,409	3,003	1,925	6,090	19.29	23.42	21.28	61.36
總計			51,633	51,260	37,778	38,266	11,484	11,631	7,475	19,286	27.92	28.27	24.53	59.33

資料來源:考選部 (2018)。

國際禮儀

　　西方的食衣住行不同於東方的禮儀，旅行時必須入境隨俗。熟悉基本的餐飲、住宿禮儀，可避免不必要的誤會，否則，輕則出醜貽笑大方，重則影響國家聲譽，因此不得不慎重看待相關國際禮儀。領隊負有教育遊客的義務更不可不知。

一、餐飲知識與禮儀

(1)海鮮配白酒（帶酸去魚腥），紅肉配紅酒（苦澀去油膩）。

(2)進入餐廳時，請於入口處等待領檯員引導，不可自行找位子；自助餐取食時請適量取食勿浪費，不可打包外帶。

(3)用餐時勿大聲談話。

(4)喝湯不可發出聲音。

(5)麵包用手撕成小片再送入口食用，麵包屑不可灑落滿地。

(6)水果或雞肉切後用叉子送入口，不可直接將子或骨頭吐於桌上，萬一須吐骨頭或水果子應用衛生紙接下置於盤子上。

(7)吃牛排時叉齒向下，叉子不用右手送入口，應切一塊吃一塊，避免全部切成小塊再吃。

(8)堅果類、餅乾類可直接用手取用。

(9)較遠的調味料，可以請鄰座幫忙傳遞，勿越過他人取用。

(10)調味醬是液狀，可直接淋在食物上；醬料是稠狀，先倒在盤內再以食物沾用。

▶圖片說明：享用西餐時須注意餐具的使用順序。

▶圖片來源：ShutterStock

⑾喝酒時切忌灌酒，大聲划拳。

⑿袋裝的濕紙巾不宜用力爆開，爆開的聲音對其他人很失禮。

⒀勿將餐巾繫於腰際或胸口，暫時離開餐桌時，桌巾應放置桌上折好。

⒁西式餐具使用時有一定的順序，由外而內使用，右手持刀，左手持叉。用過餐具不離盤。湯匙不置碗內。用畢餐具要橫放於盤子上，與桌緣略為平行，握把向右，叉齒向上，刀口向自己。餐具掉落不需慌亂，服務人員會幫忙撿起及補齊。

⒂勿用手指剔牙，應用牙籤，並以手或手帕遮掩。

二、住宿禮儀

⑴住宿登記時如果前面有正在登記的顧客，應該靜靜地按順序等候，並與前面客人保持一定的距離，不要貼得太近。

⑵搭乘電梯或進出大門時，若有跟進之客人應稍微等候，並主動為後來的客人扶住門。

⑶登記住宿後查看緊急出口和安全出口。

⑷大廳和飯店走廊是公共場合，不可穿著睡衣或浴衣出現，避免大聲說話和吵鬧，也不要亂跑亂跳，以免打擾到住房的客人。

⑸多數的旅館都是下午三點以後入宿，隔日早上十點以前退房，超時退房有些旅館會自動加收費用。

⑹遇到雨雪天氣，要收好雨傘，把腳上的汙泥弄乾淨再進入飯店。

⑺使用房內洗手間，不要把整個洗手臺或地上弄得到處都是水。

▶圖片說明：搭電梯時應注意相關禮節。
▶圖片來源：ShutterStock

⑻淋浴的時候，浴簾的下部要放到浴缸裡面，不要把地弄濕了，小心滑跤。

⑼千萬不要把現金或貴重的物品放在房間裡，要把它放在保險箱裡。

⑽飯店房內雖然部分東西屬消耗品，如洗髮精、牙刷、肥皂、信封、信紙之類的小用品可以帶走，但要注意有些物品是不可帶走或須付費的，如枕頭、毛巾、睡衣。

⑾冰箱內之飲料及 Cable Movies 一般均須付費。冰箱設備若是電腦控制時，請勿隨意取出（取出便算一次費用），應注意其說明。

⑿飯店客房內的電話撥打外線均須收費，費用都比較昂貴。

⒀飯店房間內不可以吸煙，如有需求可在入住前要求吸煙房。

⒁在歐美國家，酒店冷水管的水是可直接飲用的，但是熱水管的水不能直接飲用。如需熱水泡茶，可以用酒店房間內提供的熱水壺。一般公共場合的地方都備有飲用水龍頭。

▶圖片說明：冰箱內之飲料一般均須付費，若是電腦控制時請勿隨意取出，應注意其說明以免引起誤會。
▶圖片來源：ShutterStock

⒂視溫泉飯店之性別規定使用（如男女共用或分開），不可著衣入溫泉池，並須先將身體洗淨方能入池。

⒃退房時將鑰匙放置櫃檯，有個人消費須主動到櫃檯結帳。

⒄如果有行李員幫忙搬運行李，須適當支付小費。

三、其他相關禮儀

⑴參觀皇宮、教堂及美術館時，應遵守不准使用閃光燈或不准拍照的規定。

⑵無論購物與否，進入店中參觀，應先和店主打聲招呼，否

▶圖片說明：許多國家都有禁止攜帶水果
的規定，入境時須注意。
▶圖片來源：ShutterStock

則將被視為無禮的舉動。

⑶各個國家對於所能攜帶入境的物品不盡相
同，旅客前往該國前務必確認，以免觸法。
如入境澳洲時，乳製品、蛋及含蛋的相關
食品；非罐裝的肉類產品；所有活體動物
及活的植物；草藥、傳統藥材；植物種子、
果仁、新鮮水果及蔬菜等物品均嚴禁攜入。

⑷野外參觀時，勿破壞自然環境及餵食動物。

⑸有關小費：餐館的侍者小費一般是消費額的 10% 左右，最
高可至 15%。飯店床頭小費為 1 美元。旅館侍者、行李員、
機場及車站行李員，通常每件行李小費為 1 美元。

⑹司機、領隊以及導遊的小費收費標準：每人每天小費約 8～
10 美元 × 總天數。

第四節　旅遊糾紛

　　出國旅遊意外事件無法避免，只要適當處理均能順利解
決。若旅客與旅行社無法達到共識，政府設有解決條款及申
訴機構可供遵循，遊客於出發前應與旅行社簽旅遊契約，瞭
解自身權益與義務。由於許多旅行社以價格做競爭，消費者
又對旅遊須知不甚瞭解，往往造成一些旅遊糾紛。出門旅遊
最掃興的事，莫過於碰到糾紛，花錢又受氣。若在事前能挑
選優質的旅行社販售的旅遊行程，可讓旅途更有保障，表 8−2
列出幾種選擇優質旅行團的方式。

→ 表 8-2　　如何選擇比較有保障的旅行團

方式	作法
選擇合法旅行社	1. 上交通部觀光局網站 (http://www.taiwan.net.tw) 或撥打觀光局電話 0800-011-765 查詢。 2. 確認旅行社的合法性,有無不良營業紀錄或遭停業處分。 3. 上品保協會網站 (http://www.travel.org.tw) 查詢旅行社有無投保履約保證金。
避免低價促銷團	品保協會每季公佈各旅遊線的參考團費,民眾可上網查詢,若旅行團的團費太過偏低,將超過業者經營成本,可能大有問題。
選擇品牌、口碑好的旅行社	上網查詢、多問親朋好友廣泛蒐集旅遊資訊。
選擇熟悉或信賴的旅行社	選擇自己或親友曾經參加過的旅行社。
多採刷卡付費	即使旅行社倒閉跳票,若旅遊行程未結束,支付的團費不會被要求扣款。
報名時盡量親自到旅行社瞭解營運狀況	確保旅行社營運正常。

資料來源:《中國時報》、中國時報旅行社、交通部觀光局。

以 1990 ～ 2018 年為例（同時參閱表 8-3～8-5），消基會總共調處 18,362 件旅遊申訴案件。其中前四大型態為:

🔍 1. **旅行社及消費者於出發前取消行程的退費糾紛（占 25.51%）**

　　旅行社可能因出團人數不足而取消出團,消費者因自身因素取消行程的狀況亦時有所聞。通常因為旅行業者已墊支行政規費及其他相關費用,所以消費者出發前三十一至四十日取消行程,會被扣除 10% 的費用。若是消費者前一天才通知,團費就有可能扣到 50% 以上。但卻有業者聲稱熱門期間不能退費,也造成不少糾紛。

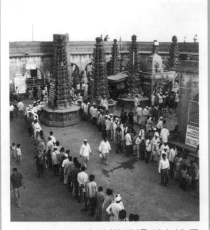

◉圖片說明：出外遊玩遇到大排長
龍的情形會讓人感到
相當掃興。

◉圖片來源：Dreamstime

2.機位機票問題（占 13.41%）

航空公司超賣機位或 OP 人員機位未訂妥或訂錯時間，致使旅客權益受損或讓旅客滯留海外。

3.行程有瑕疵及變更行程（占 12.85%）

如安排購物行程或臨時變更景點或交通工具等，由於旅行社付給當地導遊費用低，導遊索性帶著旅行團天天購物，賺取回扣佣金，因而更改行程或縮短行程中參觀景點的時間。此外也會因領隊、導遊的疏忽而改變行程內容。

4.領隊、導遊服務品質不佳或態度惡劣（占 9.27%）

領隊、導遊專業知識不足，或服務態度欠佳的狀況時有所聞，甚至還曾發生領隊鬧失蹤，十小時不見人影，以換司機為由加收小費的案件。

歷年來，國內外旅遊糾紛案件數日漸增加（2018 年卻減少許多），主要原因即是國人消費意識抬頭。其中以東南亞地區發生旅遊糾紛件數最多；其次為中國大陸、港澳地區，可能是由低價團衍生出的購物糾紛有關。而行前的解約事件占各項糾紛事由中比率最高，顯示國人的旅行計畫不夠周詳，而旅行社的出團銷售通路亦須重新思考。由於旅遊糾紛，旅行社也付出不少代價，從 1990 年到 2018 年，旅行社已付出 2 億元，平均每年付出近 800 萬元。

此外交通部觀光局警告消費者在旅程中應小心詐騙手法，依據消費者投訴資料統計，在旅途中購物時，不肖商家慣用的詐騙手法如下：

⑴把偽劣的玉石、珠寶充當上品高價賣出。

⑵以單盒或按斤標價，結帳時卻以「錢」或「兩」計價收款，

差價數倍。

⑶把中藥材磨成粉後，以摻有「昂貴藥材」為名，魚目混珠，高價收費。

⑷結帳時，原來報價由「港幣」變成「美元」，或偷偷提高金額。

◑圖片說明：在購買藥材時要小心不要上當受騙。
◑圖片來源：ShutterStock

　　如果旅客的購物地點是由旅行社領隊或導遊推薦的，事後卻發現貨價與品質不相符時，旅客可要求旅行社的領隊與導遊協助處理。交通部觀光局認為最根本的解決之道是旅行業將團費及內容標準透明化，消費者應杜絕盲目的「瞎拼」行為，才能使消費者玩得開心，旅行業者放心。

➡表8-3　分區旅遊糾紛統計（1990年3月1日～2018年4月30日）

地區	調處件數	百分比(%)	人數	賠償金額（新臺幣）
東南亞	5,109	27.82	26,056	43,901,037
大陸港澳	3,847	20.95	19,785	24,441,307
東北亞	3,464	18.87	18,340	23,636,806
歐洲	2,015	10.97	8,557	20,104,037
美洲	1,372	7.47	6,425	17,365,463
國民旅遊	1,361	7.41	11,469	5,701,343
紐澳	499	2.72	2,693	5,775,904
中東非洲	266	1.45	971	2,768,847
其他	261	1.42	1,368	3,902,111
代償案件	168	0.91	16,540	68,697,987
合計	18,362	100.00	112,204	216,294,842

資料來源：旅行業品質保障協會(2018)。

➡表 8–4　歷年旅遊糾紛統計（1990 年 1 月～2018 年 4 月）

年分	受理件數	調處成功件數	未和解件數	調處成功百分比 (%)	人數	賠償金額（新臺幣）
1990	73	57	16	78.08	420	1,566,830
1991	176	139	37	78.98	1,523	3,073,192
1992	203	181	22	89.16	1,560	4,537,751
1993	202	185	17	91.58	1,613	4,738,601
1994	233	198	35	84.98	2,490	10,019,728
1995	328	257	71	78.35	1,803	6,689,530
1996	546	422	124	77.29	3,605	9,451,746
1997	540	422	118	78.15	3,347	5,997,985
1998	485	342	143	70.52	2,313	7,525,051
1999	680	471	209	69.26	3,943	12,838,716
2000	624	421	203	67.47	3,729	14,195,357
2001	664	415	249	62.50	4,792	15,405,579
2002	674	442	232	65.68	7,028	14,124,431
2003	527	357	170	67.74	3,046	8,215,058
2004	702	464	238	66.10	3,544	7,498,267
2005	652	448	204	68.71	3,217	6,222,042
2006	639	417	222	65.26	4,798	7,483,937
2007	257	183	74	71.21	1,366	2,666,910
2008	269	202	67	75.09	1,109	2,017,436
2009	684	495	189	72.37	4,588	8,233,307
2010	917	637	280	69.47	5,152	5,540,857
2011	1,021	658	363	64.45	5,514	7,466,397
2012	935	565	370	60.43	4,774	4,092,607
2013	908	565	343	62.22	5,109	6,494,099
2014	952	593	359	62.29	4,967	6,030,521
2015	1,003	611	392	60.92	5,771	13,026,460
2016	1,138	744	394	65.38	3,282	5,129,850
2017	1,145	732	413	63.93	6,450	5,071,329
2018	300	205	95	68.33	749	472,085
合計	18,362	12,567	5,795	68.44	112,204	216,294,842

資料來源：旅行業品質保障協會 (2018)。

→表 8-5　分類旅遊糾紛統計之一（1990 年 3 月 1 日～2018 年 4 月 30 日）

案由	調處件數	百分比 (%)	人數	賠償金額（新臺幣）
行前解約	4,685	25.51	18,080	24,350,638
機位機票問題	2,463	13.41	8,471	17,019,339
行程有瑕疵	2,359	12.85	24,713	27,784,257
其他	1,877	10.22	7,490	7,595,813
導遊領隊及服務品質	1,703	9.27	9,671	15,514,649
飯店變更	1,408	7.67	9,411	10,902,204
護照問題	985	5.36	2,539	12,103,521
購物	485	2.64	1,312	3,052,836
不可抗力事變	449	2.45	3,072	3,411,012
意外事故	326	1.78	1,135	8,090,411
變更行程	274	1.49	1,798	3,049,909
行李遺失	220	1.20	485	1,490,872
訂金	204	1.11	1,483	1,984,597
代償	167	0.91	17,167	69,489,584
飛機延誤	160	0.87	1,422	2,391,274
溢收團費	154	0.84	949	2,092,842
中途生病	144	0.78	825	1,521,646
取消旅遊項目	117	0.64	808	1,882,540
規費及服務費	80	0.44	260	213,568
拒付尾款	49	0.27	820	1,030,500
滯留旅遊地	42	0.23	243	1,205,930
因簽證遺失致行程耽誤	11	0.06	50	116,900
合計	18,362	100.00	112,204	216,294,842

資料來源：旅行業品質保障協會 (2015)。

自我評量

一、選擇題

（　）1.領隊人員取得結業證書或執業證後，連續幾年未執行領隊業務者，應依規定重行參加訓練結業，領取

或換領執業證後，始得繼續執行領隊業務？　(A)兩年　(B)三年　(C)四年　(D)五年

()　2.一般來說，餐館的侍者小費是消費額的？　(A) 10～15%　(B) 15～20%　(C) 20～25%　(D) 25～30%

()　3.熟悉基本的禮儀，可避免不必要的誤會，下列關於餐飲知識與禮儀之敘述，何者為非？　(A)較遠的調味料，可直接伸手拿取　(B)堅果類、餅乾類可直接用手取用　(C)西式餐具使用時有一定的順序，可由外而內使用　(D)調味醬是液狀，可直接淋在食物上

()　4.在美國地區，建議小費（包含導遊、領隊、司機小費）酌收標準：每人每天小費約多少美元？　(A) 4～6 美元　(B) 6～8 美元　(C) 8～10 美元　(D) 10～12 美元

()　5.消費者在出發前三十一日取消行程，會被扣除 10% 以上的費用；在幾天前才通知取消行程，團費有可能扣到 50% 以上？　(A)一天　(B)二天　(C)三天　(D)七天

()　6.自何年的 7 月 1 日起，領隊人員甄試納入「專門職業及技術人員考試」，由考選部規劃辦理？　(A) 2002 年　(B) 2003 年　(C) 2004 年　(D) 2005 年

()　7.關於領隊之相關敘述，何者為非？　(A)又稱 Tour Guide　(B)執行引導出國觀光旅客團體旅遊業務而收取報酬之服務人員　(C)領隊工作由機場集合開始，直至行程結束　(D)男性領隊比女性更容易適應領隊之工作

()　8.領隊人員執業證有效期間為幾年？　(A)兩年　(B)三年　(C)四年　(D)五年

（　）　9.多數的旅館都是下午幾點後入宿，隔日早上幾點前退房（超時退房有些旅館會自動加收費用）？　(A)一點／八點　(B)二點／九點　(C)三點／十點　(D)四點／十一點

（　）　10.關於短程團領隊之敘述，何者為非？　(A)通常為東北亞、東南亞或中國大陸地區的旅遊團　(B)工作困難度較低　(C)一般會有當地的 Local Guide 協助　(D)須有較足夠的經驗及外語能力

二、問答題

1.試比較「導遊」及「領隊」之差異。

2.由於旅行社以價格做競爭，消費者又對旅遊須知不甚瞭解，往往造成旅遊糾紛。以過去案由為例，根據消基會接獲之申訴案件，前四大旅遊糾紛型態為何？

3.欲成為領隊，觀光局認為其應具備的條件為何？

4.請說明導遊人員及領隊人員的考試項目有哪些？

5.旅遊大眾化的結果，對於導遊領隊之影響為何？

9 航空客運

1. 瞭解航空業務的分類及其特性。
2. 瞭解航空組織及其相關作業系統。
3. 瞭解航空市場及空中航權。
4. 瞭解客運飛機的種類及機票。

航空運輸提供人類更多旅遊選擇機會，透過電腦科技加速航空運輸的發展，促使航空飛行更便捷、舒適。臺灣四面環海，對外交通以航空運輸為主，隨著人們出國頻率的增加，航空科技與票務知識也逐漸與我們生活不可分離。

　　近幾年是航空市場的黑暗期，即便航空市場仍有其需求，不少航空公司還是面臨宣告破產或合併的命運。回顧航空市場的發展歷程，不難發現航空公司經營面臨許多的困境，這些困境似乎很難改善，也可能無法改善，因為消費者已經習慣價格競爭下所享受到的低票價，航空公司想要藉由提高服務品質來提升票價的策略似乎難以得到消費者的認同，只好以降低成本的方式來達到營運目標，各國相繼推出低價航空、低票價就是最好的證明。

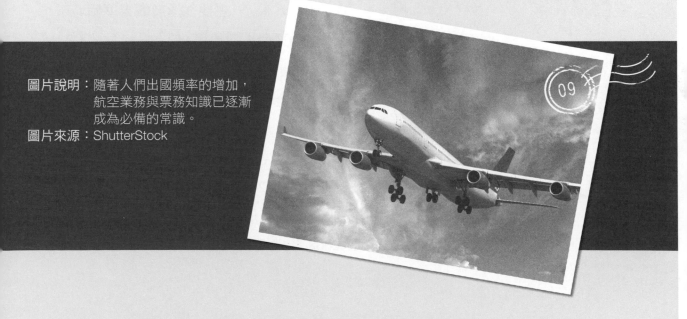

圖片說明：隨著人們出國頻率的增加，
　　　　　航空業務與票務知識已逐漸
　　　　　成為必備的常識。
圖片來源：ShutterStock

第一節

航空業務分類

航空業務以經營項目來區分,可分客運及貨運。經營貨運以美國之聯邦快遞 (Federal Express) 最為有名。在客運方面,可區分離島航線、國內航線、地區航線及國際航線。航空客運經營又可分定期航空 (Scheduled Airlines) 及不定期航空。

1. 定期航空

大多為政府出資經營者,公用事業性質濃厚,但為追求效率已有私有化的趨勢。大部分經營國際定期航線的航空公司,都加入國際航空運輸協會 (International Air Transport Association, IATA) 的組織,即使航空公司未參加該組織,也會建立業務關係及遵守聯運規則,配合該組織所制定的票價及運輸條件。

2. 不定期航空

◉圖片說明:私人飛機多為不定期航空,
　　　　　往返於觀光度假地點。
◉圖片來源:ShutterStock

除了私人飛機外,以包機航空 (Charter Air Carrier) 最多,主要往返於觀光度假城市,私人包機又含小型包機,如直升機包機,多由私人企業承租,依照租用人的需求提供服務。

目前全球約有 1,200 家經營定期航線之航空公司,其中約有 300 家經營國際航線,全球最大航空市場在美國。以機隊數量排名衡量,截至 2017 年 12 月美國航空是世界上最大的航空公司,共有 955 架飛機。美國達美航空公司 (Delta Airlines, AA) 於 2008 年收購美國西北航空公司 (Northwest

Airlines) 後，成為世界第二大的航空公司（以營業額或機隊數來看皆然），共有 867 架飛機。事實上，美國是目前擁有最多大型航空公司的國家，以營業額來看，2018 年排名前五名分別為美國航空 (AA)、達美航空 (DL)、漢莎航空 (LH)、聯合航空 (UA)、法荷航集團 (KLM)；在亞洲地區的航空公司以全日本空輸 (ANA) 的營業額最高。在空中貨運方面，以總部設在美國田納西州曼菲斯的聯邦快遞 (FedEx) 最大，此外也擁有最多的飛機。根據英國航空公司調查機構 Skytrax 之統計，2017 年最佳航空公司為卡達航空 (Qatar Airways)，二三名分別為新加坡航空 (SGX) 和全日本空輸 (ANA)。美國亞特蘭大的哈茲菲爾德－傑克遜亞特蘭大國際機場 (Hartsfield Jackson Atlanta International Airport) 則是世界旅客進出最繁忙的機場。

　　臺灣以中華航空公司 (CI) 為規模最大的航空公司，截至 2018 年共有 88 架飛機，平均機齡為 8.4 年；長榮航空公司 (BR) 則有 78 架，平均機齡為 5.2 年。2017 年，臺灣桃園國際機場旅客進出人次約為 4,487 萬，飛機總起降架次為 246,104 次，平均每日高達 674 次。

✗ 旅遊小品

世界前十大繁忙的機場

　　據總部位於瑞士日內瓦的國際機場協會指出，全球機場旅客載運持續成長。以客運量和繁忙程度為標準，2017 年全球十大民用機場，分別是：

1. 美國亞特蘭大的哈茲菲爾德－傑克遜機場 (Hartsfield-Jackson Atlanta International)，抵達與離境機場的旅客高達 9,618 萬人次，居各機場榜首，是世界最繁忙的機場。

2. 中國大陸北京首都機場 (Beijing Capital International Airport)。

3. 阿聯杜拜國際機場 (Dubai International)。

4. 美國洛杉磯機場 (Los Angeles International)。

5. 日本東京羽田機場 (Haneda)。

6. 美國芝加哥奧海爾機場 (O'Hare)。

7. 英國倫敦希斯羅機場 (Heathrow)。

8. 香港國際機場 (Hong Kong International)。

9. 中國大陸上海浦東國際機場 (Shanghai Pudong International Airport)

10. 法國巴黎夏爾戴高樂機場 (Charles de Gaulle)。

資料來源：ACI 國際機場協會。

第二節　航空客運的特性

　　瞭解航空客運的特性有助航空業經營，航空業屬於服務業，性質特殊，投資金額鉅大，運輸功能較易受內、外因素限制，需求與供給易受經濟景氣及政治影響，經營風險高，其產品特性可歸納成以下各項：

1. 抽象性

　　航空客運所提供的產品種類繁多，內容不一，顧客在購買前無法看到、摸到，也不能試用，只能依賴其信譽決定是否購買，如果產品有瑕疵，也無法退貨或換貨。因此航空公司的信譽非常重要。

2. 消逝性

　　航空產品不像一般產品可以保存或儲存。當航空產品一

旦製造，就必須按照製造時間同時去消費，若班機中的座位沒有賣出，就永遠無法賣出，形同損失，所以載客率是每一條航線的經濟性評估重點，以確保這條航線沒有座位過剩或不足的現象發生。也因為機位無法保存，所以超額販售機位常發生。

◉圖片說明：航空公司必須有良好的訂位管理機制，因為任何班機的空位將無法保存至下一班機販售。
◉圖片來源：ShutterStock

3.不確定性

航空產品的品質在正常條件下，雖然可暫時確保品質，但無法保證產品品質永久的一致性，由於航空公司飛行受政治、經濟景氣、天候變化、人為操作、機械運作、機身結構及儀器操控等不確定因素影響，雖然其意外事件比率不如其他交通工具高，但一旦發生意外，人員存活率低，死傷人數非常高，對搭乘飛機的旅客形成強大的心理壓力。因此預先規劃應變措施、防患未然，維持一定產品服務品質是重要的。

4.勞務密集性

勞務密集是服務業的特性，人員服務好壞會直接影響旅客的滿意度。航空產品從銷售到旅客買機票、辦登機、機上餐飲享用到抵達後行李之領取，均需大量的人力以滿足旅客的需求。其產品特別重視人員的素質及訓練，其中任何一個環節發生疏失，馬上會造成顧客的抱怨，因此人事成本高。

5.嚴控性

安全是空運的最高指導原則。在飛航中，只要有微小的失誤都可能造成重大生命及財產的損失，所以世界各國對其航空公司的管控非常嚴格。航空公司及飛機製造商為自己利益考量，對安全措施也

◉圖片說明：空服員的服務會直接影響旅客的滿意度。
◉圖片來源：ShutterStock

有很高的要求。駕駛員在操控飛機時必須完全依照飛行安全檢查及程序小心操作，同時也必須定期接受身體檢查，以確保身體狀況良好。例如在飛行途中，正駕駛不可與副駕駛吃同樣食物，以確保飛行安全。

6. 季節性

航空業務受到季節影響操作不易，臺灣定期航線以固定假日，春節期間及 7、8、9 月為旅遊旺季。在每週的七天中因國情不同，需求也各有不同，在商務旅行盛行的地區以週一至週五的需求最盛，週末及週日反而少。在度假地區的航線正好相反，度假的旅客以週末為度假旺季，機位反而難求。至於每日的需求，以早晚為多。航空公司基於服務原則、大眾利益以及社會責任，仍須於淡季時段提供定期班機，雖然不符合經濟效益，只好以各種策略來促銷旅遊淡季。臺灣是島嶼國家，對外交通以空運為主，因此在旺季時機位難求，航空公司會趁機漲價以彌補淡季時的虧損。

▶圖片說明：航空業務會因淡、旺季而受到影響。
▶圖片來源：ShutterStock

7. 價格彈性

航空公司的固定成本高。固定成本含人事費、飛機折舊費、管銷成本、燃料成本、機場租金、起降費。變動成本含每增加一位旅客所產生之邊際成本，如旅行社佣金。航空公司必須試圖將所有機位賣出以提高獲利率。因此利用折價來吸引消費者提早購票，針對市場機能，將產品價格作彈性調整，愈早購票折價愈高，對於團體也給予較高折扣。

旅遊小品

全球十大最佳機場

　　根據英國航空業調查機構 Skytrax 蒐集近 1,370 萬名旅客的意見，涵蓋全球 550 個機場，評比登機手續、轉機服務、購物體驗、機場保安和出入境服務等項目，票選出 2018 年全球十大最佳機場 (World's Best Airport)。排名如下所列：

・第一名：新加坡樟宜機場（Singapore Changi Airport，1981 年啟用）

　　由於地理位置優良，新加坡樟宜機場一直以來都是多條歐、澳航線的主要中途站，據統計，2017 年機場平均每九十秒就有一個航班起降，載客量超過 6,220 萬人。除了最佳機場的頭銜外，樟宜機場

▶圖片說明：樟宜機場數次獲得全球最佳機場殊榮，結合大自然的綠能設計為其特色之一。
▶圖片來源：ShutterStock

也同時獲得「亞洲最佳機場」、「最佳休閒設施機場」的殊榮；並由於機場內提供旅客免費的上網、充電、躺椅、按摩椅等服務，設置屏風及保安監視系統，讓旅客可以安心入眠，因而長期蟬聯「最好睡」的機場。

・第二名：南韓仁川國際機場（Incheon International Airport，2001 年啟用）

　　仁川國際機場座落南韓仁川西部的永宗島上，是該國最大的民用機場，仁川國際機場連續十二年獲得「全球服務最佳機場」第一名。其機場管理局自稱平均離境及入境時間分別為十九分鐘及十二分鐘，較全球平均離境與入境時間六十分鐘及四十五分鐘都低很多，可謂效率極高。仁川機場的自然條件優越，再加上建造時訴求

環保原則，其綠化比率高達 30%，因此有「綠色機場」的美譽。

- 第三名：日本東京羽田機場 （Tokyo International Airport, Haneda，1931 年啟用）

正式名稱為東京國際機場，因座落羽田地區而俗稱「羽田機場」，主要經營國內航線，2010 年開始發展國際航線，旅客流量亦位居世界前列，是全日本規模最大的機場。此外，根據《富比士》調查，羽田機場的準點率亦是全球最高，多年來都有超過 90% 的班機能準時啟航、抵達。由於羽田機場距離東京市中心車程只需半小時，所以其航線的機票價格，相較於位處東京另一端的成田機場為高。

- 第四名：香港國際機場（Hong Kong International Airport，1998 年啟用）

香港國際機場過去曾數度奪下冠軍寶座。香港國際機場在購物、轉機、清潔、娛樂設施及餐飲等方面，皆名列前茅，如在娛樂方面，2012 年 7 月 UA IMAX 影院進駐香港國際機場，為旅客提供 2D 和 3D 電影；近日更因此入選美國有線電視新聞網 (CNN)「全球七大最具娛樂性機場」之一。

- 第五名：卡達哈馬德國際機場（Hamad International Airport，2014 年啟用）

為了因應近年來暴增的交通運輸量，卡達政府決定興建哈馬德國際機場取代舊的杜哈國際機場。新機場為三分之一個杜哈大小，裝潢極盡奢華，每年服務超過 36 萬航班和 3,000 萬名旅客。哈馬德機場以「水」作為整體設計風格，如波浪型的航廈屋頂、隨處可見的以回收用水滴灌種植之沙漠植物裝飾。此外機場還有具伊斯蘭風格的新月型的控制塔、水滴型玻璃圓頂的清真寺和瑞士設計師 Urs Fischer 所設計之巨型檯燈泰迪熊 (Lamp Bear)，相當特別。

・第六名：德國慕尼黑機場（Munich Airport，1992 年啟用）

　　慕尼黑機場是德國境內第二繁忙機場（第一名為法蘭克福機場）。機場附近設有相當多間餐廳，餐點類型涵蓋各國美食，品項包羅萬象並相當具有特色，例如機場內的 Airbrau 餐廳，以在餐廳內設有釀酒場為賣點，旅客除了可以親眼看到釀酒師從磨麥芽到提取啤酒的整個過程，更可享用新鮮釀造的啤酒。

・第七名：日本中部國際機場（Chubu Centrair International Airport，2005 年啟用）

　　中部國際機場是日本第三座填海造陸之機場，建造過程運用了許多保護環境的設計，例如人工島建造成 P 字的形狀，以使水流保持暢通，有些部分並運用了天然石塊建造，讓海中生物也能夠棲息於岸邊。航廈則呈現 T 字形狀，共有三條走廊向中央延展，讓旅客從登機櫃檯到登機門的距離少於 300 公尺。

・第八名：英國倫敦希斯羅機場（London Heathrow Airport，1929 年啟用）

　　2013 年，希斯羅機場首次進入全球最佳機場前十名，以及連續三年獲得「最佳機場購物獎」。希斯羅機場是英國境內規模最大的機場，但由於該機場的地理位置，飛機在起降時帶來的噪音大大影響當地居民；此外，因機場位處地勢較低，容易起霧而使得機場經常無法順利運作。

・第九名：瑞士蘇黎世機場（Zurich Airport，1953 年啟用）

　　自 2003 年擴建更新以來，蘇黎世國際機場即與鐵路連接，對於旅客來說相當便利。此外，機場內的購物中心占地超過 300 坪，進駐相當多國際知名的服裝、飾品和珠寶品牌，且提供相當優惠的折扣（最高可達到 50%），成為旅客的購物天堂，因此被評選為全球十大頂級購物機場之一。此外，蘇黎世機場同時亦獲選為「全球最佳行李托運機場」及「歐洲最佳服務機場」。

・第十名：德國法蘭克福機場（Frankfurt Airport，1936 年啟用）

法蘭克福機場是為德國最繁忙的機場，全歐洲第四繁忙機場，同時也擁有全歐洲第二大的貨物進出量。2017 年，法蘭克福機場服務超過 6,400 萬旅客和 220 萬噸貨物。法蘭克福為德國之金融中心，其機場也擔當樞紐重任，此外機場之設計也深具現代感，銀亮的玻璃外牆深具特色。

資料來源：〈2018 全球最佳機場榜　亞洲包攬前四位〉《大紀元》；Skytrax；維基百科。

第三節
航空公司相關單位及業務

一般經營定期飛行路線的航空公司規模龐大，需許多相關部門相互配合，與旅遊有關的重要服務單位及相關業務如下。

1. 業務及行銷部 (Sales and Marketing)

負責國內外客運市場政策，如年度營運計畫之擬定、飛航班次之擬定及協調、監控及評估航線營運績效、擬定機票銷售目標（訂定營業配額）、擬定價格策略並訂定市場價格、套裝產品規劃、與旅行社代理店洽談套裝旅遊銷售、旅行社代理店售票訂約及信用督導等，如機票的躉售、信用額度設定、旅行社代理店優待票申請、銷售獎勵等。

2. 票務部 (Ticketing)

票價之核算及票務手續，如確認、開票、改票、退票等。

3. 訂位組 (Reservation)

團體及個別訂位、起飛前的機位管制、代客預約旅館及班機等。

4. 客運部 (Passenger Department)

　機場辦理登機手續、劃位、臨時訂位及開票、緊急事件處理、行李承收、行李遺失 (Lost & Found) 等。

5. 貴賓室 (V.I.P. Lounge)

　公共關係維護、貴賓接待安排。商務及頭等艙旅客或有合作的信用卡持有者均可使用貴賓室，享受免費飲食及舒適休閒空間。

6. 空中廚房 (Sky Kitchen)

　機上餐點供應、嬰兒及特殊餐點提供等。臺灣目前有 5 家空廚公司：華膳空廚、長榮空廚、復興空廚、高雄空廚 (90 年併購立榮空廚)、臺中空廚。華膳空廚為由華航及太古集團所投資之公司，於 1996 年開始營運，現供應多家國際航空公司餐勤服務，目前是臺灣規模最大的空廚公司。

✈ 旅遊小品

航空公司運送途中遺失行李

▶ 圖片說明：遺失行李切勿驚慌，航空公司皆設有 Lost & Found 櫃台可提供必要協助。
▶ 圖片來源：ShutterStock

　託運行李以堅固的硬殼為佳，最好上鎖以防偷竊。同時記得託運行李的顏色、尺寸大小、材質。搭機時務必記得將個人託運行李的收據妥善保存好。發現運送行李未到時，拿收據至航空公司 "Lost & Found" 櫃檯填寫表格，表格上須註明行李樣式及行李內容、物品、價值、最近幾天行程、聯絡方式及住宿地方等，前往國外時，行李未找到前可要求航空公司給予購買應急物品的費用。

如果確定行李遺失，可向航空公司於行李交付之日起二十一日內提出申訴，申請理賠。若干種類之物品得申報超額價值，除旅客事先報值及繳付保險費之外，若干航空公司對於易損、貴重或易腐物品概不負賠償責任。航空公司按重量賠償，對大多數之國際旅程而言，每公斤賠償 20 美元；最高賠償金額不超過 400 美元。若是以信用卡購買機票，可再申請行李遺失的保險理賠。

資料來源：作者自行整理。

第四節

航空組織與航空運輸

航空運輸組織建立飛航安全，促進國際間旅遊之發展，其中國際航空運輸協會、國際民航組織及 Airline Reporting Corporation (ARC) 對國際航空運輸市場有相當大的影響。

一、國際航空運輸協會

▶ 圖片說明：IATA 為最具公信力的民間航空業組織。
▶ 圖片來源：IATA 網站

國際航空運輸協會 (International Air Transport Association, IATA)，又簡稱國際航協。原創於 1919 年，1945 年重新改組，是個國際性的商業航空組織，由飛國際線的航空公司聯合組成，總部設於加拿大的蒙特婁，辦事處則設在瑞士的日內瓦。IATA 分為航空公司、旅行社、貨運代理及組織結盟等四類。經營定期國際航線的航空公司，為正式會員；經營定期國內航線的航空公司，為預備會員（準會員）。1974 年，IATA 正式批准包機航空公司申請加入，是世界上最重要的

國際航空組織，IATA 的主要功能為訂定航空運輸票價、運價、規則，由於會員眾多，各項決議獲得多數會員國支持，因此不論是 IATA 會員或非會員均能遵守，IATA 已成為全球航空運輸業界具有公信力的民間權威組織，截至 2015 年已有 260 家航空公司會員。

IATA 的其他功能包括：

(1)建立飛航安全標準、飛航設施，協調聯合運輸。

(2)運費之擬定與相關規則之設定。

(3)設計及統一機票標準格式，簡化開票手續。

(4)旅行社的認證，授權販賣及發行機票。

IATA 為了便利清帳，在倫敦設有 IA 清帳所，旅行社每半個月將所銷售之機票結帳一次。

二、國際民航組織

國際民航組織 (International Civil Aviation Organization, ICAO) 1944 年在芝加哥成立。它是聯合國組織下專責管理和發展國際民航事務的機構，屬官方的國際組織，主要目的在建立一套國際標準航空設施以及訓練、計畫、操作程序，同時舉辦會議協助解決會員間的爭議。國際民航組織的總部在加拿大的蒙特婁。目前約有 190 個會員國，職責包括：

▶ 圖片說明：ICAO 為聯合國轄下之國際民航事務機構。
▶ 圖片來源：ShutterStock

(1)發展航空技術和擬訂規則。

(2)預測和規劃國際航空運輸的發展以保證航空安全和有序發展。

(3)製定各種航空標準以及程序，統一各地民航運作。

(4)制定航空事故調查規範。

三、航空報告公司

航空報告公司 (Airline Reporting Corporation, ARC) 成立於 1984 年，是美國國內航空公司擁有的組織，該組織總公司在維吉尼亞州的阿靈頓 (Arlington)，成立目的主要在建立美國國內航空交通標準的空中運輸規則、財務規範與機票銷售制度等，該組織會員包含航空公司與旅行代理人。功能如同 IATA。

第五節
銀行清帳計畫及電腦訂位系統

一、銀行清帳計畫

銀行清帳計畫 (Billing & Settlement Plan, BSP) 主要針對旅行代理業在開票、帳目結算、付款信用管理上，能有更有效的管理，使旅行業者及航空公司的作業更具效率。航空公司的機位透過旅行社代售，為了強化機票銷售效率，航空公司引進銀行清帳計畫，目的為促進航空票務作業管理程序，簡化機票銷售代理商在航空業務的複雜手續，制訂統一作業模式，加強財務管理及現金流量，以供航空公司及旅行社採用。無論是否為 IATA 的會員，機票銷售代理商均可加入 BSP，一旦審核通過後由航空公司授權給機票銷售代理商 CIP 卡（航空公司的開票授權卡），CIP 卡上有航空公司名稱、標誌與代碼，於開立標準化機票時打到機票上，使該機票生效。臺灣於 1992 年 7 月開始實施 BSP，BSP 的優點如下。

1.票 務

使用標準化機票（電子機票）可和大部分電腦訂位及開

票系統相容,使電腦開票系統充分發揮自動開票作業的功能,減少錯誤,以利票務作業。

2. 會　計

統一規格報表供旅行社使用,可簡化結報作業手續、節省人力;旅行社一次繳款,由銀行轉帳給航空公司,一次清帳,省時省事。

3. 管　理

單一機票庫存,有助於機票保管安全。旅行社只需保管標準機票,不必保管不同航空公司的機票,減少保管機票數量與風險。而如今電子機票之普及,更是讓管理變得容易。

4. 業　務

作業標準化,利於作業人員訓練,提升旅行社效率及服務水準。

二、電腦訂位系統

電腦訂位系統 (Computerized Reservation System, CRS) 的發明對旅遊產品的銷售影響甚巨,改變了航空公司的內部作業。它節省航空公司人力及作業流程,同時也讓旅行社訂位達到最高效率。CRS 提供的旅遊資訊可以讓旅行社獲得最新的航空公司飛行時刻表、機位狀況、航空票價、立即訂位、開立機票、開立發票以及印出旅客旅行行程表。另外旅遊的相關服務如郵輪、火車、旅館、租車公司,也都可以透過 CRS 直接訂位,並可直接取得全世界各地旅遊相關資訊、機場的設施、轉機的時間、機場稅、簽證、護照、檢疫等資訊。

　　CRS 的主要功能有:

(1)機位預約、旅館及其他旅遊的預訂。

(2)班機起降、出入境手續等。

⑶票價自動計算、機票自動發行，與 BSP 密切配合開立機票。

⑷為旅行社的支援系統。

⑸方便航空公司或旅行社直接、迅速提供旅客的需求。

⑹有效處理會計、經營管理、旅客資料建檔、旅遊資訊流通。

目前常見的訂位系統（參考表 9–1）包含 Sabre（股東航空公司為美國航空，縮寫代號：1S）、Worldspan（股東航空公司分別為環球、西北及達美，縮寫代號：1P）。歐洲兩大訂位系統 Amadeus（縮寫代號：1A）及 Galileo（縮寫代號：1G）。Abacus（縮寫代號：1B）是亞洲地區電腦訂位系統，成立於 1988 年，總公司設於新加坡。而近十年來廉價航空蓬勃發展，相應的也有如 ameliaRES、Avantik PSS、Takeflite、Travel Technology Interactive 等系統分食未被主要大廠商滿足之市場。

Abacus 由中華航空、國泰航空等航空公司合資，並與美國的 Worldspan 合作。臺灣的旅行社曾經使用 Abacus 最多，國內市場占有率很高，是亞太地區居於領導地位的旅遊促進者，在 21 個國家提供超過 10,000 家旅行社旅遊資訊服務。合作對象包括亞洲及世界頂尖的航空公司——全日空航空 (All Nippon Airways)、國泰航空 (Cathay Pacific Airways)、中華航空 (China Airlines)、長榮航空 (EVA Airways)、印尼航空 (Garuda Indonesia)、港龍航空 (Dragon Air)、馬來西亞航空 (Malaysia Airlines)、菲律賓航空 (Philippine Airlines)、皇家汶萊航空 (Royal Brunei Airlines)、勝安航空 (Silk Air) 及新加坡航空 (Singapore Airlines)。Sabre 集團由美國航空成立，是一家集合旅遊、資訊與技術服務的全球訂位系統公司。1998 年 Abacus 與其策略聯盟，並成立 Abacus International 公司。Sabre 集團取得新公司 35% 的股權，並提供旅遊資訊及相關

技術協助。先啟資訊公司所提供的 Abacus 全球電腦訂位系統曾經為亞太地區功能最強，在臺灣使用先啟提供訂位服務的旅行社數量超過 2,300 家，專屬之訂位終端機超過 18,000 臺，是市場占有率最高的訂位系統，先啟與旅行社同業有著深厚的合作關係。除了旅行業者，Abacus 亦能讓商務旅客、航空公司及旅遊相關產業獲益。2015 年 Sabre 收購 Abacus，為亞太旅遊業帶來新氣象。

→ 表 9-1　電腦訂位系統

1A	Amadeus
1B	Abacus (Asia/Pacific)
1E	Travelsky (China)
1F	Infini (Japan)
1G	Galileo International
1J	Axess (Japan)
1P	Worldspan
1S	Sabre (previously 1W)
1U	ITA Software
1V	Apollo (Galileo)

✈ 旅遊小品

機票訂位系統與全球分銷系統

　　機票預訂過程在電腦引入航空業之前是非常複雜繁瑣的。各航空公司會將相關飛行資訊彙整於官方航空指南 (OAG)，由旅行社購入進行航班信息和價格的搜索。此外航空公司會定期出版各種航班資訊發送到旅行社或代理人手中。旅行社或代理人在接到顧客的旅行要求後先自行搜尋資料，並致電航空公司進行訂位詢價，然後旅行社再向顧客報價，在收到顧客的同意後，旅行社再向航空公司確認預訂機位。此作法曠日費時，旅行社 80% 的時間都

耗費在搜索和往來確認上，真正用於機票銷售的時間只占 20%。

　　為了改變這種低效率且複雜的預訂過程，1953 年，美國航空公司 (AA) 與國際商用機器公司 (IBM) 合作開發出了世界上第一個電腦機票預訂系統 Sabre，開電子技術在旅遊並應用之先河，並改變了航空業與旅行業市場經營與銷售的生態。

　　除 Sabre 外，1970 年代末、1980 年代初美國出現許多類似的電腦訂位系統，其中較著名的有聯合航空公司的阿波羅 (Apollo) 系統、環球航空公司的 PARS 系統、大陸航空公司的「系統一」(System One)，達美航空公司的 DATASII 系統。歐洲直到 1987 年才相繼出現了兩個電腦預訂系統：伽利略 (Galileo) 和阿馬迪斯 (Amadeus)，其中前者是由英國航空公司、瑞士航空公司、荷蘭皇家航空公司 (KLM) 和意大利航空公司 (Alitalia) 聯合建立的；後者是由法國航空公司、西班牙伊比利亞航空公司 (Iberia)、德國漢莎航空公司和北歐薩斯航空公司 (SAS) 聯合建立的。亞洲市場主要有：澳大利亞 Quantas 和日本航空公司 (JAL) 基於 Sabre 系統軟體建立的 Fantasia 系統；以及新加坡航空公司、泰國航空公司和香港國泰航空公司基於 PARS 系統軟件建立的 Abacus 系統。

　　航空公司透過電腦預訂系統提供其他旅遊相關服務，並逐步發展旅遊行業的全球分銷系統 (GDS)，如加入飯店的電腦訂位系統，汽車租賃公司和旅遊承攬業 (Tour Operator)。隨著加盟的旅遊產品愈來愈豐富，GDS 的資料庫日益強大，呈現愈來愈詳細，現在可以詳細地看到飯店提供的各種設施的介紹、可預訂機票（含包機）、飯店、租車、旅遊團、船票、火車票、戲票等。

　　進入 1990 年代，全球分銷系統出現了集中和兼併的趨勢，目前 Sabre 是北美最大的 GDS 系統，而 Amadeus 則是歐洲最大的 GDS 系統。

資料來源：維基百科。

第六節
解除航空市場管制及空中航權

一、解除航空市場管制

　　航空市場的發展與政府的政策及國際航空協定有密切關係，其中影響航空市場最深遠的莫過於開放航空市場、解除航空公司飛行管制的政策。解除航空管制、開放天空 (Airline Deregulation Act) 的精神在於政府減少干預，讓航空市場自由競爭以及讓票價自由化。1978 年美國國會通過解除航空公司管制法案。在美國採行開放政策十年之後，世界各國也紛紛效法，歐洲於 1992 年，澳洲於 1991 年，臺灣也於 1987 年實施開放航空市場。但在保護本國產業的政策下，許多國家不願開放天空，其原因有以下三點：

(1)航空運輸被視為有關國家利益及國家形象，有時須配合國家政策（長榮航空曾配合李登輝總統政府外交政策，開闢巴拿馬航線但不久即斷航）。

(2)航空運輸有公共服務之責任，利潤未必是主要考量。

(3)航空公司必須有雄厚的資金，政府擔心一般民間企業財力不足以維護飛航的安全標準。

　　但也因此國營航空往往虧損連連，由全民買單。隨著市場的需求增加及國與國間利益交換，開放天空也有許多好處，如以下四點。

1.航線班次增加

　　航線、航點及飛行頻率增加使消費者受惠。飛行頻率的增加，可以低價鼓勵民眾使用較差的時段，達到營運及紓解

交通擁擠的問題。

2.自由競爭增加效率

航空業者有自由發展的空間，增加經營上的效率，在競爭壓力下，不得不求新求變，提升服務品質。

3.帶動觀光市場

對觀光客而言也是一大福音，觀光客有較好的機會買到低價的機票進而帶動空中交通，促進觀光發展，尤其是許多國家的經濟收入是依靠外國觀光客，價廉的機票往往可以吸引許多外國觀光客前來消費。

4.帶動商機及就業機會

新的航空公司加入經營，帶動其他商業契機，增加當地就業機會。

二、空中航權

航空市場的拓展必須依賴各國政府之間經過複雜的談判方能形成，當一家航空公司要飛國際航線，經過另一國領空及降落時，均必須先取得飛越其領空以及降落國之許可。1944 年的芝加哥會議 (The Chicago Conference) 開啟空中航權的議題，分為定期及非定期飛航之權利，並協議達成五項空中航權的自由 (The Five Freedom of the Air)。空中航權必須經過兩國或多國協議，第一、二航權被廣泛採用。第三、四、五、六航權須透過雙邊協定。第七、八、九航權屬限制航線，不易達成協議。

(一)《芝加哥公約》制定的空中航權

1.第一航權（飛越權）

不降落而飛越其領域，航空公司有權飛越一國領空到另

一國，中途不停留。例如：臺灣飛往英國，會飛越荷蘭領空。

2.第二航權（技術降落權）

為非營利目的降落，航空公司有權降落另一國做技術性停留，如加油、維修、保養等，但不會有任何旅客、貨物上下飛機。例如：長榮航空飛往歐洲航班航程較遠，會中途停留杜拜加油。

3.第三航權（卸運權）

可以從本國將旅客、貨物運送到他國。例如：臺灣飛日本降落與卸下從臺灣搭載來的旅客、貨物。但回程不能在日本搭載旅客、貨物。

4.第四航權（搭載權）

從他國將旅客、貨物運送到本國。一般與第三航權相互使用。

5.第五航權（延伸權）

A 國航空公司可先在 B 國承載旅客、貨物，再前往 C 國。也可以在 C 國承載旅客、貨物，再飛返 B 國，只要該飛機的起點或終點是在 A 國。例如：中華航空由臺灣飛往新加坡搭載旅客、貨物後再飛往義大利。

▶ 圖片說明：航權示意圖。圓形代表航機所屬之本國，正方形和三角形代表協議國。
▶ 圖片來源：出版社自行繪製

(二)五大航權之後發展出來的航權

1.第六航權

A 國航空公司可接載其他兩國旅客、貨物往返，但中途須經過 A 國。例如：中華航空在日本搭載旅客、貨物後，經過臺灣後再飛往新加坡，此航行的起點終點均不在臺灣。此外，A 國航空也可在 B 國之不同機場搭載旅客、貨物，而中

途須經 A 國，為第六航權之變形。

2.第七航權

A 國航空公司可以在其他兩國之間承載旅客、貨物，而不用飛返本國。例如：中華航空在日本與南韓間載運旅客。

3.第八航權

A 國航空公司有權在 B 國境內，任何兩個不同地方承載旅客、貨物往返，但須以 A 國為起點或終點。例如：中華航空從臺灣出發，在美國洛杉磯及舊金山兩地間運送旅客、貨物。

4.第九航權

A 國航空公司在 B 國境內兩個或兩個以上機場來回乘載旅客。很少國家願意洽簽此航權。

三、航空飛行區域

國際航空運輸協會 (IATA) 為了要統一管理、制定及計算票價方便起見，將全世界劃分為三大飛行交通區域。由於每個飛行區域的價格和限制條件劃分不一，因此瞭解國家、城市的區域位置是非常重要的。

1.第一大區域 (Traffic Conference 1, TC1)

西起白令海峽，東至百慕達群島，包括阿拉斯加 (Alaska)、北、中、南美洲、加勒比海 (Caribbean Islands)、夏威夷群島 (Hawaiian Islands)、大西洋中的格陵蘭 (Greenland)。

2.第二大區域 (Traffic Conference 2, TC2)

西起冰島，東至俄羅斯烏拉山脈 (Ural) 及伊朗的德黑蘭 (Tehran)，包括歐洲、非洲、中東。

3.第三大區域 (Traffic Conference 3, TC3)

西起烏拉山脈、阿富汗、巴基斯坦，包括亞洲全部、澳洲、紐西蘭及太平洋中的關島、威克島 (Wake Island)、南太

平洋的美屬薩摩亞 (American Samoa)，東至南太平洋的法屬
大溪地 (Tahiti)。

●圖片說明：三大飛行通通區域。
●圖片來源：參照 IATA 網站說明繪製

　　國際航空運輸協會 (IATA) 除了將全球劃分為三大區域
之外，也將全球劃分成兩個半球（參考表 9–2）：

(1)東半球 (Eastern Hemisphere, EH)：包括 TC2 和 TC3。

(2)西半球 (Western Hemisphere, WH)：包括 TC1。

➡ 表 9–2　航空飛行區域

半球	區域	區域分布
西半球 (WH)	第一大區域 （Area 1 或 TC1）	北美洲 (North America) 中美洲 (Central America) 南美洲 (South America) 加勒比海 (Caribbean Islands) 格陵蘭 (Greenland)
東半球 (EH)	第二大區域 （Area 2 或 TC2）	歐洲 (Europe) 非洲 (Africa) 中東 (Middle East)
	第三大區域 （Area 3 或 TC3）	亞洲 (Asia) 澳大利亞 (Australia) 紐西蘭 (New Zealand) 南太平洋 (South Pacific)

第七節

客運飛機機型與種類

　　飛機製造公司在飛機生產、裝置過程中，均會依照航空公司之要求而作不同之製造與設計。不同的機型，有不同的設備與功能，商用的航空公司因飛機使用目的、飛行距離、承載量、耗油量、維修成本等因素而決定購買不同類型的飛機。根據發動機的種類可把民航機區分成螺旋槳飛機（含直升機、噴射螺旋槳）及噴射機兩種。噴射式引擎飛機可分單走道（如 B737, A320）及雙走道的廣體客艙。單走道載客量較小，飛行距離一般屬於短、中程飛行，雙走道的廣體客機有 2～4 個引擎，載客量大，飛行遠，常用於長程或越洋航線，波音 747 是典型的代表。全球各類飛機中仍以單走道飛機占多數，由於多數為雙引擎，比較省油，較受航空公司喜愛。

▶ 圖片說明：不同航空公司的飛機，機艙配置不一定相同。
▶ 圖片來源：ShutterStock

　　為達到航空公司市場上之需求，機內載客艙別的配置未必相同，有些分兩級，艙內只有頭等及經濟艙之設置，我國國內線因飛程短，一般均只有經濟艙，飛國際航線的航空公司均設有頭等、商務、經濟三艙，而我國之長榮航空，則另加設菁英艙及長榮客艙，成為四等艙別。每一家航空公司對各艙別的座位數設置也不相同。根據航空公司之營收統計，航空公司之主要營收以占旅客人數 20% 的商務客為最大的利潤來源。商務艙的票價約為經濟艙之兩倍，而頭等艙票價又比商務艙高出甚多，目前航空公司有減少頭等艙，增加商務艙數目及舒適度與服務，以招徠更多旅客搭乘商務艙之趨勢。

通常頭等艙及商務艙的座椅寬敞舒適，前後排間距以方便旅客進出為主，但經濟艙因旅客所付費用相對低廉，航空公司則精打細算，座椅排列較密集，不同機型有不同配置方式。由於團體旅客均搭乘經濟艙，團體辦登機手續習慣上以英文字母排列順序來辦理，旅客無法事先向航空公司要求座位靠窗或走道，也無法指定希望與某人為鄰，這時若能瞭解飛機座椅排列方式（可上網查詢），則能在拿到登機證後私下互相交換位置，以避免許多團體旅客上了飛機後，發覺親人沒有坐在一起而忙著喧嘩換位，造成機內一片混亂，影響他人及飛機起飛。至於坐在哪一個位子較安全，雖然有人認為飛機失事時後段較安全，但目前並沒有科學根據顯示飛機前段死亡率較高。一般而言靠近機翼處較吵雜，也是油箱所在處、視野受阻。

知道機內座位排法有助旅遊舒適度，以雙走道客機為例，依照國際慣例，經濟艙座位若以機首為前方，在雙走道客機，左側靠窗座位固定為 A，右側靠窗座位固定為 K，左側靠走道的位置為 C、D，右側靠走道位置為 G、H（但並非所有飛機座位均按此排列），例如：B747 的 3–4–3 座位為 ABC–DEFG–HJK，由於 I 會引起口誤，所有飛機均不採用。至於單走道客機 3–3 配置，走道左側靠走道為 C，走道右側靠走道為 D，長榮 MD–90 的單走道客機則左 3 右 2，左邊是 ABC，右邊是 HK。至於華信航空則有 ATR 螺旋槳機型、單走道，左 2 右 2，左邊是 AB，右邊是 CD。

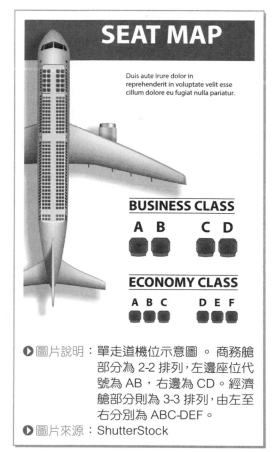

▶圖片說明：單走道機位示意圖。商務艙部分為 2-2 排列，左邊座位代號為 AB，右邊為 CD。經濟艙部分則為 3-3 排列，由左至右分別為 ABC-DEF。
▶圖片來源：ShutterStock

　　目前影響世界航空市場的飛機製造公司只有 2 大家：波音 (Boeing) 及空中巴士 (Air Bus)。波音公司的成長，可說是人類航機發展的寫照，總部設在西雅圖，從最早推出的波音 707、727、737、747（在空中巴士 A380 推出前，747 是全世界機種中唯一分上下兩層甲板的飛機）、757、767、777。波音 787 是波音公司最新推出的寬體中型客機，亦稱夢幻客機 (Dreamliner)，2011 年投入服務。787 是波音公司第一款主要以複合材料建造的客機，比先前生產的機型節省油量。可乘載 210～330 人。

　　空中巴士集團於 1970 年創立，總部設在法國土魯斯 (Toulouse)，目前員工有 40,000 人，空中巴士集團是歐洲 4 家大廠所組成，包括法國、德國、英國及西班牙，其中以法、德所占比率較高。4 個國家按各自專長和持股比重來從事機身各段及系統製造，然後再送到法國的土魯斯去組裝。空中巴士目前推出機型有 A300、A310、A320、A330、A340（4 引擎單層甲板）、A380（4 引擎雙層甲板）。空中巴士為了與波音競爭，打破波音公司 350 人座廣體客機市場，如火如荼的進行 A380 計畫，希望超前波音開發更大的飛機。空中巴士 380 系列（號稱全世界最大的民航客機），已於 2007 年交機給新加坡航空公司，首航新加坡——澳洲，載客量可以達到 555 人，分三艙等，出廠價值約 2.63 億美元。由於地球圓周的一半是 19,000 多公里，飛機製造公司不需發展航程超過繞地球一半的商用飛機，只要飛機能飛 19,000 公里，該飛機就足可飛達全世界任何一個角落，因此，未來飛機的發展，將不會著重在續航力，而預期會在省油及速度上有更多著墨。

旅遊小品

波音 787

波音 787 是波音公司最新推出的機型，2011 年 9 月交付給啟動客戶全日空。在設計上，波音 787 的窗戶比其他民航機更大、位置更高，在飛行途中乘客可以欣賞地平線的美景，同時調整機艙的明暗，

▶圖片說明：波音 787 是波音公司最新推出的機型。
▶圖片來源：ShutterStock

在乘客視線的清晰度與舒適度間取得平衡。此外，波音 787 加大客艙寬度，座椅及通道的空間也隨之加大。波音 787 系列飛機共推出 787-3、787-8、787-9 等三種超高效機型，讓乘客能享受更加精彩的飛行體驗。

2010 年 12 月，波音已正式取消 787-3 的生產計畫。2013 年初，由於波音 787 接連發生煞車系統故障、漏油等狀況，全球航空公司接連停飛波音 787 客機。2013 年 6 月，在確認飛航安全無虞後復飛。波音也開發出更大型的 787-10，為 787 家族中最大的型號，於 2018 年交付給新加坡航空，787-10 最高可搭載 337 名旅客，包括 36 個商務艙座位。可平躺的座椅是商務艙的最大賣點，頭靠也可以任意調整。另外再搭配可觀看上千部電影的個人娛樂設備，力求旅客能在旅程中獲得充分的放鬆。

資料來源：維基百科。

第八節

航空公司聯營

　　在開放航空市場自由競爭下，原來的航空公司必須與新加入的航空公司競爭。在激烈競爭及景氣不佳的影響下，部分大型航空公司虧損連連，宣布倒閉或改組。航空公司為了減少損失，降低營運成本，增加載客率及市場占有率，於是紛紛以合併或合作聯營的方式來擴大航線爭取市場，強化服務及企業本身的競爭力，尤其是飛航國際航線的航空公司更為積極。目前形成三大航空聯盟：

⑴星空聯盟 (Star Alliance)：以美國聯合航空 (UA) 為主，長榮於 2013 年加入。

⑵天合聯盟 (Sky Team Alliance)：以美國的達美航空 (DL) 為主，華航於 2011 年加入。

⑶寰宇一家 (Oneworld)：以美國的美國航空 (AA) 為主。

一、航空公司聯營的好處

1.拓展新市場增加產品

　　藉由聯盟擴充航線、開發新市場及客源，而不需自己去擴充航線，可以提高市場占有率、快速跨入新市場、開創市場營運先機。

2.分享資源，降低成本

　　可藉由其他航空公司原有的航線及設備，提升服務品質。如共用機場貴賓室、完成一次登機報到手續、共同使用全球訂位系統、減少旅客行李轉運之不便，也可推出優惠、方便的環球機票。

二、航空公司聯營的方式

1.共用班機號碼 (Code Sharing)

機位、航線間 (Interline) 共用。這種方式較普遍，較多航空公司採用此方式，且運用在 CRS 上有顯著的好處，能更有機會優先將飛行資訊呈現在螢幕上。

2.兼併及同盟 (Mergers and Alliances)

大航空公司買下小航空公司的股份或航空公司互相擁有對方同樣比率的股份。這種股權的交換與持有等型態的同盟，彼此關係密切，並使用相同的銷售策略，但缺點是易受對方財務危機牽連。

✗旅遊小品

空中巴士 A380

A380 是空中巴士公司所研發的雙層四發動機巨型客機，2007 年交付給新加坡航空公司。 機翼長度 80 公尺，時速可達 1,020 公里，當採用最高密度座位安排時，可承載 893 名乘客。 在三級艙配

▶圖片說明：A380 是目前全球載客量最高的客機。
▶圖片來源：ShutterStock

置下（頭等艙－商務艙－經濟艙）可承載 555 名乘客，是目前全球載客量最高的客機 （目前載重量最大的民用飛機是前蘇聯烏克蘭安托諾夫製的 An-225 夢想式運輸機），有「空中巨無霸」之稱。A380 的推出，也代表打破波音 747 壟斷巨型客機市場 35 年的局面。A380 是首架擁有四條乘客通道的客機，典型座位布置為上層

「2+4+2」形式，下層為「3+4+3」形式。

2005 年 1 月，首架空中巴士 A380 於法國土魯斯廠房出廠，並於 2005 年 4 月試飛成功。2007 年，A380 首次從新加坡樟宜機場成功載客飛抵澳大利亞雪梨國際機場。目前 A380 以阿聯酋航空擁有之總數最多，共 96 架，成為全球最龐大的 A380 機隊。

A380 可分為多種型號：(1) A380-800：客機型，航程為 15,700 公里；(2) A380plus：客機型，於 2017 年巴黎航展公布，採用分叉式小翼設計；(3) A380-800F：貨機型，載貨量為 150 公噸，航程為 10,400 公里。但由於聯邦快遞和聯合包裹取消了貨機訂單，A380-800F 的計畫已經被擱置；(4) A380-700：客機型，是縮短型的 A380；(5) A380-800C：貨客混合型，是將一部分的客艙改造成貨艙的 A380，單一艙布置下約可乘載 397～454 人；(6) A380-800R：客機型，是超長程路線專用的 A380，英國航空、澳大利亞航空以及新加坡航空提案的型號；(7) A380-800S：客機型，是短程路線專用的 A380；(8) A380-900：客機型，是加長型的 A380。於單一經濟艙布置下可乘載 960 人。目前已經有多家的航空公司表明對此機型的興趣；(9) A380-900S：客機型，是短程路線專用的 A380-900；(10) A380-1000：客機型，是加長型的 A380。於單一經濟艙布置下可乘載 1,260 人。截至 2017 年為止，空中巴士僅生產型號 A380-800，其餘型號仍未投產。

A380 機身龐大，大部分民航機場的跑道長度和耐受力都難以達到 A380 基本的起降需求；除了對跑道的要求之外，機場還要有可供 A380 停靠的雙層空橋，現今只要是 4F 級機場（飛行場地長度 1,800 公尺以上；翼展 65～80 公尺（不含）；主起落架外輪外側邊間距 14～16 公尺（不含））皆能供 A380 起降，包含臺灣桃園國際機場、日本、曼谷、新加坡、德國、法國、杜拜、香港、首爾、雪梨等地。中國大陸 4F 級機場包含北京首都國際機場、上海浦東

國際機場、重慶江北國際機場、廣州白雲國際機場、昆明長水國際機場、成都雙流國際機場、武漢天河國際機場、鄭州新鄭國際機場、天津濱海國際機場、杭州蕭山國際機場、深圳寶安國際機場、西安咸陽國際機場、南京祿口國際機場、長沙黃花國際機場、桂林兩江國際機場。

資料來源：維基百科。

第九節

廉價航空

　　廉價（低成本）航空公司 (Low-cost Carrier, LCC)，簡稱廉航，泛指其營運策略與營運成本控制得比傳統航空公司 (Legacy carrier) 更有彈性而且更為低廉的航空公司。由於其經營型態、方式與市場策略、旅客服務與傳統航空公司在航路上或乘客服務上有相當明顯的差異，基本上其票價低於傳統航空公司。到目前為止，因受遊客喜愛，低成本航空已經成為了全球航空產業的新經營模式。但低成本航空並非永遠低價，部分旺季的票價亦可能較同時間出發的傳統航空昂貴。全球首家低成本航空公司是美國西南航空 (Southwest Airlines)，在 1967 年成立，1971 年正式營運，廣受歡迎。1978年美國開放天空後，百家爭鳴，美國及國際不少傳統航空公司紛紛模仿西南航空經營模式，在自己旗下成立低成本航空子公司。

一、低成本航空的營運模式與服務

　　1990 年代低成本航空走向世界，歐洲各國開始對民航運

輸業放鬆管制，實施航權自由化，在開放天空激烈競爭之下，傳統航空公司獲利有限，一些中小型的航空公司逐漸以低廉的票價做為賣點。只要拿到合格飛航作業許可證便可在歐洲營業，自由決定機票價格，促使許多財團成立航空公司加入市場經營。早期瑞安航空 (Ryanair) 和易捷 (EasyJet) 航空主宰了歐洲的低成本航空市場，並持續成長。而後亞洲地區國家和澳大利亞亦放寬對航空業的管制，許多新的廉價航空公司紛紛成立，例如亞洲航空和捷星航空。

航空業務特別容易受到外來因素影響，21 世紀的許多天災人禍都造成航空業收入大減，如 911 事件、SARS、2008 年環球股災、油價高漲、火山爆發等。與此同時，多個低成本航空公司視之為機會，紛紛成立和擴張。由於低成本航空的營業成本相對低，其營運利益率通常高過傳統航空，目前全球已有近百家的廉價航空公司。自助式的服務和簡便快捷的登機，使低成本航空公司航線服務單一化；而僅提供短程航段經濟艙服務，目的地通常在飛行四小時之內，無商務艙、頭等艙之特性也降低了其營運成本。與傳統航空公司迥異，低成本航空的銷售方式主要是透過網路和電話而非旅行社，核心精神為降低成本與提高飛機使用效率。一般低成本航空之經營有以下數種手法：

1.營運面

(1)以短程飛行路線為主，提高每日飛機的使用率，並只提供短暫地面停留時間。

(2)使用單一化機隊，將保養維修成本降低，方便機組人員調度外，亦減少訓練時間與訓練費用。

(3)降落非主要城市或以各大城市的次級機場起降，以節省機場降落費及使用費。

(4)強調「點對點」方式的服務，減少飛機延誤帶來的損失。

(5)減少租用機場內昂貴設施，比如登機橋，改為安排接駁車輛和小型登機梯。

(6)減少全職員工，改以約聘或契約方式聘雇員工，降低空勤及地勤員工人事成本。

(7)簡化機艙內服務項目，如將機內飲食、服務簡單化，或改為付費制。

(8)簡化機內硬體項目，如減化機內公共活動區域，不提供或只提供收費及有限的機上視聽娛樂器材、雜誌及報紙。

(9)降低行李托運的免費重量，或改成托運一律付費。

2.票務面

(1)客艙等級單一化，以經濟艙為主。

(2)使用「電子機票」的方式，在網路上完成訂票作業，及網上辦理登記手續，降低票務及櫃檯的人力成本，鼓勵乘客早點到機場辦理登機手續。

(3)依飛行時段有不同票價，冷門時段的票價更便宜，提升搭機載客率。

(4)鼓勵提早訂位，愈早訂票票價愈低，吸引乘客。

(5)不使用傳統硬紙板式帶磁條的登機證，改用包含條碼的普通紙登機證降低成本。

(6)部分低成本航空不提供退款服務，錯過或是因故無法搭乘則機票作廢無法退費。若臨時更改時間，航空公司可能會額外索取手續費。

　　低成本航空公司以飛行短線為主，為了獲得最低營運成本，低成本航空公司大部分都採用單走道的 A320 或波音737。因為它們是單走道客機中營運成本最低，最容易操作之機型，且在市場上已被廣泛使用，有較方便的維修服務和合

格機師，同時市場上也有不少同型之二手飛機或租賃機可選用。然而近年巴西航空工業生產載客量 90～100 人的 E-190 系列，有高效率與經濟性的特點，使得營運成本能夠比 A320 或 B737 低更多，成為許多廉價航空公司的新選擇。安全方面，低成本航空公司的安全標準與傳統航空公司一樣，基於成本考量，低成本航空會與其他大型公司簽約合作維修，又因許多低成本航空公司為傳統航空的子公司，其安全紀錄與維修普遍也受到相當關注，因此「廉價」未必代表安全打折扣，機票票價上的差別主要在於有形旅客服務上的差異。

亞洲地區引進低成本航空的經營模式較晚，2013 年華航宣布與新加坡最大的廉價航空虎航 (Tigerair) 合資，成立「臺灣虎航」(Tigerair Taiwan)，華航將以合資者的身分跨足廉價航空市場，而復興航空亦宣布將成立首家臺灣本土廉價航空，因此 2014 年有兩家「臺資」低成本航空啟動營運，正式進軍低成本航空市場。然而復興航空旗下的「威航」(V air) 由於不堪虧損，宣布從 2016 年起停業。威航之所以停航，在於較晚進入臺灣市場，加上日本線需求退燒，導致公司出現虧損，復興航空本身之營運以及形象也在經過兩次空難後大受影響，無力繼續支撐，經董事會決議停航。

選擇廉價航空記得要貨比三家，把握優惠促銷，一旦決定前往目的地時間，提早訂位通常可以拿到非常優惠的價格。此外，選擇「離峰時間」搭機較省費用，必要時分段購買有時比「來回票」划算，當然利用「團購」的方式，也是節省費用的方法之一。廉價航空公告價格看似低廉但經常不含「機場稅」、「兵險」等其他費用，消費者必須特別注意。

雖然廉價航空在臺灣天空市場占有率無法與其他國家相比，部分原因與我國「自助旅行」或「半自助旅行」的數量

不若鄰近國家如日、韓，以及歐美國家盛行有關。然而，伴隨著國民對出國旅遊自主性的提高，以及臺灣觀光市場的崛起，臺灣的廉價航空市場仍有相當大的拓展空間。由於廉價航空多不提供餐飲、無免費托運服務、退款服務較差、起飛時間不是太早就是過晚，以及使用市郊較偏遠之次要機場等特性，較適合短程旅行、行李輕便之年輕族群，以及勇於挑戰的自助背包客。由於低成本航空多降落在各大城市的「次要機場」，機場位置對旅客較不便利，通常會增加遊客的不便性及交通費用，也可能沒有真正省下多少費用。另外，部分新的廉價航空的機隊是接收母公司或其他一般航空公司的舊客機，機齡較高，此點民眾在比價同時也可納入考慮。

✈ 旅遊小品

廉價航空空服員

　　空姐、空少一直是許多人的夢幻職業，加上近年來廉價航空如雨後春筍般冒出，跨國公司來臺徵才更是拓寬了原本的入行窄門。廉價航空的空服員有什麼不一樣的地方？讓我們看下去。

　　首先最大的不同在於清潔與服務，廉價航空為了節省成本，不像傳統航空在等待時會有專門的清潔人員，取而代之的是空姐必須自行負責清潔任務，椅袋垃圾、吸地板、掃廁所等，也因此某些廉價航空的制服為長褲。而在服務部分，由於廉價航空不提供免費餐點、用品等，因此空姐不需要像傳統航空一樣一上飛機就匆忙地開始準備，相較之下較輕鬆。不過天下沒有白吃的午餐，廉航空服員必須承受更大的銷售壓力，銷售獎金占了薪水的重要部分，因此過去如有相關經歷也會是履歷上加分的一塊。廉價航空另外的特色是由於組織簡單而相對於傳統航空升遷快，通常做滿一年便可

以經由考試升遷，提升艙等或是成為座艙長，給予年輕人更大的動力，也較公平。

然而廉價航空也不是樣樣完美，在航班方面，相較於傳統航空多了更多的紅眼班機，對於交通和健康來說都是一大考驗。而在薪資方面，廉航大致的薪資組成為底薪＋飛行加給＋免稅抽成＋外站津貼＋交通津貼，以一個月八十小時而言，薪資約為 60,000 元，相較之下略低於傳統航空。最後是在選人方面，由於勤務需求，廉價航空更重視活潑的精神以及銷售技巧 ，不同於傳統航空需要制式的話術，然而該有的專業以及服務態度依舊不可少。

傳統航空制度完整，薪資以及福利也略勝一籌，而廉價航空則是在升遷以及工作內容上取勝，算是性價比較高的選項。但無論何者，對於立志翱翔天際的男女來說，都是圓夢的好選擇。

資料來源：空姐報報 Emily Post 的部落格。

二、低成本航空帶來的問題

低成本航空公司經常藉著將營運風險部分轉嫁到乘客等方式，達到降低成本的目的，卻未同時揭露相關風險訊息給消費者，因此造成許多消費糾紛。常見之糾紛有：

1.班機取消不易求償

相較於傳統行空的完善補償，當班機取消（或延遲）時，低成本航空公司多半不會協助乘客轉搭其它航空公司班機，應變方案亦較不完善。

2.額外費用不透明

如付款手續費、預定手續費、稅金等，也常常預設選位服務和加購行李，使乘客不自覺的被超收費用。

3. 大部分廉航不退票價

當乘客取消訂位時，將不退票款或需支付高昂的手續費。

4. 更高價格的相同服務

乘客若想要與傳統航空相似之服務，加購後可能比傳統航空更貴。

5. 乘客問題連繫不易

低成本航空多聘請各地航空公司代為處理票務，無專櫃處理各種乘客問題。

6. 航程緊湊壓力大

因為各架航班緊湊，歐美的低成本航空常有違反航空交通控制員指引的情況發生，影響乘客安全。

低成本航空的快速發展影響傳統航空產業、機場，以及旅行社、飯店等相關產業。低成本航空的最大效益就是刺激旅遊市場需求，以更高的搭機人數創造商機，為各地機場帶來更高的收入及就業機會。這對於機場的營運注入新的發展模式，讓不少傳統機場轉型為低成本航空機場，如英國倫敦的史坦斯特機場 (Lodon Stansted Airport) 機場。低成本航空亦改變民眾旅遊習慣，遊客受低票價的吸引，在消費行為上則跳脫委由旅行社安排的過程，自行在網路訂購機票，形成了大量的自助旅客，對旅行社來說無疑是重大的難題與挑戰。

自我評量

一、選擇題

（　）1.關於訂位系統之縮寫，何者為非？　(A) Sabre 縮寫代號：1S　(B) Worldspan 縮寫代號：1W　(C) Amadeus 縮寫代號：1A　(D) Abacus 縮寫代號：1B

（　）2.由華航、國泰等航空公司合作研發，臺灣的旅行社多使用該種定位系統，於國內市場占有率很高，在亞太地區居於領導地位的是下列何種？　(A) Galileo　(B) Sabre　(C) Abacus　(D) Worldspan

（　）3.於《芝加哥公約》制定的「空中航權」中，為非營利目的降落，且航空公司有權降落另一國做技術性停留指的是？　(A)第一航權（飛越權）　(B)第二航權（技術降落權）　(C)第三航權（卸運權）　(D)第五航權（延伸權）

（　）4.全球最大航空市場位於何國？　(A)英國　(B)德國　(C)法國　(D)美國

（　）5.瞭解航空客運的特性有助航空業經營，其產品特性不包含下列何者？　(A)確定性　(B)抽象性　(C)消逝性　(D)嚴控性

（　）6.航空公司的固定成本高，其固定成本不包含以下何者？　(A)飛機折舊費　(B)管銷成本　(C)旅行社佣金　(D)起降費

（　）7.機場辦理登機手續、劃位、臨時訂位及開票、緊急事件處理、行李承收、行李遺失等，為下列何單位之業務？　(A)票務部　(B)行銷部　(C)客運部　(D)空中廚房

（　）8.臺灣目前的空廚公司中，不包含何者？　(A)國泰空廚　(B)復興空廚　(C)長榮空廚　(D)華膳空廚

（　）9.關於低成本航空公司與傳統航空公司營運策略之差異，下列敘述何者錯誤？　(A)低成本航空公司多為單一機型　(B)低成本航空公司以點對點直飛航線為主　(C)低成本航空公司航空器使用率較低　(D)傳統

　　　　航空公司主要機場為營運主要範圍

（　　）10.影響航空市場最深遠的莫過於開放航空市場、解除
　　　　航空公司飛行管制的政策。臺灣於幾年亦實施開放
　　　　航空市場？　(A) 1986 年　(B) 1987 年　(C) 1988 年
　　　　(D) 1989 年

二、問答題

1.試論述航空客運之特性為何？

2.國際航空運輸協會 (International Air Transport Association,
IATA) 是目前世界上最重要的國際航空組織，試表述其對
於航空公司之功能為何？

3.臺灣於 1992 年 7 月開始實施 BSP，試表述 BSP 之優點為
何？

4.電腦訂位系統 (CRS) 的發明對旅遊產品的銷售影響為何？
其功能為何？

5.隨著市場的需求增加及國與國間利益交換，「開放天空」所
帶來之好處良多，但仍有許多國家不願開放天空之原因為
何？

10 航空票務

1. 認識機票及其相關規定。
2. 瞭解空運責任及其相關賠償事宜。
3. 瞭解搭機應注意事項。
4. 瞭解時差及其計算。

認識機票及其相關規定是極為重要的，但機票本身所牽涉的事項很多，使它變得很複雜。航空公司無法將細節一一列在機票內，一般消費者也難以一窺全貌。隨著科技演進與航空公司營運成本考量下，除少數地區外，紙本機票已不再發行，取而代之的是簡單的電子機票，內容也簡化許多。儘管機票各欄位已有大幅修正甚至改變，但因機票問題所衍生的旅遊糾紛仍很多，機票的基本概念仍是需要具備的。本章將簡述機票的構成要件及其相關內容與意義，並說明空運責任、旅客權益與旅客搭機注意事項，最後說明世界各地時差與時間換算。

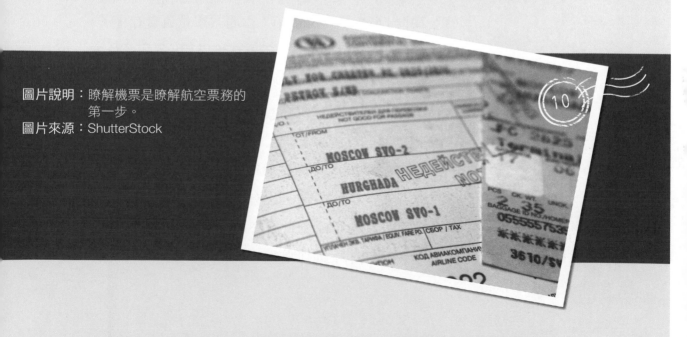

圖片說明：瞭解機票是瞭解航空票務的
　　　　　第一步。
圖片來源：ShutterStock

第一節

認識機票

航空機票 (Ticket) 均以英文填寫，正式的英文名稱為 "Passenger Ticket and Baggage Check"。指航空公司承諾提供乘客及行李運輸作為契約內容。也就是提供某區域間的一人份機位及運輸行李的服務憑證。

一、機票的構成要件

過去的機票與現在大不相同，過去一本機票含有首頁、四種不同票根聯 (Coupon)、底頁。它是一份有價證券，不可塗改。使用機票時不可將首頁撕下，底頁是有關機票合約的相關說明。

一本機票主要由四種不同票根聯 (Coupon) 所組成，每一聯顏色不一，各有其功能與用途。四種票根聯分別為：

(1)審計聯 (Auditor's Coupon)：與報表送至航空公司會計單位進行報帳用。

(2)公司聯 (Agent's Coupon)：由開票單位負責存檔。

(3)搭乘聯 (Flight Coupon)：乘客搭機時用，須附著旅客存根聯才視為有效票。

(4)旅客（存根）聯 (Passenger's Coupon)：旅客自行存查當作報帳用。

IATA 在 2008 年停止發行紙本機票。現行機票為電子機票，使用上比以往方便，沒有塗改或撕錯聯別的問題，記載內容也簡化許多。部分航空公司在 Check-in 時，甚至不需出示電子機票紙本，即可搭機。

💡電子機票

電子商務技術被視為一種策略性的市場競爭工具。它之所以受重視，就在於它能有效幫助航空業者減低成本。在美國，西南航空 (Southwest Airlines) 以創新商務模式，限用網路訂票與信用卡線上交易，訂完票後，自行列印「電子機票」(Electronic Ticket, E Ticket)，成功拿下美國國內線市場，並被《財星雜誌》(*Fortune*) 評譽為 2004 年全美第三大企業。電子機票並非實體機票，只有一張紙（參考表 10-1），機票資料都在航空公司的電腦資料庫中，不需要以紙張列印機票聯，非常合乎環保，具有方便性及經濟性。隨著自由市場競爭，為了降低營運成本，電子機票逐漸受到各大、小航空公司採用。電子機票可透過傳真或電腦傳送，不需親赴旅行社拿機票，方便旅客旅行。

法規補充

旅行業管理規則第三十三條

旅行業以電腦網路接受旅客線上訂購交易者，應將旅遊契約登載於網站；於收受全部或一部價金前，應將其銷售商品或服務之限制及確認程序、契約終止或解除及退款事項，向旅客據實告知。旅行業受領價金後，應將旅行業代收轉付收據憑證交付旅客。

美國在 1996 年開始使用電子機票，其中以聯合航空最積極規劃，在加州提供短距離往返 (Shuttle) 的飛行，旅客可透過旅行社或自行在機場利用機器購買電子機票，旅客訂好位子後會得到一個訂位代號及行程表，到機場辦理登機時，除了有效的旅遊證件以及附有照片的身分證明文件或信用卡，只須出示電子機票收據並告知機票號碼或訂位資料，便能進行登機手續。國際航線乘客在辦理報到時僅須出示護照及電子機票便可取得登機證。1998 年 11 月，中華航空針對國內航線首先推出電子機票。電子機票與無票飛行不僅可避免旅客遺失機票的風險，航空公司省去印製機票的成本、機票紙張費用、旅行社大筆佣金（旅客直接藉由電腦向航空公司訂位，不需透過旅行社）及部分人事費用，並增加訂位流程的速度以及簡化退票後的退費手續。電子機票的使用將可替世界各國航空公司省下大筆的機票訂位所衍生出來的成本，但此舉

將影響旅行社業務，降低旅行社的收益，許多旅行社可能因此而倒閉。

➡表 10-1　電子機票樣本

```
                        ELECTRONIC TICKET
                   PASSENGER ITINERARY/RECEIPT

NAME: CHANG/JUI CHI MR
                                    ETKT NBR: 297 1741410051

ISSUING AIRLINE: CHINA AIRLINES
ISSUING AGENT: GLORIA T/S TAICHUNG TW /2DC8ACY
DATE OF ISSUE: 11JUL07              IATA: 34-300733

BOOKING REFERENCE: FBPKVP/1B        BOOKING AGENT: 1ZTDATW

                                    TOUR CODE: P5FBV345

DATE  AIRLINE               FLT    CLASS     FARE BASIS      STATUS
------------------------------------------------------------------
28JUL CHINA AIRLINES        609    ECONOMY/L MEE3M          CONFIRMED
        LV: TAIPEI                 AT: 1230  DEPART: TERMINAL 1
        AR: HONG KONG              AT: 1415
           BAGS: 20K               VALID: UNTIL 28OCT
28JUL CHINA AIRLINES        620    ECONOMY/L MEE3M          CONFIRMED
        LV: HONG KONG              AT: 2350
29JUL   AR: TAIPEI                 AT: 0130  ARRIVE: TERMINAL 1
           BAGS: 20K               VALID: UNTIL 28OCT

ENDORSEMENTS: NONENDO NONRERTE OB VLD 26JUN-25AUG07

FARE CALC: TPE CI HKG236.70CI TPE Q4.22 236.70NUC477.62END ROE33.0237**T
PEHKG VLD CI607/609 MIN/MAX 0-14D**NO PAPER TKT PERMITTED//INVLD KHHHKG
V.V//NO PARTIAL RFND//

FORM OF PAYMENT: CA
FARE: TWD15773         T/F/C: 300TW   T/F/C: 860YQ
TOTAL: TWD16933

T/F/C: TAX/FEE/CHARGE

AIRLINE CODE
CI-CHINA AIRLINES        REF:K54IXQ

                            NOTICE
CARRIACE AND OTHER SERVICES PROVIDED BY THE CARRIER ARE SUBJECT TO
CONDITIONS OF CONTRACT, WHICH ARE HEREBY INCORPORATED BY REFERENCE.
THESE CONDITIONS MAY BE OBTAINED FROM THE ISSUING CARRIER.
```

二、機票號碼 (Ticket Number)

每本機票都有機票票號，共十四碼。前三碼為航空公司代碼 (Airline Code)，中間十碼為機票形成及流水號 (Form and Serial Number)，最後一碼即第十四碼為檢查碼 (CK-Check Digit)。十四碼中第四碼為機票來源號碼，第五碼為機票有多少搭乘票根（如 1 表示只有一張搭乘票根，2 表示有二張搭乘票根），第六碼至第十三碼為機票流水號 (Serial Number)，若旅客行程須要開立兩本以上機票時，機票必須連號。

實例說明

297 4 2 01234765 2

297：航空公司代碼（297 是 CI，001 是 AA，695 是 BR，618 是 SQ）。

4：機票來源。

2：指有二張搭乘票根。

01234765：機票流水號。

2：檢查碼。

三、機票欄內的內容及填寫

機票欄內的記載內容及填寫，說明如下。

1.發行航空公司欄 (Issued By)

指發行此機票之航空公司。

2.限制欄 (Endorsements/Restrictions)

機票有任何限制，如不得退票、轉讓、更改行程等等，會註明於此欄內，是非常重要的欄位。常見的限制有下列幾種：

⑴ Non-Endorsable (Nonend)：禁止背書轉讓搭乘其他航空公司。

⑵ Non-Reroutable (Nonrerte)：禁止更改行程。

⑶ Non-Refundable (Nonrfnd)：禁止退票，否則課罰金或作廢。

⑷ Non-Transferable：禁止將機票轉讓他人使用。

⑸ Embargo From：限時段搭乘。

⑹ Res. May Not Be Changed：禁止更改訂位。

⑺ Valid on ×× only：僅可搭乘某航空。

⑻ Valid on Date/Flight Shown：限當日當班飛機。

3.姓名欄 (Name of Passenger)

旅客英文全名必須要和護照及臺胞證、電腦訂位記錄的英文拼字相同，一經開立即不可轉讓。旅客的姓氏 (Last Name) 一定要先寫前面，名字在後面，中間加 "/"，名字可用縮寫 (Initial)。例如：Bowen/Williams 或 Bowen/W.，Bowen 是姓，Williams 是名。

姓名後面會加上乘客的導稱 (Passenger Title)，較常見有：MR、MRS、MADAM、MASTER (指小男孩)、MISS (指小女孩、少女)、INF (嬰兒)、CHD (小孩)；需要 Passenger Title 是為了計算飛機的載重量、機體平衡和旅客本身的辨識。因為飛行安全的考量，所以一定要有 Passenger Title。例如避免將小孩排在靠緊急出口的位子。

✈旅遊小品

注意！出國機票上英文名字必須與護照相同

甲夫婦趁著淡季、團費降價時，選擇參加乙旅行社所舉辦的新加坡四日團體旅遊。但在回程時，新加坡機場的海關發現甲夫婦機票上的名字與護照不符，詢問領隊確定甲夫婦二人並非非法入境，才准二人通關返國。甲夫婦回國之後，不甘受騙及受辱，向乙旅行社表示抗議，並具函向中華民國旅行業品質保障協會提出申訴。經品保協會調解之後雙方達成和解，此事件才圓滿落幕。

在本案例中，由於乙旅行社 OP 作業疏忽，誤將二位已取消行程之旅客機票開給甲夫婦使用 ，偏偏領隊在去程機場劃位時也沒立刻發現，讓甲夫婦領用這兩張機票，再加上航空公司及臺灣機場海關人員也沒察覺 ， 竟讓甲先生夫婦使用別人之機票順利出關飛往新加坡。雖然最後順利歸國，但乙旅行社的疏忽讓兩位旅客承擔相當大的風險。

一般旅行社出團都有投保 200 萬元的契約責任險之意外死亡保險，但保險條款上有此一規定：「非以購票乘客身份搭乘航空器具，發生意外所致之死亡或殘廢時，不負任何賠償責任」，也就是說，若當時甲夫婦真的發生意外，保險公司是可以拒絕理賠的。此外，依機票上運送契約規定，持用他人名字之機票者，搭機時萬一發生不幸意外事故或受傷，也無法獲得航空公司的理賠。因此，從保險的角度來看，甲夫婦在航程當中未受到完整的保障。若發生事故，乙旅行社將負擔高額的賠償責任。

另一方面，若甲夫婦在出發時在機場即被發現而無法成行，因為這是乙旅行社疏忽造成，依國外旅遊契約書規定，旅行社除須退還團費外，應賠償團費同額之違約金。

資料來源：旅行業品質保障協會。

4. 行程欄 (From/To)

行程欄內必須要寫出各城市英文全名（旅行業者須知道城市英文縮寫——City Code，參考附錄八），以及在哪個機場起飛或下機（當一個城市有一個以上之機場時）機場可用縮寫——每一個機場都有縮寫即 Airport Code，若空格內未填行程則寫入 VOID，表示此張搭乘聯作廢。在行程前面會註記 "○" 或 "×"。"○" 表示可停留，"×" 則表示不可停留，必須在二十四小時內轉機至下一個航點。"○" 或 "×" 會影響到機票價格。如果是旅客計畫停留的城市 (Stopover City)，則為 "○"，一般來說 "○" 可省略不寫，表示為停留城市，必須計算其價格；但 "×" 是不能省略的。

例如：臺北飛洛杉磯，東京轉機，東京不是旅客計畫中的目的地，而是航空公司飛行路線的緣故。在國際航線，轉機班機的間隔時間，通常都會超過四小時以上，不被認為是停留，因此打 "×"。

5. 航空公司欄 (Carrier)

航空公司代號為兩碼，由大寫英文的 26 個字母，與阿拉伯數字 0 至 9 排列組合。但旅客要搭乘的航空公司，未必是發行此機票之航空公司。

例如：長榮航空 EVA Airways 代號是 BR、中華航空 China Airlines 代號是 CI；立榮航空 Uni Air 代號為 B7，則是英文字母不敷使用，所以加上數字排列組合而成。

6. 航班編號欄 (Flight Number)

指班機號碼。固定的航線，航空公司會給予固定的班機號碼，一般為三碼數字，四碼則為加班機、包機。

由於航空公司合作聯營的關係，許多航空公司會共同經營同一條航線、共掛航班號碼，分享航空市場。這種經營模

式對航空公司來說，可擴大市場；對旅客而言，可以享受到更加便利、豐富的服務。

例如：臺北飛溫哥華 TPE/YVR，加拿大航空 AC 和長榮航空 BR 共飛，星期一、三、五用 BR 的飛機，星期二、四、六用 AC 的飛機。因此，常發生旅客機票上註明的航空公司與實際搭乘之航空公司不同的情況。

7.搭乘艙等欄 (Class)

一般搭乘艙等可分為 F、C、Y。訂位艙等代號從 A～Z 都有，每一家航空公司規定不同，P/F 均為頭等艙，J/C 均為商務艙，Y/M 均為經濟艙，以下為艙等簡介：

⑴頭等艙（First Class，標準代號 F）

位在機身前端或上層甲板，最高級的服務享受，使用高級瓷盤，有舒適寬敞的座位，其間隔距離大約在 71～81 英吋之間，可調節座椅的角度方便旅客平躺，附贈佳餚、酒水飲料，免費託運行李約 40 公斤。

⑵商務艙（Business Class，標準代號 C）

介於頭等艙與經濟艙中間，座位寬度、間隔距離、機上服務與免費託運行李優於經濟艙，稍差於頭等艙，商務艙的座位之間的間距一般約為 50～60 英吋，免費託運行李約 30 公斤。

⑶經濟艙（Economy Class，標準代號 Y）

另有折扣的經濟艙如 H. K. L. M. Q. T. V. X。位於商務艙後，享受的服務較頭等艙與商務艙簡單，座位較小，經濟艙座位之間的間距一般約為 31～34 英吋，免費供應簡便餐點及飲料，免費託運行李約 20 公斤。

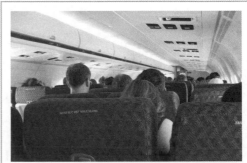

▶圖片說明：經濟艙的空間較小，所能享受的服務也較少。
▶圖片來源：ShutterStock

🔖 8.日期欄 (Date)

搭機時當地日期及月份。前兩碼是日，日期以數字組成，若為個位數則前面加 0，後三碼為月份，以英文單字大寫縮寫代表。例如：12 月 3 日→ 03DEC、1 月 25 日→ 25JAN。

🔖 9.時間欄 (Time)

使用當地班機起飛時間 (Local Time)，以二十四小時制，四位數字來表示。例如：午夜十二點→ 0000、早上九點→ 0900、下午五點半→ 1730。

🔖 10.機位訂位狀態欄 (Status)

⑴ NS：指嬰兒不占座位 (Infant No Seat)。

⑵ OK：已辦妥預約，機位確定，訂位完成。

⑶ RQ：Request，機位候補。已要求訂位但尚未完成，已列入候補名單。

⑷ SA：空位搭乘。無法事先訂位，要等到該班機的旅客都登機還有空位才能搭乘，通常是航空公司職員持特惠機票的訂位狀況。

⑸ OPEN：指未訂妥航班、座位、時間的有效機票。

🔖 11.機票票價依據欄 (Fare Basis)

機票票價的依據，由一系列縮寫組成，內容包括六項要素，除第一項 "Class" 一定會顯示外，其他五項則不一定均會同時出現於此欄內，當出現時必須按順序顯示，Prime Code 永遠排在第一位。六項要素按順序如下：

⑴ Prime Code：訂位代號。與 "Class" 欄所記載類似。

⑵ Seasonal Code：季節代號。H 指旺季，O 指介於旺季與淡季之間，L 指淡季。

⑶ Week Code：星期代號。W (Weekend) →限週末旅行；× (Weekday) →除週末外其他日子。

⑷ Day Code：白天或晚上代號。"N" 指夜間旅行，若無代號表示白天旅行。

⑸ Fare and Passenger Type Code：使用者身分代號及票價代號。

⑹ Fare Level Identifier：當同樣的票價依據可分階層時，「1」表示最高級，「2」表示第二級，「3」表示第三級。

▶ 實例說明

在 "Fare Basis" 欄位裡可能看到的縮寫

YCD：經濟艙年長者。

YID00：經濟艙航空公司職員免費搭乘 (00 表示 100% off)。

YEE3M：經濟艙、旅遊票、三個月內有效。

YEE60：經濟艙、旅遊票、六十天內有效。

YAD75：經濟艙旅行社人員優惠、付全票之 25% (75% off)。

YCH33：經濟艙小孩、付全票之 67% (33% off)。

YLGV10：經濟艙、淡季使用團體票至少 10 人。

YHEE6M：經濟艙、旺季使用、旅遊票、六個月內有效。

12. 機票無效日期欄 (Not Valid Before) (Not Valid After)

亦即機票內各張搭乘聯可使用之效期。針對前面城市 (亦即搭乘聯)，若在 "Not Valid Before" 欄寫上 04SEP，在 "Not Valid After" 欄寫上 15SEP，即表示該旅客只能在 9 月 5 日以後及 9 月 14 日以前使用本機票搭乘聯。

13. 免費託運行李欄 (Allow)

免費託運行李 (Checked Baggage) 指旅客登機時，委託航空公司將行李裝入同一班飛機的貨艙，運送到目的地。免費託運行李國內線 10 公斤，國際線以地區別簡單分類如下：

(1)美、加地區

　　每位旅客限託運兩件行李,每件行李不超過 32 公斤(限國際航線)。

(2)歐、亞、澳地區

　　每位旅客限託運行李 20 公斤以下。

●圖片說明:航空公司通常會提供行李託
　　　　　運的服務。
●圖片來源:ShutterStock

(3)高爾夫球具算一件行李。

(4)以計重、計件制分類

● 計重制(適用 TC2 與 TC3 航線)

　　免費行李:頭等艙 40 公斤(88 磅)。

　　　　　　商務艙 30 公斤(66 磅)。

　　　　　　經濟艙 20 公斤(44 磅)。

　　　(注意:因油價上漲及各項成本考慮,各家航空公司均有所變動,有不少航空公司規定每件行李不超過 23 公斤)

● 計件制(一般適用美、加及中南美洲地區)

　　免費行李:頭等艙行李兩件,每件行李長、寬、高三邊的和,各在 158 公分以下,重量各在 32 公斤以下。商務艙和經濟艙行李兩件,每件行李長、寬、高三邊的和,各在 158 公分以下,兩件行李總和在 273 公分以下,重量各在 32 公斤以下。兒童與成人享有相同免費行李磅數,嬰兒可託運 10 公斤的免費行李。

●圖片說明:行李託運的收據必須
　　　　　好好保存,若行李遺
　　　　　失可利用此收據找尋
　　　　　行李或索賠。
●圖片來源:ShutterStock

※手提行李:

　　不分艙等票價或計重計件制,行李一件,尺寸如下:長 56 公分、寬 36 公分、高 23 公分,三邊的和 115 公分,總重量不可超過 7 公斤。嬰兒票可另外攜帶一臺嬰兒車。

● 廉價航空行李限制

臺灣的廉價航空盛行，每家的行李限制都有些不同，其中常見的包含：亞航 (Airasia)、酷航 (Scoot)、香草 (Vanilla Air)、樂桃 (Peach)、捷星 (Jetstar)、臺灣虎航 (Tigerair)、宿霧 (Cebu Pacific Air)、香港快運 (Hong Kong Express)、濟州 (Jeju Air)、越捷 (Vietjet Air)、春秋航空 (Spring Airlines)、釜山航空 (Air Busan)、易斯達航空 (Eastar Jet) 等。

由於低票價之故，廉價航空往往在行李之限制方面較為嚴格，建議旅客事前上網確認規範，並且提早前往機場以防萬一。

✈ **旅遊小品**

行李規範總整理

以下僅列出臺灣常見之廉價航空行李規範，為免費之部分，超過限制皆可自行在購票時加購。

1. 亞航 (Airasia)：

可攜帶一個登機箱以及一件手提行李，合計不得超過 7 公斤。登機箱尺寸體積不可超過 56 × 36 × 23 公分；手提行李則為 40 × 30 × 10 公分。

2. 酷航 (Scoot)：

最多一件不超過 10 公斤的手提行李，或包括一台筆記型電腦與一件手提行李、兩件總重量不超過 10 公斤之行李。隨身行李尺寸不可超過 54 × 38 × 23 公分，長寬高總合不可超過 115 公分。

3. 香草 (Vanilla Air)：

每人限隨身攜帶一件登機行李（三邊總和 115 公分以內且三邊各別長度在 55 × 40 × 25 公分以內）。每人可另外攜帶一件如隨身小包及筆電包等行李，共計二件，總重量須小於 7 公斤。

4. 樂桃 (Peach)：

　　隨身物品一件及手提行李一件，合計上限二件，且不得超過 7 公斤。行李之尺寸三邊合計 115 公分以內，且各邊小於 50 × 40 × 25 公分。

5. 捷星 (Jetstar)：

　　每人可攜帶一件主要物件，外加一件小型物件，總重量不得超過 7 公斤。主要物件之尺寸體積不可超過 56 × 36 × 23 公分。

6. 虎航 (Tigerair)：

　　每位旅客僅可攜帶一件手提行李（尺寸小於 54 × 38 × 23 公分）與一件個人隨身物品（如手提包、電腦包或免稅商品），共計二件，總重不得超過 10 公斤。

7. 宿霧太平洋 (Cebu Pacific Air)：

　　可攜帶一件手提行李，重量最多為 7 公斤，尺寸最大為 56 × 36 × 23 公分。乘客亦可攜帶一個小包包，唯尺寸不得超過 35 × 20 × 20 公分。

8. 香港快運 (Hong Kong Express)：

　　可攜帶一件手提行李，重量不可超過 7 公斤，和一件隨身物品，總體積不大於 56 × 36 × 23 公分。

9. 濟州 (Jeju Air)：

　　可攜帶一件三邊總和為 115 公分（三邊最多允許 55 × 40 × 20 公分）以下，重量不得超過 10 公斤。

10. 越捷 (Vietjet Air)：

　　可攜帶一件自己的行李和一件小手提行李，最大總重量不得超過 7 公斤。手提行李尺寸不得超過 56 × 36 × 23 公分。

11. 春秋航空 (Spring Airlines)：

　　可攜帶一件 5 公斤手提行李（長 30 公分、寬 20 公分、高 40

公分）且可以免費託運一件行李，手提行李加上托運行李總重不得超過 15 公斤。

12.釜山航空 (Air Busan)：

可攜帶一件行李外加一個手提袋，行李三面（長寬高）之合為 115 公分，重量不得超過 10 公斤。

13.易斯達航空 (Eastar Jet)：

手提行李三面（長寬高）之和，不能超過 115 公分，免費手提行李為 7 公斤。托運行李三面（長寬高）之和，不能超過 203 公分，免費托運行李為 15 公斤。托運行李不限件數。

資料來源：各家廉價航空公司之官方網站。

● 超重行李的收費方式

計重制：每超過 1 公斤按照經濟艙單程票價的 1.5% 收費。

計件制：超重的行李，另外打包成一件，以件數收費。以華航為例，多一件行李收 100 美元。

14.連接機票欄 (Conjunction Ticket)

當旅途複雜，機票行程航段超過四段，而一本機票填寫不夠，需填寫一本以上的機票時，就要用到連接機票並合訂成一本。

15.起程地／目的地欄 (Origin/Destination)

顯示整個行程的起程地與目的地 （例如：TPE–LAX–TPE，出發地是臺北，目的地是洛杉磯，最後回到臺北），在旁邊會加註機票的付款與開票代號。在此欄旁邊依購票付款及開立機票的地方填入 SITI、SOTI、SITO、SOTO 其中之一的情況 （依出發地決定 in 或 out，因為買機票和開立機票付款的地方不一定相同），一般都是 SITI。

▶ 實例說明

SOTI

S: Sale（指買機票付費）。

O: Out（指買機票付費地點和出發地不同）。

T: Ticket（指開立機票）。

I: In（指開立機票地點在出發地）。

🔖 16.航空公司訂位代碼欄（電腦代號）(Airline　Data/
Booking Reference/PNR Code)

此為個人訂位成功後的電腦代號，一旦訂妥機位，填入
航空公司訂位代碼，此代號有六位數，由英文字母及數字所
組合，方便日後需查詢旅客的行程資料。例如，X5PDX6/1A，
1A 指經由 Amadeus 訂位系統完成。

🔖 17.開票日與開票地欄 (Date and Place of Issue)

包括旅行社名稱、序號，開票日期、年份、地點，若使
用手寫機票 (Manual Ticket) 則須蓋鋼印。

🔖 18.換票欄 (Issued in Exchange for)

說明這張機票是從哪張機票或票券交換來的。若有，須
填入該票號碼。

🔖 19.票價計算欄 (Fare Calculation)

根據行程計算出的票價，類似 From/To 欄。其中出現英
文代號如 NUC (Neutral Unit of Construction) 指計算票價的
單位，1 NUC=1 USD；END 指結束；ROE (Rate of Exchange)
指兌換率。

🔖 20.票面欄 (Fare)

該機票原始價格，此金額常不同於實際售價，以出發國
的幣值作為票面基準。例如：TWD，TW 是臺灣國碼，D 是

臺灣幣值 Dollars。JPY，JP 是日本國碼，Y 是日本幣值 Yen。

21.等值費用支付欄 (Equivalent Fare Paid)

若所收票款幣值和出發國幣值不同，應填寫所收票款的幣值及數目。例如：BKK/TPE 是 THB23,500，換算後為 TWD22,071，因為在臺灣購票所以要換算成新臺幣。

22.稅金欄 (Tax)

行程經過多數國家或城市，對於開出的機票都會附加稅金、安全費用、航空捐、建設捐等。目前許多國家都將機場稅包括在機票內，旅客應注意是否包含在內，否則須另購機場稅 (旅客出國建議隨身攜帶一些美金或當地貨幣)。臺灣的機場稅 (Departure Tax) 於 1999 年 4 月 1 日開始含在機票內，隨票徵收，每人 500 元，兩歲以下免付。另外，911 事件後，由於恐怖分子及戰爭危害飛行安全，每家航空公司均將兵險費用列入其中。

23.總額欄 (Total Fare)

機票含所有稅捐後的票面價 (Fare + Equivalent Fare Paid + Tax = Total Fare)。

24.付款方式欄 (Form of Payment)

付款有以下幾種方式：

⑴ CASH：現金支付。

⑵ CHECK/AGT：以支票付款，若加上 AGT 表示由旅行社支票付款。

⑶ CC：信用卡付款，先填寫信用卡種類代號，後接信用卡卡號 16 個數字，若要退票則機票費用會退到該卡號的信用卡中。

25.團體代號欄 (Tour Code)

對團體旅遊，航空公司認可後，會給予認可代號，前面

兩個字母以 **BT** 或 **IT** 表示。

▶ 實例說明

IT6BR3PG43

IT：表示 Inclusive Tour，是固定代號。

6：指 2016 年，西元年份的最後一個數字。

BR：指搭乘之航空公司代號。

3：表示從 TC3 出發的旅程。

PG43：為航空公司所指定的特別代號作為團體序號。

26.原始機票欄 (Original Issue)

　　最原始機票，若有更改機票，需將最原始的機票票號填入此欄。

四、機票的種類

1.普通票 (Normal Fare)

　　也稱為全票 (Adult Fare)，適用年滿十二歲以上旅客的票價，有效期限為一年，沒有太多限制條件。

2.優惠票 (Discount Fare)

　　以普通票價為主給予折扣，因旅客身分不同而有不同優惠，大致上分為：

⑴兒童票 (Children Fare, CH/CHD)

　　兩到十一歲間的兒童，可購買兒童票，其折扣為普通票的 50～67%，依航線或票種而有不同的折扣。有座位及享有和普通票同等免費行李運輸和其他服務。旅遊途中，旅客年齡正好滿十二歲，仍可使用兒童票價。

⑵嬰兒票 (Infant Fare, IN/INF)

由購買普通票的旅客（十二歲以上）陪同，未滿兩歲的嬰兒適用，票價是普通票的 10%。機上免費供應奶粉、尿布及嬰兒床，但沒有免費行李運輸，也沒有座位。若需占用座位，需支付兒童票價。在開始旅遊當天滿兩歲，須付兒童票價；在旅遊途中正好滿兩歲，仍可使用嬰兒票價。一成人只能購買一張嬰兒票，若一成人帶了兩名嬰兒，其一則須購買兒童票。

(3)領隊優惠票 (Tour Conductor's Fare, CG)

航空公司對團體會提供優惠票，根據 IATA 建議（每家公司不同）：

- 10～14 人的團體，享有半票一張。
- 15～24 人的團體，享有免費票 (Free of Charge, F.O.C.) 一張。
- 25～29 人的團體，享有免費票一張、半價票一張。
- 30～39 人的團體，享有免費票二張。

以上團體優惠，部分航空公司已逐漸取消。

(4)旅行社優惠票 (Agent Discount Fare, AD Fare)

在旅行業服務屆滿一年以上，視情況可申請四分之一的優惠票 (Quarter Fare)，一般效期為三個月，可事先訂位。其目的為協助旅行社人員出國考察或辦理旅遊相關業務。例如：AD75 即是四分之一的優惠票，AD50 則是半價票。

此外六十五歲（含）以上老人依《老人福利法》可享有國內線班機半價優惠（以實際足歲認定），而身心障礙者及其監護人或必要陪伴者一人依法亦可享有國內線班機半價優惠票價。

3.特別票 (Special Fare)

航空公司在特別季節如淡季或特定航線旅遊、特定日期、人數，為鼓勵度假旅遊所實施的機票優惠，一般有：

⑴旅遊票 (Excursion Fare)

　　旅遊票都會有一些限制，對於適用地區、期限、季節、停留次數、改票規定、最低停留日數、人數等有相關限制。必須提前購票、不可退票，若退票須付退票費等特別規定。

⑵團體票 (Group Inclusive Tour Fare, GIT Fare)

　　團體包辦式旅遊，在特定旅客人數以上的團體所適用的票價，代號為 GV。例如：GV10 表示 10 人以上適用；GV25 表示 25 人以上適用。

⑶學生票 (Student Fare)

　　票價通常較旅遊票低，但需持有國際學生證 ISIC 卡，或為臺灣地區核准立案之學生證，能享有較高的行李托運公斤數，停留效期通常可長達半年或一年。

⑷事先購買機票 (Advance Purchase Excursion Fare, APEX Fare)

　　機票價格依提早購買時間長短而不同，有許多使用限制，必須提早購票，且得買來回票，中途不可停留。

第二節

機票的相關規定

一、機票效期

(一)普通票 (Normal Fare)

⑴有出發日則以出發日算起一年內有效。

⑵機票未使用，以開票日算起一年內有效。

⑶已使用機票的第一段航程時，所剩航段的有效期間自第一

段航程搭乘日算起一年內有效。例如：機票未使用，開票日是 2016 年 5 月 8 日，則機票效期到 2017 年 5 月 8 日為止。搭乘第一段航程的日期是 2016 年 6 月 9 日，則所剩航段效期到 2017 年 6 月 9 日為止。

㈡特別票 (Special Fare)

⑴機票未使用，以開票日算起一年內有效。

⑵機票已使用，機票的效期可能會有最低與最高停留天數的限制，依照相關規則辦理。

⑶計算機票效期：計算方式以開始旅行第二天為有效期限的第一天，有效期滿為最後一天午夜。若於有效期限內搭乘飛機，在飛行過程當中期滿，只要不換班次，可繼續旅行。例如：七天效期旅遊票，2 月 9 日出發，2 月 10 日起算有效期限的第一天直到 2 月 16 日當天午夜為期滿。

✈旅遊小品

七招預防坐飛機丟行李

根據美國交通部 (United States Department of Transportation) 之統計資料，2016 年有超過 170 萬件行李遺失申報，每千名旅客會發生近三次的行李遺失。近年來雖然科技越發進步，然而空中運輸量卻也年年增長，尤其在繁忙的樞紐機場更是難以避免行李遺失。以下推薦 7 個行李不遺失的小秘訣：

1. 在行李外掛名條：託運行李前，可掛上有個人基本聯絡資料的名條，且務必寫上英文名稱。一旦行李遺失，這些資訊可以提高找回行李的機會。

2. 在行李內附上聯絡資料卡：萬一行李外的名條不見了，內部所附上的聯絡資料卡就可派上用場。

3. 將行李箱裝飾成獨一無二的樣貌 ： 這個作法可避免行李遭到他人誤拿。

4. 拍下行李託運前的樣貌：萬一行李遺失了，可提供照片給機場服務人員，請他們協助找尋。同時妥善保存託運存根，以便日後追蹤行李去向。

5. 移除行李上舊的託運貼條 ： 此舉可避免機場服務人員誤判運送資訊。

6. 將行李箱上鎖：當行李箱被開啟的可能性愈低，可大大降低遺失的機率。

7. 盡速提領行李：飛機抵達後，應盡速提領個人託運的行李。

　　當行李不慎遺失時，須依循以下的步驟報失行李：

1. 持行李託運存根聯向航空公司報失，開立「行李意外報告」。

2. 航空公司利用行李查找系統搜尋行李的下落。

3. 若於七日內仍無法尋獲 ， 航空公司會寄出行李調查表供旅客填寫，填寫內容包括行李箱描述、遺失物品清單等；待旅客填寫完畢並寄回後，依此作為行李遺失時的索償依據。

　　有個作法可讓行李遺失所造成的不便降至最低 ， 即是可預先將抵達目的地二十四小時內會使用到的物品放在隨身行李中 ， 以備不時之需。

資料來源：華翼網；中華航空；維基百科。

二、機票退票 (Refund)

(一)自願退票 (Voluntary Refund)

　　旅客因個人因素而未使用機票的全部或部分時，機票未使用退全額，已使用部分則退差額。頭等艙及經濟艙，普通

票不收手續費，其他則收 5～25 美元手續費，依各航空公司規定。

◉ ㈡非自願退票 (Involuntary Refund)

因航空公司本身因素或其他安全、法律上的因素，乘客未使用機票全部或部分時須辦退票，機票未使用可退全額，已使用部分退餘額。若是降等位則退差額，不扣手續費。非自願退票不收手續費，基於安全、法律上因素，可另外酌收通訊費。另外，旅客透過旅行社購買機票，退票時將機票交由原來開票的旅行社辦理；若是直接向航空公司訂購機票，則至航空公司辦理。

三、機票確認 (Reconfirmation)

雖然現今大部分航空公司不要求機票確認，航空公司為了有效控制座位，通常於班機起飛前一天會再做查詢，確定旅客是否搭乘預定的班機。乘客最好在班機起飛七十二小時前，致電向航空公司確認是否能搭乘原先預定班機，亦或是提前在網路上進行 Check-in。否則航空公司有權取消機位，航空公司的取消動作會造成後面行程的機位也被取消。如果臨時更改航空公司或航班，一定要再確認 (Reconfirmation)，以免被航空公司誤會乘客未報到 (No Show) 而取消該乘客全程機位。

✈旅遊小品

頭等機艙

在大多數民航客機裡，頭等艙 (First Class) 是最豪華的一個艙等（部分航空公司提供比頭等艙更高一級的豪華頭等艙），位置通

常設在飛機的前端。近年來，提供頭等艙的航空公司數量愈來愈少，轉而提供更多商務艙。例如長榮航空在 2007 年 12 月正式取消頭等艙，轉而提供比一般商務艙高級的「桂冠艙」。

▶圖片說明：相較於經濟艙、商務艙，頭等艙提供更舒適的空間、美味的餐點及貼心的服務。
▶圖片來源：ShutterStock

　　以華航為例，機型波音 747-400 的頭等艙、商務艙及經濟艙的座位數分別為 12、49 及 314，頭等艙所占的的比例極低，因此頭等艙票價相當昂貴。除了自行加價外，商務艙或經濟艙的乘客可使用飛行常客獎勵計劃或是付費升等至頭等艙。

　　對於許多人來說，搭乘頭等艙最大的優點就是座位空間相當寬敞，飛行途中相當舒適。遠程的頭等艙座椅椅背通常有 50～80 吋的前後移動空間，有些擁有 A380 機型的航空公司（如中國南方航空、阿聯國際航空和新加坡航空）更提供個人套房。

　　由於航空以及飛機型號的不同，頭等艙座椅共有四種：

- 標準座椅 (Standard Seats)：椅背傾斜角度有限，但腿部空間仍相當大。
- 平躺座椅 (Lie Flat Seats)：可以傾斜至 180 度平角。座椅相當舒適，許多中遠程的乘客偏好此種座椅。
- 床式座椅 (Flat Bed Seats)：能傾斜至 180 度平角，也附有小床單，當床或座椅。
- 迷你套房 (Mini-suite)：附有床、工作檯及電視；有愈來愈多航空提供這種類型的座椅。

　　以泰航為例，頭等艙提供的服務如下所列：

- 旅客抵達機場後，由航空公司人員親自迎接。

- 帶領旅客至貴賓室休息，由服務人員代為辦理報到 (Check-in) 手續。

- 額外享有 40 公斤的行李重量。

- 快速通關後，前往貴賓室等候登機，可使用私人會議室、商務區，或是享受豪華 SPA、傳統泰式按摩或三溫暖等舒適、豪華的服務。

- 機上提供椅背可 180 度傾斜、長度超過 200 公分的座椅，可供乘客平躺。

- 每個座位上裝有互動式 AVOD 娛樂視聽系統、電話及筆記型電腦插座。

資料來源：維基百科；中華航空；泰國航空。

第三節

空運責任與賠償

　　合法交通工具依規定都有投保保險，以保障旅客權益。旅客購買的機票，機票內都有載明各家航空公司對旅客、手提及託運行李、貨物有所損害或遺失時，應負擔之責任與賠償金額，此外亦載明旅客搭乘航空器時應配合之事項與行李攜帶之規定。

(一)國際航空法對乘客及行李賠償之辦法

　　旅客行程在出發地國以外之其他國家時，根據《華沙公約》(Warsaw Convention) 規定，航空公司對於乘客傷亡之賠償，在無故意及重大過失情況下，採用責任限額賠償，原本其最高賠償金額可達 12.5 萬法郎或 10,000 美元。但《華沙公

約》於 1955 年重新修訂，另於荷蘭訂定《海牙公約》(Hague Protocol)，將航空公司賠償之責任限額提高為 25 萬法郎或 20,000 美元。

依照 1966 年之《蒙特婁協定》，美國民航局對於旅客之賠償金額另有規定，凡是美國的航空公司或是飛行於美國境內的各國航空公司，無論是由美國出發，或前往美國本土，或中途停在美國境內，不論飛機於何地失事，其最高之賠償責任限額為 75,000 美元，此賠償責任限額含各種法律費用（如提出賠償請求之所在地國家規定法律費用另計者，該限額 58,000 美元，不包括法律訴訟費用在內）。任何不願簽署此協定之航空公司將不得航行美國。

此外國際航空法對行李遺失或損壞之賠償規定也有載明賠償限額。對國際旅客而言，託運行李遺失每公斤賠償限額為 20 美元；隨身行李遺失賠償限額，每位旅客為 400 美元；對全部旅程均在美國境內各點者，每位旅客之總行李賠償限額不得低於 2,800 美元。若干種類之物品得申報超額價值。旅客一旦發現行李遺失時應馬上向航空公司的 "Lost and Found" 單位提出書面申請尋找，填表並告知遺失行李的材質、顏色、大小、外型特徵以及行李內所攜帶之物品，並留下通訊電話及地址，以便尋獲後可馬上送還給旅客，所衍生費用由航空公司吸收。若旅客在國外旅行，可向航空公司要求 50 美元之「日用金」補償，以購買日常用品所需。

如果旅客行李於國際運輸過程中受損，應於損害發覺後七日內提出書面申訴。如有延遲，旅客須在行李交付日起，二十一天內向航空公司提出申訴賠償。貴重物品旅客最好隨身攜帶，如果要託運，可申報其價值並預付額外費用以保障

權益，否則航空公司按規定不額外賠償。對於易碎品、易腐物品，航空公司不負任何賠償之責任。

⊕ ㈡我國航空客運損害賠償條款

雖然我國是《華沙公約》的簽署國之一，但對旅客行程不適用《華沙公約》之規定及限制時，我國的《航空客貨損害賠償辦法》對航空貨運損害賠償另設定標準，對每一位乘客死亡應賠償 300 萬元，重傷者 150 萬元。非死亡或重傷者，賠償金額依實際損害計算，但最高不得超過 150 萬元。有關對行李之賠償，對登記之行李，按實際損害計算，但行李每公斤最高不可超過 1,000 元，隨身行李，按實際損害計算，但每位乘客最高不超過 20,000 元。

⊕ ㈢航空公司人為因素之疏失，賠償金額則另案討論

空難發生後，死亡或受傷害家屬對航空公司之賠償金額，經常有諸多爭議與不滿。根據機票條款內容規定，航空公司對非本身因素所造成之過失，採限額內之理賠方式。對有關人為之疏失或故意所造成之乘客損害及死亡之賠償，請求權人可向法院申訴，證明有其他法律規定或另有契約約定更高賠償金額，或證明其受更大損害時，可請求更高之賠償。不少國際航空公司已經改變理賠作法，同意不訂定理賠上限，但也不會無所限制地提高或接受理賠金額，免得引起有心人士蓄意破壞、藉機要脅等後遺症，危及飛行安全與造成恐慌，並進而影響到航空公司之經營實力。

▶圖片說明：根據統計飛機的降落與起飛較容易發生事故，因此在天氣不良的狀況下，機場都會禁止飛機起降。
▶圖片來源：ShutterStock

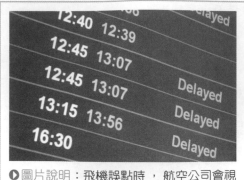

⊕ ㈣飛機誤點補償

即使各家國際航空公司在機票內有註明：不完全保證飛機會按飛行時刻表上的時間準時起降，但基於保障旅客的權益，如因航班延遲、機件故障、罷工、天候不佳、變更航線及起降地點等，視實際狀況航空公司應斟酌乘客需求，適時免費提供必要之協助如通訊、餐飲、膳宿、禦寒或醫療急救物品。必要時，乘客亦得要求航空公司安排轉機或轉搭其他交通工具。航班無法依預定時刻起飛時，國際航線若延遲三十分鐘以上，航空公司應向乘客說明延遲原因及處理方式，如果延遲四個小時以上，航空公司應免費提供三分鐘的國際電話費、餐點及保暖物品。如果誤點是在晚上，應設法安排乘客住宿。依我國《民用航空法》規定，航空公司若能證明其延遲是因不可抗力之事由，除另有交易習慣者外，乘客僅能就因延遲而增加之必要支出向航空公司求償。當乘客與航空公司發生糾紛而無法解決時，不應以霸佔航機方式作為抗爭焦點或引起注意，因而影響其他乘客的權益。

✗ 旅遊小品

空難理賠

出國旅行人人愛，快樂出門，平安回家當然是最好的狀況，然而凡事都有風險，空難意外的發生當然也是在所難免。搭乘飛機的意外發生機率其實遠低於一般交通工具，但由於其高度致死率以及一次性的大量死亡，經由媒體大肆報導後往往令人聞之色變，無論有過多少次航行，心裡依舊存在著芥蒂。

　　而當空難發生，賠償金便成為了眾人關注的焦點，從 1998 年大園空難到幾年前的澎湖空難，賠償金由 990 萬元飆升到了 1,490 萬元，創下臺灣空難理賠金額新高。依臺灣之《民用航空法》規定，航空公司基本的賠償金額為乘客重傷 150 萬和死亡 300 萬元；而國際間之《蒙特婁協定》則規定國際線航班乘客死亡至少須賠償約 470 萬元（新臺幣）。其中的賠償額度也會受到罹難者的年齡、收入以及航空公司的責任多寡而產生相當大的差異。倘若家屬不服而進行提告，一切當然又會依各國法律之不同、法官的想法而產生更大的差異。

　　更公平的衡量法條是必須的，好避免家屬和航空公司陷入僵局之中，我們也可以事前購買相關保險以獲得自身權益的更高保障。然而人命無價，不管判賠多少金額都填補不了家屬的傷痛，或許機場、航空公司對於自身設備以及人員的素質要求，配合政府的有效監督才是比事後的懲罰性高額賠償更積極的手段。

資料來源：〈澎湖空難 48 人罹難，賠 1500 萬還是 3000 萬才合理？〉《健康遠見》。

第四節
旅客搭機注意事項

一、登機程序

　　旅客搭機涉及旅客權益、機上安全及國際禮節。一般搭乘飛機的程序依序可分為：

(1)向航空公司預訂機位。

(2)購買機票：必須向訂位人員取得電腦訂位代號。

◉圖片說明：新加坡航空的 Check-in 櫃檯。

◉圖片來源：作者自行拍攝

(3)確認訂位並檢查機票使用各項限制條件。

(4)機場櫃檯報到劃位。

　　(a)國際航線旅客最好能在飛機起飛前二小時辦理報到手續（911 後有些地區要求三小時前辦理報到手續；國內航空公司於班機起飛前六十分鐘辦理報到手續），三十分鐘前到登機門。為了確保飛機能準時飛行，一般航空公司報到櫃檯都在飛機起飛前四十分鐘停止辦理報到手續（長榮航空預定逐漸開放定期航班網路報到，旅客於班機起飛前的三至二十四個小時內上網並自行選位，如此乘客只需在一小時前到機場領取登機證及託運行李即可）。

　　(b)若行動不便需特別協助或有嬰兒隨行，可先行告知航空公司，航空公司會於登機門口前安排座位，以利候機、登機。如果需要航空公司提供特別服務（例如孕婦、單獨旅行兒童、盲聾者、行動不便者等協助），應提早通知航空公司準備。

　　(c)搭乘國際線旅客須攜帶有效之旅行證件如護照（護照效期必須超過一定的時限，通常是六個月以上）、簽證、檢疫文件等，辦妥報到手續。

　　(d)最後確認登機證上的資料（如班機、登機門及登機時間）正確無誤。

　　(e)注意隨身行李的體積及重量限制。

(5)託運行李：在機場將行李掛上名牌，並用英文正確填寫。航空公司各機場櫃檯都有姓名掛牌免費供旅客取用。若有兩件託運行李，注意行李的重量是否均衡。免費託運行李

額度註明在機票上，超出免費額度時，須繳付額外費用。

(6)登機：登機前須隨時注意登機時間及登機門是否有更改。

二、機上禮儀須知與安全

1.安全措施

飛機起飛前，空服員會以電視播放或實際操作緊急救生示範，請仔細觀看並參考前座椅背袋內之文字資料。起飛、降落時務必繫上安全帶，飛行途中應按指示燈規定繫好安全帶 (Fasten Seat Belt)，指示燈熄滅前不可離開座位。

▶圖片說明：指示燈亮時，請依照指示繫緊安全帶。
▶圖片來源：ShutterStock

2.行　李

機艙走道勿堆放東西。隨身手提行李可放置座位上方的置物櫃或座椅下方。但若行李重量較重，則不要放在置物櫃，以免飛機遇亂流掉出來傷到別人；飛機中途停留時，勿將隨身物品留置在機內。

3.禁止攜帶物品

乘客不得攜帶危害飛航安全之物品（如易燃品、高壓縮罐、腐蝕性物品、放射性物品等）或在飛機上用干擾飛航通訊之器材（如行動電話、電腦等），否則依《民用航空法》規定可處五年以下有期徒刑、拘役或 15 萬元以下罰金。因而致人於死者，處無期徒刑或七年以上有期徒刑，致重傷者，處三年以上十年以下有期徒刑。

4.禁止事項

飛機上已全面禁止吸煙及攜帶超過 100 毫升（約一瓶養樂多容量）液體上機，飛機上全程禁用行動電話；為避免鋰電池過熱、短路，IATA 也行文各航空公司，檢查旅客託運行

◉ 圖片說明：在飛機起飛前，空服人員將
再次確認置物櫃是否確實關
閉，以避免亂流造成大型行
李掉落而砸傷旅客。

◉ 圖片來源：ShutterStock

李，禁止攜帶鋰電池；另外，打火機也不可放入託運行李中，有些航空公司甚至也禁止旅客隨身攜帶打火機上飛機。

5.起飛與降落時應注意事項

起飛、降落時應豎直椅背，以免造成他人不便或發生危險。

除了機上禮儀外，機上安全更重要，旅客注意下列事項也可增加飛行安全：

(1)穿長褲，長袖子衣服，並穿堅固、舒適的包鞋，勿穿高跟鞋。

(2)選擇靠緊急出口的座位，且靠走道的位子。

(3)注意聽空勤人員安全說明，仔細閱讀安全逃生須知，並且注意起飛前的安全解說，例如如何打開逃生門，使用救生衣。

(4)隨時繫好安全帶。

(5)勿將重物或危險物放置於行李架上，以免掉下傷人。

(6)遇緊急狀況時，維持冷靜將氧氣面罩戴好。

6.飛機降落時

飛機未停妥前，不可起立隨意走動或拿取行李，以免摔落造成危險。

7.突發狀況

在機上發生任何狀況，應保持鎮靜，聽從空服員指示。逃生時請勿穿著高跟鞋。

8.長程飛行

長程飛行，應避免造成致命的靜脈血栓症（又稱經濟艙症候群）。經濟艙症候群的出現，是由於長時間坐在狹窄的空間，缺乏活動，血液循環不流通，導致血管栓塞，輕則引起

呼吸困難、胸痛，嚴重時會陷入昏迷，甚至猝死。想避免以上情況，可能的話，至少每隔兩小時站起來活動一下。

9.機上用餐時

在機上因機艙壓力太大，不宜飲酒過量，以免影響身體健康。應飲食適量，勿攜帶味道特殊的食物影響機艙內氣味。

⑴用餐時，應將椅背豎直，並將前座背後的小桌拉放下來以便服務員將菜盤放上。

⑵用餐時禁止走動，以免妨礙餐車作業。

⑶機上供應的餐點，視航線及航空公司不同而有差異，一般分為豬肉、牛肉、雞肉、魚肉，另有咖啡 (Coffee)、茶 (Tea)、可樂 (Coke)、果汁 (Juice)、紅酒 (Red Wine)、白酒 (White Wine)。

▶圖片說明：進入廁所前要注意門上的標示。
▶圖片來源：ShutterStock

10.使用機上洗手間

洗手間門上標示著 "OCCUPIED" 表示有人正在使用，"VACANT" 是表示沒有人，即可推門入內，確定燈亮，表示門已上鎖，廁所內絕對禁止吸煙。男士用廁時，要將坐墊掀起，用畢沖水（"FLUSH" 即表示沖水鈕），以利下一位旅客使用。

11.填寫入境表格

前往某些國家時，在抵達目的地機場前，空服員會發給每一位旅客「入境登記表」和「海關申報單」填寫，請於抵達前填好。各國入境攜帶物品有規定，若帶超額之現金、匯票、旅行支票，都要辦理申報，否則被當地海關人員查獲，不僅造成個人損失，可能被判徒刑或罰款，也會延誤行程。旅行社通常會事先為旅客填好「入境登記表」，旅客只要在簽名處簽名即可。

第五節

時　差

一、時區 (Time Zones)

　　地球自轉一周需要二十四小時，因此將全球劃分成二十四個時區，以英國的格林威治天文觀測臺為標準，也就是格林威治標準時間（Greenwich Mean Time，簡稱 GMT）。時區的劃分方式，以子午線為中心，原則上以經度 15 度劃分成一個時區，如果遇到國界或其他因素，則視情況調整，所以時區的分界線不一定是直線，每一個時區代表一小時，往東的地區加 (+) 小時，往西的地區減 (–) 小時。並且以經線 180 度作為國際換日線 (International Date Line, IDL，又稱國際日期變更線)，國際換日線以東為東半球時區，以西為西半球時區。不過現在各國都以「協調世界時間」(Coordinated Universal Time, UTC) 取代格林威治標準時間，作為劃分時區的基準。

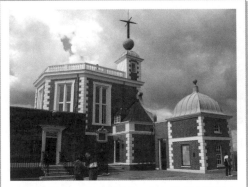

▶圖片說明：位於格林威治的皇家天文臺。經過天文臺上方的子午線被稱為本初子午線，也就是經度 0 度，是全球經度計算與時間劃分的參考標準。

▶圖片來源：ShutterStock

　　事實上，由於許多國家為了要互補片斷時間，設有 0.5 時差甚至還有地區以四十五分鐘作為時差，因此全球不只分成 24 個時區，而是共分 39 個時區以上。舊俄羅斯聯邦共劃分 10 個時區，從 UTC+3 至 UTC+12，相差九小時，是跨越最多時區的國家，但聯邦已瓦解。其他時區如加拿大和美國則各為 6 個時區分居最高。中國大陸版圖遼闊，但只占一個時區。

換算時間公式：協調世界時間 UTC + (−) X = 當地時間 (Local Time)

　　舉例來說，"UTC−5"，就是美國紐約的時區，而 "UTC+9"，就是韓國時區。臺北時間為 UTC+8，表示臺北比倫敦快八小時。當倫敦時間為 00:31 星期一，臺北時間為 08:31 星期一。華盛頓時間為 UTC−5，表示華盛頓比倫敦慢五小時。當倫敦時間為 03:28 星期三，華盛頓時間為 22:28 星期二。

二、世界各地與 UTC 時差

⑴加拿大 (Canada)：UTC−3.5 至 UTC−8 (−3.5, −4, −5, −6, −7, −8)。

⑵美國 (U.S.A.)：UTC−5 至 UTC−10。

● 東岸標準時區 (Eastern Standard Time, EST)：UTC−5。

● 中部標準時區 (Central Standard Time, CST)：UTC−6。

● 山嶽標準時區 (Mountain Standard Time, MST)：UTC−7。

● 太平洋標準時區 (Pacific Standard Time, PST)：UTC−8。

● 阿拉斯加標準時區 (Alaska Standard Time, AKST)：UTC−9。

● 夏威夷標準時區 (Hawaii Standard Time, HST)：UTC−10
　　(美國不實行夏令時的地區包括：亞利桑那州、夏威夷州)。

⑶中歐時區 (Central European Time)：UTC+1 （如法國 (France)、德國 (Germany)、西班牙 (Spain)、義大利 (Italy)）。

⑷東歐時區 (Eastern European Time)：UTC+2。

⑸舊俄羅斯共和國 (Russia)：UTC+3 (Moscow) 至 UTC+12。

⑹印度 (India)：UTC+5.5（無日光節約時間）。

⑺泰國 (Thailand)、印尼 (Indonesia)：UTC+7。

⑻中國大陸 (Mainland China)、臺灣 (Taiwan)、新加坡

(Singapore)、香港 (Hong Kong)、馬來西亞 (Malaysia)、菲律賓 (Philippines)：UTC+8。

(9)日本 (Japan)、南韓 (South Korea)：UTC+9。

(10)澳洲 (Australia)：UTC+8, UTC+9.5, UTC+10。

● 西澳標準時區 (Australia Western Standard Time, AWST)：UTC+8。

● 中澳標準時區 (Central Australia Standard Time, CAST)：UTC+9.5。

● 東澳標準時區 (Eastern Australia Standard Time, EAST)：UTC+10。

(11)紐西蘭 (New Zealand)：UTC+12。

(12)非洲：幾乎包含於 UTC0 至 UTC+3

● 摩洛哥 (Morocco)：UTC0。

● 西非時間 (West Africa Time)：UTC+1。

● 中非時間 (Central Africa Time)、南非標準時間 (South African Standard Time)：UTC+2。

● 東非時間 (East Africa Time)：UTC+3。

(13) 1939 年 3 月 9 日中華民國內政部召集標準時間會議，確認 1912 年劃分之時區為中華民國標準時區。當時共劃分成五時區（並未包括臺灣），1945 年以前臺灣為日本帝國領土，使用日本標準時 (Japan Standard Time, JST, UTC+9)。1949 年後中華民國政府遷臺，中華人民共和國政府總理周恩來，請全國人民代表大會議決，合併五時區為北京時區 (UTC+8)，中國大陸是少數只用同一個時區的大國。

✈ 旅遊小品

和時間賽跑的協和號超音速客機

協和號客機 (Concorde) 是由法國宇航和英國飛機公司聯合研製的超音速客機,它和圖波列夫製的 Tu–144 是世界上唯一曾投入商業使用的超音速客機。協和號客機共建造 20 架,其中 6 架作開發測試之用。可下垂式機鼻是協和號客機的外觀特徵之一,既保持著飛機的流線外型減低阻力,又可以於滑行、起飛和著陸時增加駕駛艙的能見度。

協和號客機於 1977 年 11 月 22 日開始營運,但當時美國國會禁止協和號客機在美國著陸, 主要因國民抗議超音速造成的音爆。協和號主要用於倫敦希斯路機場(英國航空)和戴高樂國際機場(法國航空)來往紐約甘迺迪國際機場的航班服務。它創下很多記錄, 包括於 1996 年 2 月 7 日以 2 小時 52 分鐘 59 秒的時間創下由紐約至倫敦的最快時間。隨著 2000 年發生巴黎意外事故,及其後的 911 事件和其他因素影響,協和號客機於 2003 年 10 月 27 日終止服務,於同年 11 月 26 日飛航「退役」航班後結束其二十七年的商業飛行生涯。退役超音速客機分別贈送到法國、美國華府及德國的博物館陳列。

協和號客機客艙只有單一客艙、單走道、每行四個坐位,載客 100 人。客艙內裝有電漿顯示螢幕,顯示飛行高度、飛行速度和空氣溫度。客艙膳食均由 Wedgwood 生產的陶器和銀餐具侍候。

協和號客機的巡航高度較傳統客機高, 約在 50,000 英呎高度,最高時速 2,179 公里,由於飛行的高度,亂流亦很少出現。超音速巡航期間,雖然機外溫度達 –60 度,但機身前部出現的空氣高速摩擦會令機身外部加熱至 120 度,窗戶亦會變得溫暖,前艙室溫亦較後艙為高。

資料來源:維基百科。

三、半時區 (0.5 hour)

紐芬蘭 (Newfoundland) 是加拿大唯一在一小時時區內又分成半時區的地方。紐芬蘭之所以是半小時而不是一小時的一個時區，是因為加拿大部分地區可自由選擇採取在哪個時區，而紐芬蘭在東部選擇採取半小時的時差。目前實施半時區的國家有：

(1)蘇里南 (Suriname)。

(2)緬甸 (Myanmar)。

(3)伊朗 (Iran)。

(4)印度 (India)。

(5)斯里蘭卡 (Sri Lanka)。

(6)澳洲中部 (Central Australia)。

除此之外，尼泊爾 (Nepal) 以及紐西蘭的查塔姆群島 (Chatham Islands) 甚至以四十五分鐘作為時區，分別為 UTC+5:45 以及 UTC+12:45。有此可見時區是因地區而彈性變動的。

四、日光節約時間 (Daylight Saving Time, DST/Summer Time)

據說最早提出夏時日光節約時間概念的是一位美國的駐法大使——班傑明‧富蘭克林 (Benjamin Franklin)，在他駐法國期間，法國人大約早上十點才會起床，然後一直到深夜才休息，這樣的生活習慣讓班傑明覺得法國人浪費了大好的陽光，於是他在 1784 年寫信到《巴黎雜誌》，建議他們可以早睡早起，不過那時候還沒有統一的時區劃分，因此也沒有夏時制此一名詞的出現，只是有了最模糊的概念。到了 1907 年，

英國建築師威廉・維萊特 (William Willett) 正式向美國議會提出夏時制的構想，希望能藉此節省能源並提供夠多的時間來訓練士兵，但最終議會並沒有採納此項提議。

　　日光節約時間又稱夏令時間，在實施期間將原本的標準時間往前推算一小時 (+1)，結束後再往後調回一小時。以充分利用光照資源，因白天特長，如英國 6 月時近晚間九點半才天黑，從而節約照明用電，達到節約能源的目的。但也有許多國家採取不實行日光節約時間。1916 年，德國首先實行日光節約時間，英國和法國不久也跟進。1917 年，俄羅斯第一次實行了夏令時間，但直到 1981 年才成為一項經常性的制度，同年美國也開始實行夏時制。目前全世界有一百多個國家每年要實行夏令時間。南半球的澳大利亞只有東南部各州實行夏時制，其實行時間為每年 10 月最後一個星期天到 4 月第一個星期天止。中國大陸 1992 年 4 月 5 日後不再實行。臺灣曾在 1945 年開始實施日光節約時間，但在 1980 年正式停止施行。

　　2007 年美國國會通過新的節約能源法案後，美國實施的夏令日光節約時間大為提前，由 4 月的第一個星期日提早到 3 月的第二個星期日，結束時間由 10 月的最後一個星期日延後到 11 月的第一個星期日，日光節約時間因此比往年增加三週，一年內的日光節約時間實施期間較過去的七個月延長到近八個月。也因此，實行日光節約時間的改變對相關的電機設備、電腦程式有很大影響，例如對航空公司飛航時間表影響甚巨，必須全面重新設定。

時　差

　　時差 (Jet Lag) 是因人類生理時鐘因素，在長途飛行後因時差關係所產生生理失調，讓人產生疲乏昏睡和煩躁的症狀。根據研究顯示，由西往東旅行比由東往西旅行，較容易造成生理節奏失調。

　　以下方式可幫助減少時差的症狀：

- 在飛行期間比平常攝取更多水分，但是要避免含有咖啡因或酒精的飲料。
- 飛行期間的前後，盡量吃高蛋白、低熱量的食物。
- 根據與目的地的時差，提早或延後睡眠時間。
- 在旅遊目的地的戶外停留多一點時間，戶外比室內更能幫助調整時差。

資料來源：作者自行整理。

五、飛行時間計算

　　航空時刻表上所記載的起飛及抵達時間均為當地時間 (Local Time)，因此旅行時為了知道家鄉的時間，必須作時間換算，在換算時必須考慮各國是否有實施夏令節約時間，南半球與北半球季節相反，實施時期相異。

▶ 實例說明

1. 臺北 (Taipei)(UTC+8) 當地時間為 10 月 12 日早上十一點半，問倫敦 (London) 的當地時間？

答案：10 月 12 日上午四點三十分（倫敦因有夏令節約時間變 +1）

2. 舊金山 (San Francisco)(UTC−8) 當地時間為 1 月 12 日晚

上八點，問倫敦 (London) 的當地時間？

答案：1 月 13 日上午四點

3. 臺北 (Taipei) 當地時間為 7 月 20 日上午十點，問紐約 (New York)(UTC–5) 的當地時間？

答案：7 月 19 日晚上十點（美國有夏令節約時間）

4. 臺北 (Taipei)，1 月 24 日下午六點二十分出發前往紐約，中途停靠安克拉治 (Anchorage)，於當地時間 1 月 24 日晚上九點半抵達紐約，問總共飛行時間？

答案：十六小時又十分鐘

5. 西雅圖 (Seattle)(UTC–8)，7 月 24 日下午二點四十五分出發前往亞特蘭大，於當地時間 7 月 24 日晚上十點零四分抵達亞特蘭大 (Atlanta)(UTC–5)，問總共飛行時間？

答案：四小時又十九分鐘

6. 墨爾本 (Melbourne)(UTC+10) 1 月 24 日上午十二點出發前往臺北 (Taipei)，於當地時間 1 月 24 日下午六點抵達臺北，問總共飛行時間？（注意澳洲有夏令節約時間）

答案：九小時

7. 法蘭克福 (Frankfurt)(UTC+1) 2 月 25 日下午二點十分出發前往臺北 (Taipei)，於當地時間 2 月 26 日上午十一點四十分（中途停靠香港）抵達臺北，問總共飛行時間？

答案：十四小時又三十分鐘

8. 臺北 (Taipei) 當地時間 2 月 24 日晚上七點四十分出發飛往倫敦 (UTC+0)，總共花了十六小時又四十五分鐘飛抵倫敦，問抵達倫敦時是當地時間何時？

答案：2 月 25 日上午四點二十五分

自我評量

一、選擇題

（　） 1. 每張機票都有機票票號，共十四碼（含 CK 號碼），
以「297 4201 234765 2」為例，其敘述下列何者為非？
(A) 297 指航空公司代碼　(B) 4 指機票來源　(C) 2 指
有二張搭乘票根　(D) 01234765 指檢查碼

（　） 2. 關於機位訂位狀態欄 (Status)，下列簡稱何者為非？
(A) OK 指機位確定，訂位完成　(B) NS 指嬰兒不占
座位　(C) RQ 指訂位但尚未完成，已列入候補名單
(D) OPEN 指空位搭乘

（　） 3. 機票票價的依據由一系列縮寫組成，其中內容包括
六項要素，當出現時須按順序顯示，以下哪一要素
永遠排第一位？　(A) Week Code　(B) Day Code
(C) Prime Code　(D) Seasonal Code

（　） 4. 機票欄內的起程地／目的地欄，通常會於旁邊加註
機票之付款與開票代號，而在此欄旁邊所填入之代
號為 SITI、SOTI、SITO 或 SOTO，而一般皆為何者
情況？　(A) SITO　(B) SOTO　(C) SITI　(D) SOTI

（　） 5. 目前實施半時區的國家，不包含以下哪一地區？　(A)
紐西蘭　(B)印度　(C)蘇里南　(D)伊朗

（　） 6. 以下對時區的敘述，何者為非？　(A)劃分方式原則
上以子午線為中心，經度每隔 15 度劃分一個時區
(B)由於許多國家為了補足片斷時間而設有 0.5 時
差，故全球不只 24 時區，而有 39 個時區以上　(C)
子午線往東的地區減小時，往西的地區加小時，並

且以經線 0 度作為國際換日線　(D)現在各國都以協
調世界時間 (UTC) 取代格林威治標準時間 (GMT)，
作為劃分時區的基準。

()　7.關於機票之相關敘述，下列何者為非？　(A)普通票
也稱 Normal Fare　(B)優惠票以普通票價為主給予
折扣　(C)兩到十一歲間，可購買兒童票，其折扣為
普通票的 37～50%　(D)全票為適用年滿十二歲以
上旅客的票價

()　8.承上題，優惠票之種類有許多，而關於其簡稱，何
者為非？　(A)嬰兒票 = IN(F)　(B)旅行社優惠票 =
CD　(C)領隊優惠票 = CG　(D)兒童票 = CH(D)

()　9.以下關於電子機票的敘述，何者錯誤？　(A)目前電
子機票的使用率高於傳統機票　(B)相較於傳統紙本
機票，電子機票可避免遺失的風險　(C)臺灣最早開
始使用電子機票的航空公司是長榮航空　(D)電子機
票符合現今訴求環保的趨勢

()　10.國際航線若延遲幾小時以上，航空公司應免費提供
三分鐘的國際電話費、餐點及保暖物品？　(A)三小
時　(B)四小時　(C)五小時　(D)六小時

二、問答題

1.搭飛機時，有行李手提及免費拖運，免費拖運又有分地區
及艙等限制，請簡要說明其相關規定？

2.試簡述何謂日光節約時間 (Daylight Saving Time, DST/
Summer Time)，有何影響？臺灣是否曾實施？

3.旅行時為了知道家鄉的時間，必須作時間換算，在換算時
必須考慮各國是否有實施夏令節約時間，南半球與北半球

季節相反。試算：當臺北 (Taipei) 當地時間為 7 月 20 日早上十點，則紐約 (New York)(UTC–5) 的當地時間為何日、何時？

4. 試分述 CASH、CHECK/AGT 及 CC 三項之付款方式。

5. 旅客搭機涉及旅客權益、機上安全及國際禮節，一般乘客搭乘飛機時在機內應注意哪些事項？

附　錄

附錄一

領隊人員管理規則

領隊人員管理規則（中華民國 105 年 8 月 26 日修正）

第一條

　　本規則依發展觀光條例（以下簡稱本條例）第六十六條第五項規定訂定之。

第二條

　　領隊人員之訓練、執業證核發、管理、獎勵及處罰等事項，由交通部委任交通部觀光局執行之；其委任事項及法規依據應公告並刊登於政府公報或新聞紙。

第三條

　　領隊人員應受旅行業之僱用或指派，始得執行領隊業務。

第四條

　　領隊人員有違反本規則，經廢止領隊人員執業證未逾五年者，不得充任領隊人員。

第五條

　　領隊人員訓練分職前訓練及在職訓練。

　　經領隊人員考試及格者，應參加交通部觀光局或其委託之有關機關、團體舉辦之職前訓練合格，領取結業證書後，始得請領執業證，執行領隊業務。

　　領隊人員在職訓練由交通部觀光局或其委託之有關機關、團體辦理。

　　前二項之受委託機關、團體，應具下列資格之一：

一、須為旅行業或領隊人員相關之觀光團體，且最近二年曾自行辦理或接受交通部觀光局委託辦理領隊人員訓練者。

二、須為設有觀光相關科系之大專以上學校，最近二年曾自行辦理或接受交通部觀光局委託辦理旅行業從業人員相關訓練者。

三、職前訓練及在職訓練之方式、課程、費用及相關規定事項，由交通部觀光局定之或由其委託之有關機關、團體擬訂陳報交通部觀光局核定。

第六條

　　經華語領隊人員考試及訓練合格，參加外語導遊人員考試及格者，於參加職前訓練時，其訓練節次，予以減半。

　　經外語領隊人員考試及訓練合格，參加其他外語領隊人員考試及格者，免再參加職前訓練。

前二項規定，於本規則修正施行前經交通部觀光局甄審及訓練合格之領隊人員，亦適用之。

及格者，或於本規則修正施行前經交通部觀光局測驗及訓練合格之導遊人員，亦適用之。

第七條

經領隊人員考試及格，參加職前訓練者，應檢附考試及格證書影本、繳納訓練費用，向交通部觀光局或其委託之有關機關、團體申請，並依排定之訓練時間報到接受訓練。

參加領隊職前訓練人員報名繳費後開訓前七日得取消報名並申請退還七成訓練費用，逾期不予退還。但因產假、重病或其他正當事由無法接受訓練者，得申請全額退費。

第八條

領隊人員職前訓練節次為五十六節課，每節課為五十分鐘。

受訓人員於職前訓練期間，其缺課節數不得逾訓練節次十分之一。

每節課遲到或早退逾十分鐘以上者，以缺課一節論計。

第九條

領隊人員職前訓練測驗成績以一百分為滿分，七十分為及格。

測驗成績不及格者，應於七日內補行測驗一次；經補行測驗仍不及格者，不得結業。

因產假、重病或其他正當事由，經核准延期測驗者，應於一年內申請測驗；經測驗不及格者，依前項規定辦理。

第十條

受訓人員在職前訓練期間，有下列情形之一者，應予退訓；其已繳納之訓練費用，不得申請退還：

一、缺課節數逾十分之一者。

二、受訓期間對講座、輔導員或其他辦理訓練人員施以強暴脅迫者。

三、由他人冒名頂替參加訓練者。

四、報名檢附之資格證明文件係偽造變造者。

五、其他具體事實足以認為品德操守違反倫理規範，情節重大者。

前項第二款至第四款情形，經退訓後二年內不得參加訓練。

第十一條

領隊人員於在職訓練期間，有下列情形之一者，應予退訓，其已繳納之訓練費用，不得申請退還：

一、缺課節數逾十分之一者。

二、由他人冒名頂替參加訓練者。

三、受訓期間對講座、輔導員或其他辦理訓練人員施以強暴脅迫者。

四、其他具體事實足以認為品德操守違反倫理規範，情節重大者。

第十二條

受委託辦理領隊人員職前訓練及在職訓練之機關、團體，應依交通部觀光局核定之訓練計畫實施，並於結訓後十日內將受訓人員成績、結訓及退訓人數列冊陳報交通部觀光局備查。

第十三條

受委託辦理領隊人員職前訓練及在職訓練之機關、團體違反前條規定者，交通部觀光局得予糾正並通知限期改善；屆期未改善者，廢止其委託，並於二年內不得參與委託訓練之甄選。

第十四條

領隊人員取得結業證書或執業證後，連續三年未執行領隊業務者，應依規定重行參加訓練結業，領取或換領執業證後，始得執行領隊業務。

領隊人員重行參加訓練節次為二十八節課，每節課為五十分鐘。

第五條第二項、第四項及第五項、第七條、第八條第二項及第三項、第九條、第十條、第十二條、第十三條有關領隊人員職前訓練之規定，於第一項重行參加訓練者，準用之。

第十五條

領隊人員執業證分外語領隊人員執業證及華語領隊人員執業證。

領取外語領隊人員執業證者，得執行引導國人出國及赴香港、澳門、大陸旅行團體旅遊業務。

領取華語領隊人員執業證者，得執行引導國人赴香港、澳門、大陸旅行團體旅遊業務，不得執行引導國人出國旅行團體旅行業務。

第十六條

領隊人員申請執業證，應填具申請書，檢附有關證件向交通部觀光局或其委託之有關團體請領使用。

領隊人員停止執業時，應即將所領用之執業證於十日內繳回交通部觀光局或其委託之有關團體；屆期未繳回者，由交通部觀光局公告註銷。

第一項委託事項及法規依據應公告並刊登政府公報或新聞紙。

第十七條

（刪除）

第十八條

領隊人員執業證有效期間為三年，期滿前應向交通部觀光局或其委託之有關團體申請換發。

第十九條

　　領隊人員之結業證書及執業證遺失或毀損，應具書面敘明理由，申請補發或換發。

第二十條

　　領隊人員應依僱用之旅行業所安排之旅遊行程及內容執業，非因不可抗力或不可歸責於領隊人員之事由，不得擅自變更。

第二十一條

　　領隊人員執行業務時，應佩掛領隊執業證於胸前明顯處，以便聯繫服務並備交通部觀光局查核。

　　前項查核，領隊人員規避、妨礙或拒絕，並應提供或提示必要之文書、資料或物品。

第二十二條

　　領隊人員執行業務時，如發生特殊或意外事件，應即時作妥當處置，並將事件發生經過及處理情形，於二十四小時內儘速向受僱之旅行業及交通部觀光局報備。

第二十三條

　　領隊人員執行業務時，應遵守旅遊地相關法令規定，維護國家榮譽，並不得有下列行為：

一、遇有旅客患病，未予妥為照料，或於旅遊途中未注意旅客安全之維護。

二、誘導旅客採購物品或為其他服務收受回扣、向旅客額外需索、向旅客兜售或收購物品、收取旅客財物或委由旅客攜帶物品圖利。

三、將執業證借供他人使用、無正當理由延誤執行業務時間、擅自委託他人代為執業、停止執行領隊業務期間擅自執業、擅自經營旅行業務或為非旅行業執行領隊業務。

四、擅離團體或擅自將旅客解散、擅自變更使用非法交通工具、遊樂及住宿設施。

五、非經旅客請求無正當理由保管旅客證照，或經旅客請求保管而遺失旅客委託保管之證照、機票等重要文件。

六、執行領隊業務時，言行不當。

第二十四條

　　領隊人員違反第十五條第三項、第十六條第二項、第十八條、第二十條至第二十三條規定者，由交通部觀光局依本條例第五十八條規定處罰。

第二十五條

　　依本規則發給領隊人員結業證書，應繳納證書費每件新臺幣五百元；其補發者，亦同。

第二十六條

　　申請、換發或補發領隊人員執業證，應繳納證照費每件新臺幣二百元。

第二十七條

　　本規則自發布日施行。

附錄二

導遊人員管理規則

導遊人員管理規則（中華民國 107 年 2 月 1 日修正）

第一條

　　本規則依發展觀光條例（以下簡稱本條例）第六十六條第五項規定訂定之。

第二條

　　導遊人員之訓練、執業證核發、管理、獎勵及處罰等事項，由交通部委任交通部觀光局執行之；其委任事項及法規依據應公告並刊登政府公報或新聞紙。

第三條

　　導遊人員應受旅行業之僱用、指派或受政府機關、團體之招請，始得執行導遊業務。

第四條

　　導遊人員有違本規則，經廢止導遊人員執業證未逾五年者，不得充任導遊人員。

第五條

　　本規則九十年三月二十二日修正發布前已測驗訓練合格之導遊人員，應參加交通部觀光局或其委託之團體舉辦之接待或引導大陸地區旅客訓練結業，始可接待或引導大陸地區旅客。

第六條

　　導遊人員執業證分英語、日語、其他外語及華語導遊人員執業證。

　　領取導遊人員執業證者，應依其執業證登載語言別，執行接待或引導使用相同語言之來本國觀光旅客旅遊業務。

　　已領取英語、日語或其他外語導遊人員執業證者，如取得符合教育部對外華語教學能力認證考試外語能力合格認定基準所定基準以上之成績單或證書，且該成績單或證書為提出加註該語言別之日前三年內取得者，得檢附該證明文件申請換發導遊人員執業證加註該語言別，並得執行接待或引導使用該語言之來本國觀光旅客旅遊業務。

　　已領取導遊人員執業證者，經交通部觀光局或其委託之有關機關、團體舉辦第一項所定其他外語之訓練合格，得申請換發導遊人員執業證加註該訓練合格語言別；其自加註之日起二年內，並得執行接待或引導使用該語言之來本國觀光旅客旅遊業務。

　　領取英語、日語或其他外語導遊人員執業證者，得執行接待或引導大陸、香港、澳門地區觀光旅客旅遊業務。

領取華語導遊人員執業證者，得執行接待或引導大陸、香港、澳門地區觀光旅客或使用華語之國外觀光旅客旅遊業務，不得執行接待或引導非使用華語之國外觀光旅客旅遊業務。但其搭配稀少外語翻譯人員者，得執行接待或引導非使用華語之國外稀少語別觀光旅客旅遊業務。前項但書規定所稱國外稀少語別之類別及其得執行該規定業務期間，由交通部觀光局視觀光市場及導遊人力供需情形公告之。

第三項關於其他外語訓練之類別、訓練方式、課程、費用及相關規定事項，交通部觀光局得視觀光市場及導遊人力供需情形公告之。並準用第七條第四項、第九條第二項、第十一條、第十三條至第十五條規定。

第七條

導遊人員訓練分職前訓練及在職訓練。

經導遊人員考試及格者，應參加交通部觀光局或其委託之有關機關、團體舉辦之職前訓練合格，領取結業證書後，始得請領執業證，執行導遊業務。

導遊人員在職訓練由交通部觀光局或其委託之有關機關、團體辦理。

前二項之受委託機關、團體，應具下列資格之一：

一、須為旅行業或導遊人員相關之觀光團體，且最近二年曾自行辦理或接受交通部觀光局委託辦理導遊人員訓練者。

二、須為設有觀光相關科系之大專以上學校，最近二年曾自行辦理或接受交通部觀光局委託辦理旅行業從業人員相關訓練者。

職前訓練及在職訓練之方式、課程、費用及相關規定事項，由交通部觀光局定之或由其委託之有關機關、團體擬訂陳報交通部觀光局核定。

第八條

經華語導遊人員考試及訓練合格，參加外語導遊人員考試及格者，免再參加職前訓練。

前項規定，於外語導遊人員，經其他外語導遊人員考試及格者，或於本規則修正施行前經交通部觀光局測驗及訓練合格之導遊人員，亦適用之。

第九條

經導遊人員考試及格，參加職前訓練者，應檢附考試及格證書影本、繳納訓練費用，向交通部觀光局或其委託之有關機關、團體申請，並依排定之訓練時間報到接受訓練。

參加導遊職前訓練人員報名繳費後開訓前七日得取消報名並申請退還七成訓練費用，逾期不予退還。但因產假、重病或其他正當事由無法接受訓練者，得申請全額退費。

第十條

導遊人員職前訓練節次為九十八節課，每節課為五十分鐘。

受訓人員於職前訓練期間，其缺課節數不得逾訓練節次十分之一。

每節課遲到或早退逾十分鐘以上者，以缺課一節論計。

第十一條

　　導遊人員職前訓練測驗成績以一百分為滿分，七十分為及格。

　　測驗成績不及格者，應於七日內補行測驗一次；經補行測驗仍不及格者，不得結業。

　　因產假、重病或其他正當事由，經核准延期測驗者，應於一年內申請測驗；經測驗不及格者，依前項規定辦理。

第十二條

　　受訓人員在職前訓練期間，有下列情事之一者，應予退訓；其已繳納之訓練費用，不得申請退還：

　　一、缺課節數逾十分之一者。

　　二、受訓期間對講座、輔導員或其他辦理訓練人員施以強暴脅迫者。

　　三、由他人冒名頂替參加訓練者。

　　四、報名檢附之資格證明文件係偽造變造者。

　　五、其他具體事實足以認為品德操守違反倫理規範，情節重大者。

　　前項第二款至第四款情形，經退訓後二年內不得參加訓練。

第十三條

　　導遊人員於在職訓練期間，有下列情形之一者，應予退訓，其已繳納之訓練費用，不得申請退還：

　　一、缺課節數逾十分之一者。

　　二、由他人冒名頂替參加訓練者。

　　三、受訓期間對講座、輔導員或其他辦理訓練人員施以強暴脅迫者。

　　四、其他具體事實足以認為品德操守違反倫理規範，情節重大者。

第十四條

　　受委託辦理導遊人員職前訓練及在職訓練之機關、團體應依交通部觀光局核定之訓練計畫實施，並於結訓後十日內將受訓人員成績、結訓及退訓人數列冊陳報交通部觀光局備查。

第十五條

　　受委託辦理導遊人員職前訓練及在職訓練之機關、團體違反前條規定者，交通部觀光局得予糾正並通知限期改善；屆期未改善者，廢止其委託，並於二年內不得參與委託訓練之甄選。

第十六條

　　導遊人員取得結業證書或執業證後，連續三年未執行導遊業務者，應依規定重行參加訓練結業，領取或換領執業證後，始得執行導遊業務。

　　導遊人員重行參加訓練節次為四十九節課，每節課為五十分鐘。

第七條第二項、第四項及第五項、第九條、第十條第二項及第三項、第十一條、第十二條、第十四條、第十五條有關導遊人員職前訓練之規定,於第一項重行參加訓練者,準用之。

第十七條

導遊人員申請執業證,應填具申請書,檢附有關證件向交通部觀光局或其委託之團體請領使用。

導遊人員停止執業時,應於十日內將所領用之執業證繳回交通部觀光局或其委託之有關團體;屆期未繳回者,由交通部觀光局公告註銷。

第一項委託事項及法規依據應公告並刊登政府公報或新聞紙。

第十八條

(刪除)

第十九條

導遊人員執業證有效期間為三年,期滿前應向交通部觀光局或其委託之團體申請換發。

第二十條

導遊人員之執業證遺失或毀損,應具書面敘明理由,申請補發或換發。

第二十一條

導遊人員執行業務時,應接受僱用之旅行業或招請之機關、團體之指導與監督。

第二十二條

導遊人員應依僱用之旅行業或招請之機關、團體所安排之觀光旅遊行程執行業務,非因臨時特殊事故,不得擅自變更。

第二十三條

導遊人員執行業務時,應佩掛導遊執業證於胸前明顯處,以便聯繫服務並備交通部觀光局查核。

第二十四條

導遊人員執行業務時,如發生特殊或意外事件,除應即時作妥當處置外,並應將經過情形於二十四小時內向交通部觀光局及受僱旅行業或機關團體報備。

第二十五條

交通部觀光局為督導導遊人員,得隨時派員檢查其執行業務情形。

第二十六條

導遊人員有下列情事之一者,由交通部觀光局予以獎勵或表揚之:

一、爭取國家聲譽、敦睦國際友誼表現優異者。

二、宏揚我國文化、維護善良風俗有良好表現者。

三、維護國家安全、協助社會治安有具體表現者。

四、服務旅客週到、維護旅遊安全有具體事實表現者。

五、熱心公益、發揚團隊精神有具體表現者。

六、撰寫報告內容詳實、提供資料完整有參採價值者。

七、研究著述，對發展觀光事業或執行導遊業務具有創意，可供採擇實行者。

八、連續執行導遊業務十五年以上，成績優良者。

九、其他特殊優良事蹟者。

第二十七條

導遊人員不得有下列行為：

一、執行導遊業務時，言行不當。

二、遇有旅客患病，未予妥為照料。

三、誘導旅客採購物品或為其他服務收受回扣。

四、向旅客額外需索。

五、向旅客兜售或收購物品。

六、以不正當手段收取旅客財物。

七、私自兌換外幣。

八、不遵守專業訓練之規定。

九、將執業證借供他人使用。

十、無正當理由延誤執行業務時間或擅自委託他人代為執行業務。

十一、規避、妨礙或拒絕主管機關或警察機關之檢查，或不提供、提示必要之文書、
　　　資料或物品。

十二、停止執行導遊業務期間擅自執行業務。

十三、擅自經營旅行業務或為非旅行業執行導遊業務。

十四、受國外旅行業僱用執行導遊業務。

十五、運送旅客前，發現使用之交通工具，非由合法業者所提供，未通報旅行業者；
　　　使用遊覽車為交通工具時，未實施遊覽車逃生安全解說及示範，或未依交通部
　　　公路總局訂定之檢查紀錄表執行。

十六、執行導遊業務時，發現所接待或引導之旅客有損壞自然資源或觀光設施行為之
　　　虞，而未予勸止。

第二十八條

導遊人員違反第五條、第六條第五項、第十七條第二項、第十九條、第二十一條至第
二十四條、第二十七條規定者，由交通部觀光局依本條例第五十八條規定處罰。

第二十九條

依本規則發給導遊人員結業證書，應繳納證書費每件新臺幣五百元；其補發者，亦同。

第三十條

　　申請、換發或補發導遊人員執業證，應繳納證照費每件新臺幣二百元。

第三十一條

　　本規則自發布日施行。

附錄三

國內外觀光旅遊組織

一、臺灣相關觀光旅遊組織

⑴交通部觀光局 (Tourism Bureau Ministry of Transportation and Communications, R.O.C.)

　　主管全國觀光事業機關,負責對地方及全國性觀光事業之整體發展,執行規劃輔導管理事宜。

⑵財團法人臺灣觀光協會 (Taiwan Visitors Association)

　　主要任務有:

● 在觀光事業方面為政府與民間溝通橋樑。

● 從事促進觀光事業發展之各項國際宣傳推廣工作。

● 研議發展觀光事業有關方案建議政府參考。

⑶中華民國觀光導遊協會 (Tourist Guides Association, R.O.C.)

　　協助國內發展導遊事業,例如導遊實務訓練、研修旅遊活動、增進會員福利、協助申辦導遊人員執業證、推薦導遊工作等。

⑷中華民國觀光領隊協會 (Association of Tour Managers, R.O.C.)

　　促進旅行業出國觀光領隊之合作聯繫、砥礪品德及增進專業知識、提高服務品質,配合政策發展觀光及促進國際交流等。

⑸中華民國旅行業品質保障協會 (Travel Quality Assurance Association, R.O.C.)

　　提高旅遊品質,保障旅遊消費者權益為主。對於旅遊消費者因會員違反旅遊契約所導致的損害與賠償,以所管的保證金代償。

⑹中華民國旅行業經理人協會 (Certified Travel Councilor Association, R.O.C.)

　　主要宗旨:

● 協調旅行業同業關係。

● 旅行業經理人業務交流。

● 提升旅遊品質增進社會共同利益等。

　　重要工作:

● 接受觀光局委託辦理旅行業經理人講習課程。

● 舉辦各類相關旅行業專題講座。

● 參與兩岸及國際間舉辦之學術或業界研討會等。

(7)中華民國國民旅遊領團解說員協會 (Association of National Tour Escort, R.O.C.)

　　提升同業服務素養、知識技術，配合國家政策發展觀光產業，提升國民旅遊品質。

(8)中華民國國際會議推展協會 (Taiwan Convention Association)

　　協調國內會議相關行業形成會議產業，增進業界專業水準，提升國際會議之世界地位。

(9)中華民國旅行商業同業公會全國聯合會 (Travel Agent Association of R.O.C.)

　　主要推廣國內外旅遊、發展兩岸觀光交流活動、促進觀光產業經濟、保障消費者權益、協調同業關係增進共同利益等。

(10)各縣市旅行商業同業公會

　　協助各地區旅行同業相關事務及觀光局指定輔導推廣之法令政策等。

二、國際性主要觀光旅遊組織

- 世界觀光組織 (World Tourism Organization, WTO)
- 國際航空運輸協會 (International Air Transport Association, IATA)
- 國際民航組織 (International Civil Aviation Organization, ICAO)
- 亞太旅行協會 (Pacific Asia Travel Association, PATA)
- 旅遊暨觀光研究協會 (The Travel and Tourism Research Association, TTRA)
- 美洲旅行業協會 (American Society of Travel Agents, ASTA)
- 國際會議協會 (International Congress and Convention Association, ICCA)
- 國際會議與觀光局協會 (International Association of Convention and Visitor Bureau, IACVB)
- 亞洲會議暨旅遊局協會 (Asia Association of Convention and Visitors Bureau, AACVB)
- 東亞觀光協會 (East Asia Travel and Association, EATA)
- 拉丁美洲觀光組織聯盟 (Confedcration de Organizationes Tursticas de la Americal Latina, COTAL)
- 美國旅遊業協會 (United States Tour Operators Association, USTOA)
- 國際郵輪協會 (Cruise Lines International Association, CLIA)
- 國際旅館協會 (International Hotel Association, IHA)
- 國際官方觀光旅遊組織聯合會 (International Union of Official Travel Organization, IUOTO)
- 世界旅行業組織聯合會 (Universal Federation of Travel Agents Association, UFTAA)
- 世界旅行業協會 (World Association of Travel Agencies, WATA)
- 美國汽車旅行協會 (American Automobile Association, AAA)
- 美國旅行社協會 (American Society of Travel Agents, ASTA)
- 美國航空運務協會 (Air Transport Association, USA, ATA)

- 航空運務協會 (Air Traffic Conference, ATC)
- 美國旅行推展業者協會 (Creative Tour Operators of America, CTOA)
- 美國旅行業組織協會 (National Association of Travel Organization, USA, NATO) (註：北大西洋公約組織簡寫亦為 NATO)
- 美國旅遊協會 (Travel Industry Association of America, TIA)
- 歐洲旅行業委員會 (European Travel Commission, ETC)
- 歐洲汽車旅館聯合會 (European Motel Federation, EMF)
- 亞太平洋航空協會 (Association of Asia Pacific Airlines, AAPA)，其前身為東方地區航空協會 (Orient Airlines Association, OAA)
- 日本國際觀光振興機構 (Japan National Tourist Organization, JNTO)
- 國際觀光領隊協會 (International Association of Tour Managers LTD., IATM)

附錄四

旅遊契約書

一、國外（團體）旅遊定型化契約範本

中華民國 105 年 12 月 12 日觀業字第 1050922838 號函修正

立契約書人（本契約審閱期間至少一日，＿＿＿年＿＿＿月＿＿＿日由甲方攜回審閱）

旅客（以下稱甲方）

　　姓名：

　　電話：

　　住居所：

緊急聯絡人

　　姓名：

　　與旅客關係：

　　電話：

旅行業（以下稱乙方）

　　公司名稱：

　　註冊編號：

　　負責人姓名：

　　電話：

　　營業所：

甲乙雙方同意就本旅遊事項，依下列約定辦理。

第一條（國外旅遊之意義）

　　本契約所謂國外旅遊，係指到中華民國疆域以外其他國家或地區旅遊。

　　赴中國大陸旅行者，準用本旅遊契約之約定。

第二條（適用之範圍及順序）

　　甲乙雙方關於本旅遊之權利義務，依本契約條款之約定定之；本契約中未約定者，適用中華民國有關法令之規定。

第三條（旅遊團名稱、旅遊行程及廣告責任）

　　本旅遊團名稱為＿＿＿＿＿＿＿＿＿＿＿＿

　　一、旅遊地區（國家、城市或觀光地點）：＿＿＿＿＿＿

二、行程（啟程出發地點、回程之終止地點、日期、交通工具、住宿旅館、餐飲、遊覽、安排購物行程及其所附隨之服務說明）：_____

與本契約有關之附件、廣告、宣傳文件、行程表或說明會之說明內容均視為本契約內容之一部分。乙方應確保廣告內容之真實，對甲方所負之義務不得低於廣告之內容。

第一項記載得以所刊登之廣告、宣傳文件、行程表或說明會之說明內容代之。

未記載第一項內容或記載之內容與刊登廣告、宣傳文件、行程表或說明會之說明記載不符者，以最有利於甲方之內容為準。

第四條（集合及出發時地）

甲方應於民國_____年_____月_____日_____時_____分於_____準時集合出發。甲方未準時到約定地點集合致未能出發，亦未能中途加入旅遊者，視為甲方任意解除契約，乙方得依第十三條之約定，行使損害賠償請求權。

第五條（旅遊費用及付款方式）

旅遊費用：_____

除雙方有特別約定者外，甲方應依下列約定繳付：

一、簽訂本契約時，甲方應以_____（現金、信用卡、轉帳、支票等方式）繳付新臺幣_____元。

二、其餘款項以_____（現金、信用卡、轉帳、支票等方式）於出發前三日或說明會時繳清。

前項之特別約定，除經雙方同意並增訂其他協議事項於本契約第三十七條，乙方不得以任何名義要求增加旅遊費用。

第六條（旅客怠於給付旅遊費用之效力）

甲方因可歸責自己之事由，怠於給付旅遊費用者，乙方得定相當期限催告甲方給付，甲方逾期不為給付者，乙方得終止契約。甲方應賠償之費用，依第十三條約定辦理；乙方如有其他損害，並得請求賠償。

第七條（旅客協力義務）

旅遊需甲方之行為始能完成，而甲方不為其行為者，乙方得定相當期限，催告甲方為之。甲方逾期不為其行為者，乙方得終止契約，並得請求賠償因契約終止而生之損害。

旅遊開始後，乙方依前項規定終止契約時，甲方得請求乙方墊付費用將其送回原出發地。於到達後，由甲方附加年利率_____％利息償還乙方。

第八條（旅遊費用所涵蓋之項目）

甲方依第五條約定繳納之旅遊費用，除雙方依第三十七條另有約定以外，應包括下列項目：

一、代辦證件之行政規費：乙方代理甲方辦理出國所需之手續費及簽證費及其他規費。

二、交通運輸費：旅程所需各種交通運輸之費用。

三、餐飲費：旅程中所列應由乙方安排之餐飲費用。

四、住宿費：旅程中所列住宿及旅館之費用，如甲方需要單人房，經乙方同意安排者，甲方應補繳所需差額。

五、遊覽費用：旅程中所列之一切遊覽費用及入場門票費等。

六、接送費：旅遊期間機場、港口、車站等與旅館間之一切接送費用。

七、行李費：團體行李往返機場、港口、車站等與旅館間之一切接送費用及團體行李接送人員之小費，行李數量之重量依航空公司規定辦理。

八、稅捐：各地機場服務稅捐及團體餐宿稅捐。

九、服務費：領隊及其他乙方為甲方安排服務人員之報酬。

十、保險費：責任保險及履約保證保險。

前項第二款交通運輸費及第五款遊覽費用，其費用於契約簽訂後經政府機關或經營管理業者公布調高或調低逾百分之十者，應由甲方補足，或由乙方退還。

第一項第二款至第五款之年長者門票減免、兒童住宿不佔床及各項優惠等，詳如附件（報價單）。如契約相關文件均未記載者，甲方得請求如實退還差額。

第九條（旅遊費用所未涵蓋項目）

第五條之旅遊費用，除雙方依第三十七條另有約定者外，不包含下列項目：

一、非本旅遊契約所列行程之一切費用。

二、甲方之個人費用：如自費行程費用、行李超重費、飲料及酒類、洗衣、電話、網際網路使用費、私人交通費、行程外陪同購物之報酬、自由活動費、個人傷病醫療費、宜自行給與提供個人服務者（如旅館客房服務人員）之小費或尋回遺失物費用及報酬。

三、未列入旅程之簽證、機票及其他有關費用。

四、建議任意給予隨團領隊人員、當地導遊、司機之小費。

五、保險費：甲方自行投保旅行平安保險之費用。

六、其他由乙方代辦代收之費用。

前項第二款、第四款建議給予之小費，乙方應於出發前，說明各觀光地區小費收取狀況及約略金額。

第十條（組團旅遊最低人數）

本旅遊團須有＿＿＿＿人以上簽約參加始組成。如未達前定人數，乙方應於預訂出發之＿＿＿＿日前（至少七日，如未記載時，視為七日）通知甲方解除契約；怠於通知致甲方受損害者，乙方應賠償甲方損害。

前項組團人數如未記載者，視為無最低組團人數；其保證出團者，亦同。

乙方依第一項規定解除契約後，得依下列方式之一，返還或移作依第二款成立之新旅遊契約之旅遊費用：

一、退還甲方已交付之全部費用。但乙方已代繳之行政規費得予扣除。

二、徵得甲方同意，訂定另一旅遊契約，將依第一項解除契約應返還甲方之全部費用，移作該另訂之旅遊契約之費用全部或一部。如有超出之賸餘費用，應退還甲方。

第十一條（代辦簽證、洽購機票）

如確定所組團體能成行，乙方即應負責為甲方申辦護照及依旅程所需之簽證，並代訂妥機位及旅館。乙方應於預定出發七日前，或於舉行出國說明會時，將甲方之護照、簽證、機票、機位、旅館及其他必要事項向甲方報告，並以書面行程表確認之。乙方怠於履行上述義務時，甲方得拒絕參加旅遊並解除契約，乙方即應退還甲方所繳之所有費用。

乙方應於預定出發日前，將本契約所列旅遊地之地區城市、國家或觀光點之風俗人情、地理位置或其他有關旅遊應注意事項儘量提供甲方旅遊參考。

第十二條（因可歸責於旅行業之事由致無法成行）

因可歸責於乙方之事由，致旅遊活動無法成行者，乙方於知悉旅遊活動無法成行時，應即通知甲方且說明其事由，並退還甲方已繳之旅遊費用。乙方怠於通知者，應賠償甲方依旅遊費用之全部計算之違約金。

乙方已為前項通知者，則按通知到達甲方時，距出發日期時間之長短，依下列規定計算其應賠償甲方之違約金：

一、通知於出發日前第四十一日以前到達者，賠償旅遊費用百分之五。

二、通知於出發日前第三十一日至第四十日以內到達者，賠償旅遊費用百分之十。

三、通知於出發日前第二十一日至第三十日以內到達者，賠償旅遊費用百分之二十。

四、通知於出發日前第二日至第二十日以內到達者，賠償旅遊費用百分之三十。

五、通知於出發日前一日到達者，賠償旅遊費用百分之五十。

六、通知於出發當日以後到達者，賠償旅遊費用百分之一百。

甲方如能證明其所受損害超過前項各款基準者，得就其實際損害請求賠償。

第十三條（出發前旅客任意解除契約及其責任）

甲方於旅遊活動開始前解除契約者，應依乙方提供之收據，繳交行政規費，並應賠償乙方之損失，其賠償基準如下：

一、旅遊開始前第四十一日以前解除契約者，賠償旅遊費用百分之五。

二、旅遊開始前第三十一日至第四十日以內解除契約者，賠償旅遊費用百分之十。

三、旅遊開始前第二十一日至第三十日以內解除契約者，賠償旅遊費用百分之二十。

四、旅遊開始前第二日至第二十日以內解除契約者，賠償旅遊費用百分之三十。

五、旅遊開始前一日解除契約者，賠償旅遊費用百分之五十。

六、甲方於旅遊開始日或開始後解除契約或未通知不參加者，賠償旅遊費用百分之一
　　百。

前項規定作為損害賠償計算基準之旅遊費用，應先扣除行政規費後計算之。

乙方如能證明其所受損害超過第一項之各款基準者，得就其實際損害請求賠償。

第十四條（出發前有法定原因解除契約）

因不可抗力或不可歸責於雙方當事人之事由，致本契約之全部或一部無法履行時，任
何一方得解除契約，且不負損害賠償責任。

前項情形，乙方應提出已代繳之行政規費或履行本契約已支付之必要費用之單據，經
核實後予以扣除，並將餘款退還甲方。

任何一方知悉旅遊活動無法成行時，應即通知他方並說明其事由；其怠於通知致他方
受有損害時，應負賠償責任。

為維護本契約旅遊團體之安全與利益，乙方依第一項為解除契約後，應為有利於團體
旅遊之必要措置。

第十五條（出發前客觀風險事由解除契約）

出發前，本旅遊團所前往旅遊地區之一，有事實足認危害旅客生命、身體、健康、財
產安全之虞者，準用前條之規定，得解除契約。但解除之一方，應另按旅遊費用百分
之＿＿＿＿＿＿補償他方（不得超過百分之五）。

第十六條（領隊）

乙方應指派領有領隊執業證之領隊。

乙方違反前項規定，應賠償甲方每人以每日新臺幣一千五百元乘以全部旅遊日數，再
除以實際出團人數計算之三倍違約金。甲方受有其他損害者，並得請求乙方損害賠償。

領隊應帶領甲方出國旅遊，並為甲方辦理出入國境手續、交通、食宿、遊覽及其他完
成旅遊所須之往返全程隨團服務。

第十七條（證照之保管及返還）

乙方代理甲方辦理出國簽證或旅遊手續時，應妥慎保管甲方之各項證照，及申請該證
照而持有甲方之印章、身分證等，乙方如有遺失或毀損者，應行補辦；如致甲方受損
害者，應賠償甲方之損害。

甲方於旅遊期間，應自行保管其自有之旅遊證件。但基於辦理通關過境等手續之必要，
或經乙方同意者，得交由乙方保管。

前二項旅遊證件，乙方及其受僱人應以善良管理人之注意保管之；甲方得隨時取回，
乙方及其受僱人不得拒絕。

第十八條（旅客之變更權）

甲方於旅遊開始＿＿＿日前，因故不能參加旅遊者，得變更由第三人參加旅遊。乙方非有正當理由，不得拒絕。

前項情形，如因而增加費用，乙方得請求該變更後之第三人給付；如減少費用，甲方不得請求返還。甲方並應於接到乙方通知後＿＿＿日內協同該第三人到乙方營業處所辦理契約承擔手續。

承受本契約之第三人，與甲方雙方辦理承擔手續完畢起，承繼甲方基於本契約之一切權利義務。

第十九條（旅行業務之轉讓）

乙方於出發前如將本契約變更轉讓予其他旅行業者，應經甲方書面同意。甲方如不同意者，得解除契約，乙方應即時將甲方已繳之全部旅遊費用退還；甲方受有損害者，並得請求賠償。

甲方於出發後始發覺或被告知本契約已轉讓其他旅行業，乙方應賠償甲方全部旅遊費用百分之五之違約金；甲方受有損害者，並得請求賠償。受讓之旅行業者或其履行輔助人，關於旅遊義務之違反，有故意或過失時，甲方亦得請求讓與之旅行業者負責。

第二十條（國外旅行業責任歸屬）

乙方委託國外旅行業安排旅遊活動，因國外旅行業有違反本契約或其他不法情事，致甲方受損害時，乙方應與自己之違約或不法行為負同一責任。但由甲方自行指定或旅行地特殊情形而無法選擇受託者，不在此限。

第二十一條（賠償之代位）

乙方於賠償甲方所受損害後，甲方應將其對第三人之損害賠償請求權讓與乙方，並交付行使損害賠償請求權所需之相關文件及證據。

第二十二條（因可歸責於旅行業之事由致旅遊內容變更）

旅程中之食宿、交通、觀光點及遊覽項目等，應依本契約所訂等級與內容辦理，甲方不得要求變更，但乙方同意甲方之要求而變更者，不在此限，惟其所增加之費用應由甲方負擔。除非有本契約第十四條或第二十六條之情事，乙方不得以任何名義或理由變更旅遊內容。因可歸責於乙方之事由，致未達成旅遊契約所定旅程、交通、食宿或遊覽項目等事宜時，甲方得請求乙方賠償各該差額二倍之違約金。

乙方應提出前項差額計算之說明，如未提出差額計算之說明時，其違約金之計算至少為全部旅遊費用之百分之五。

甲方受有損害者，另得請求賠償。

第二十三條（因可歸責於旅行業之事由致無法完成旅遊或致旅客遭留置）

旅行團出發後，因可歸責於乙方之事由，致甲方因簽證、機票或其他問題無法完成其中之部分旅遊者，乙方除依二十四條規定辦理外，另應以自己之費用安排甲方至次一

旅遊地，與其他團員會合；無法完成旅遊之情形，對全部團員均屬存在時，並應依相當之條件安排其他旅遊活動代之；如無次一旅遊地時，應安排甲方返國。等候安排行程期間，甲方所產生之食宿、交通或其他必要費用，應由乙方負擔。

前項情形，乙方怠於安排交通時，甲方得搭乘相當等級之交通工具至次一旅遊地或返國；其所支出之費用，應由乙方負擔。

乙方於第一項、第二項情形未安排交通或替代旅遊時，應退還甲方未旅遊地部分之費用，並賠償同額之懲罰性違約金。

因可歸責於乙方之事由，致甲方遭恐怖分子留置、當地政府逮捕、羈押或留置時，乙方應賠償甲方以每日新臺幣二萬元乘以逮捕羈押或留置日數計算之懲罰性違約金，並應負責迅速接洽救助事宜，將甲方安排返國，其所需一切費用，由乙方負擔。留置時數在五小時以上未滿一日者，以一日計算。

第二十四條（因可歸責於旅行業之事由致行程延誤時間）

因可歸責於乙方之事由，致延誤行程期間，甲方所支出之食宿或其他必要費用，應由乙方負擔。甲方就其時間之浪費，得按日請求賠償。每日賠償金額，以全部旅遊費用除以全部旅遊日數計算。但行程延誤之時間浪費，以不超過全部旅遊日數為限。

前項每日延誤行程之時間浪費，在五小時以上未滿一日者，以一日計算。

甲方受有其他損害者，另得請求賠償。

第二十五條（旅行業棄置或留滯旅客）

乙方於旅遊途中，因故意棄置或留滯甲方時，除應負擔棄置或留滯期間甲方支出之食宿及其他必要費用，按實計算退還甲方未完成旅程之費用，及由出發地至第一旅遊地與最後旅遊地返回之交通費用外，並應至少賠償依全部旅遊費用除以全部旅遊日數乘以棄置或留滯日數後相同金額五倍之違約金。

乙方於旅遊途中，因重大過失有前項棄置或留滯甲方情事時，乙方除應依前項規定負擔相關費用外，並應賠償依前項規定計算之三倍違約金。

乙方於旅遊途中，因過失有第一項棄置或留滯甲方情事時，乙方除應依前項規定負擔相關費用外，並應賠償依第一項規定計算之一倍違約金。

前三項情形之棄置或留滯甲方之時間，在五小時以上未滿一日者，以一日計算；乙方並應儘速依預訂旅程安排旅遊活動，或安排甲方返國。

甲方受有損害者，另得請求賠償。

第二十六條（旅遊途中因不可抗力或不可歸責於旅行業之事由致旅遊內容變更）

旅遊途中因不可抗力或不可歸責於乙方之事由，致無法依預定之旅程、交通、食宿或遊覽項目等履行時，為維護本契約旅遊團體之安全及利益，乙方得變更旅程、遊覽項目或更換食宿、旅程；其因此所增加之費用，不得向甲方收取，所減少之費用，應退

還甲方。

甲方不同意前項變更旅程時，得終止本契約，並得請求乙方墊付費用將其送回原出發地，於到達後附加年利率''％利息償還乙方。

第二十七條（責任歸屬及協辦）

旅遊期間，因不可歸責於乙方之事由，致甲方搭乘飛機、輪船、火車、捷運、纜車等大眾運輸工具所受損害者，應由各該提供服務之業者直接對甲方負責。但乙方應盡善良管理人之注意，協助甲方處理。

第二十八條（旅客終止契約後之回程安排）

甲方於旅遊活動開始後，怠於配合乙方完成旅遊所需之行為致影響後續旅遊行程，而終止契約者，甲方得請求乙方墊付費用將其送回原出發地，於到達後附加年利率＿＿＿＿％利息償還之，乙方不得拒絕。

前項情形，乙方因甲方退出旅遊活動後，應可節省或無須支出之費用，應退還甲方。

乙方因第一項事由所受之損害，得向甲方請求賠償。

第二十九條（出發後旅客任意終止契約）

甲方於旅遊活動開始後，中途離隊退出旅遊活動時，不得要求乙方退還旅遊費用。

前項情形，乙方因甲方退出旅遊活動後，應可節省或無須支出之費用，應退還甲方。

乙方並應為甲方安排脫隊後返回出發地之住宿及交通，其費用由甲方負擔。

甲方於旅遊活動開始後，未能及時參加依本契約所排定之行程者，視為自願放棄其權利，不得向乙方要求退費或任何補償。

第三十條（旅行業之協助處理義務）

甲方在旅遊中發生身體或財產上之事故時，乙方應盡善良管理人之注意為必要之協助及處理。

前項之事故，係因非可歸責於乙方之事由所致者，其所生之費用，由甲方負擔。

第三十一條（旅行業應投保責任保險及履約保證保險）

乙方應依主管機關之規定辦理責任保險及履約保證保險。責任保險投保金額：

一、□依法令規定。

二、□高於法令規定，金額為：

　　㈠每一旅客意外死亡新臺幣＿＿＿＿元。

　　㈡每一旅客因意外事故所致體傷之醫療費用新臺幣＿＿＿＿元。

　　㈢國外旅遊善後處理費用新臺幣＿＿＿＿元。

　　㈣每一旅客證件遺失之損害賠償費用新臺幣＿＿＿＿元。

乙方如未依前項規定投保者，於發生旅遊事故或不能履約之情形，應以主管機關規定最低投保金額計算其應理賠金額之三倍作為賠償金額。

乙方應於出團前，告知甲方有關投保旅行業責任保險之保險公司名稱及其連絡方式，以備甲方查詢。

第三十二條（購物及瑕疵損害之處理方式）

為顧及旅客之購物方便，乙方如安排甲方購買禮品時，應於本契約第三條所列行程中預先載明。乙方不得於旅遊途中，臨時安排購物行程。但經甲方要求或同意者，不在此限。

乙方安排特定場所購物，所購物品有貨價與品質不相當或瑕疵者，甲方得於受領所購物品後一個月內，請求乙方協助處理。

乙方不得以任何理由或名義要求甲方代為攜帶物品返國。

第三十三條（誠信原則）

甲乙雙方應以誠信原則履行本契約。乙方依旅行業管理規則之規定，委託他旅行業代為招攬時，不得以未直接收甲方繳納費用，或以非直接招攬甲方參加本旅遊，或以本契約實際上非由乙方參與簽訂為抗辯。

第三十四條（消費爭議處理）

本契約履約過程中發生爭議時，乙方應即主動與甲方協商解決之。

乙方消費爭議處理申訴（客服）專線或電子信箱：＿＿＿＿＿＿＿＿＿＿＿＿＿＿＿＿

乙方對甲方之消費爭議申訴，應於三個營業日內專人聯繫處理，並依據消費者保護法之規定，自申訴之日起十五日內妥適處理之。

雙方經協商後仍無法解決爭議時，甲方得向交通部觀光局、直轄市或各縣（市）消費者保護官、直轄市或各縣（市）消費者爭議調解委員會、中華民國旅行業品質保障協會或鄉（鎮、市、區）公所調解委員會提出調解（處）申請，乙方除有正當理由外，不得拒絕出席調解（處）會。

第三十五條（個人資料之保護）

乙方因履行本契約之需要，於代辦證件、安排交通工具、住宿、餐飲、遊覽及其所附隨服務之目的內，甲方同意乙方得依法規規定蒐集、處理、傳輸及利用其個人資料。

甲方：

□不同意（甲方如不同意，乙方將無法提供本契約之旅遊服務）。

簽名：

□同意。

簽名：

（二者擇一勾選；未勾選者，視為不同意）

前項甲方之個人資料，乙方負有保密義務，非經甲方書面同意或依法規規定，不得將其個人資料提供予第三人。

第一項甲方個人資料蒐集之特定目的消失或旅遊終了時，乙方應主動或依甲方之請求，刪除、停止處理或利用甲方個人資料。但因執行職務或業務所必須或經甲方書面同意者，不在此限。

乙方發現第一項甲方個人資料遭竊取、竄改、毀損、滅失或洩漏時，應即向主管機關通報，並立即查明發生原因及責任歸屬，且依實際狀況採取必要措施。

前項情形，乙方應以書面、簡訊或其他適當方式通知甲方，使其可得知悉各該事實及乙方已採取之處理措施、客服電話窗口等資訊。

第三十六條（約定合意管轄法院）

甲、乙雙方就本契約有關之爭議，以中華民國之法律為準據法。

因本契約發生訴訟時，甲乙雙方同意以＿＿＿＿＿＿地方法院為第一審管轄法院，但不得排除消費者保護法第四十七條或民事訴訟法第四百三十六條之九規定之小額訴訟管轄法院之適用。

第三十七條（其他協議事項）

甲乙雙方同意遵守下列各項：

一、甲方□同意□不同意乙方將其姓名提供給其他同團旅客。

二、

三、

前項協議事項，如有變更本契約其他條款之規定，除經交通部觀光局核准，其約定無效，但有利於甲方者，不在此限。

訂約人

　　甲方：

　　　　住（居）所地址：

　　　　身分證字號（統一編號）：

　　　　電話或傳真：

　　乙方（公司名稱）：

　　　　註冊編號：

　　　　負　責　人：

　　　　住　　　址：

　　　　電話或傳真：

　　乙方委託之旅行業副署：（本契約如係綜合或甲種旅行業自行組團而與旅客簽約者，下列各項免填）

　　　　公司名稱：

　　　　註冊編號：

　　負　責　人：

　　住　　　址：

　　電話或傳真：

簽約日期：中華民國　　　　年　　　　月　　　　日

　　　　　　　　　　（如未記載，以首次交付金額之日為簽約日期）

簽約地點：

　　　　　　　　　　（如未記載，以甲方住（居）所地為簽約地點）

二、國外旅遊定型化契約應記載及不得記載事項

　　　　　　中華民國 105 年 9 月 13 日交通部交路㈠字第 10582003605 號公告修正施行

壹、應記載事項：

㈠當事人

　　應記載旅客之姓名、電話、住（居）所及旅行業之公司名稱、註冊編號、負責人姓名、電話及營業所。

　　應記載旅客緊急聯絡人姓名、與旅客關係及聯絡電話。

㈡契約審閱期間

　　應記載契約之審閱期間不得少於一日。

　　違反前項規定者，契約條款不構成契約內容。但旅客得主張契約條款仍構成契約內容。

㈢廣告責任

　　應記載旅行業應確保廣告內容之真實，其對旅客所負之義務不得低於廣告之內容。

　　廣告、宣傳文件、行程表或說明會之說明內容均視為本契約內容之一部分。

㈣簽約地點及日期

　　應記載簽約地點及日期。未記載簽約地點者，以旅客住（居）所地為簽約地點；未記載簽約日期者，以首次交付金額之日為簽約日期。

㈤旅遊行程

　　應記載旅遊地區、城市或觀光地點及行程（包括啟程出發地點、回程之終止地點、日期、交通工具、住宿旅館、餐飲、遊覽及其所附隨之服務說明）。

　　如有購物行程者，應載明其內容。

　　未記載前二項內容或前二項記載之內容與刊登廣告、宣傳文件、行程表或說明會之說明記載不符者，以最有利於旅客之內容為準。

㈥旅遊費用

　　應記載旅遊費用總額及其包含之主要項目（代辦證件之行政規費、交通運輸費、餐飲費、住宿費、遊覽費用、接送費、領隊及其他旅行業為旅客安排服務人員之報酬、保

險費）。

前項費用不包含下列費用：

　1.旅客之個人費用。

　2.建議旅客任意給與隨團領隊人員、當地導遊、司機之小費。

　3.旅遊契約中明列為自費行程之費用。

　4.其他由旅行業代辦代收之費用。

㈦旅遊費用之付款方式

應記載旅客於簽約時應繳付之金額及繳款方式；餘款之金額、繳納時期及繳款方式。但當事人有特別約定者，從其約定。

㈧旅客怠於給付旅遊費用之效力

因可歸責於旅客之事由，怠於給付旅遊費用者，旅行業得定相當期限催告旅客給付，旅客逾期不為給付者，旅行業得終止契約。旅客應賠償之費用，依第十三點規定辦理；旅行業如有其他損害，並得請求賠償。

㈨旅客協力義務

旅遊需旅客之行為始能完成，而旅客不為其行為者，旅行業得定相當期限，催告旅客為之。旅客逾期不為其行為者，旅行業得終止契約，並得請求賠償因契約終止而生之損害。

旅遊開始後，旅行業依前項規定終止契約時，旅客得請求旅行業墊付費用將其送回原出發地。於到達後，由旅客附加利息償還旅行業。

㈩集合及出發地

應記載旅客之集合、出發之時間及地點。旅客未準時到達約定地點集合致未能出發，亦未能中途加入旅遊者，視為任意解除契約。

㈡組團旅遊最低人數

本旅遊團須有＿＿＿人以上簽約參加始組成。如未達前定人數，旅行業應於預訂出發之＿＿＿日前（至少七日，如未記載時，視為七日）通知旅客解除契約；怠於通知致旅客受損害者，旅行業應賠償旅客損害。

前項組團人數如未記載者，視為無最低組團人數；其保證出團者，亦同。

旅行業依第一項規定解除契約後，得依下列方式之一，返還或移作依第二款成立之新旅遊契約之旅遊費用：

　1.退還旅客已交付之全部費用。但旅行業已代繳之行政規費得予扣除。

　2.徵得旅客同意，訂定另一旅遊契約，將依第一項解除契約應返還旅客之全部費用，移作該另訂之旅遊契約之費用全部或一部。如有超出之賸餘費用，應退還旅客。

㈢旅遊活動無法成行時旅行業之通知義務及賠償責任

因可歸責旅行業之事由，致旅遊活動無法成行者，旅行業於知悉無法成行時，應即通知旅客且說明其事由，並退還旅客已繳之旅遊費用。

前項情形，旅行業怠於通知者，應賠償旅客依旅遊費用之全部計算之違約金。

旅行業已為第一項通知者，則按通知到達旅客時，距出發日期時間之長短，依下列規定計算其應賠償旅客之違約金：

1.通知於出發日前第四十一日以前到達者，賠償旅遊費用百分之五。

2.通知於出發日前第三十一日至第四十日以內到達者，賠償旅遊費用百分之十。

3.通知於出發日前第二十一日至第三十日以內到達者，賠償旅遊費用百分之二十。

4.通知於出發日前第二日至第二十日以內到達者，賠償旅遊費用百分之三十。

5.通知於出發日前一日到達者，賠償旅遊費用百分之五十。

6.通知於出發當日以後到達者，賠償旅遊費用百分之一百。

旅客如能證明其所受損害超過前項之基準者，得就其實際損害請求賠償。

㈤出發前旅客任意解除契約及其責任

旅客於旅遊活動開始前解除契約者，應依旅行業提供之收據，繳交行政規費，並應賠償旅行業之損失，其賠償基準如下：

1.旅遊開始前第四十一日以前解除契約者，賠償旅遊費用百分之五。

2.旅遊開始前第三十一日至第四十日以內解除契約者，賠償旅遊費用百分之十。

3.旅遊開始前第二十一日至第三十日以內解除契約者，賠償旅遊費用百分之二十。

4.旅遊開始前第二日至第二十日以內解除契約者，賠償旅遊費用百分之三十。

5.旅遊開始前一日解除契約者，賠償旅遊費用百分之五十。

6.旅客於旅遊開始日或開始後解除契約或未通知不參加者，賠償旅遊費用百分之一百。

前項規定作為損害賠償計算基準之旅遊費用，應先扣除行政規費後計算之。

旅行業如能證明其所受損害超過第一項之基準者，得就其實際損害請求賠償。

㈥出發前有法定原因解除契約

因不可抗力或不可歸責於雙方當事人之事由，致本契約之全部或一部無法履行時，任何一方得解除契約，且不負損害賠償責任。

前項情形，旅行業應提出已代繳之行政規費或履行本契約已支付之必要費用之單據，經核實後予以扣除，並將餘款退還旅客。

任何一方知悉旅遊活動無法成行時，應即通知他方並說明其事由；其怠於通知致他方受有損害時，應負賠償責任。

為維護本契約旅遊團體之安全與利益，旅行業依第一項為解除契約後，應為有利於團體旅遊之必要措置。

㈦出發前客觀風險事由解除契約

出發前，本旅遊團所前往旅遊地區之一，有事實足認危害旅客生命、身體、健康、財產安全之虞者，準用前點之規定，得解除契約。但解除之一方，應另按旅遊費用百分之＿＿＿＿補償他方（不得超過百分之五）。

㈥領隊

旅行業應指派領有領隊執業證之領隊。

旅行業違反前項規定，應賠償旅客每人以每日新臺幣一千五百元乘以全部旅遊日數，再除以實際出團人數計算之三倍違約金。旅客受有損害者，並得請求旅行業賠償。

領隊應帶領旅客出國旅遊，並為旅客辦理出入國境手續、交通、食宿、遊覽及其他完成旅遊所須之往返全程隨團服務。

㈦證照之保管及返還

旅行業代理旅客辦理出國簽證或旅遊手續時，應妥慎保管旅客之各項證照，及申請該證照而持有旅客之身分證等，如有遺失或毀損者，應行補辦；如致旅客受損害者，應賠償旅客之損害。

旅客於旅遊期間，應自行保管其自有旅遊證件。但基於辦理通關過境等手續之必要，或經旅行業同意者，得交由旅行業保管。

前二項旅遊證件，旅行業及其受僱人應以善良管理人之注意保管之；旅客得隨時取回，旅行業及其受僱人不得拒絕。

㈧旅客之變更權

旅客於旅遊開始＿＿＿日前，因故不能參加旅遊者，得變更由第三人參加旅遊。旅行業非有正當理由，不得拒絕。

前項情形，如因而增加費用，旅行業得請求該變更後之第三人給付；如減少費用，旅客不得請求返還。

㈨旅行業務之轉讓

旅行業於出發前如將本契約變更轉讓予其他旅行業者，應經旅客書面同意。旅客如不同意者，得解除契約，旅行業應即時將旅客已繳之全部旅遊費用退還；旅客受有損害者，並得請求賠償。

旅客於出發後始發覺或被告知本契約已轉讓其他旅行業，旅行業應賠償旅客全部旅遊費用百分之五之違約金；旅客受有損害者，並得請求賠償。

旅客於出發後始發覺或被告知本契約已轉讓其他旅行業，受讓之旅行業者或其履行輔助人，關於旅遊義務之違反，有故意或過失時，旅客亦得請求讓與之旅行業者負責。

㈩不可抗力或不可歸責於旅行業之旅遊內容變更

旅遊中因不可抗力或不可歸責於旅行業之事由，致無法依預定之旅程、交通、食宿或遊覽項目等履行時，為維護旅遊團體之安全及利益，旅行業得變更旅程、遊覽項目或

更換食宿、旅程；其因此所增加之費用，不得向旅客收取，所減少之費用，應退還旅客。

旅客不同意前項變更旅程時，得終止契約，並得請求旅行業墊付費用將其送回原出發地，於到達後附加利息償還之。

㈣因可歸責於旅行業之事由致旅遊內容變更

因可歸責於旅行業之事由，致未達旅遊契約所定旅程、交通、食宿或遊覽項目等事宜時，旅客得請求旅行業賠償各該差額二倍之違約金。

旅行業者應提出前項差額計算之說明，如未提出差額計算之說明時，其違約金之計算至少為全部旅遊費用之百分之五。

旅客受有損害者，另得請求賠償。

㈤因可歸責於旅行業之事由行程延誤時間之浪費

因可歸責於旅行業之事由，致行程未依約定進行者，旅客就其時間之浪費，得按日請求賠償。每日賠償金額，以全部旅遊費用除以全部旅遊日數計算。

前項行程延誤之時間浪費，在五小時以上未滿一日者，以一日計算。

旅客受有其他損害者，另得請求賠償。

㈥棄置或留滯旅客

旅行業於旅遊途中，因故意棄置或留滯旅客時，除應負擔棄置或留滯期間旅客支出之食宿及其他必要費用，按實計算退還旅客未完成旅程之費用，及由出發地至第一旅遊地與最後旅遊地返回之交通費用外，並應至少賠償依全部旅遊費用除以全部旅遊日數乘以棄置或留滯日數後相同金額五倍之違約金。

旅行業於旅遊途中，因重大過失有前項棄置或留滯旅客情事時，旅行業除應依前項規定負擔相關費用外，並應賠償依前項規定計算之三倍違約金。

旅行業於旅遊途中，因過失有第一項棄置或留滯旅客情事時，旅行業除應依前項規定負擔相關費用外，並應賠償依第一項規定計算之一倍違約金。

前三項情形之棄置或留滯旅客之時間，在五小時以上未滿一日者，以一日計算；旅行業並應儘速依預訂旅程安排旅遊活動，或安排旅客返國。

旅客受有損害者，另得請求賠償。

㈦出發後無法完成旅遊契約所定旅遊行程之責任

旅行團出發後，因可歸責於旅行業之事由，致旅客因簽證、機票或其他問題無法完成其中之部分旅遊者，旅行業除依第二十一點規定辦理外，另應以自己之費用安排旅客至次一旅遊地，與其他團員會合；無法完成旅遊之情形，對全部團員均屬存在時，並應依相當之條件安排其他旅遊活動代之；如無次一旅遊地時，應安排旅客返國。等候安排行程期間，旅客所產生之食宿、交通或其他必要費用，應由旅行業負擔。

前項情形，旅行業怠於安排交通時，旅客得搭乘相當等級之交通工具至次一旅遊地或返國；其所支出之費用，應由旅行業負擔。

旅行業於前二項情形未安排交通或替代旅遊時，應退還旅客未旅遊地部分之費用，並賠償同額之懲罰性違約金。

因可歸責於旅行業之事由，致旅客遭恐怖分子留置、當地政府逮捕羈押或留置時，旅行業應賠償旅客以每日新臺幣二萬元乘以逮捕羈押或留置日數計算之懲罰性違約金，並應負責迅速接洽救助事宜，將旅客安排返國，其所需一切費用，由旅行業負擔。

(壹)出發後旅客任意終止契約

旅客於旅遊活動開始後，中途離隊退出旅遊活動時，不得要求旅行業退還旅遊費用。

前項情形，旅行業因旅客退出旅遊活動後，應可節省或無須支出之費用，應退還旅客。旅行業並應為旅客安排脫隊後返回出發地之住宿及交通，其費用由旅客負擔。

旅客於旅遊活動開始後，未能及時參加依本契約所排定之行程者，視為自願放棄其權利，不得向旅行業要求退費或任何補償。

(貳)旅客終止契約後之回程安排

旅客於旅遊活動開始後，怠於配合旅行業完成旅遊所需之行為致影響後續旅遊行程，而終止契約者，旅客得請求旅行業墊付費用將其送回原出發地，於到達後附加利息償還之，旅行業不得拒絕。

前項情形，旅行業因旅客退出旅遊活動後，應可節省或無須支出之費用，應退還旅客。

旅行業因第一項事由所受之損害，得向旅客請求賠償。

(參)旅行業之協助處理義務

旅客在旅遊中發生身體或財產上之事故時，旅行業應盡善良管理人之注意為必要之協助及處理。

前項之事故，係因非可歸責於旅行業之事由所致者，其所生之費用，由旅客負擔。

(肆)旅行業應投保責任保險及履約保證保險

旅行業應依主管機關之規定投保責任保險及履約保證保險，並應載明保險公司名稱、投保金額及責任金額；如未載明，則依主管機關之規定。

旅行業如未依前項規定投保者，於發生旅遊事故或不能履約之情形，以主管機關規定最低投保金額計算其應理賠金額之三倍作為賠償金額。

(伍)購物及瑕疵損害之處理方式

旅行業不得於旅遊途中，臨時安排旅客購物行程。但經旅客要求或同意者，不在此限。

旅行業安排特定場所購物，所購物品有貨價與品質不相當或瑕疵者，旅客得於受領所購物品後一個月內，請求旅行業協助其處理。

(陸)消費爭議處理

旅行業應載明消費爭議處理機制、程序及相關聯絡資訊。

㈢個人資料之保護

旅行業因履行本契約之需要，於代辦證件、安排交通工具、住宿、餐飲、遊覽及其所附隨服務之目的內，旅客同意旅行業得依法規規定蒐集、處理、傳輸及利用其個人資料。

前項旅客之個人資料旅行業負有保密義務，非經旅客書面同意或依法規規定，不得將其個人資料提供予第三人。

第一項旅客個人資料蒐集之特定目的消失或旅遊終了時，旅行業應主動或依旅客之請求，刪除、停止處理或利用旅客個人資料。但因執行職務或業務所必須或經旅客書面同意者，不在此限。

旅行業發現第一項旅客個人資料遭竊取、竄改、毀損、滅失或洩漏時，應即向主管機關通報，並立即查明發生原因及責任歸屬，且依實際狀況採取必要措施。

前項情形，旅行業應以書面、簡訊或其他適當方式通知旅客，使其可得知悉各該事實及旅行業已採取之處理措施、客服電話窗口等資訊。

㈣當事人簽訂之旅遊契約條款如較本應記載事項規定更有利於旅客者，從其約定。

㈤約定合意管轄法院

因旅遊契約涉訟時，雙方如有合意管轄法院之約定，仍不得排除消費者保護法第四十七條或民事訴訟法第四百三十六條之九規定小額訴訟管轄法院之適用。

貳、不得記載事項：

㈠旅遊之行程、住宿、交通、價格、餐飲等服務內容不得記載「僅供參考」或使用其他不確定用語之文字。

㈡旅行業對旅客所負義務排除原刊登之廣告內容。

㈢排除旅客之任意解除、終止契約之權利。

㈣逾越主管機關規定、核定或備查之旅客最高賠償基準。

㈤旅客對旅行業片面變更契約內容不得異議。

㈥旅行業除收取約定之旅遊費用外，以其他方式變相或額外加價。

㈦旅行業委由旅客代為攜帶物品返國之約定。

㈧免除或減輕依消費者保護法、旅行業管理規則、旅遊契約所載或其他相關法規規定應履行之義務。

㈨其他違反誠信原則、平等互惠原則等不利旅客之約定。

㈩排除對旅行業履行輔助人所生責任之約定。

附錄五

航空公司代號

地區	代號	數字代碼	英文名稱	中文名稱
臺灣及東北亞	AE	803	MANDARIN AIRLINES	華信航空
	BR	695	EVA AIRWAYS	長榮航空
	B7	525	UNI AIRWAYS	立榮航空
	CI	297	CHINA AIRLINES	中華航空
	FE	436	FAR EASTERN	遠東航空
	GE	170	TRANSASIA AIRWAYS	復興航空
	IT	608	TIGERAIR TAIWAN	臺灣虎航
	KE	180	KOREAN AIR	韓國航空
	LJ	718	JIN AIR	真航空
	OZ	988	ASIANA AIRLINES	韓亞航空
	JL	131	JAPAN AIRLINES	日本航空
	NH	205	ALL NIPPON AIRWAYS	全日空航空
	TW	722	TWAY AIR	德威航空
港澳及中國大陸	CA	999	AIR CHINA	中國國際航空
	CX	160	CATHAY PACIFIC	國泰航空
	CZ	784	CHINA SOUTHERN AIRLINES	中國南方航空
	FM	774	SHANGHAI AIRLINES	上海航空
	HO	018	JUNEYAO AIRLINES	吉祥航空
	HU	880	HAINAN AIRLINES	海南航空
	HX	851	HONG KONG AIRLINES	香港航空
	KA	043	DRAGONAIR	港龍航空
	MF	731	XIAMEN AIRLINES	廈門航空
	MU	781	CHINA EASTERN AIRLINES	中國東方航空
	NX	675	AIR MACAU	澳門航空
	OM	289	MIAT MOGOLIAN AIRLINES	蒙古航空
	SC	324	SHANDONG AIRLINES	山東航空
	UO	128	HONG KONG EXPRESS AIRWAYS	香港快運航空
	ZH	479	SHENZHEN AIRLINES	深圳航空
	3U	876	SICHUAN AIRLINES	四川航空

	AI	098	AIR INDIA LIMITED	印度航空
	AK	807	AIRASIA SDN BHD	亞洲航空
	BG	997	BIMAN BANGLADESH AIRLINE	孟加拉航空
	BI	672	ROYAL BRUNEI	汶萊皇家航空
	D7	843	AIRASIA X	亞航 X
	FD	900	THAI AIRASIA	泰國亞洲航空
	FJ	260	FIJI AIRWAYS	斐濟航空
	GA	126	GARUDA INDONESIA	印尼航空
	JQ	041	JETSTAR	捷星航空
	MH	232	MALAYSIA AIRLINES	馬來西亞
	MI	629	SILKAIR	勝安航空
	NZ	086	AIR NEW ZEALAND	紐西蘭航空
亞洲及大洋洲	PG	829	BANGKOK AIRWAYS	曼谷航空
	PR	079	PHILIPPINE AIRLINES	菲律賓
	QF	081	QANTAS AIRWAYS	澳洲航空
	QV	627	LAO AIRLINES	寮國航空
	QZ	975	PT INDONESIA AIRASIA	印尼亞洲航空
	RA	285	NEPAL AIRLINES	尼泊爾航空
	SQ	618	SINGAPORE AIRLINES	新加坡航空
	TG	217	THAI AIRWAYS INTERNATIONAL	泰國航空
	TN	244	AIR TAHITI NUI	大溪地航空
	TR	388	TIGER AIRWAYS	新加坡虎航
	TZ	688	SCOOT	酷航
	VN	738	VIETNAM AIRLINES	越南航空
	WE	909	THAI SMILE AIRWAYS	微笑泰航
	3K	375	JETSTAR ASIA	捷星亞洲航空
	5J	203	CEBU AIR	宿霧太平洋航空
	8M	599	MYANMAR AIRWAYS INTL	緬甸國際航空
	9W	589	JET AIRWAYS	印度捷特
美洲	AA	001	AMERICAN AIRLINES	美國航空
	AC	014	AIR CANADA	加拿大航空
	AM	139	AEROMEXICO	墨西哥國際航空
	AR	044	AEROLINEAS ARGENTINAS	阿根廷航空
	AS	027	ALASKA AIRLINES	阿拉斯加航空
	AV	134	AVIANCA	哥倫比亞航空
	B6	279	JETBLUE AIRWAYS	捷藍航空

CM	230	COPA AIRLINES		巴拿馬航空
DL	006	DELTA AIR LINES		達美航空
F9	422	FRONTIER AIRLINES		邊疆航空
HA	173	HAWAIIAN AIRLINES		夏威夷航空
LA	045	LAN AIRLINES		南美航空
LP	544	LANPERU		秘魯航空
MX	132	MEXICANA		墨西哥航空
TA	202	TACA INTERNATIONAL AIRLINES		中美洲航空
UA	016	UNITED AIRLINES		聯合航空
US	037	US AIRWAYS		全美航空
VS	932	VIRGIN ATLANTIC		維珍航空
WN	526	SOUTHWEST AIRLINES		西南航空
WS	838	WESTJET		西捷航空
EK	176	EMIRATES		阿聯酋航空
EY	607	ETIHAD AIRWAYS		阿提哈德航空
ET	071	ETHIOPIAN AIRLINES		衣索比亞航空
GF	072	GULF AIR		海灣航空
LY	114	EL AL ISRAEL AIRLINES		以色列航空
IR	096	IRAN AIR		伊朗航空
KK	610	ATLASJET AIRLINES		土耳其亞特力斯航空
KQ	706	KENYA AIRWAYS	中東及非洲	肯亞航空
KU	229	KUWAIT AIRWAYS		科威特航空
MD	258	AIR MADAGASCAR		馬達加斯加航空
MK	239	AIR MAURITIUS		模里西斯航空
MS	077	EGYPTAIR		埃及航空
QR	157	QATAR AIRWAYS		卡達航空
RJ	512	ROYAL JORDANIAN		皇家約旦航空
SA	083	SOUTH AFRICAN AIRWAYS		南非航空
SV	065	SAUDI ARABIAN AIRLINES		沙烏地阿拉伯航空
TK	235	TURKISH AIRLINES		土耳其航空
UL	603	SRILANKAN AIRLINES		斯里蘭卡航空
W5	537	MAHAN AIRLINES		伊朗滿漢航空
A3	390	AEGEAN AIRLINES		愛琴海航空
AB	745	AIR BERLIN	歐洲	柏林航空
AF	057	AIR FRANCE		法國航空
AY	105	FINNAIR		芬蘭航空

AZ	055	ALITALIA	義大利航空
BA	125	BRITISH AIRWAYS	英國航空
BD	236	BRITISH MIDLAND INTERNATIONAL	英倫航空
EI	053	AER LINGUS	愛爾蘭航空
FI	108	ICELANDAIR	冰島航空
HR	169	HAHN AIR	漢恩航空
IB	075	IBERIA	西班牙航空
KC	465	AIR ASTANA	哈薩克國家航空
KL	074	KLM ROYAL DUTCH AIRLINES	荷蘭航空
LH	220	LUFTHANSA	德國漢莎航空
LO	080	POLISH AIRLINES	波蘭航空
LX	724	SWISS INTERNATIONAL AIRLINES	瑞士航空
MA	182	MALEV HUNGARIAN AIRLINES	匈牙利航空
OA	050	OLYMPIC AIR	奧林匹克航空
OK	064	CSA CZECH AIRLINES	捷克航空
OS	257	AUSTRIAN AIRLINES	奧地利航空
PS	566	UKRAINE INTL AIRLINES	烏克蘭航空
S7	421	SIBERIA AIRLINES	西伯利亞航空
SK	117	SCANDINAVIAN AIRLINES	北歐航空
SN	082	BRUSSELS AIRLINES	比利時航空
SU	555	AEROFLOT	俄羅斯航空
TP	047	TAP PORTUGAL	葡萄牙航空
U2	888	EASYJET	易捷航空
UX	996	AIR EUROPA	歐羅巴航空
4U	085	GERMANWINGS	德國之翼航空

附錄六

香港旅行業

一、香港旅行代理商的定義

香港旅行社的主要業務為安排出境或入境旅遊，其中約一半兼營出入境旅遊。香港大型旅行社通常會提供實習計畫，讓剛畢業及新加入旅行業的生力軍，全面瞭解旅行業的運作。旅行社需聘用領隊及導遊、策劃員、聯絡員及訂票服務員等。

根據「旅行代理商條例」香港把旅行代理商分為「外遊旅行代理商」及「到港旅行代理商」兩類。

(一)外遊旅行代理商

任何人在香港經營以下業務，即屬外遊旅行代理商：

(1)代另一人獲取在旅程中以任何運輸工具提供的運載，而該旅程從香港開始，其後主要在香港以外進行。

(2)代另一人獲取在香港以外地方的住宿，而該另一人或其代表就住宿費用向該人或會就住宿費用向該人繳付款項。

但下列情況除外：

(1)提供載運的人是載運營運人。

(2)任何地方的住宿供同一人佔用超過十四天。

(二)到港旅行代理商

任何人在香港經營以下業務，即屬到港旅行代理商：

(1)代任何到港旅客獲取在旅程中以任何運輸工具提供的載運，而該旅程是在香港以外地方開始的，該旅程並：

● 在香港終止。

● 涉及該旅客在離開香港前通過出境管制站。

(2)代任何到港旅客獲取在香港的住宿，而該旅客或其代表會就住宿費用向該人繳付款項。

(3)代任何到港旅客獲取下列一項或多於一項訂明的服務：

● 觀光或遊覽令人感興趣的本地地方。

● 食肆膳食或其他備辦的膳食。

● 購物行程。

● 與以上所述活動相關的本地交通接載。

　　但下列情況除外：

(1)提供載運的人是載運營運人。

(2)任何地方的住宿供同一人佔用超過十四天。

(3)提供訂明的服務的人是該服務的擁有人或營運人。

二、導　遊

(一)導遊核證制度

　　導遊指由旅行社派出接待並照料入境旅客的人員。為提高導遊的服務水準，議會已設立「導遊核證制度」，由 2004 年 7 月 1 日起，所有由會員指派接待入境旅客的導遊，必須持有由議會發出的有效「導遊證」。導遊證有效期為三年，費用港幣 300 元。

　　在「導遊核證制度」下，只有由議會發出的「導遊證」才獲認可。旅行社必須注意，導遊即使已通過導遊證資格考試，也必須持有以下證件或文件才可擔任帶團工作：

(1)議會發出的有效「導遊證」。

(2)議會發出的「申請導遊證確認書」。

(3)議會發出的「申請導遊證續證確認書」。

　　持證導遊可以瀏覽「旅行社職位空缺」部分，查閱旅行社招聘導遊的資料。導遊也可在「登記簡歷」部分登記自己的專長及聯絡資料，以便旅行社直接在網上找尋合適的人選招聘。

(二)導遊證的申請條件

(1)年滿十八歲。

(2)持有香港永久性居民身份證。

(3)中學畢業或同等學歷或以上（擁有一年或一年以上導遊經驗者可以申請豁免）。

(4)持有議會認可的證書並通過相關考試。

(5)持有香港紅十字會、香港聖約翰救護機構、醫療輔助隊、香港拯溺總會、香港警務處、香港消防處機構所發出的有效急救證書或急救聽講證書；或已完成急救訓練課程並持有由勞工處處長認可的組織所發出的有效證明文件；或完成由議會舉辦的急救講座（在職或離職未滿兩年的醫療專業人員可申請豁免，但須提供相關證明文件）。

(6)聲明身體及精神狀況良好，適合擔任導遊工作，並且沒有其他理由令議會認為申請人不適宜擔任導遊工作。

(7)按議會提供的「申報書」申報在香港或其他地區的刑事紀錄。

⊕㈢導遊證的申請期限

「導遊證」的申請期限為二年。

合資格人士如在申請期限過後才提交申請,則須先通過「導遊核證考試」,才可申領「導遊證」。

⊕㈣導遊證的續證

「導遊證」有效期為三年,持證人可於證件到期前三個月申請續證,續證費用為港幣150元,並交還舊證。遺失舊證者必須填寫「遺失導遊證聲明書」,並連同續證申請表及其他所需文件一併遞交,方可獲發新證。詳情如下:

導遊證編號 TG01001 至 TG10553:

(1)導遊首次續證時,只須遞交續證申請表,以及所需文件和費用。

(2)導遊第二次及以後每次續證時,必須完成議會指定的「導遊持續專業進修計劃」,才可申請續證。

導遊證編號 TG10554 或以上:

導遊每次續證時,都必須完成議會指定的「導遊持續專業進修計劃」,才可申請續證。

過期續證:

持證人如在證件有效期屆滿後的二年內申請續證,可無須參加考試而獲發新證,證件有效期為三年,由舊證屆滿日的翌日起計算。如在證件屆滿後超過兩年才申請續證,必須先通過「導遊核證考試」;考試不合格者可以補考,次數不限。新證的有效期為三年,由發證日起計算。

✈ 三、領　隊

⊕㈠領隊核證制度

參加香港旅遊業議會開辦的外遊領隊證書課程,完成課程後(出席率必須達100%)即可參加考試;考試合格者,須於議會發出合格成績通知書的二年內,自行向議會申請「領隊證」。

旅行社必須注意,領隊即使已通過外遊領隊證書考試,也必須持有以下證件或文件才可擔任帶團工作:

(1)議會發出的有效「領隊證」。

(2)議會發出的「申請領隊證確認信」。

⑶議會發出的「申請領隊證續證確認信」。

⊕ ㈡領隊證的申請條件

⑴年滿十八歲。

⑵持有香港永久性居民身份證。

⑶持有由議會發出的「外遊領隊證書課程」的證書；或持有其他議會認可的證書並通過相關考試。

⑷中學畢業或同等學歷或以上。

⑸持有香港紅十字會、香港聖約翰救護機構、醫療輔助隊、香港拯溺總會、香港警務處、香港消防處機構所發出的有效急救證書或急救聽講證書；或已完成急救訓練課程並持有由勞工處處長認可的組織所發出的有效證明文件；或完成由議會舉辦的急救講座（在職或離職未滿兩年的醫療專業人員可申請豁免，但須提供相關證明文件）。

⑹聲明身體及精神狀況良好，適合擔任領隊工作，並且沒有其他理由令議會認為申請人不適宜擔任領隊工作。

⑺按議會提供的「申報書」申報在香港或其他地區的刑事紀錄。

⊕ ㈢領隊證的申請期限

「領隊證」的申請期限為二年。

合資格人士如在期限過後才提交申請，則必須先通過「外遊領隊證書考試」，才可申請「領隊證」。

⊕ ㈣領隊證的續證

「領隊證」有效期為三年，持證人可於證件到期前三個月申請續證。領取新證時必須交還舊證。

✈ 四、旅行業賠償基金及旅行團意外緊急援助基金計畫

⊕ ㈠賠償基金之賠償範圍

旅遊業賠償基金（賠償基金）為外遊旅客提供的保障包括：

⑴旅行社必須把團費的 0.15% 作為印花費，繳付給「旅行業賠償基金」，以保障旅客。如損失外遊費（常見於持牌旅行代理商倒閉），可獲相等於所損失外遊費 90% 的特惠賠償。

⑵如於持牌旅行代理商提供或舉辦的外遊活動中意外傷亡,可獲總數高達 30 萬港幣的特惠賠償以報銷實際開支。唯每類開支的最高限額如下：

在意外當地（香港境外）支付的醫療開支	最高 10 萬港幣
在意外當地（香港境外）的殮葬事宜或運送遺體或骨灰返回香港的開支	最高 10 萬港幣
親屬因旅客傷亡而往訪當地所招致的開支	最高 10 萬港幣 （每名親屬最高 25,000 港幣）

根據《旅行代理商條例》，外遊旅客指已向持牌旅行代理商繳款購買下列全部或任何兩項服務者：

(1)從香港出發往內地或海外的交通。

(2)在香港境外任何地方的住宿。

(3)在香港境外任何地方的活動（由持牌旅行代理商安排者）。

因此，在香港以外地方集合並解散的一天團並不是法例定義下的旅行團，旅行社無須在收據蓋上印花。參加這類一天團的旅客，將不獲旅行業賠償基金及旅行團意外緊急援助基金計畫的保障。

🌐 (二)不屬於賠償基金之賠償範圍

就外遊旅客蒙受外遊費損失的保障而言，下列例子不屬於賠償基金的賠償範圍：

(1)單獨購買機票、船票、巴士票的交易。

(2)單獨購買酒店住宿的交易。

外遊意外保障的保障範圍並不包括：

(1)非因意外傷亡（如疾病）而導致的醫療開支。

(2)發生意外的活動並非由持牌旅行代理商提供或舉辦。

(3)個別團員在旅行團行程結束後自行逗留期間發生意外。

🎯 五、旅行業統計資料

2017 年，整體訪港旅客人次增加 3.2% 至約 5,850 萬。中國大陸為香港最大的客源市場，占整體訪港旅客 76%。「一周一行」的措施實施已超過兩年，對旅客數字所構成的下行壓力已穩定，即日來回的中國大陸旅客人次微升 2.0%。同時，非中國大陸旅客當中來自北亞市場（包括日本及南韓）的旅客躍升 9.4%。

2017 年，按旅客數字排名，香港首十位的客源市場依次序為中國大陸、臺灣、南韓、日本、美國、澳門、菲律賓、新加坡、澳大利亞和泰國，共占整體訪港旅客人次超過 92%。

香港為吸引更多高消費過夜旅客，積極爭取更多會展項目，並加強「亞洲郵輪樞紐」形象。2017 年，過夜會展旅客增加 1.9% 至歷來最高的 193 萬人次。出入境郵輪乘客更強

勁增長 33.4% 至 90 萬人次。郵輪停泊次數亦升 28.3% 至 245 次。

六、參考文獻

● 香港特別行政區政府旅遊事務署
● 香港旅遊發展局
● 香港旅遊業議會
● 香港特別行政區政府旅行代理商註冊處

附錄七

中國大陸旅行業

一、旅行業經營業務範圍

　　根據中國大陸《旅行社管理條例》和《旅行社管理條例實施細則》規定，旅行社是指依法設立，有營利目的，從事旅遊業務的旅遊公司、旅遊服務公司、旅行服務公司、旅遊諮詢公司和其他同類性質的企業。所謂旅遊業務，是指為旅遊者代辦出境、入境和簽證手續，招徠、接待旅行者，為旅遊者安排食宿等有償服務的經營活動。根據現行規定，中國大陸旅行社的分類由原來的一、二、三類旅行社改為國際旅行社和國內旅行社兩類，依照旅行社自身運行的經濟規律和國際慣例，理順了旅行社企業之間的經濟關係。按照經營業務範圍分為：

(一)國際旅行社

　　可以經營的業務為：

(1)招徠外國旅遊者來中國大陸、華僑與香港、澳門、臺灣同胞歸國及回內地旅遊，為其代理交通、遊覽、住宿、飲食、購物、娛樂事務及提供導遊、行李等相關服務，並接受旅遊者委託，為旅遊者代辦入境手續。

(2)招徠中國大陸旅遊者在國內旅遊，為其代理交通、遊覽、住宿、飲食、購物、娛樂事務及提供導遊、行李等相關服務。

(3)經國家旅遊局批准，組織中華人民共和國境內居民到外國和香港、澳門、臺灣地區旅遊，為其安排領隊、委託接待及行李等相關服務，並接受旅遊者委託，為旅遊者代辦出境及簽證手續。

(4)經國家旅遊局批准，組織中華人民共和國境內居民到規定的與中國大陸接壤國家的邊境地區旅遊，為其安排領隊、委託接待及行李等相關服務，並接受旅遊者委託，為旅遊者代辦出境及簽證手續。

(5)其他經國家旅遊局規定的旅遊業務。

(二)國內旅行社

　　可以經營的業務為：

(1)招徠中國大陸旅遊者在國內旅遊，為其安排交通、遊覽、住宿、飲食、購物、娛樂及提供導遊等相關服務。

(2)為中國大陸旅遊者代購、代訂國內交通客票、提供行李服務。

(3)其他經國家旅遊局規定的與其國內旅遊有關的業務。

二、旅行社設立條件

中國大陸設立旅行社，應該具備下列條件：

(一)固定的營業場所和必要的營業設施

(1)設立國際旅行社，應當具備下述規定的營業場所和經營設施：足夠的營業用房；傳真機、直線電話、電子計算機等辦公設備；具備與旅遊行政管理部門聯網的條件；業務用汽車等。

(2)設立國內旅行社，應當具備下述規定的營業場所和經營設施：足夠的營業用房；傳真機、直線電話、電子計算機等辦公設備；具備與旅遊行政管理部門聯網的條件。

(二)具任職資格之人員

有經培訓並持有省、自治區、直轄市以上人民政府旅遊行政管理部門頒發的資格證書的經營人員。

(1)設立國際旅行社，應當具有下述任職資格的經營管理人員：

(a)持有國家旅遊局頒發的《旅行社經理任職資格證書》的總經理或副總經理 1 名。

(b)持有國家旅遊局頒發的《旅行社經理任職資格證書》的部門經理或業務主管人員 3 名。

(c)取得會計師以上職稱的專職財會人員。

(2)設立國內旅行社，應當具有下述任職資格的經營管理人員：

(a)持有國家旅遊局頒發的《旅行社經理任職資格證書》的總經理或副總經理 1 名。

(b)持有國家旅遊局頒發的《旅行社經理任職資格證書》的部門經理或業務主管人員 2 名。

(c)取得助理會計師以上職稱的專職財會人員。

(三)符合規定的註冊資本和質量保證金

旅行社的註冊資本繳納數額：

(1)國際旅行社的註冊資本不得少於 150 萬元人民幣。

(2)國內旅行社的註冊資本不得少於 30 萬元人民幣。

三、旅行社保證金

旅行社質量保證金是指由旅行社繳納，旅遊行政管理部門管理，用於保障旅遊者權益的專用款項。質量保證金及其在旅遊行政管理部門負責管理期間產生的利息，屬於旅行社所有；旅遊行政管理部門按照國家有關規定，可以從中提取一定比例的管理費。

　　旅行社應當自取得旅行社業務經營許可證之日起三個工作日內，在國務院旅遊行政主管部門指定的銀行開設專門的質量保證金帳戶，存入質量保證金，或者向作出許可的旅遊行政管理部門提交依法取得的擔保額度不低於相應質量保證金數額的銀行擔保。質量保證金的利息屬於旅行社所有。旅行社質量保證金的繳納標準如下：國際旅行社如為經營入境旅遊業務，應當向旅遊行政管理部門交納 20 萬元人民幣的質量保證金；如經營出境旅遊業務，交納 120 萬元人民幣。國內旅行社則交納 20 萬元人民幣。

　　此外，旅行社每設立一個經營國內旅遊業務和入境旅遊業務的分社，應當向其質量保證金帳戶增存 50,000 元人民幣；每設立一個經營出境旅遊業務的分社，應當向其質量保證金帳戶增存 30 萬元人民幣。有下列情形之一的，旅遊行政管理部門可以使用旅行社的質量保證金：

(1)旅行社違反旅遊合同約定，侵害旅遊者合法權益，經旅遊行政管理部門查證屬實。

(2)旅行社因解散、破產或者其他原因造成旅遊者預交旅遊費用損失。

　　另外，中國大陸各級旅遊行政管理部門相繼成立了一批旅遊質量監督管理所，全面負責處理旅遊投訴和旅行社質量保證金理賠等工作。

四、導　遊

　　中國大陸的導遊員等級分為初級、中級、高級、特級四個等級。導遊員在申報等級時，由低到高，逐級遞升，經考核評定合格者，頒發相應的導遊員等級證書。與臺灣相比等級細分較多，考照資格也較為嚴格。

◉(一)初級導遊員等級考試

　　取得「導遊資格證書」一年以上者，可報考初級導遊員。

◉(二)中級導遊員等級考試

　　申報中級導遊員等級考試，必須具備以下條件：

(1)取得初級導遊證書滿三年，或具有大專以上學歷的取得初級導遊證滿兩年。

(2)申報前實際帶團不少於九十個工作日，帶團工作期間表現出良好的道德。

(3)初級中文導遊和中級中文導遊報考中級外語導遊者，須具備所報考語種大專以上學歷。

(4)申報前三年內一次性扣分達 4 分以上（含 4 分）或一年內扣分累計達 10 分的，不得參加當年的中級導遊員等級考核評定。

◉(三)高級導遊員等級考試

　　申報高級導遊員等級考試，必須具備以下條件：

⑴具有大專或以上學歷。

⑵取得中級導遊證滿三年。

⑶取得中級導遊證書後實際帶團不少於九十個工作日，帶團工作期間表現出良好的道德。

⑷中文導遊報考外語導遊的，須具備所報考語種大學本科或以上學歷。

⑸申報前一年內一次性扣分達 4 分以上（含 4 分）或一年內扣分累計達 6 分的，不得參加
　當年的高級導遊員等級考核評定。

⊕㈣特級導遊員等級考試

　　申報特級導遊員等級考試，必須具備以下條件：

⑴具有大學本科或以上學歷。

⑵取得高級導遊證滿五年。

⑶取得高級導遊證書後實際帶團不少於五十個工作日，帶團工作期間表現出良好的道德。

⑷有正式出版的導遊業務方面的專著，如合著須為第一作者；或在公開發行的省級報刊獨
　立發表過兩篇（含兩篇）不少於 3,000 字的導遊業務方面的論文。

⑸中文導遊報考外語導遊的，須具備所報考語種大學本科或以上學歷。

⑹凡在導遊工作中有嚴重違規違紀行為，申報前一年內一次性扣分達 6 分以上（含 6 分）
　或一年內扣分累計達 10 分的，不得參加當年的特級導遊員等級考核評定。

　　中國大陸導遊證的有效期限為三年。導遊證的持有人需要在有效期滿後繼續從事導遊
活動的，應該在有效期限屆滿三個月前，向省、自治區、直轄市民眾政府旅遊行政部門申
請辦理換發導遊證手續。

五、參考文獻

● 中華人民共和國旅行社管理條例
● 中華人民共和國旅行社管理條例實施細則
● 國家旅遊局全國導遊人員等級考核評定委員會–2012 年全國中、高級導遊員等級考試工
　作意見

附錄八

城市與機場代號

　　航空運輸協會將每一個城市定有由三個英文字母所組成的代號,此可區隔同名的城市。機場也都各有英文字母的代號。有些城市與機場代號 (City Codes & Airport Codes) 共用,有些則否,如荷蘭的阿姆斯特丹城市代號是 AMS,其重要的 Schiphol 機場代號也是 AMS,至於美國中部大城芝加哥市的城市代號是 CHI,其重要的 O'Hare 機場代號則是 ORD。加拿大地區的城市及機場代號則一律以 Y 開頭,如渥太華是 YOW,蒙特婁是 YUL,溫哥華是 YVR。熟記城市與機場代號是票務從業者必備的基本工作技能。以下列出各國之主要機場及代號

國名		機場／城市名（英文）	坐落地點	機場代號
TC-3（亞洲、大洋洲地區）	臺灣	Kaohsiung International Airport	高雄	KHH
		Taichung Airport	臺中	RMQ
		Taipei Songshan Airport	臺北	TSA
		Taiwan Taoyuan International Airport	桃園	TPE
	中國大陸	Beijing Capital International Airport	北京	PEK
		Chengdu Shuangliu International Airport	成都	CTU
		Guangzhou Baiyun International Airport	廣州	CAN
		Guilin Liangjiang International Airport	桂林	KWL
		Hangzhou Xiaoshan International Airport	杭州	HGH
		Nanjing Lukou International Airport	南京	NKG
		Shanghai Pudong International Airport	上海浦東	PVG
		Shanghai Hongqiao International Airport	上海虹橋	SHA
		Shenzhen Bao'an International Airport	深圳	SZX
	日本	Fukuoka Airport	福岡	FUK
		Narita International Airport	東京成田	NRT
		Tokyo International Airport	東京羽田	HND
		Kansai International Airport	大阪	KIX
		Chūbu Centrair International Airport	名古屋	NGO
		Naha Airport	琉球	OKA
		New Chitose Airport	札幌	CTS
	南韓	Jeju International Airport	濟州島	CJU
		Gimhae International Airport	釜山	PUS

	Incheon International Airport	首爾	ICN
香港	Hong Kong International Airport	新界	HKG
澳門	Macau International Airport	氹仔島	MFM
泰國	Suvarnabhumi International Airport	曼谷	BKK
	Chiang Mai International Airport	清邁	CNX
	Phuket International Airport	普吉島	HKT
越南	Noi Bai International Airport	河內	HAN
	Tan Son Nhat International Airport	胡志明市	SGN
	Da Nang International Airport	峴港	DAD
馬來西亞	Kota Kinabalu International Airport	亞庇	BKI
	Kuala Lumpur International Airport	吉隆坡	KUL
	Penang International Airport	檳城	PEN
新加坡	Singapore Changi Airport	樟宜	SIN
菲律賓	Mactan-Cebu International Airport	宿霧	CEB
	Ninoy Aquino International Airport	馬尼拉	MNL
印尼	Ngurah Rai International Airport	峇里島	DPS
	Juanda International Airport	泗水	SUB
	Soekarno-Hatta International Airport	雅加達	CGK
汶萊	Brunei International Airport	斯里巴卡旺	BWN
關島	Antonio B. Won Pat International Airport	阿加尼亞	GUM
大溪地	Fa'a'ā International Airport	帕佩地	PPT
諾魯	Nauru International Airport	雅蓮	INU
馬爾地夫	Ibrahim Nasir International Airport	馬累	MLE
帛琉	Roman Tmetuchl International Airport	埃伊拉	ROR
塞班島	Francisco C. Ada Airport	北馬里亞納群島	GSN
斯里蘭卡	Bandaranaike International Airport	可倫坡	CMB
印度	Chhatrapati Shivaji International Airport	孟買	BOM
	Netaji Subhash Chandra Bose International Airport	加爾各答	CCU
	Indira Gandhi International Airport	德里	DEL
巴基斯坦	Jinnah International Airport	喀拉蚩	KHI
尼泊爾	Tribhuvan International Airport	加德滿都	KTM
伊朗	Mehrabad International Airport	德黑蘭	THR
伊拉克	Baghdad International Airport	巴格達	SDA
約旦	Queen Alia International Airport	安曼	AMM
以色列	Ben Gurion Airport	特拉維夫	TLV

科威特	Kuwait International Airport	科威特	KWI
巴林	Bahrain International Airport	麥納瑪	BAH
阿拉伯聯合大公國	Abu Dhabi International Airport	阿布達比	AUH
	Dubai International Airport	杜拜	DXB
沙烏地阿拉伯	King Khalid International Airport	利雅德	RUH
埃及	Alexandria International Airport	亞歷山大	ALY
	Cairo International Aiport	開羅	CAI
敘利亞	Damascus International Airport	大馬士革	DAM
黎巴嫩	Beirut-Rafic Hariri International Airport	貝魯特	BEY
澳大利亞	Brisbane Airport	布里斯本	BNE
	Cairns International Airport	凱恩斯	CNS
	Melbourne Airport	墨爾本	MEL
	Perth International Airport	伯斯	PER
	Kingsford Smith International Airport	雪梨	SYD
紐西蘭	Auckland Airport	奧克蘭	AKL
	Chrischurch International Airport	基督城	CHC
西班牙	Barcelona-El Prat Airport	巴塞隆納	BCN
	Madrid-Barajas Airport	馬德里	MAD
葡萄牙	Lisbon Portela Airport	里斯本	LIS
丹麥	Copenhagen Airport, Kastrup	哥本哈根	CPH
挪威	Oslo Airport, Gardermoen	奧斯陸	OSL
瑞典	Stockholm Arlanda Airport	斯德哥爾摩	ARN
芬蘭	Helsinki-Vantaa Airport	赫爾辛基	HEL
英國	Birmingham International Airport	伯明罕	BHX
	London Heathrow Airport	倫敦希斯羅	LHR
	London Gatwick Airport	倫敦蓋特威	LGW
	Glasgow International Airport	格拉斯哥	GLA
愛爾蘭	Dublin Airport	都柏林	DUB
匈牙利	Budapest Ferenc Liszt International Airport	布達佩斯	BUD
羅馬尼亞	Henri Coandă International Airport	布加勒斯特 (Bucharest)	OTP
保加利亞	Sofia Airport	索非亞	SOF
捷克	Prague Václav Havel Airport	布拉格	PRG
南斯拉夫	Belgrade Nikola Tesla Airport	貝爾格勒	BEG
俄羅斯	Kyiv International Airport	基輔	IEV
	Domodedovo International Airport	莫斯科	DME

		Pulkovo Airport	聖彼得堡	LED
		Sheremetyevo International Airport	莫斯科	SVO
	波蘭	Warsaw Chopin Airport	華沙	WAW
	冰島	Keflavík International Airport	凱夫拉維克	KEF
	土耳其	Esenboğa International Airport	安卡拉	ESB
		Istanbul Atatürk Airport	伊斯坦堡	IST
	希臘	Athens International Airport	雅典	ATH
	義大利	Leonardo da Vinci-Fiumicino Airport	羅馬	FCO
	奧地利	Vienna International Airport	維也納	VIE
	瑞士	Geneva International Airport	日內瓦	GVA
		Zurich Airport	蘇黎世	ZRH
	法國	Charles de Gaulle Airport	巴黎	CDG
		Orly Airport	巴黎	ORY
		Marseille Provence Airport	馬賽	MRS
	德國	Berlin Tegel Airport	柏林	TXL
		Frankfurt am Main Airport	法蘭克福	FRA
		Fuhlsbuttel Airport	漢堡	HAM
		Munich Airport	慕尼黑	MUC
	盧森堡	Luxembourg-Findel Airport	盧森堡	LUX
	荷蘭	Amsterdam Airport Schiphol	阿姆斯特丹	AMS
	比利時	Brussels Airport	布魯塞爾	BRU
	摩洛哥	Rabat-Salé Airport	拉巴特	RBA
	馬爾他	Malta International Airport	馬爾他	MLA
	利比亞	Tripoli International Airport	的黎波里	TIP
	塞內加爾	Léopold Sédar Senghor International Airport	達卡	DKR
	肯亞	Jomo Kenyatta International Airport	奈洛比	NBO
	南非	O. R. Tambo International Airport	約翰尼斯堡	JNB
	模里西斯	Sir Seewoosagur Ramgoolam International Airport	路易港	MRU
TC-1（美洲地區）	美國	Hartsfield-Jackson Atlanta International Airport	亞特蘭大	ATL
		Billings Logan International Airport	畢林斯	BIL
		Baltimore-Washington International Airport	巴爾的摩	BWI
		Logan International Airport	麻州	BOS
		Buffalo Niagara International Airport	紐約州	BUF

O'Hare International Airport	伊利諾州	ORD	
Dallas/Fort Worth International Airport	德州	DFW	
Denver International Airport	科羅拉多	DEN	
Detroit Metropolitan Wayne County Airport	密西根	DTW	
George Bush Intercontinental Airport	休斯頓	IAH	
McCarran International Airport	拉斯維加斯	LAS	
Miami International Airport	邁阿密	MIA	
Miami International Airport	明尼蘇達州	MSP	
Louis Armstrong New Orleans International Airport	路易斯安那州	MSY	
John F. Kennedy International Airport	紐約市	JFK	
Philadelphia International Airport	賓州	PHL	
Phoenix Sky Harbor International Airport	亞利桑那州	PHX	
Salt Lake City International Airport	猶他州	SLC	
San Francisco International Airport	舊金山	SFO	
Seattle–Tacoma International Airport	華盛頓州	SEA	
Lambert-St. Louis International Airport	路易斯安那州	STL	
Washington Municipal Airport	華盛頓州	AWG	
加拿大	Montréal-Pierre Elliott Trudeau International Airport	蒙特婁	YUL
	Quebec City Jean Lesage International Airport	魁北克	YQB
	Toronto Pearson International Airport	多倫多	YYZ
	Vancouver International Airport	溫哥華	YVR
墨西哥	Benito Juárez International Airport	墨西哥城	MEX
阿根廷	Ministro Pistarini International Airport	布宜諾斯艾利斯	EZE
巴西	Brasília-Presidente Juscelino Kubitschek International Airport	巴西利亞	BSB
	Rio de Janeiro-Galeão International Airport	里約熱內盧	GIG
	São Paulo-Guarulhos International Airport	聖保羅	GRU
玻利維亞	El Alto International Airport	拉巴斯	LPB
烏拉圭	Carrasco Gral. Cesáreo L. Berisso International Airport	蒙特維的亞	MVD

時區之劃分

一、世界時區圖

　　本圖是根據 2001 年美國天文星象 (Astronomical Phenomena) 資料繪製而成，圖內 * 符號為半時區，必須加三十分鐘，≠ 符號表示其標準時間無法律規定，其他英文代號請參照下表（標準時間 = 世界時間 (U.T.C.) + 表中數字）。

代號	小時	代號	小時	代號	小時
A	+1	K	+10	T	−7
B	+2	L	+11	U	−8
C	+3	M	+12	V	−9
D	+4	N	−1	W	−10
E	+5	O	−2	X	−11
F	+6	P	−3	Y	−12
G	+7	Q	−4	Z	0
H	+8	R	−5		
I	+9	S	−6		

二、以臺灣為主的世界時差一覽表

亞洲 Asia		
國家		**時差**
臺灣	Taiwan	0
中國大陸	China	0
香港	Hong Kong	0
澳門	Macau	0
日本	Japan	+1
南韓	South Korea	+1
泰國	Thailand	−1
菲律賓	Philippines	0
馬來西亞	Malaysia	0
新加坡	Singapore	0
印尼	Indonesia	−1～+1
印度	India	−2.5
尼泊爾	Nepal	−2.5
越南	Vietnam	−1
俄羅斯	Russia	−6～+3
美洲 America		
國家		**時差**
美國	U.S.A. 本土	−13～−16
夏威夷	Hawaii	−18
加拿大	Canada	−13～−16
巴拿馬	Panama	−13
巴西	Brazil	−11～−13
智利	Chile	−12
秘魯	Peru	−13
尼加拉瓜	Nicaragua	−14
墨西哥	Mexico	−15
瓜地馬拉	Guatemala	−14
宏都拉斯	Honduras	−14
哥斯大黎加	Costa Rica	−14
薩爾瓦多	El Salvador	−14

歐洲 Europe		
國家		時差
法國	France	−7
德國	Germany	−7
瑞士	Switzerland	−7
奧地利	Austria	−7
荷蘭	Netherlands	−7
比利時	Belgium	−7
西班牙	Spain	−7
義大利	Italy	−7
希臘	Greece	−6
英國	United Kingdom	−8
葡萄牙	Portugal	−8
挪威	Norway	−7
瑞典	Sweden	−7
芬蘭	Finland	−6
波蘭	Poland	−7
盧森堡	Luxembourg	−7
匈牙利	Hungary	−7
冰島	Iceland	−8
羅馬尼亞	Romania	−6
愛爾蘭	Ireland	−8
梵諦岡	Vatican	−7
非洲 Africa ／中東 Middle East		
國家		時差
南非	South Africa	−6
埃及	Egypt	−6
肯亞	Kenya	−5
摩洛哥	Morocco	−8
奈及利亞	Nigeria	−7
賴索托	Lesotho	−6
敘利亞	Syria	−6
伊朗	Iran	−5
伊拉克	Iraq	−5
以色列	Israel	−6
科威特	Kuwait	−5

土耳其	Turkey	–5～–6
阿曼	Oman	–3
大洋洲 Oceania		
國家		時差
澳大利亞	Australia	0～+2
紐西蘭	New Zealand	+4
關島	Guam	+2
帛琉	Palau	+2
斐濟	Fiji	+4

餐飲管理 林芳儀／著

　　本書在書寫上，盡可能的引入臺灣在地的數據資料，讓資訊能夠更佳的貼近臺灣的餐飲產業。本書十個章節可區分成四大部分：餐飲管理概論、餐飲行銷、前後場設計及前後場運作。分別針對：餐飲管理的基本概念、餐廳的營運定位及餐廳的產品銷售、空間規劃、餐點製備及服務流程作說明。此書適合作為餐飲管理相關課程的教科書，或是供作一般業界人士參考。

國際貿易實務新論 張錦源、康蕙芬／著

　　本書詳細介紹了國際貿易的實際知識與運用技術，內容囊括貨物買賣契約、運輸契約、保險契約與外匯買賣契約的簽訂，貨物的包裝、檢驗、裝卸及通關繳稅的手續，以及製作單據、文電草擬與解決糾紛的方法等。本書內容詳盡，按交易過程先後步驟詳細說明其內容，使讀者對全部交易過程能有完整的概念，且習題豐富，每章章末均附有習題和實習，供讀者練習。

消費者行為 沈永正／著

　　本書特色有以下三點：一、強調理論的應用層面，在每個主要理論之後設有「行銷一分鐘」及「行銷實戰應用」等單元，舉例說明該理論於行銷策略上的應用。二、納入同類書籍較少討論的主題，如認知心理學、知識結構理論、品牌權益塑造等，另外也納入網路消費者行為、體驗行銷及神經行銷學等熱門議題。三、每章結束後皆設有選擇題及思考應用題，強調概念與理論的應用，期使讀者能將該章的主要理論應用在日常的消費現象中。

財務報表分析 盧文隆／著

　　本書特點為：一、深入淺出，循序漸進。行文簡明，逐步引導讀者檢視分析財務報表；重點公式統整於章節後方，複習更便利。二、理論活化，學用合一。有別於同類書籍偏重原理講解，本書新闢「資訊補給」、「心靈饗宴」及「個案研習」等應用單元，並特增〈技術分析〉專章，使讀者活用理論於日常生活。三、習題豐富，解析詳盡。彙整各類證照試題，隨書附贈光碟，內容除習題詳解、個案研習參考答案，另收錄進階試題，提供全方位實戰演練。

新多益黃金互動 16 週：基礎篇　李海碩、張秀帆、多益900團隊／編著

　　本書為多益入門學習教材，具備四大特點讓你具備超強溝通力：一、最新的多益題型。針對全新改制的多益七大題型，提供圖表式的解題分析與步驟化的解題訓練。二、最實用的職場與生活英文。每單元介紹一個多益高頻率的職場或生活情境，完全模擬多益考題方向，呈現英語在現實生活中的多樣面貌。三、最關鍵的考試字彙。每單元精選二十個多益基礎單字，依照該課情境編寫單字例句，有效學習應考必備字彙。四、最專業的錄音與模擬試題。隨書附贈聽力光碟及全真模擬試題一回。聽力光碟由英、美、澳、加四國專業錄音員錄製；試題依據多益最新官方試題的題型所編寫。

新多益黃金互動 16 週：進階篇　李海碩、張秀帆、多益900團隊／編著

　　本書為多益進階學習教材，在基礎篇的架構下加入難度較高的主題如銀行業務、商業博覽會等，使讀者能夠駕馭多益各式主題與情境。此外，也特別針對最新改制的多益中難度較高的三篇閱讀測驗、篇章結構等題型提供解題策略。